Les Musées à Paris

Les Musées
à Paris

루브르에서 퐁피두까지
가장 아름다운 파리를 만나는 시간

이혜준 임현승 정희태 최준호

파리의 미술관

↓ clove

ENTRANCE

_____ 인천에서 나고 자란 제게 파리는 애증의 도시입니다. 볼거리가 넘쳐나 좋아할 수밖에 없는 곳인 동시에 다른 도시에 비해 차갑고 분주한 사람들의 모습을 보면 때때로 이곳을 벗어나고 싶은 욕망이 생기기도 하죠.

파리의 중심부에 위치한 퐁피두 센터는 이러한 갈증을 해소하기에 아주 안성맞춤인 장소입니다. 퐁피두 센터가 자리한 곳은 옛 시장터인 레알 지구Les Halles와 과거 낙후 지역이었던 마레 지구Le Marais 사이에 있는데, 상가들이 오밀조밀 몰려 있어 오늘날까지도 파리에서 가장 많은 시민을 수용하고 있습니다. 하지만 퐁피두 센터와 그 앞에 펼쳐진 넓은 광장은 그로 인해 발생하는 답답함을 잠시나마 풀어줍니다. 게다가 센터 꼭대기에 설치된 전망대에 오르면 파리 시민들조차도 여행객이 된 것 같은 기분을 느낄 수 있습니다.

파리는 서울 면적의 6분의 1 정도밖에 되지 않아 40m 정도 높이의 전망대에만 올라가도 한눈에 담을 수 있습니다. 올라가는 에스컬레이터의 속도에 맞춰 영화처럼 등장하는 에펠탑을 시작으로 반대편에 보이는 예술가의 언덕 몽마르트르의 지붕을 지키는 성심성당까지, 파리의 웬만한 명소는 모두 볼 수 있죠.

날씨가 화창할 때면 구경하는 재미가 배로 늘어납니다. 눈높이에 맞춰 등장하는 구름과 맑은 하늘의 모습은 순수함을 표방하며 출발한 퐁피두 센터의 현대 미술 작품들과 결을 같이합니다. 이것이 아마 퐁피두 센터의 현대 미술관이 위쪽(4~6층)에 위치한 이유 아닐까요? 전망대에 다녀온 뒤 정화된(?) 기분으로 미술관의 작품을 만나면, 평소 갖고 있던 현대 미술에 대한 편견이 거짓말처럼 사라질 때가 많습니다.

이렇게 미술관에서 만나는 작품은 자연에 비유할 수 있습니다. 도심 속 거대한 빌딩이나 장엄한 궁전이 아닌, 무한한 하늘과 바다의 모습을 감상하듯 작품을 마주하면

감동은 멋진 파리의 전망을 만나는 것만큼이나 순식간에 찾아오죠. 잠시 부담감을 내려놓고 어린 시절 모두가 가져본 순수한 마음가짐으로 작품을 만나보세요. 어느 순간 미술관은 도시 생활의 오아시스와 같은 장소가 되어 있을 것입니다.

• 이혜준

_____ 우리나라에 금융 위기가 닥쳤을 때 넉넉지 못한 가정형편 때문에 어쩔 수 없이 또래들보다 빠르게 군대에 가야만 했습니다. 하지만 덕분에 또래들보다 빠르게 유럽 여행을 갈 수 있었죠. 당시에는 군대에 다녀오지 않은 사람은 국외 여행을 하기 힘들었기 때문입니다. 제대 후 첫 유럽 여행은 저에게 충격과 흥분 그 자체였습니다. 어린 시절 책에서만 보던 새로운 언어와 문화, 예술과 건축, 신화와 역사, 종교와 음악이 눈앞에 펼쳐져 있었으니까요.

어린 시절 한 소년 잡지에서 '잃어버린 도시 폼페이'라는 특집 기사를 본 적이 있습니다. 아주 오래전에 번영했던 고대 도시 폼페이가 화산으로 인해 멸망하고 시간이 지나면서 서서히 사람들에게 잊혔다가, 2000년이 지난 오늘날 발굴되면서 당시의 생활을 유추하고 재현할 수 있게 되었다는 내용이었죠. 기사를 읽으면서 언젠가 폼페이에 꼭 가보고 싶다는 막연한 바람을 가졌습니다. 그래서 유럽에 갔을 때 드디어 꿈에 그리던 폼페이에 방문했지만 기대와는 달리 황폐한 모습에 실망과 허탈함을 느끼며 계단에서 쉬고 있었습니다. 그때 누군가가 폼페이가 번영했을 당시 모습을 생생하게 해설하고 있는 모습을 봤습니다. 실례를 무릅쓰고 그를 따라가 해설을 들었는데, 당시의 건물들이 복원되고, 색이 칠해지고, 그곳에 살던 사람들이 되살아나 대화하는 소리가 들리는 듯했죠. 가이드의 해설만으로 황폐화된 고대 도시가 상상 속에서 활기를 되찾는 경험을 하고 나니 문화를 해설하는 일에 완전히 빠졌습니다. 그 뒤 본격적으로 박물관과 유적지 해설하는 일을 시작했고, 전문가로서 부족한 지식을 채우기 위해 이탈리아와 프랑스에서 언어와 문화를 공부하고 프랑스 대학에서 미술사와 고고학도 배웠습니다. 그리고 마침내 전시 해설 학위도 받았지요. 현재

는 프랑스 공인 가이드로서 박물관과 유적지에서 문화 해설을 하며 많은 사람을 만나고, 배우고, 소통하며 행복한 하루하루를 보내고 있습니다. 이 책을 읽는 분들도 오래된 그림 속에 여전히 살아 숨 쉬는 이야기가 생생하게 느껴지시기를 바랍니다.

• 임현승

_____ 저는 제가 미술 작품을 해설하며 살아갈 것이라고는 상상조차 해본 적이 없습니다. 2009년 처음 프랑스에 온 것은 와인을 공부하기 위해서였고, 이전에는 요리를 공부했기에 그림에는 일자무식이었습니다. 하지만 주변에 예술가 친구들이 생기면서 자연스레 그림을 접하기 시작했고, 가이드로 일하며 그림을 더욱 깊게 알아갔습니다. 처음에는 모든 것이 의문투성이였습니다. 대체 이 그림은 왜 유명한 건지, 어떻게 수백 수천억 원이나 되는 가치가 있는 건지, 사람들은 이 그림을 보고 왜 그렇게 좋아하는지, 제 머릿속은 이해할 수 없는 물음표들로 가득 차 있었죠. 하지만 작가들의 생애와 성격 그리고 생각에 대해 오래 공부하고 작품을 수없이 보고 또 보면서 그 가치를 알게 되었습니다. 이제 작품에 대해 설명할 때는 마치 제가 화가가 된 듯 동화되어 이야기하곤 하지요.

투어 중에 어떤 분이 제게 이런 질문을 한 적이 있습니다.

"저는 여행을 많이 해봐서 여행에 대한 감흥이 많이 떨어진 것 같아요. 이제 어떤 여행을 해야 좋을까요?"

이에 대한 저의 대답은 "사람"이었습니다. 여행도 그림도 새로운 사람을 만나기 위한 여정이 아닐까 싶습니다. 자신과는 다른 인생을 마주하면서 세상을 보는 눈이 넓어지고 그만큼 더 성장할 수 있죠. 특히 문화와 유행의 선두에서 새로운 길을 개척해나가는 예술가들의 삶은 독특합니다. 그래서 괴짜로 불리거나 오해를 받기도 하지만, 그들이 나아가는 길은 시공간을 초월해 여러 사람에게 영감과 활력을 불어넣어 줍니다.

이 책은 프랑스 파리의 5대 미술관과 그곳의 대표작들을 소개합니다. 그중 저는 오

르세 미술관과 로댕 미술관 그리고 오랑주리 미술관에 있는 모네의 〈수련〉 연작을 맡았습니다. 예술가들의 생애를 따라 작품이 어떤 계기로 만들어지고 변화했는지 살펴봄으로써 우리가 각자 살아가면서 지녀야 할 가치에 대한 힌트도 얻을 수 있을 것입니다.

이 책을 펴내기까지 많은 도움을 준 분들에게 감사 인사를 전합니다. 특히 제 가족에게 가장 큰 사랑의 인사를 전하고 싶습니다. 그리고 《90일 밤의 미술관: 루브르 박물관》부터 시작된 인연으로 이 책을 출판하기까지 도움을 준 출판사 클로브의 김지수 대표에게도 감사 인사를 전합니다.

<div align="right">● 정희태</div>

_____ 센강을 끼고 오른쪽에 자리한 기다란 옛 고궁이 지금은 박물관으로 불리며 우리를 맞이하고 있습니다. 이 건물은 기원전 7000년 인류의 생활 흔적을 시작으로 현재의 우리 모습까지 볼 수 있는 루브르 박물관입니다. 쉬는 날 무얼 할지 묻는 친구들에게 루브르에 놀러 간다고 말해 "넌 참 재미 없어!"라는 말을 자주 들었습니다. 하지만 저는 정말로 루브르 박물관에 놀러 가곤 합니다. 전시만 보는 것이 아니라 낮에는 피라미드 광장을 내려다보며 차 한잔의 여유를 즐길 수도 있고, 저녁에는 피라미드를 밝히는 조명을 감상하며 산책도 할 수 있으니까요.

1993년에 편의 시설을 갖춰 재개장한 루브르 박물관은 전시 작품을 시대나 지역별로 체계 있게 정리해두었습니다. 이곳을 전부 살펴보는 데는 많은 시간이 걸리지만, 보면 볼수록 프랑스 사람들의 노력과 열정에 감동하게 됩니다. 한 권의 거대한 미술사 책 속을 여행하는 기분도 들죠.

이 책에서 저는 지금의 프랑스 사람들에게도 여전히 영향을 주고 있으며 오늘날 루브르 박물관의 명성에 가장 큰 역할을 한 작품들을 소개했습니다. 무엇보다 박물관은 흥미로운 이야기로 가득한 곳이라는 점이 잘 전달되었으면 하는 바람입니다.

<div align="right">● 최준호</div>

차례

* 책의 곳곳에 미술관의 영상을 볼 수 있는 QR코드가 있습니다.
 작품을 더 생생하게 감상해보세요.

PART 4

Centre
Pompidou

퐁피두 센터

: 국립 현대 미술관

PART 5

Musée du
Louvre

루 브 르 박 물 관

Musée
d'Orsay

오르세 미술관

PART 1

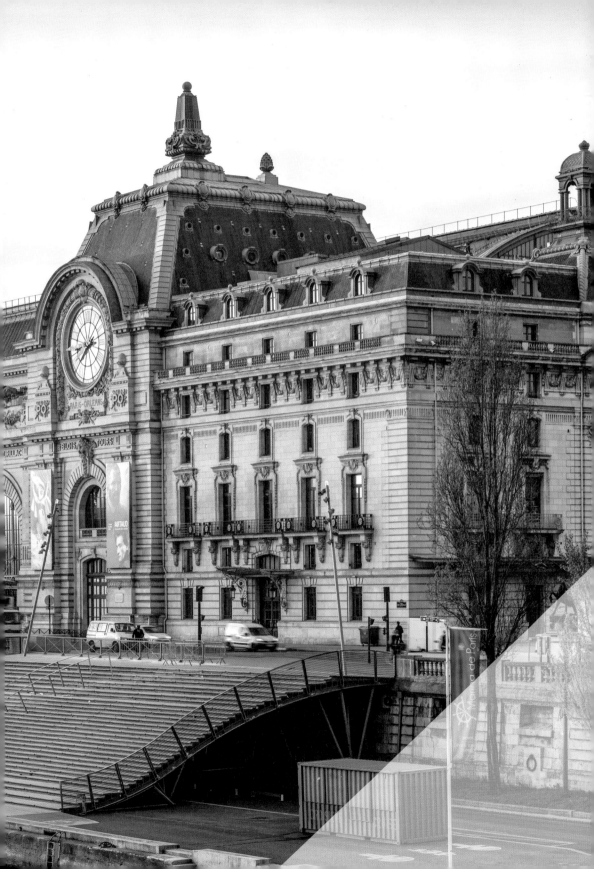

프랑스인들은 19세기가 자신들에게 가장 아름다웠던 시기라고 말합니다. 당시 전 세계 사람들이 파리로 몰려들었지요. 서로를 사랑하고 때론 시기하고 질투하며 진한 사람 냄새를 풍겼습니다. 사람들로 북적이던 이곳에서 새로운 생각들이 넘쳐나기 시작했고, 다양한 시도가 이루어집니다. 그러면서 문학, 철학, 미술 등 모든 예술과 문화의 꽃을 피웠습니다. 프랑스인들은 이때를 벨 에포크Belle Époque라고 표현합니다. 벨Belle은 '아름답다', 에포크Époque는 '시대, 시절'이라는 뜻입니다. 벨 에포크의 아름답고 찬란한 파리의 풍경과 사람들의 모습을 표현한 작품들이 모여 있는 곳이 바로 오르세 미술관Musée d'Orsay입니다. 연간 약 350만 명이 방문하는 이곳에는 1848년부터 1914년까지의 작품 15만 점이 소장되어 있습니다. 장 프랑수아 밀레, 에두아르 마네, 클로드 모네, 오귀스트 르누아르, 빈센트 반 고흐 등 미술계에 큰 획을 그은 인상파 화가들의 보고라 칭해지며, 그들의 삶과 화가들이 바라본 파리의 아름다움을 온전히 품고 있는 곳입니다.

오르세 미술관이라는 이름은 어디에서 유래된 걸까요? 파리 센강 왼쪽 강둑에 오르세 거리Le quai d'Orsay가 있습니다. 콩코드 다리Pont de la Concorde부터 알마 다리Pont de l'Alma까지 연결되는 약 1.2km 길이의 거리입니다. 1700년부터 1708년까지 파리 상인들의 관장직을 맡으며 프랑스의 행정관직을 수행한 샤를 부셰 오르세Charles Boucher d'Orsay가 자신이 세운 거리에 자신의 이름을 붙인 것입니다. 400여 년 뒤 이 길 위에 개장한 미술관의 이름도 거리의 이름을 따라 오르세 미술관이 되었습니다.

기차역에서 미술관으로

현재 오르세 미술관이 자리한 곳에는 과거 오르세 궁전Palais d'Orsay이

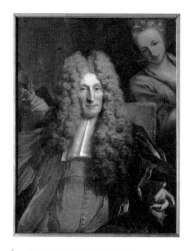

샤를 부셰 오르세의 초상화.

있었습니다. 나폴레옹 1세Napoléon Ier의 지시로 건립해 대외 관계부에서 사용했지요. 하지만 파리에서 일어난 민중 봉기인 파리 코뮌Paris Commune 때 화재로 1871년 5월 23일 소실됐습니다. 이후 1900년 만국 박람회l'Exposition universelle 때 파리에서 남쪽으로 130km 떨어진 도시 오를레앙Orléans과 파리Paris를 연결하기 위해 같은 자리에 기차역을 지었고, 이 건축물이 현재 오르세 미술관의 전신인 오르세 기차역입니다. 당시 최신 소재였던 철을 사용해 짓고, 외부는 석재로 가리고 천장은 유리로 덮었습니다. 당시 열차는 대부분 증기 기관차였기 때문에 증기를 밖으로 빼내기 위해 일반적으로 기차역의 천장은 개방된 형태였는데, 오르세 기차역은 최초로 전기 기차가 들어와 천장을 막을 수 있었습니다.

시간이 흐르면서 전기를 만들어내는 동력 기술이 발전하고, 한 번에 많은 사람을 수송하기 위해 기차의 길이가 점차 길어졌습니다. 오르세 기차역은 플랫폼의 길이가 짧고 역사 내 기술력도 낙후되면서 결국 기차역의 기능을 다하게 됩니다. 1973년 프랑스 박물관부에서 19세기 후반 예술 작품들을 전시할 장소로 오르세역을 고려하기 시작했고, 1977년 10월 20일 발레리 지스카르 데스탱 대통령의 발의로 오르세 미술관 건립에 대한 공식 결정이 내려졌습니다. 그리고 대대적인 보수 끝에 1986년 12월 1일 프랑수아 미테랑 대통령이 공식적인 개관식을 열면서 드디어 오르세 미술관이 탄생했습니다.

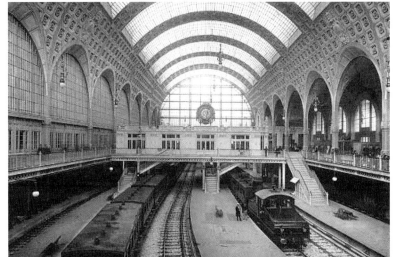

1900년에 지은 오르세 기차역,
오르세 미술관의 전신.

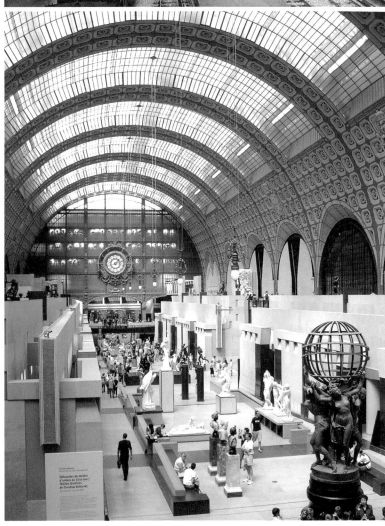

오르세 미술관의 내부.

오르세 미술관의 큐레이팅

큐레이팅Curating은 작품들을 선정하고 관리, 감독하는 일입니다. 이런 작업을 하는 사람들을 예술을 돌보는 사람이라는 의미로 큐레이터Curator라고 하지요. 미술관 내 큐레이터들은 작품들의 가치를 드높이기 위한 전시 방법을 항상 고민하고 연구합니다. 즉, 그림들을 절대로 그냥 배치하지 않습니다. 큐레이팅의 의미를 알고 나면 미술관은 짜릿한 공간으로 변합니다. 화가들의 관계, 작품들의 연관성 등 많은 이야기가 비로소 보이기 때문입니다.

오르세 미술관은 뤽상부르 미술관Musée du Luxembourg을 계승하고 있습니다. 뤽상부르 미술관은 매년 개최하는 미술 대회인 살롱전에서 호평받은 작품들을 구매해 전시할 목적으로 만든 곳입니다. 생존 작가들의 회화나 조각 작품들을 모으기 위함이었지요. 법에 따라 작가가 죽은 지 10년이 지나면 그의 작품을 루브르 중앙 박물관으로 옮겼고, 살롱에서 거절당한 작품들은 지방 미술관으로 보냈다고 합니다. 이후 이런 모든 작품에 더해 기증도 받으면서 오르세 미술관으로 작품이 모였습니다.

현재 오르세 미술관은 총 5층으로 구성되어 있습니다. 0층은 인상파 화가들에게 영향을 준 이들의 작품이 주로 전시되어 있습니다. 인상파가 어떤 시대적 배경과 사람들의 노력으로 탄생했는지 먼저 확인할 수 있도록 한 큐레이팅이지요. 0층 중앙 복도를 중심으로 왼쪽과 오른쪽에 작품들이 나뉘어 전시된 점도 흥미롭습니다. 오른쪽 관에는 인상파 화가들에게 영향을 주었고 당대에 성공한 작가들의 작품들이 걸려 있습니다. 왼쪽 관에는 인상파 화가들에게 영향은 주었지만 당대에는 실패한 작가들의 작품들이 걸려 있지요. 성공과 실패의 기준은 작품의 판매량이나 대중의 사랑이 아니라 당시 미술계에서 원했던

그림인지의 여부입니다. 시대의 흐름에 순응한 작품은 성공했고, 저항한 작품은 실패했습니다.

오르세 미술관 큐레이팅의 전체 주제는 저항을 통한 변화라 할 수 있습니다. 시대의 흐름에 저항하며 탄생한 새로운 그림에 대한 이야기를 하고 있는 것입니다. 그렇다면 그 시대에 어떤 반항아들이 있었고 그들은 무슨 이야기를 하려 했을까요? 그리고 오르세는 그 작품들을 우리에게 어떻게 보여주고 있을까요? 이 책에서는 오르세 미술관의 큐레이팅에 맞춰 글 초반에는 당시 시대상을 이해할 수 있는 작품들, 이후에는 오르세를 대표하는 작가들의 작품들을 감상해보겠습니다.

오르세 미술관의 0층 중앙 복도.

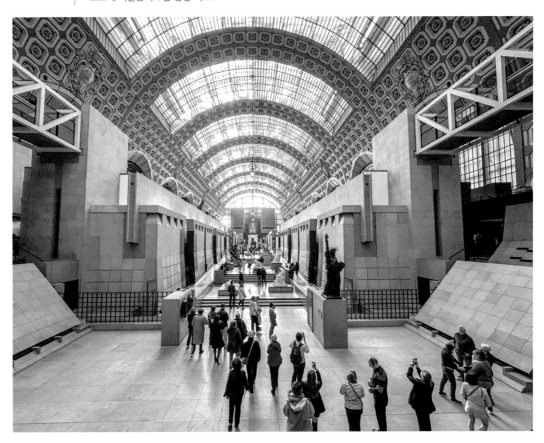

이 책에 소개한 작품의 위치

오르세 미술관에 소장된 작품의 전시 위치는 큐레이팅이나 작품 대여 등의 이유로 자주 달라집니다.

오르세 미술관

주소 Esplanade Valéry Giscard d'Estaing 75007 Paris
홈페이지 www.musee-orsay.fr
운영시간 오전 9시 30분~오후 6시(매주 목요일은 오후 9시 45분까지), 매주 월요일 휴관

0층

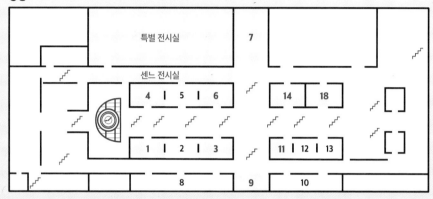

1	장 오귀스트 도미니크 앵그르 <샘>
3	알렉상드르 카바넬 <비너스의 탄생>
4	장 프랑수아 밀레 <만종> <이삭줍기>
6	귀스타브 쿠르베 <샘> <폭풍우가 지나간 에트르타 절벽>
7-1	귀스타브 쿠르베 <오르낭의 장례식>
7-2	에두아르 마네 <이르마 브루너>
9bis	토마 쿠튀르 <로마의 멸망>
11	폴 세잔 <림보의 그리스도> <오베르 가세 박사의 집> <현대의 올랭피아>
14	에두아르 마네 <조르주 클레망소>
18	프레데리크 바지유 <즉석 가설 병원>, 클로드 모네 <정원의 여인들>
특별 전시실	에두아르 마네 <보라색 부케를 든 베르트 모리조> <올랭피아> <피아노 치는 마네 부인> <오귀스트 마네 부부>, 귀스타브 쿠르베 <오르낭의 장례식>, 에드가 드가 <일레르 드가의 초상화> <바빌론을 건설하는 세미라미스> <벨렐리 가족> <카페에서> <다림질하는 여인들> <경마장, 마차 근처의 아마추어 기수들> <행렬>
센느 전시실	샤를 프랑수아 도비니 <수확>

◇ 오르세 미술관에서 소장하고 있으나 전시되어 있지 않은 작품 (2023년 5월 현황)

에두아르 마네 <아스파라거스> | 클로드 모네 <생 라자르 기차역> | 오귀스트 르누아르 <이젤 앞의 바지유> <도시의 무도회> | 에드가 드가 <무대 위에서의 발레 연습> | 폴 세잔 <부엌의 탁자> <목 맨 사람의 집> | 앙리 마티스 <화사함, 고요함 그리고 쾌락> | 빈센트 반 고흐 <자화상> <세가토리 초상화> <낮잠> <자화상>(마지막 자화상) <오베르 교회>

67 에두아르 마네 <크리스털 꽃병 안의 꽃들>, 폴 세잔 <목 졸린 여자>

5층

28 앙리 팡탱 라투루 <바티뇰의 화실>

29 에두아르 마네 <풀밭 위의 점심 식사>, 클로드 모네 <샤이의 길> <풀밭 위의 점심 식사> <개양귀비>

30 오귀스트 르누아르 <습작, 토르소, 빛의 효과> <그네> <물랭 드 라 갈레트의 무도회>, 귀스타브 카이보트 <보트 놀이> <마루 깎는 사람들>

31 오귀스트 르누아르 <조르주 샤르팡티에 부인> <시골의 무도회>, 에드가 드가 <계단을 오르는 무용수들> <무용 수업> <14세의 어린 무용수>와 다른 조각들

34 클로드 모네 <죽어 있는 카미유> <루앙 대성당> 연작

35 오귀스트 르누아르 <목욕하는 여인들> <피아노 치는 소녀들>, 폴 세잔 <카드놀이 하는 사람들> <생 빅투아르산> <사과와 오렌지>

36 폴 시냐크 <우물가의 여인들>, 앙리 에드몽 크로스 <저녁의 미풍>

37 조르주 쇠라 <서커스>

43 빈센트 반 고흐 <외젠 보쉬> <아를의 여인>

44 빈센트 반 고흐 <네덜란드 농민의 얼굴> <아궁이 근처의 농민> <구리화병의 왕관패모꽃> <아를의 별이 빛나는 밤>

잘 그린 그림의 기준

영어를 잘한다, 수학을 잘한다, 축구를 잘한다고 할 때 우리는 어느 정도 명확한 기준을 두고 이야기합니다. 그렇다면 그림을 잘 그린다는 기준은 무엇일까요? 세월이 흐르며 많은 변화를 겪었지만, 과거에는 명확한 기준을 앞세워 잘 그린 그림과 못 그린 그림을 나누었습니다. 오르세 미술관 0층 오른쪽 관에 전시된 그림들을 통해 19세기 초까지는 어떤 그림을 잘 그렸다고 평가했는지 알 수 있습니다.

자국 없이 매끈한 붓 터치

화가들은 그림을 그릴 때 보통 스케치를 먼저 하고 그 위에 물감을 칠합니다. 물감이 마른 뒤에는 수정하기 위해 덧칠도 하고, 물감이 두껍게 발리

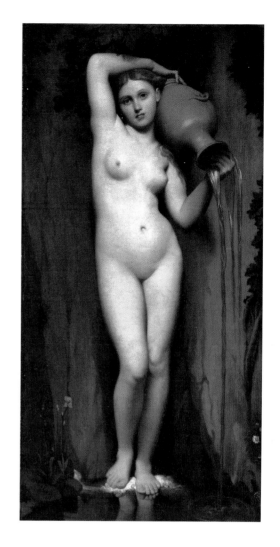

장 오귀스트 도미니크 앵그르, <샘>
Jean-Auguste-Dominique Ingres, La Source
1856 | 163×80cm | 캔버스에 유채
오르세 미술관

면 화가의 붓 터치가 보이기도 합니다. 19세기 초까지는 이러한 붓 터치의 흔적이 허용되지 않았던 시절입니다.

장 오귀스트 도미니크 앵그르Jean-Auguste-Dominique Ingres, 1780~1867는 프랑스 신고전주의를 대표하는 화가입니다. 그는 르네상스 시대의 3대 거장 중 하나인 라파엘로Raphael가 환생했다는 평을 받을 정도로 기품 있는 모습을 아름답게 그려냈습니다. 그의 작품 <샘>을 볼까요? 한 님프가 나신의 모습으로 서 있습니다. 그녀는 고혹적인 표정을 지으며 덩굴로 덮인 바위틈에 살짝 기대어 있습니다. 한쪽 어깨에 올린 물 항아리에서는 물이 흘러나오고 있네요. 매끈한 피부와 살짝 피어오른 홍조는 그림에 생기를 북돋워줍니다. 물 항아리에서 흘러나오는 물줄기는 부드럽고, 물이 떨어지는 샘의 표면에는 물방울 하나 튀지 않고 있습니다. 찰랑거리는 물결도 없는 거울 같은 샘의 표면에는 그녀의 모습이 반사되어 있습니다. 깊은 숲속 작고 고

요한 샘에서 아름다운 님프가 홀로 목욕을 즐기고 있는 모습을 우리가 숨죽이고 바라보는 듯하지요. 이런 느낌이 드는 이유 중 하나는 매끄럽게 칠한 붓 터치 덕분입니다. 그림 속 그녀의 모습과 배경을 확대해보더라도 화가의 붓 자국은 보이지 않습니다. 이것이 당시 화가의 실력을 보여주는 방법이자 잘 그린 그림의 기준 중 하나였습니다.

실제에 가까운 표현력

사진처럼 사실적으로 표현하는 것도 잘 그린 그림의 기준이었습니다. 그림 속 인물은 살아 움직이고, 배경의 하늘과 나무도 실감나게 그려야 했습니다. 그러기 위해서는 명암법과 원근법 등을 완벽하게 사용해 이질감이 들지 않게 그려야 했지요. 알렉상드르 카바넬Alexandre Cabanel, 1823-1889의 〈비너스의 탄생〉을 보겠습니다. 그림 속 여인은 완벽한 몸의 비율과 부드러운 곡선미를 살려 우아하기 그지없습니다. 피부는 흉터 하나 없이 하얗고 밝으며 매끈하게 표현되어 있죠. 그녀를 감싸고 있는 파도는 실제인 듯 물거품이 일고 있습니다. 하늘을 날아다니며 그녀의 탄생을 축복하는 천사들의 모습 또한 생생하게 그려져 있습니다. 알렉상드르 카바넬은 앵그르와 더불어 고전주의적 역사화, 신화, 초상화 등으로 명성을 떨친 화가입니다. 특히 〈비너스의 탄생〉은 1863년 살롱전에 출품해 가장 큰 성공을 거둔 작품입니다. 당시 황제 나폴레옹 3세가 이 작품을 보고 그 자리에서 바로 구매를 결정했을 정도입니다. 즉, 시대가 요구한 조건을 모두 충족시킨 그림이라는 의미이지요.

24

알렉상드르 카바넬, <비너스의 탄생>
Alexandre Cabanel, Naissance de Vénus
1863년 | 130×225cm | 캔버스에 유채 | 오르세 미술관

정해진 주제

　　지금은 화방에 가면 원하는 물감을 쉽게 살 수 있습니다. 하지만 과거에는 화가들이 물감을 직접 만들어야 해서 시간과 노동 그리고 비용이 상당히 많이 들었습니다. 화가들은 다양한 색의 재료들을 찾아냈습니다. 나무껍질, 풀, 돌멩이, 금, 동물의 털 등 어떤 것도 상관없었지요. 어떤 화가들은 오묘한 색을 내기 위해 미라의 심장까지 사용했다고 하지요. 이렇게 힘겹게 모은 재료를 곱게 간 뒤 색을 화폭에 고착시킬 수 있는 재료를 섞었습니다. 처음에 고착제로 많이 쓰인 것은 달걀노른자였습니다. 당시에는 노른자만 사용하기 위해 달걀을 구하는 것이 쉽지 않았고, 이후에는 달걀노른자 대신 송진을 섞어 물감을 만들

기도 했습니다. 물감을 만드는 것부터가 어렵고 가격도 비싸다 보니 가난한 사람들은 그림을 살 엄두도 내지 못했고, 화가들조차 자신이 원하는 그림을 그려내다 팔기가 쉽지 않았습니다. 그림이 인기를 얻지 못하고 팔리지 않으면 모든 투자 비용을 화가가 감내해야 하니 재산을 탕진하기 일쑤였기 때문이지요. 그래서 대부분의 그림을 주문을 받고 그렸습니다.

그렇다면 막대한 돈을 미리 주고 그림을 주문하는 사람들은 누구였을까요? 바로 당대를 대표하는 재력가와 권력가, 즉 위정자들이었지요. 그들은 자신의 모습을 멋지게 담아 다른 사람들에게 자랑할 수 있는 초상화, 또는 자신의 교양과 지식을 뽐낼 수 있는 중요한 역사적 사건을 다룬 이야기나 그리스 로마 신화 내용을 화려하게 그린 그림을 주문해 저택에 걸어두었습니다. 그리고 교회에서는 문맹률이 높은 신도들에게 성서 내용을 이미지화시켜 종교적 메시지를 쉽게 전달하기 위해 그림을 주문했습니다.

이처럼 화가들은 권력자들이 원하는 주제를 붓 자국 없이 사실적으로 그려내야 살롱전에 입선도 하고 이름을 알릴 기회도 얻을 수 있었습니다. 새로운 방법은 용인되지 않았죠. 당시 이런 과거의 화풍을 지키고 고수했던 그림을 아카데미 미술이라고 합니다.

새로운 날갯짓의 시작

잘 그린 그림의 기준이 있었지만 모든 화가가 그 기준에 부합하는 그림을 그린 것은 아닙니다. 세상이 원하는 바에 아랑곳하지 않고 자신만의 화풍으로 그림의 주제를 선택해 시대의 흐름에 저항하려 했던 이들도 있습니다. 신화, 역사, 종교 이야기가 아닌 일상을 있는 그대로 화폭에 담아내며 새로운 날갯짓을 시작한 화가들, 오르세 미술관 0층 왼쪽 관에 걸려 있는 작품들을 통해 살펴보겠습니다.

천사는 존재하지 않는다

"나는 천사와 여신을 본 적이 없습니다. 그러니 나는 그들을 그릴 수 없습니다."

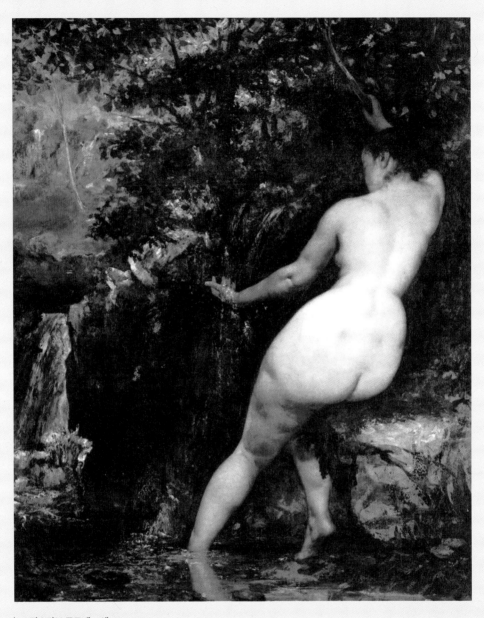

귀스타브 쿠르베, <샘>
Gustave Courbet, La Source
1868년 | 128×97cm | 캔버스에 유채 | 오르세 미술관

28

어떤 사람이 천사 그림을 그려달라고 의뢰하자 귀스타브 쿠르베 Gustave Courbet, 1819~1877가 한 말입니다. 그는 존재하지 않는 것들을 상상력을 동원해 이상화하지 않고 눈으로 본 것만을 화폭에 그린 사실주의 화가입니다. 사실주의는 일상을 과장하거나 미화시키지 않으며 현실을 있는 그대로 재현하는 것을 의미합니다.

그의 작품 〈샘〉을 보겠습니다. 앞에서 본 앵그르의 동명의 작품 〈샘〉(23쪽)과 비교해볼까요? 앵그르의 그림 속 주인공은 이상화된 모습입니다. 완벽한 몸의 비율과 새하얗고 매끈한 피부 때문에 누가 보아도 여신 같습니다. 하지만 쿠르베가 표현한 〈샘〉은 앵그르의 작품과는 확연히 다릅니다. 허벅지는 굵고 엉덩이는 퍼져 있죠. 피부는 우둘투둘하고 검은색 반점 같은 것들이 허벅지와 팔뚝의 피부를 뒤덮고 있습니다. 진정한 아름다움은 상상 속의 여신과 님프들이 아니라 우리 곁에 실재하는 여인들에게 있다고 말하고 싶었던 게 아닐까요? 그림의 배경도 크게 다릅니다. 앵그르는 사람들의 눈을 피해 숨어 있는 님프들만의 은밀한 장소를 배경으로 표현한 듯하지만, 쿠르베는 주위에서 쉽게 볼 수 있는 숲속을 배경으로 그렸습니다.

쿠르베는 그림 속에 나타나는 모든 모습을 개인적 경험에 종속시킴으로써 당시 회화의 전통적 규범에서 벗어난 작품들을 그렸습니다. 그림의 주제가 사람들의 시선으로 내려왔다는 데 큰 의의가 있는 것이지요.

보잘것없는 주제의 대형화

오르세 미술관에 길이가 7m에 달하는 대형화 2점이 나란히 걸린

곳이 있습니다. 귀스파브 쿠르베의 〈오르낭의 장례식〉과 토마 쿠튀르Thomas Couture, 1815~1879의 〈로마의 멸망〉입니다. 어떤 이유로 2점의 작품이 나란히 걸려 있는 걸까요?

토마 쿠튀르는 로마가 왜 멸망할 수밖에 없었는지에 대해 이야기하고 있습니다. 고대 로마를 상징하는 견고한 건축물과 강력했던 로마의 모습을 상징하는 인물 조각상들이 보이네요. 중앙에 기둥 2개, 양옆으로 기둥이 4개씩 있고 가운데의 인물 조각상을 중심으로 양옆에 또 다른 조각상이 2개씩 있어 완벽한 균형감이 느껴집니다. 하지만 그와 대조적으로 술에 취해 방탕하게 널브러진 군중이 가득 메워져 있습니다. 화가는 사람들의 방탕함과 게으름으로 로마가 멸망했음을 말하고 있으며, 단순한 역사적 사실을 넘어 당대 프랑스 사회를 암시하고 있기도 합니다. 1830년 7월 혁명을 성공시키며 공화정을 세웠으나 이후 보수적 성격이 강화되고 시대를 역행하던 당시 프랑스의 도덕적 타락을 비판하기 위해 사실주의적 알레고리로 그린 작품입니다. 과거의 역사적 사건과 함께 당대 사람들에게 현재의 문제점을 드러내 도덕적 메시지를 주기 위한 것이었지요. 역사적 이야기를 대형화로 그려야 인정받던 시절이었습니다.

하지만 쿠르베는 달랐습니다. 〈오르낭의 장례식〉을 볼까요? 큰 화폭 속 이름 모를 누군가의 장례식이 열리고 있습니다. 누가 중요한 인물인지 알아볼 수 없으며 그저 어둡게 내려앉은 색조가 장례식의 무거운 분위기를 나타내고 있을 뿐입니다. 그림 왼쪽에는 관을 들고 오는 사람들과 장례식을 진행할 신부가 있습니다. 주변에는 슬픔에 젖은 여인들이 보이네요. 반면 몇몇 사람은 장례식에 참여는 했지만 자신과 큰 상관없다는 듯 외면하고 있습니다. 쿠르베는 누군가는 죽음을 맞이하지만 다른 누군가는 삶을 이어나가야 하며, 죽음은 특별한 것이 아닌 우리의 일상임을 말하고 있습니다. 중요한 역사적 이야기가 담

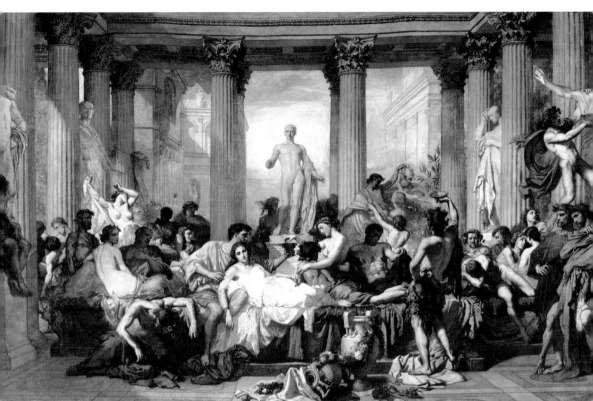

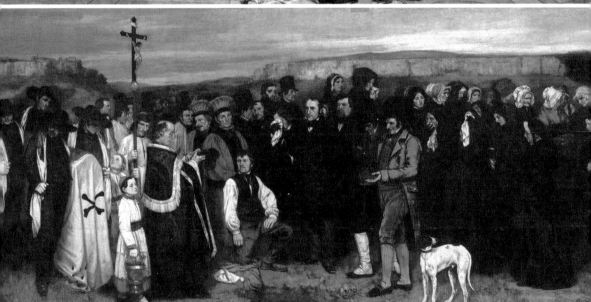

토마 쿠튀르, <로마의 멸망>

Thomas Couture, Romains de la Décadence
1847년 | 472×772cm | 캔버스에 유채 | 오르세 미술관

귀스타브 쿠르베, <오르낭의 장례식>

Gustave Courbet, Un Enterrement à Ornans
1849~1850년 | 315×660cm | 캔버스에 유채 | 오르세 미술관

겨야 할 것 같은 큰 캔버스에 현실을 담아 그동안 미술이 보여준 허구와 이상을 벗겨낸 것입니다. 하지만 어떤 이들은 이런 그의 작품을 보고 이렇게 큰 캔버스에 왜 보잘것없는 주제로 그림을 그려 귀한 물감을 허비했냐고 비아냥거렸다고 합니다.

〈로마의 멸망〉과 〈오르낭의 장례식〉은 동시대에 비슷한 크기의 캔버스에 그린 그림입니다. 하지만 주제는 전혀 다르지요. 오르세 미술관은 두 작품을 나란히 걸어두고 당시 인정받은 그림과 인정받지 못한 그림의 차이를 관람자가 볼 수 있도록 했습니다.

수많은 풍경화의 등장

오르세 미술관에 걸린 작품들은 대부분 크기가 작습니다. 튜브 물감이 발명되면서 캔버스를 들고 밖으로 나가 그림을 그릴 수 있었기 때문입니다. 이전에는 화가들이 물감을 직접 만들어 돼지 방광에 넣고 다니다가 구멍을 뚫어 사용했습니다. 하지만 구멍을 다시 막을 수 없다는 것이 문제였지요. 공기 중에 물감이 노출되면 금방 말라버려 결국 사용할 수 없게 됩니다. 돼지 방광의 부피가 커서 들고 다니기도 쉽지 않았고, 가지고 다니다가 터지는 일도 많았습니다. 하지만 1841년 화가 존 고프 랜드John Goffe Rand가 현재의 튜브 물감을 발명하면서 화가들이 미술 도구를 간편하게 들고 다닐 수 있게 되었습니다. 그래서 큰 캔버스보다 휴대하기 좋은 작은 캔버스에 그린 작품이 많이 생겨난 것입니다. 또한 19세기 초 증기 기관차가 발명되면서 화가들이 교외로 많이 나갔고, 이 시기부터 풍경화를 많이 그렸습니다.

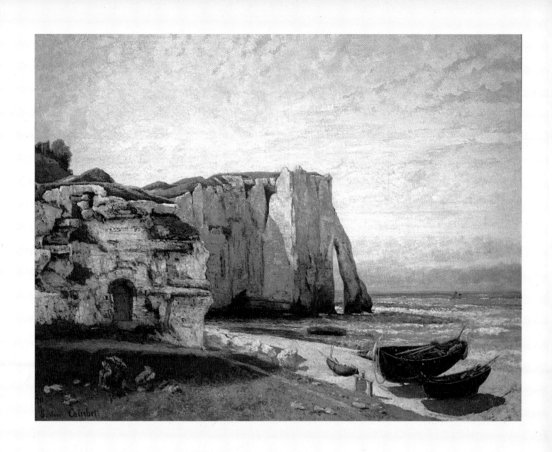

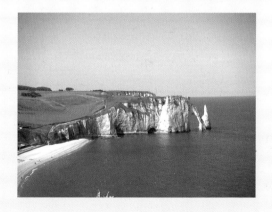

귀스타브 쿠르베, <폭풍우가 지나간 에트르타 절벽>
Gustave Courbet, La Falaise d'Etretat après l'orage
1870년 | 130×162cm | 캔버스에 유채 | 오르세 미술관

에트르타는 당시 화가들이 즐겨 찾아 그림을 그린 장소로,
파리에서 약 250km 떨어진 작은 해안 도시다.

샤를 프랑수아 도비니, <수확>

Charles-François Daubigny, Moisson
1851년 | 135×196cm | 캔버스에 유채 | 오르세 미술관

특히 농촌 풍경을 그린 그림이 많았는데, 이는 도시의 발전 때문이기도 했습니다. 18세기 영국에서 시작된 산업혁명의 영향으로 급속도로 도시가 발전하면서 사람들은 도시로 몰려들었고, 많은 공장이 들어서기 시작했습니다. 도시는 온갖 소음과 매연으로 가득 찼지요. 이런 도시의 모습에 염증을 느낀 사람들은 조용하고 평화로운 농촌으로 떠났고, 화가들은 농촌으로 회기하고 싶은 마음을 투영해 목가적 풍경을 화폭에 담았습니다. 농촌은 수천 년 전부터 사람

들을 부양해온 곳으로 어머니 같은 따스함을 간직하고 있습니다. 지금도 진정한 휴식을 취하고 싶을 때 조용한 농촌으로 가서 모든 것을 내려두고 재충전의 시간을 갖는 사람이 많지요.

농부들의 화가

농촌을 그린 화가 중 가장 유명한 이는 장 프랑수아 밀레Jean François Millet, 1814-1875입니다. 그의 작품은 새마을 운동 당시 농촌 부흥을 목적으로 달력을 비롯한 곳곳에 쓰이면서 우리나라 사람들에게도 친숙해졌습니다. 밀레는 프랑스 서부 노르망디Normandie 지역의 그뤼시Gruchy라는 마을에서 태어났습니다. 전형적인 농촌 마을이었기 때문에 어릴 때부터 자연스럽게 농부들의 모습을 보고 자랐지요. 다음 페이지에 있는 그의 그림 〈만종〉을 볼까요? 한 부부가 열심히 일하고 있습니다. 그들 주변에는 농기구, 그림 중앙에는 수확한 감자가 담긴 바구니가 있네요. 뒤편에는 지붕이 뾰족 올라온 성당이 보입니다. 이 작품의 제목은 '삼종기도'라고도 하는데요, 삼종기도는 아침 6시, 정오, 저녁 6시, 하루 세 번 감사 기도를 드리는 것입니다. 이 그림은 저녁 6시에 일을 끝내며 일용할 양식을 주신 것에 대해 감사 기도를 올리고 있는 모습입니다.

밀레의 다른 작품 〈이삭줍기〉를 보겠습니다. 3명의 아낙이 허리를 숙인 채 이삭을 줍고 있습니다. 아낙들의 뒤편을 보면 수확이 이미 끝났다는 것을 알 수 있습니다. 오른쪽을 보면 말을 탄 관리자가 수확을 어떻게 마무리해야 할지 지시하고 있지요. 당시에는 수확이 끝나면 일정 시간 가난한 이들에게 이삭을 주워갈 수 있도록 배려해주었다고 합니다. 밀레는 그 시간에 맞춰 찾아온 아

낙들이 자신의 가족들을 위해 하나의 이삭이라도 더 줍기 위해 애쓰는 숭고한 노동의 현장을 화폭에 담은 것입니다. 하지만 사람들은 그림을 보고 밀레를 사회주의자로 몰기 시작했습니다. 그들이 주워 담고 있는 것은 감자나 이삭이 아닌 당시 기득권자들에게 던질 폭탄이라는 해석을 내놓으면서요. 또한 가난한

장 프랑수아 밀레, <만종>
Jean François Millet, L'Angélus
1857~1859년 | 55.5×66cm | 캔버스에 유채 | 오르세 미술관

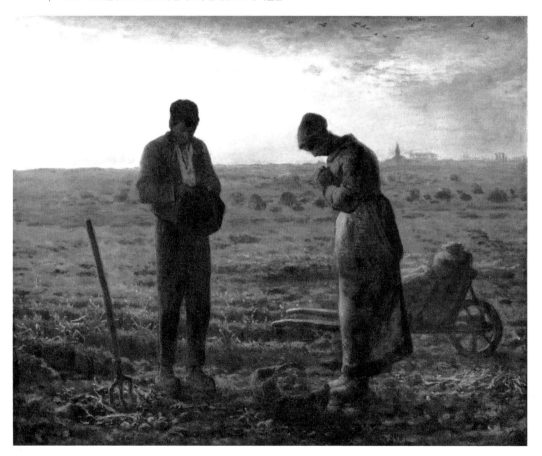

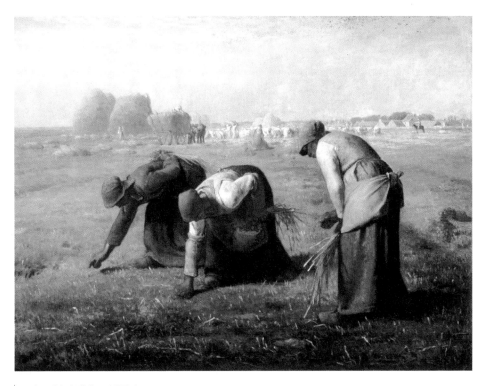

장 프랑수아 밀레, <이삭줍기>
Jean François Millet, Des Glaneuses
1857년 | 83.6×111cm | 캔버스에 유채 | 오르세 미술관

여인들의 모습은 전면부에 크게 그린 반면 기득권자인 관리자의 모습은 뒤쪽에 아주 작게 그린 것이 사회적인 메시지를 던지려는 것 아니냐, 사회 분위기를 조장하려는 의도가 아니냐며 밀레를 공격했습니다. 이는 당시에 이른바 잘나가는 그림들과는 너무나 다른 주제를 선택했기 때문이었습니다. 팔리지도 않을 그림을 그린 데는 분명 사회적으로 변화를 꾀하며 분위기를 몰아가려는 의도가 있을 거라고 오해한 것입니다.

　　　이처럼 오르세 0층 왼쪽 관은 오른쪽 관의 성공한 그림들과는 완전히 다른 작품들로 구성되어 있습니다. 그들의 모습에 후배 화가들은 큰 영향을

받았고, 인상파Impressionism라는 새로운 시대로의 본격적인 날갯짓이 시작됩니다. 하지만 그들의 삶은 순탄치 않았습니다. 주변 사람들의 조롱과 자신을 인정해주지 않는 세상이 너무나 야속했을 것입니다. 그러나 그들은 주변의 시선을 크게 의식하지 않고 자신의 길을 묵묵하게 걸어갔고, 그 발걸음이 결국 큰 빛을 만들어냈습니다. 살다 보면 주변의 시선을 신경 쓰며 시대의 흐름에 따르기 위해 노력하기 마련입니다. 그러면서도 흔들림 없이 자신만의 스타일을 지키며 사는 사람들을 동경하지요. 주위에서 많은 이야기가 들려올 때 쿠르베와 밀레의 그림을 보면 나만의 삶의 방향에 확신을 갖고 나아갈 용기가 생기곤 합니다.

조용한 호숫가에 돌을 던지다

에두아르 마네
Edouard Manet

모두가 맞다고 할 때 아니라고 말할 수 있는 사람은 여간 용기 있는 사람이 아닐 것입니다. 새로운 시각으로 자신의 생각에 대한 확신이 있어야만 할 수 있는 행동이지요. 16세기 르네상스 시기부터 단단하게 쌓아 올려 쓰러지지 않을 것 같던 예술계에 큰 반향을 일으킨 화가가 있습니다. 현대 미술의 시작이라 일컬어지는 에두아르 마네Edouard Manet, 1832-1883입니다.

부유한 집안에서 태어난 부르주아

1832년 1월 23일, 에두아르 마네가 유능한 부모에게서 태어났습니다. 아버지는 법무부 고위 공직자로 부르주아 법조인에 속했습니다. 외할아버지는 스웨덴 스톡홀름에서 외교관으로 활동해 스웨덴 왕과 친분이 있었고, 어

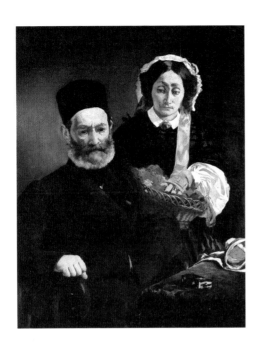

에두아르 마네, <오귀스트 마네 부부>
Edouard Manet, Monsieur et Madame Auguste Manet
1860년 | 110×90cm | 캔버스에 유채 | 오르세 미술관

머니는 스웨덴 왕의 대녀가 되었을 정도로 외가 또한 막강한 부와 힘이 있었지요. <오귀스트 마네 부부>는 마네가 아버지가 돌아가시기 2년 전에 그린 것입니다. 당시 병중에 있어 힘들어하는 아버지의 모습과 병을 수발하느라 약간은 지친 어머니의 모습이 보입니다. 아버지는 마네가 그림 그리는 것을 좋아하지 않았는데, 이웃에 살고 있던 외삼촌 에드몽 푸르니에Edmond Fournier가 조카의 소질을 알아채고 그가 그림을 그릴 수 있도록 힘을 실어주었습니다.

마네가 태어난 집은 파리 중심의 보나파르트 거리 5번지입니다. 프랑스에서 최고로 권위 있는 미술학교 에콜 데 보자르와 현재 프랑스 대통령의 자문기관 역할을 담당하는 학사원 근처에 있습니다. 집안 배경과 태어난 위치를 보면 마네는 금수저 집안에서 화가의 운명을 타고난 것 같습니다.

유복한 집안 환경 덕분이었을까요? 마네는 상당히 세련된 인물이었

에두아르 마네, <아스파라거스>
Edouard Manet, L'asperge
1880년 | 16×21cm | 캔버스에 유채 | 오르세 미술관

습니다. 항상 잘 정돈된 재킷과 톱 해트top hat를 쓰고 다녔으며 재치까지 겸비했지요. 유명 비평가 에밀 졸라는 그의 모습을 이렇게 표현했습니다.

　　"그의 날카롭고 지적인 눈과 잠시도 쉬지 않는 입은 때때로 서로 어울리지 않아 보인다. 표정이 풍부한 비대칭형 얼굴은 뭐라 형용하기 힘든 치밀함과 활력을 담고 있다."

　　그의 성격을 잘 나타내주는 일화가 있습니다. 어느 날 마네가 미술 작품 컬렉터인 샤를 에프뤼시Charles Ephrussi에게 아스파라거스 한 묶음이 그려진 정물화를 800프랑에 팔았습니다. 푸릇푸릇한 채소 위에 올려놓은 하얀색 아스

파라거스 한 묶음이 너무나 마음에 들었던 샤를 에프뤼시는 200프랑을 더 얹어 1000프랑을 그림값으로 지불하죠. 마네는 고마움을 표시하기 위해 재빨리 작은 캔버스에 아스파라거스 한 가닥을 더 그려 작은 메모와 함께 그에게 보냈습니다.

"당신의 아스파라거스 다발에 하나가 빠져 보냅니다." Il en manquait une à votre botte.

너무나도 감각 있고 우아한 행동이지 않나요? 그의 품위 있는 사교성과 천재적인 생각 그리고 예술적 감각은 자연스럽게 많은 사람을 그의 곁으로 불러 모았습니다.

세 여인

기자 폴 알렉시스가 "마네는 현재 파리의 사교계 남자들 중 여자와 대화하는 법을 아는 대여섯 명 중 하나다"라고 말했을 정도로 그의 인기는 대단했습니다. 그런 마네를 옆에서 보필한 첫 번째 여인은 수잔 마네Suzanne Manet입니다. 이름에서 알 수 있듯 마네의 부인이었죠. 〈피아노 치는 마네 부인〉 속 그녀는 아무런 어려움 없이 악보를 보며 피아노를 연주하고 있습니다. 음악적 재능이 뛰어난 피아니스트로 차분하고 부드러운 성격의 소유자였습니다. 수잔이 마네의 피아노 선생님이 되면서 둘의 만남이 시작됐고, 그녀의 따뜻한 모습에 마네가 사랑을 느꼈습니다. 하지만 마네는 10년여 동안 수잔과의 관계를 가족에게 알리지 않았다고 하는데, 여기엔 선뜻 믿기 힘든 이유가 있습니다. 수잔의 정부가 마네의 아버지 오귀스트 마네였다는 것입니다. 확실한 이야기는 아니지

만, 수잔에게 레옹이라는 사생아가 있었는데 그의 아버지가 오귀스트라는 추정도 있습니다. 마네가 수잔과의 관계를 10년여 동안 숨겼다는 점, 아버지가 죽고 1년 뒤에 수잔과 결혼했다는 점, 레옹의 대부가 되어준 마네가 레옹을 입적시키지 않고 둘의 관계에 대해 끝까지 말하지 않았다는 점 때문에 풀리지 않는 수수께끼가 계속 제기되고 있지요. 수잔은 자신의 과거 때문인지 마네의 외도를 다 눈감아주며 그의 곁을 지켰다고 합니다.

또 하나 믿기 어려운 사랑 이야기의 주인공은 베르트 모리조Berthe Morisot입니다. 화가 앵그르의 제자로 루브르에서 루벤스의 그림을 베끼고 있을 때 마네를 처음 만났습니다. 마네는 재능이 뛰어난 그녀에게 빠져들었고 둘의 관계는 깊어졌습니다. 〈보라색 부케를 든 베르트 모리조〉 속 그녀는 새초롬한 입술을 가진 아리따운 여인으로 표현되어 있습니다. 예민하고 변덕스러운 성격으로, 사람들에게 인정받고 싶어 한 점은 마네와 상당히 흡사했다고 하네요. 하지만 마네에게는 부인 수잔이 있었고, 마네는 모리조를 자신의 옆에 두기 위해 동생 외젠 마네Eugène Manet와 결혼하라고 제안했습니다. 마치 자신이 아버지의 여인과 결혼했던 것처럼 말이죠. 그리고 모리조는 마네 곁에 남기 위해 결국 그 제안을 수락했습니다.

이게 말이 되는 이야기인가 싶지만, 이 시기 부르주아들의 이런 생활은 만연했고 비밀리에 용인되었다고 합니다. 마네의 세 번째 여인이며 대표작의 모델이기도 한 빅토린 뫼랑Victorine Meurent도 당시 시대상을 잘 보여줍니다. 그녀는 카페에서 기타를 치고 화가들의 모델로 일하며 생계를 이어갔습니다. 마네는 남다른 외모와 묘한 매력을 풍기는 그녀를 발견하고 자신의 모델이 되어달라고 했지요.

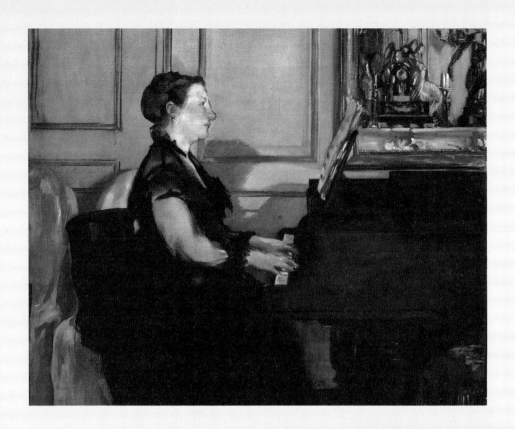

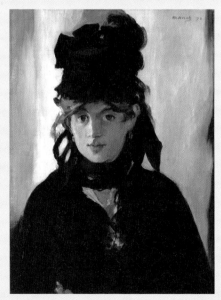

에두아르 마네, <피아노 치는 마네 부인>
Edouard Manet, Madame Manet au Piano
1867~1868년 | 38×46.5cm | 캔버스에 유채 | 오르세 미술관

에두아르 마네, <보라색 부케를 든 베르트 모리조>
Edouard Manet, Berthe Morisot à Bouquet de Violettes
1872년 | 50×40cm | 캔버스에 유채 | 오르세 미술관

천박하고 경박한 그림

〈풀밭 위의 점심 식사〉에서 옷을 벗고 있는 여인이 바로 빅토린 뫼랑입니다. 마네는 이 그림을 1863년 살롱전에 출품했습니다. 그해 살롱전에는 5000점이 넘는 작품이 출시되었는데 그중 절반이 넘는 약 2800점이 거절당했습니다. 낙선한 화가들은 거세게 불평했고, 이를 가라앉히기 위해 나폴레옹 3세는 낙선전을 열기로 했습니다. 한마디로 대중의 평가를 받도록 한 것이지요. 그런데 낙선전을 보기 위해 첫날만 7000명이 넘는 관람객이 몰려들었다고 합니다. 이곳에서 사람들은 작품에 대해 수많은 조롱과 멸시를 보냈고, 술상의 안주마냥 가십거리로 작품들을 관람하기 시작했습니다. 특히 마네의 〈풀밭 위의 점심 식사〉가 구설을 가장 많이 만들어냈습니다. 이 작품은 왜 이런 모욕을 받은 걸까요? 시대가 요구한 그림(22쪽 참고)이 아니라 화가 자신이 그리고 싶은 그림이었기 때문입니다.

정장 차림의 두 남성이 여인들에게는 관심이 있는 듯 없는 듯 이야기를 나누고 있습니다. 그 뒤쪽의 하얀색 속옷만 걸친 여인은 마치 남성들과 큰일을 치르기 전에 목욕을 하고 있는 것 같지요. 실오라기 하나 걸치지 않고 가슴을 훤히 드러낸 빅토린 뫼랑은 관람객들을 똑바로 응시하며 이렇게 말하는 것 같습니다.

"이 모습이 바로 당신 아닙니까?"

당시 모든 사람이 알고는 있지만 숨기고 싶어 했던 그들의 은밀한 사생활을 수면 위로 꺼내 보인 것입니다. 그림을 본 관람객들은 모욕을 느꼈고, 평론가들은 외설적이고 천박한 그림이라며 마네를 공격했지요. 하지만 마네는 아랑곳하지 않고 2년 뒤 〈올랭피아〉를 세상에 내놓으며 다시 한번 논란의 중심

에 섰습니다. 이 그림 속 나체의 여인 역시 빅토린 뫼랑입니다. 그녀 옆에 한 흑인 하녀가 꽃다발을 들고 있습니다. 밖에 있는 손님이 보낸 꽃다발을 그녀에게 전달하는 모습입니다. 이에 그녀는 화답하듯 옷을 벗고 침대에 누워 그림 밖 관람자들을 향해 또다시 말합니다.

에두아르 마네, <풀밭 위의 점심 식사>
Edouard Manet, Le Déjeuner sur L'Herbe
1863년 | 208×264cm | 캔버스에 유채 | 오르세 미술관

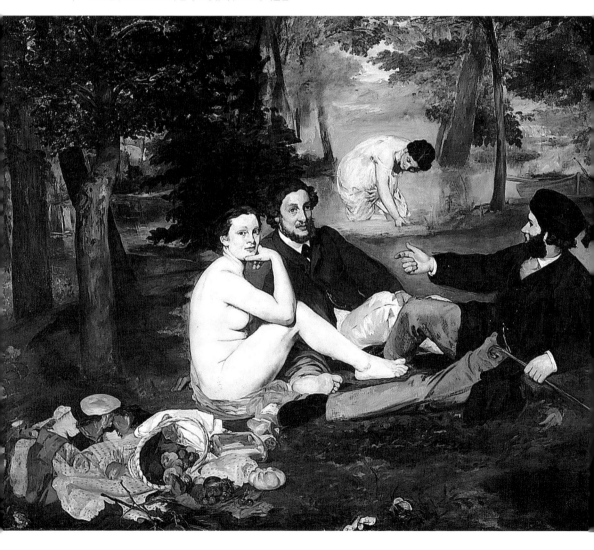

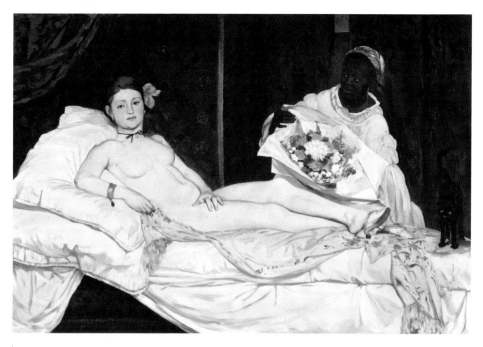

에두아르 마네, <올랭피아>
Edouard Manet, Olympia
1863년 | 130×190cm | 캔버스에 유채 | 오르세 미술관

"당신이 보낸 꽃인가요?"

당돌한 그림에 사람들은 또다시 분노했고, 일부는 화장실에서 오물을 퍼다 그림에 던지려고까지 했습니다. 어떤 이들은 우산으로 그림을 찢어버리려 했지요. 이 작품은 결국 사람들의 손이 닿지 않는 가장 꼭대기에 전시됩니다. 마네는 자신의 작품이 이렇게 될 것을 분명 알고 있었을 것입니다. 그럼에도 그린 이유는 무엇일까요? 성경처럼 신성시되며 수백 년 동안 강하게 지켜지던 미술계의 규범을 정확히 반박하기 위함이었습니다. 더 이상 과거의 역사나 신화 이야기가 아닌 현실 그대로를 표현하고자 한 것이지요.

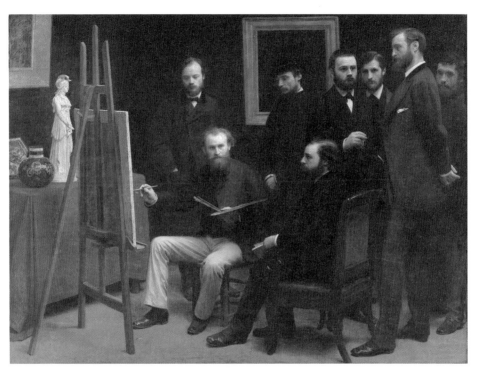

앙리 팡탱 라투루, <바티뇰의 화실>
Henri Fantin-Latour, Un Atelier aux Batignolles
1870년 | 204×273cm | 캔버스에 유채 | 오르세 미술관

"역사적인 장면을 재현한다는 건 웃기는 이야기야! 중요한 건 첫눈에 본 것을 그리는 거지. 그래서 잘되면 그걸로 족하고, 잘 안 된다면 다시 그리는 거야. 나머지는 죄다 엉터리라고."

_마네(앙토냉 프루스트의 증언)

대부분은 마네의 새로운 시도와 생각을 부정했지만 일부 화가들은 동조했고, 마네를 중심으로 새로운 화단이 결성되었습니다. 앙리 팡탱 라투루

Henri Fantin-Latour, 1836~1904의 〈바티뇰의 화실〉을 보면 마네가 가장 중심에 있습니다. 캔버스 앞에 앉아 팔레트와 붓을 들고 후배 화가들을 이끌고 있죠. 그림 속 화가 중에는 클로드 모네(가장 오른쪽 뒤편에 서 있는 인물), 프레데리크 바지유(오른쪽에서 두 번째, 의자 뒤에 서 있는 인물), 오귀스트 르누아르(서 있는 인물 중 왼쪽에서 두 번째) 등이 있지요. 마네는 새로운 메시지를 세상에 던졌고, 그를 추종한 사람들이 우리가 흔히 알고 있는 인상파 화가들이기에 에두아르 마네를 "인상파의 아버지"라고도 합니다.

그리고 싶은 것을 그리는 용기

여러 스캔들을 일으킨 마네의 이름은 하나의 상징이 되어갔습니다. 하지만 그가 그토록 갈망했던 대중의 사랑과 공식적인 인정은 받지 못했습니다. 1867년 알마 다리 근처에서 연 개인 전시회는 실패했고, 1873년 이후 10년 동안 그림이 팔리지 않았지요. 초상화 주문이 들어왔으나 그의 재능을 사기보다는 친분에 의한 것이 많았습니다. 초상화 〈조르주 클레망소〉는 마네와 어린 시절을 함께 보낸 당시 문화부 장관 프루스트의 소개로 그린 것입니다. 섬세한 붓질이 아닌 생략된 필치로 그려 인물의 모습이 분해되고 있습니다. 클레망소는 마네가 그려준 자신의 초상화를 보고 이렇게 말했습니다.

"마네가 그려준 내 초상화 말입니까? 좋지 않습니다. 내가 가지고 있지도 않고, 나를 그린 것도 아닙니다. 그림은 루브르에 있다는데 왜 거기에 두었는지 나도 궁금합니다."

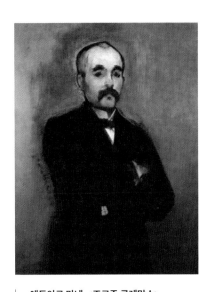

에두아르 마네, <조르주 클레망소>

Edouard Manet, George Clemenceau
1879년 | 94.5×74cm | 캔버스에 유채
오르세 미술관

아버지가 매독을 앓았던 것처럼 마네도 매독에 걸려 건강이 나빠졌습니다. 마흔네 살에는 오른쪽 다리가 마비되어 다리를 구부릴 수 없게 되었고, 마흔여섯 살에는 왼발에 심한 통증이 생기며 다리를 절기 시작했습니다. 몸이 약해진 그는 대작을 그릴 수 없었고, 작은 정물화나 자신의 화실로 찾아온 이들의 초상을 파스텔로 그릴 뿐이었습니다. 1883년 5월 3일, 마네는 결국 쉰한 살의 나이에 숨을 거두었습니다.

기성 화단이 요구한 그림이 아닌 새로운 그림을 그리며 현대 미술의 시작이라 일컬어지는 에두아르 마네. 하지만 그는 이렇게 말했습니다.

> "나는 사실 대항하고 싶어 하지 않았다. 대항한 것은 오히려 나의 반대편 사람들이다. 나는 나의 재능 속에서 존재를 확인해왔을 뿐, 과거의 미술을 뒤집거나 새로운 미술을 창조하려 들지 않았다."
>
> _마네(1867년)

그는 자신이 원하는 것을 하려 했을 뿐인데, 그 모습에 불안을 느끼며 흔들리고 대항하려 한 것은 당시 기성 화단과 대중이 아니었을까요? 사람들은

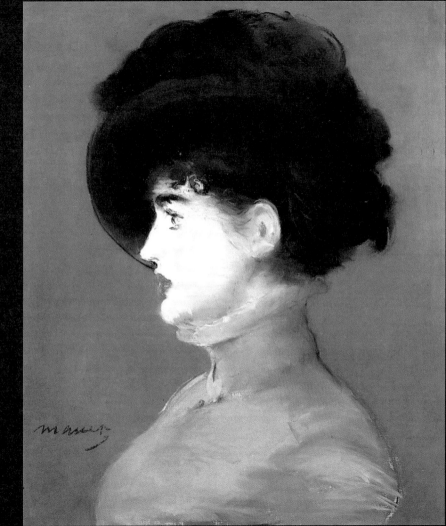

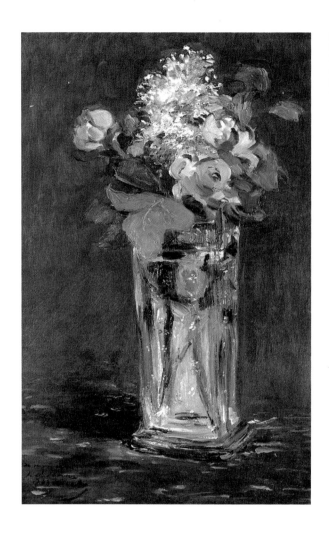

에두아르 마네, <크리스털 꽃병 안의 꽃들>
Edouard Manet, Fleurs dans un Vase de Cristal
1882년경 | 54.5×35cm | 캔버스에 유채
오르세 미술관

보통 큰 사건과 사고 없이 조용하고 안정된 삶을 꿈꾸며 살아갑니다. 누군가가
자신의 삶에 갑자기 끼어들면 불편해서 쫓아내고 싶기도 합니다. 하지만 끼어
든 사람의 잘못만은 아닙니다. 작은 불편에 쉽게 휘둘리는 것은 삶의 뿌리가 약
하다는 의미일 수 있고, 안정된 삶 속 무료함을 깨뜨릴 용기가 부족한 것일 수
도 있지요.

마네는 조용한 호숫가에 돌을 던진 것이 아니라 사람들에게 돌을 쥐여주었을 뿐일지도 모릅니다. 실제로 돌을 던져 호수를 일렁이게 하고 변화의 바람을 일으키고 싶었던 것은 관람객들일지도 모릅니다. 예술가들의 삶과 그들의 작품은 우리의 마음을 일렁이게 합니다. 조용했던 내 마음속에 돌을 하나 던져볼까요?

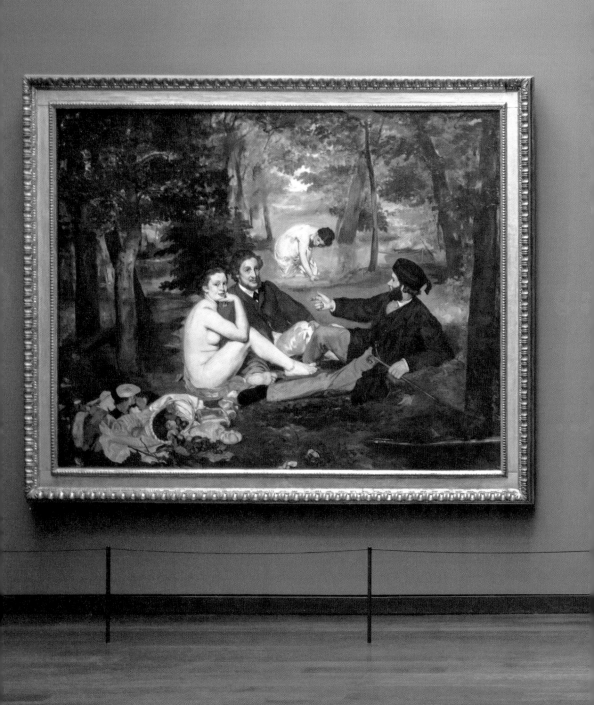

세상의 모든 빛을 담다

클로드 모네

Claude Monet

우리는 빛과 어둠이 만들어낸 조화로운 공간에서 살아가고 있습니다. 빛은 참 흥미롭게도 만나는 사물에 따라 성질이 달라지지요. 어떤 사물은 빛을 튕겨내고, 어떤 사물은 빛을 흡수하기도 변형시키기도 합니다. 세상의 모든 빛을 화폭에 담아낸 화가가 있습니다. "빛의 사냥꾼"이라는 별명을 지닌 클로드 모네Claude Monet, 1840~1926입니다.

빛의 사냥꾼

클로드 모네는 1840년 11월 14일 파리 몽마르트르 언덕 아래 라피트 거리 59번지에서 태어났습니다. 피아니스트였던 어머니에게서 풍부한 예술적 영감을, 사업가였던 아버지에게서 사업적 수완을 물려받았습니다. 그래서인지

클로드 모네, <레옹 망숑 캐리커처>

Claude Monet, Caricature of Léon Manchon
1858년 | 61.2×45.2cm
종이blue laid paper에 흑백 분필 | 시카고 미술관

클로드 모네, <쥘 디디에 캐리커처(나비 인간)>

Claude Monet, Caricature of Jules Didier
1857~1860년 | 61.6×43.6cm
종이blue laid paper에 흑백 분필 | 시카고 미술관

그의 어린 날은 남달랐습니다. 그가 어린 시절에 그린 캐리커처 그림들을 볼까요? 부리부리한 눈과 날카로운 턱선, 인물들의 특징들을 잘 표현해 익살맞게 그렸습니다. 한데 더 놀라운 사실은 이 그림들을 돈을 받고 팔았다는 것입니다. 모네가 훗날 어린 날을 회상하며 자신이 캐리커처를 계속 그렸다면 어렸을 때부터 백만장자가 되었을 것이라 말한 이유를 알 것 같습니다.

르 아브르에서 어린 시절을 보내던 모네는 열아홉 살이 되던 해에 큰 꿈을 품고 파리로 왔습니다. 당시 대부분의 화가가 그림 공부를 하기 위해 찾아간 곳은 루브르로, 이곳에서 위대한 거장들의 작품을 마주하며 스스로 학습하고 실력을 발전시켜 나갔지요. 하지만 모네는 루브르에서 큰 재미를 느끼지 못했습니다. 루브르의 작품들은 주로 성서의 이야기나 역사적 사건 또는 그리스 로마 신화를 바탕으로 하는데, 모네는 그보다는 자연 풍경과 사람들의 모습을 담아내고 싶었기 때문이지요. 그래서인지 그는 알제리로 자원입대해 시간을 보냈고, 스물한 살이 되어서야 더 큰 목표를 가지고 다시 파리로 돌아왔죠. 그리고 오귀스트 르누아르, 프레데리크 바지유를 만나 늘 어울려 다니며 많은 작품을 탄생시켰습니다.

처음 이들이 주로 그림을 그린 곳은 파리에서 남쪽으로 약 60km 떨어진 퐁텐블로 숲이었습니다. 그때 모네가 그린 〈샤이의 길〉을 보세요. 바람에 나부껴 바닥에 떨어진 낙엽들과 쓸쓸한 대기를 채우고 있는 빛의 모습이 무척 인상적입니다. 그런데 모네가 그림을 그리다 다리를 크게 다쳤고, 의사가 되기 위해 공부한 적이 있는 바지유가 그를 숙소로 데리고 가 임시 병동을 만들었습니다. 프레데리크 바지유Frédéric Bazille, 1841~1870의 〈즉석 가설 병원〉을 보시죠. 바지유가 모네를 간호하면서 그의 모습을 그림으로 남긴 것입니다. 다리가 퉁퉁 부은 채 멍하니 바지유를 바라보고 있는 모네의 모습을 보면 피식 웃음이 나

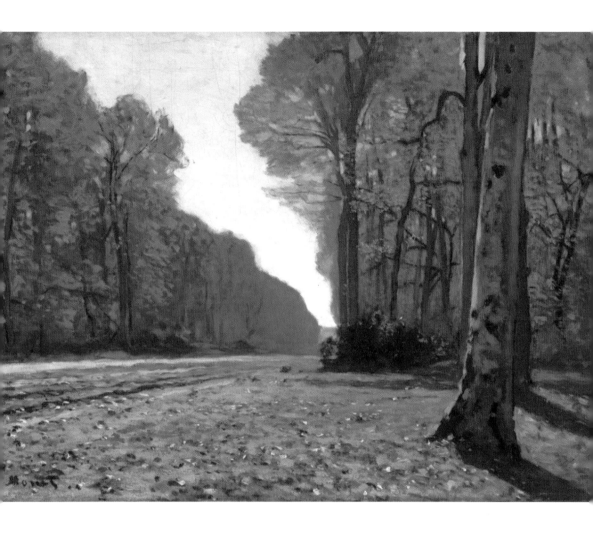

클로드 모네, <샤이의 길>

Claude Monet, Le Pavé de Chailly
1865년경 | 43.5×59.3cm | 캔버스에 유채 | 오르세 미술관

프레데리크 바지유, <즉석 가설 병원>
Frédéric Bazille, L'Ambulance Improvisée
1865년 | 48×65cm | 캔버스에 유채 | 오르세 미술관

기도 합니다. 이런 사연 때문에 두 그림은 오르세 미술관에서 종종 나란히 전시
됩니다. 모네가 퐁텐블로 숲에서 그림을 그리다 다쳤다는 것을 보여주는 큐레
이팅이지요.

60

삶의 빛과 어둠

파리에서 서쪽으로 약 70km 떨어진 지베르니에 가면 모네가 살았던 집과 정원이 잘 보존되어 있습니다. 약 5500평의 땅에 잘 조성된 정원과 그의 집을 보고 있노라면 그가 살아생전 많은 사랑을 받고 크게 성공한 사람이라는 것을 실감할 수 있습니다. 하지만 그는 화가로서 성공을 거두기까지 40년이 넘도록 힘든 시간을 견뎌내야 했습니다. 몇 달 동안 집세를 내지 못해 쫓겨날 상황에 놓인 적도 있지요. 당시 집주인은 보증으로 그의 그림 〈풀밭 위의 점심 식사〉를 빼앗았습니다. 모네가 에두아르 마네의 〈풀밭 위의 점심 식사〉(46쪽)를 보고 크게 감동해서 오마주한 그림입니다. 크기가 4m가 넘는 대형 작품으로 집주인이 창고에 넣어 보관하려 했지만 들어가지 않아 결국 그림을 네 부분으로 나눠버렸습니다. 이후 시간이 흘러 모네가 집세를 갚고 그림을 되찾아왔지만 제대로 보관하지 않아 습기로 훼손이 심한 상태였고, 결국 그는 두 부분만 복원했습니다. 그래서 그림이 잘린 형태로 전시되어 있는 것입니다.

모네는 힘든 나날을 보내면서도 포기하지 않고 그림을 계속 그려나갑니다. 그에게는 사랑스런 가족이 있었기 때문입니다. 〈정원의 여인들〉을 보겠습니다. 따사로운 햇살을 양산으로 가리고 예쁜 꽃을 감상하거나 수다를 떨며 한가롭게 정원에서 시간을 보내는 네 여인의 모습이 아름답게 표현되어 있습니다. 하지만 그림 속 모델은 단 한 명, 그의 아내였던 카미유 동시외Camille Doncieux입니다. 그녀가 각기 다른 드레스를 입고 포즈를 취했고, 모네는 이 모습을 하나의 화폭에 담았습니다. 모네와 카미유는 화가와 모델 관계로 만나 사랑에 빠졌습니다.

1874년 첫 번째 인상파 화가 전시회에 걸린 〈개양귀비〉를 볼까요? 푸른 하늘에 걸린 구름들과 대지를 수놓은 붉은 개양귀비의 색이 따스하게 다

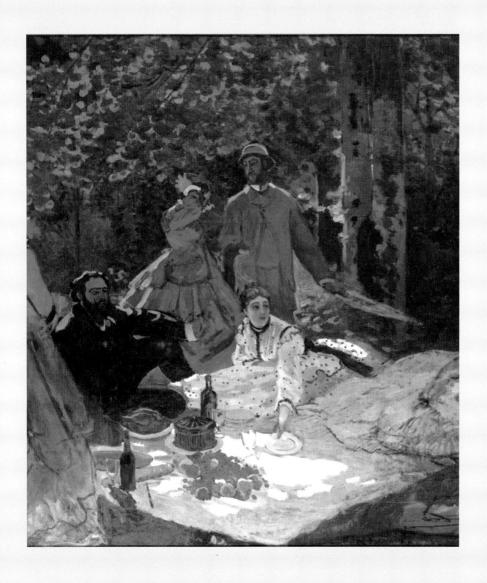

클로드 모네, <풀밭 위의 점심 식사>

Claude Monet, Le Déjeuner sur l'herbe
1865~1866년 | 캔버스에 유채 | 248.7×218cm
오르세 미술관

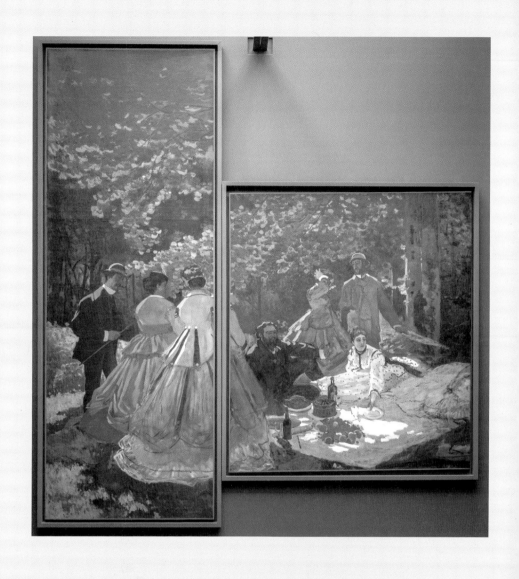

<풀밭 위의 점심 식사> 원작 네 부분 중 복원된 두 그림이 오르세 미술관에 전시되어 있다.

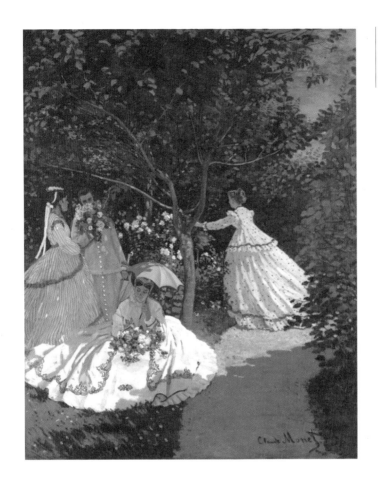

클로드 모네, <정원의 여인들>
Claude Monet, Femmes au Jardin
1866년경 | 255×205cm
캔버스에 유채 | 오르세 미술관

가웁니다. 그림에는 네 인물이 산책하는 모습이 있지만 실제 모델은 부인 카미
유와 첫째 아들 장, 둘입니다. 모네는 이젤을 세우고 그 위에 캔버스를 올려 아
름답게 핀 붉은 개양귀비 꽃밭을 그려나가기 시작했습니다. 첫 붓질을 하려던
순간, 언덕 위에 서 있는 사랑스런 부인과 아들을 발견하고 그 모습을 빠르게
그려냅니다. 한참 정신없이 그림을 그리다 보니 이번에는 언덕에서 다 내려온
둘의 모습이 보였지요. 그 찰나의 모습을 한 번 더 화폭에 그려 완성했습니다.

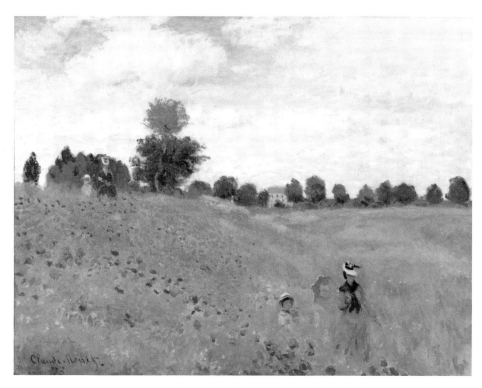

클로드 모네, <개양귀비>
Claude Monet, Coquelicots
1873년 | 50×65.3cm | 캔버스에 유채 | 오르세 미술관

　　모네가 재정적으로 힘든 긴 시간을 보내다 이제 막 이름을 알리며 작품들이 조금씩 팔려나가기 시작할 때, 안타깝게도 부인 카미유가 숨을 거뒀습니다. 둘째 아들 미셸을 낳고 병약해졌기 때문입니다. <죽어 있는 카미유> 속 그녀의 낯빛은 차가운 잿빛입니다. 모네는 이 그림을 그릴 때 얼마나 참담한 심정으로 붓질을 해나갔을까요? 자신의 아이를 둘이나 낳아준 여인이었지만 작품이 팔리지 않아 약 한 첩 제대로 지어줄 수 없었고, 아무것도 해줄 것이 없던 자

클로드 모네, <죽어 있는 카미유>

Claude Monet, Camille sur son lit de mort
1879년 | 90×68cm | 캔버스에 유채
오르세 미술관

신을 탓하며 그렸을 테지요. 그렇게 침대에 누워 싸늘한 모습으로 변해버린 그녀의 모습을 그림으로 영원히 남겼습니다. 이 작품은 모네가 판매할 목적으로 그린 것이 아니다 보니 서명이 없었습니다. 훗날 둘째 아들 미셸 모네가 아버지의 작품에 서명이 없는 것들을 발견하고 아버지 서명 도장을 만들어 찍은 것입니다. 하지만 모네의 그림 중 유일하게 하트 표시가 있는데, 아들이 아버지가 어머니를 사랑했던 마음을 잘 알고 있었고 자신도 어머니를 사랑하는 마음을 표현하고 싶어 이런 방식을 사용하지 않았나 싶습니다.

연작으로 거둔 성공

모네는 순간순간 변화하는 빛을 잡아내기 위해 특별한 방법으로 그

림을 그렸습니다. 첫째, 알라 프리마 기법을 사용했습니다. 보통 화가들은 스케치를 한 뒤 물감을 칠하고, 수정이 필요하면 덧칠을 합니다. 하지만 모네는 스케치를 하지 않고 바로 물감을 칠했습니다. 붓 터치를 한두 번으로 끝냈기 때문에 순간적으로 변하는 빛을 빠르게 그려낼 수 있었지요. 이 기법을 이탈리아어로 '처음으로'라는 뜻인 '알라 프리마'Alla prima라고 합니다. 덕분에 모네의 그림은 산뜻하고 경쾌하며 생동감이 있습니다.

둘째, 연작으로 그림을 그렸습니다. 연작은 같은 대상을 비슷한 구도로 시간의 변화에 따라 여러 점 그리는 것입니다. 빛과 색의 변화를 민감하게

클로드 모네, <생 라자르 기차역>
Claude Monet, La Gare Saint-Lazare
1877년 | 75×105cm | 캔버스에 유채 | 오르세 미술관

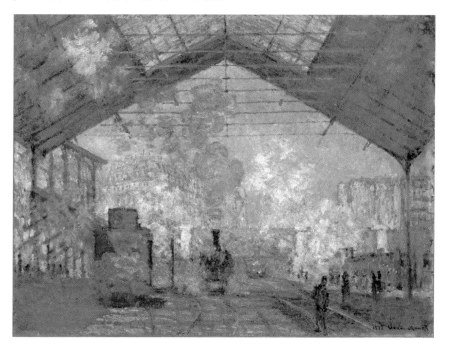

클로드 모네,
<루앙 대성당, 우중충한 날씨에 본 정문>

Claude Monet, La Cathédrale de Rouen.
Le Portail, temps gris
1892년 | 100.2×65.4cm | 캔버스에 유채
오르세 미술관

클로드 모네,
<루앙 대성당, 정면에서 본 정문>

Claude Monet, La Cathédrale de Rouen.
Le Portail vu de face
1892년 | 107×74cm | 캔버스에 유채
오르세 미술관

관찰하고 비교해볼 수 있기 때문에 획기적인 방법이었지요. 처음으로 그린 연작 중 하나가 <생 라자르 기차역>입니다. 생 라자르 기차역은 파리에서 서쪽 지역으로 기차가 출발하는 역으로 지금도 활발히 이용되고 있습니다. 이곳에서 모네는 증기 기관차에서 뿜어져 나오는 증기 속에서 빛이 퍼져나가는 파장과 효과들을 연구하며 그림을 그렸습니다. 그림 속 기차는 증기를 힘차게 뿜어내며 당장이라도 우리에게 달려올 것만 같습니다. 또한 증기로 가득 찬 플랫폼에

**클로드 모네,
<루앙 대성당, 아침에 본 정문과 성 로맹 탑>**

Claude Monet, La Cathédrale de Rouen.
Le Portail et la Tour Saint-Romain, effet du matin
1893년 | 106.5×73.2cm | 캔버스에 유채
오르세 미술관

**클로드 모네,
<루앙 대성당, 아침 햇살이 비추는 정문>**

Claude Monet, La Cathédrale de Rouen.
Le Portail, soleil matinal
1893년 | 92.2×63cm | 캔버스에 유채
오르세 미술관

서 자신의 기차를 기다리고 있는 사람들의 정겨운 모습과 후경에 자리 잡은 아름다운 파리 건축물들이 한 장면에 어우러져 마치 우리도 그때 당시로 돌아가 함께 여행을 떠날 것만 같은 설렘을 느낄 수 있습니다.

　　　모네는 1892년부터 또 다른 연작을 그리기 시작했습니다. 대상은 파리에서 서쪽으로 약 130km 떨어진 루앙 대성당La Cathédrale de Rouen이었지요. 해가 대성당의 벽면에 빛과 그림자로 그림을 그려내는데, 동쪽에서 서쪽으로 이

동하며 시시각각 그 모습이 변합니다. 그의 작업은 이런 빛의 반사 효과와 씨름하는 것이었습니다.

> "매일매일 무엇인가 보탤 것이 생기고 놓쳤던 새로운 영상이 무의식중에 떠오르는구려. 얼마나 힘겨운 작업인지 모르겠소. … 하지만 성과가 조금씩 나타나고 있소. … 기력이 쇠잔해져서 더 이상 작업하기가 힘들구려. … 밤새 악몽을 꾼 적도 있다오. 대성당이 내 머리 위로 무너져 내렸는데, 아, 그것이 파란색, 분홍색, 노란색으로 보이지 않겠소?"
>
> _두 번째 부인 알리스에게 보낸 모네의 편지 중에서, 1892년 4월 3일

그는 대성당의 거대한 돌벽에 표현된 빛의 모습에 매료되었고, 잠을 청하는 와중에도 어떻게든 이 성당을 정복하려 했던 강한 의지와 열정이 편지글에서 그대로 느껴집니다. 이런 그의 노력은 결국 큰 결실을 이뤘습니다. 그의 작품이 엄청난 값에 팔려나가기 시작한 것입니다. 모네의 〈건초더미〉 연작 시리즈가 판매되는 모습을 보고 화가 피사로는 아들 루시앙에게 이런 편지를 보내기도 했습니다.

> "사람들은 오직 모네의 그림만을 원해. 수요만큼 다 그리지도 못할 거다. 모두 〈건초더미〉 연작에 열광하는 걸 보면 정말 놀라워. 그리고 족족 4000~6000프랑에 미국으로 팔려나간단다."
>
> _화가 피사로가 아들에게 보낸 편지 중에서

모네는 마침내 지베르니에서 월세로 살던 집을 사들이고 주변의 부지까지 매입하며 자신만의 공간을 확장했습니다. 정원은 일본식으로 꾸몄는데, 대나무를 심고 작은 연못을 만들어 청초한 수련을 띄워놓았지요. 그리고 자신의 마지막 걸작 〈수련〉 연작을 완성했습니다. 그가 그린 〈수련〉 연작은 현재 오랑주리 미술관에 전시되어 있습니다.

인생의 기쁨을 그리다

오귀스트 르누아르

Auguste Renoir

그림을 처음 접하는 사람은 오귀스트 르누아르Auguste Renoir, 1841~1919의 작품을 좋아하는 경우가 많습니다. 안정된 구도와 파스텔 톤의 색감으로 따뜻함과 행복이 충만하게 느껴지기 때문이지요.

"나에게 그림은 항상 행복하고 즐거워야 한다. … 우리 인생에는 골치 아픈 것이 많이 있기 때문이다."

그는 일흔여덟 살에 세상을 떠날 때까지 6000여 점의 그림을 그렸고, 모든 작품에는 기쁨과 즐거움이 가득합니다. 평생토록 행복을 노래한 화가이지요.

사람을 비추는 빛

르누아르는 1841년 2월 25일 프랑스 리모주의 가난한 중산층 가정

에서 태어났습니다. 아버지 레오나르 르누아르는 재단사, 어머니 마르게리트 메를레는 양재사였는데 둘 다 일이 잘 풀리지 않았지요. 파리로 이주하며 새로운 도약을 꿈꿨지만 현실은 냉혹했습니다. 하지만 그의 부모는 어릴 때부터 그림에 큰 재능을 보인 아들이 화가로 성장할 수 있도록 끊임없이 용기를 불어넣었습니다.

르누아르는 열세 살 때부터 도자기에 밑그림을 그리는 화공으로 활동하기 시작합니다. 각종 잔과 화병, 장식용품으로 쓸 도자기에 꽃과 아름다운 님프들의 모습 등을 그렸습니다. 덕분에 그는 화가로서 필요한 기초적인 기술을 습득했고, 근면 성실하게 돈을 차곡차곡 모으기 시작했습니다. 1860년 1월에는 루브르에서 그림을 모사할 수 있는 허가증을 받았고, 1862년 4월에 파리의 에콜 데 보자르 미술 학교에 정식으로 입학했지요. 하지만 고전적인 전통 미술만을 고집하며 교육하던 학교의 방식에 르누아르는 큰 흥미를 느끼지 못했습니다. 그래서 그는 샤를 글레르Charles Gleyre의 화실로 향했습니다. 당시 글레르는 전통적인 화풍에 기초하면서도 좀 더 자율적인 분위기로 교육해 인기를 끌었습니다.

이곳에서 르누아르는 평생의 절친한 친구 클로드 모네Claude Monet와 프레데리크 바지유Frédéric Bazille, 알프레드 시슬레Alfred Sisley를 만났습니다. 그중 바지유는 부유한 집안의 화가였고, 프랑스 남부 몽펠리에에서 파리로 올라와 비스콩티 거리Rue Visconti에 집을 얻어 화실을 꾸몄지요. 그리고 가난한 르누아르, 모네와 공간을 함께 사용하고 물감도 공유하며 작업했습니다. 이때 바지유가 르누아르의 모습을 그림으로 남기기도 했습니다. 르누아르도 고마움의 뜻으로 〈이젤 앞의 바지유〉를 그렸지요. 단순한 초상화를 넘어 바지유, 시슬레, 모네 그리고 마네와 르누아르의 만남을 이야기하고 있는 흥미로운 작품입니다.

오귀스트 르누아르, <이젤 앞의 바지유>
Auguste Renoir, Frédéric Bazille
1867년 | 105×73.5cm | 캔버스에 유채
오르세 미술관

어느 날 바지유와 시슬레는 탁자 위에 죽어 있는 왜가리 한 마리를 발견하고 그 모습을 그리기 시작했고, 곁에 있던 르누아르가 한참 작업에 열중하던 바지유의 모습을 그렸습니다. 그림 속 벽면에는 모네의 그림 <생 시메옹 농장의 길>Route vers la ferme, Saint-Siméon이 걸려 있습니다. 네 화가의 관계가 친밀했음을 알 수 있지요. 이후 르누아르의 작품은 마네가 소장합니다.

르누아르는 6000점 정도의 다작을 그려냈지만 잘 팔리지 않았습니다. 왜냐하면 사람들이 그의 그림을 잘 이해하지 못했기 때문이지요. <습작. 토르소, 빛의 효과>를 보겠습니다. 수풀 사이에 자리하고 있는 여자의 피부로 밝은 빛이 떨어지고 있습니다. 나뭇잎을 투과한 빛은 초록색으로 변했고, 무성하게 우거진 나뭇잎들은 빛을 차단하며 여자의 몸에 짙은 그림자를 만들고 있지요.

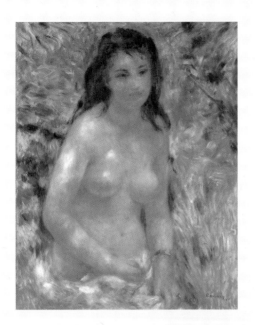

오귀스트 르누아르, <습작. 토르소, 빛의 효과>
Auguste Renoir, Etude. Torse, effet de soleil
1876년경 | 81×65cm | 캔버스에 유채
오르세 미술관

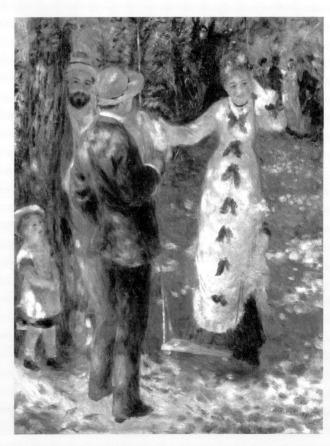

오귀스트 르누아르, <그네>
Auguste Renoir, La Balançoire
1876년 | 92×73cm | 캔버스에 유채
오르세 미술관

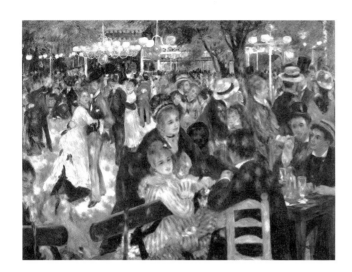

오귀스트 르누아르,
<물랭 드 라 갈레트의 무도회>

Auguste Renoir, Bal du Moulin de la Galette
1876년 | 131.5×176.5cm | 캔버스에 유채
오르세 미술관

르누아르는 이 그림을 통해 빛의 변화와 효과를 연구했지만 당시 사람들은 그의 기법을 이해하지 못했습니다. 한 비평가는 "그림 속 여성의 몸통은 시체에서 보이는 녹색과 자줏빛 반점들로 뒤덮여 있다. 썩어가는 것이 아닌 완전히 썩어 있는 상태다"라고 비판했습니다. 한 풍자 화가는 초상화를 그리는 화가와 그 앞에 앉아 있는 여인을 그려놓고, 그림 아래쪽에 "부인, 초상화를 그리는 데 있어 당신의 몸에 몇 가지 색조가 부족합니다. 그러니 며칠 동안 강바닥에서 좀 지내다가 오시면 안 되겠습니까?"라고 적기도 했지요. 르누아르는 이런 모욕적인 평가를 받고도 흔들리지 않고 빛을 연구해 나갑니다. 특히 다른 인상파 화가들과는 달리 빛 자체가 아닌 사람에게 비춰진 빛에 집중했습니다.

그의 또 다른 작품 〈그네〉를 보겠습니다. 햇살이 따사로운 나른한 오후의 한때를 보는 것 같습니다. 멋진 남성들과의 대화가 부끄러운지 그네를 타며 수줍게 시선을 돌리고 있는 여인, 그리고 이들의 대화 내용이 궁금한지 몸을 살짝 빼 그들을 쳐다보고 있는 어린아이의 모습까지 사랑스럽게 표현되어 있네요. 이 그림에서도 르누아르는 잎사귀에 의해 걸러지는 빛의 효과를 표현하기 위해 노력했음을 알 수 있습니다.

〈물랭 드 라 갈레트의 무도회〉를 볼까요? 물랭 드 라 갈레트는 19세기 당시 몽마르트르 중턱에 있던 서민들의 무도회장이었습니다. 주말에는 돈 몇 푼만 내면 온종일 즐거운 시간을 보낼 수 있어 많은 사람이 찾아가는 곳이었지요. 르누아르는 이곳의 즐겁고 흥겨운 분위기를 화폭에 담아내기 위해 1년이 넘도록 날마다 찾아가 스케치를 했습니다. 뒤쪽에는 무대 위에서 흥겹게 음악을 연주하는 악사들이 있습니다. 음악의 선율에 맞춰 서로를 감싸고 춤을 추며 사랑을 속삭이는 연인들, 친구들과 함께 수다를 떨며 왁자지껄 즐거운 시간을 보내는 사람들의 모습도 보이네요. 하늘에서는 따사로운 태양 빛이 내려와 나

뭇잎을 통과해 무도회장을 수놓고 있습니다. 인물들의 얼굴, 카노티에라 부르는 밀짚모자, 색색이 아름다운 드레스, 테이블과 의자 그리고 무도회장의 바닥까지 태양 빛은 화면 구석구석을 채우며 그림에 생기와 활력을 불어넣고 있습니다.

든든한 후원자

르누아르는 작품은 잘 팔리지 않았지만 낙천적인 성격 덕분에 그를 응원하는 친구가 많았습니다. 특히 귀스타브 카이보트Gustave Caillebotte, 1848~1894라는 든든한 후원자가 있었지요. 카이보트는 부유한 상류층 집안에서 태어나 모네, 르누아르, 피사로 등 인상파 화가들의 작품을 구매하며 그들을 후원한 그림 컬렉터였는데 이후에 인상파 친구들의 도움으로 화가가 되었습니다. 앞의 세 작품 〈습작. 토르소, 빛의 효과〉, 〈그네〉, 〈물랭 드 라 갈레트의 무도회〉를 구매한 인물도 카이보트였지요. 그래서 오르세 미술관에서는 세 작품 옆에 카이보트의 그림을 항상 걸어두고 있습니다.

카이보트의 작품 〈보트 놀이〉를 보겠습니다. 이 작품은 프랑스 문화부에서 국보Trésor National로 분류했으며, 후원자인 LVMH 그룹에서 오르세 미술관을 위해 구매한 후 최근 오르세 컬렉션으로 들어와 2023년 1월 30일 대중에게 처음으로 선보였습니다. 이 그림의 구도는 당시로서는 파격적인 인상을 남겼습니다. 관람자와 그림 속 남자 사이에는 어떤 요소도 존재하지 않습니다. 그래서 그와 마주하며 실제 배를 타고 있는 듯한 느낌이 들지요. 전통적인 회화에서는 볼 수 없었던 새로운 구도로 당시 큰 놀라움을 자아냈습니다. 어찌 보면

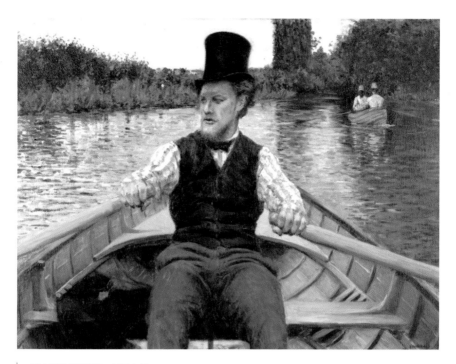

귀스타브 카이보트, <보트 놀이>
Gustave Caillebotte, Partie de Bateau
1877~1878년경 | 89.5×116.7cm | 캔버스에 유채 | 오르세 미술관

초상화에 가깝게 느껴지지만 당시 생활상을 보여주는 그림입니다. 실크 모자를 쓰고 파란 스트라이프 셔츠와 조끼를 입고 넥타이를 맨 채 보트 놀이를 즐기고 있는 멋들어진 파리지앵의 모습은 카이보트 본인이나 에두아르 마네일 수도 있다는 해석이 있지만 아직 정확하게 밝혀진 바는 없습니다.

카이보트의 또 다른 대표작 <마루 깎는 사람들>은 인상주의 전시회에 처음 출품한 것으로 도시화되는 당시 파리의 모습 속 한 단면을 포착해 그렸습니다. 두 작품에서 보다시피 카이보트는 19세기 남성들의 모습을 많이 그렸습니다. 반면 르누아르는 여인들의 모습을 아름답게 그렸지요. 마치 부부 한 쌍

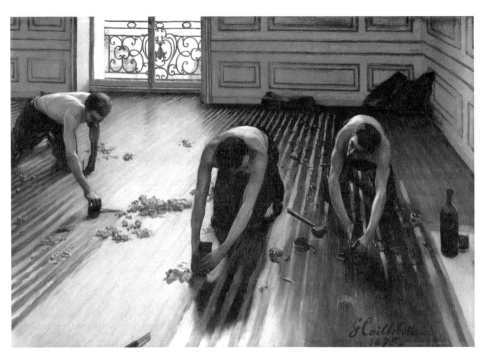

귀스타브 카이보트, <마루 깎는 사람들>

Gustave Caillebotte, Raboteurs de Parquet
1875년 | 102×147cm | 캔버스에 유채 | 오르세 미술관

처럼 두 화가는 닮아 있었고, 서로를 아끼는 든든한 동반자였습니다.

르누아르만의 색채

여인을 아름답게 그리는 화가가 있다는 입소문이 퍼지며 르누아르의 작품은 천천히 팔려나가기 시작했습니다. 새로운 후원자들도 생겼지요. 이때 르누아르는 인상파 화가들과는 다른 길로 돌아섰습니다. 기성 화단의 성지였던

살롱전으로 귀환한 것입니다. 그는 1879년 살롱전에 〈샤르팡티에 부인과 아이들〉Madame Charpentier et ses Enfants을 출품하고 큰 성공을 거뒀습니다.

살롱전에서 성공한 데는 샤르팡티에 부인이 큰 힘이 되었습니다. 르누아르가 부인의 모습을 처음 그린 초상화 〈조르주 샤르팡티에 부인〉을 보겠습

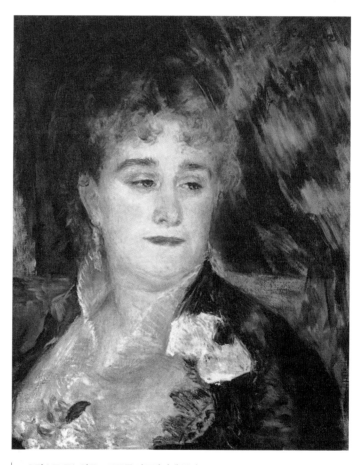

오귀스트 르누아르, 〈조르주 샤르팡티에 부인〉
Auguste Renoir, Madame George Charpentier
1876~1877년 | 46×38cm | 캔버스에 유채 | 오르세 미술관

니다. 풍채가 조금 있어 보이며 한 성격 할 것 같기도 한 그녀는 개성이 강하고 활동적이었습니다. 출판업을 하던 남편과 관련 작가들을 모아 문학 모임을 하는가 하면 사업가, 정치인, 배우, 화가, 가수 등 유명 인사들을 초대해 파티도 열면서 사교계 모임을 주름잡았지요. 그녀가 사교계 모임에 르누아르를 소개시켜준 덕분에 그가 경제적으로 안정을 찾았습니다. 살롱전에서 성공하면서는 그림을 판매할 좋은 판로들을 확보하게 되었지요.

르누아르는 경제적인 안정에 접어들자 1881년 이탈리아로 여행을 떠났습니다. 르네상스의 거장 라파엘로Raffaello의 그림을 보고 싶었기 때문입니다. 라파엘로의 작품을 보며 지식과 지혜로 가득 차 있는 걸작이라며 감탄했죠. 여행을 마치고 돌아와서는 무도회를 주제로 대형화 세 점을 그렸습니다. 오르세 미술관에는 그중 두 작품 〈도시의 무도회〉와 〈시골의 무도회〉가 전시되어 있습니다. 두 작품은 무도회라는 주제만 동일할 뿐 그 외 모든 것이 대조적인 분위기를 자아내고 있습니다. 〈도시의 무도회〉는 우아한 분위기의 실내에서 펼쳐지고 있습니다. 두 남녀는 격식을 차린 드레스와 슈트를 입고 고개를 돌려 표정을 숨긴 채 춤을 추고 있지요. 자신의 표정을 숨기고 감정을 드러내지 않는 도시 사람들의 차가움이 느껴집니다. 또한 전체적으로 푸른빛이 그림을 감싸며 냉소적이고 인공적인 분위기가 흐릅니다. 하지만 〈시골의 무도회〉는 서민적인 분위기 속 야외 무도회장에서 펼쳐지고 있습니다. 두 남녀는 한결 편안한 복장에 얼굴 표정이 환히 드러난 상태로 춤을 추고 있지요. 시골에서 느낄 수 있는 푸근한 인심과 정이 그대로 느껴집니다. 두 그림을 보면 이탈리아 여행을 다녀온 르누아르가 라파엘로를 비롯한 고전에서 영향을 많이 받았음을 알 수 있습니다. 그림 곳곳을 수놓던 빛의 효과들은 사라지고 말끔한 색들로 채워져 있습니다. 선과 소묘를 중시해 이전 그림과 다르게 선이 또렷해지고 선명해졌지요.

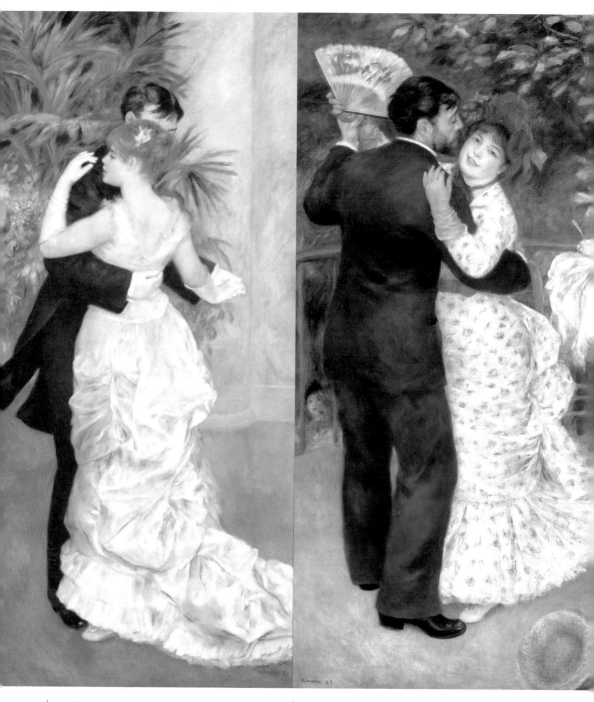

오귀스트 르누아르, <도시의 무도회>

Auguste Renoir, Danse à la Ville

1883년 | 179.7×89.1cm | 캔버스에 유채 | 오르세 미술관

오귀스트 르누아르, <시골의 무도회>

Auguste Renoir, Danse à la Campagne

1883년 | 180.3×90cm | 캔버스에 유채 | 오르세 미술관

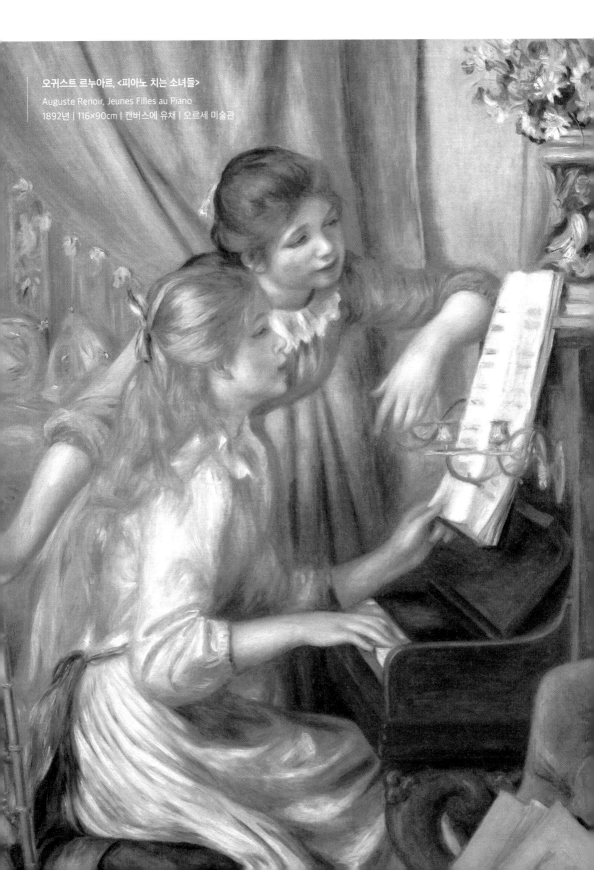

오귀스트 르누아르, <피아노 치는 소녀들>
Auguste Renoir, Jeunes Filles au Piano
1892년 | 116×90cm | 캔버스에 유채 | 오르세 미술관

이처럼 르누아르의 화풍은 조금씩 변화하며 그만의 개성을 찾게 됩니다. 〈피아노 치는 소녀들〉을 보세요. 개인적으로 르누아르의 작품 중 가장 좋아하는 그림입니다. 여러 가지 시행착오를 겪으며 완성한 르누아르만의 아름다움이 절정에 달한 작품이기 때문이지요. 안정된 구도 속에 파스텔 톤의 뽀얀 색감이 너무나 따스합니다. 그림 속 두 소녀는 마치 동화 속에 등장하는 인물 같습니다. 보고만 있어도 기분이 좋아지는 사랑스러운 작품입니다. 그는 더 이상 있는 그대로의 빛을 담아내지 않았습니다. 이제부터는 빛을 유희적 대상으로 삼고 자신이 원하는 색채로 캔버스를 물들이며 자신만의 아름다움을 완성시켰습니다.

모든 순간의 행복

르누아르는 나이가 들며 몸이 약해지기 시작했습니다. 류머티즘으로 인해 붓을 드는 것조차 힘들 만큼 고통스런 나날을 보냈지요. 하지만 예술에 대한 혼은 꺼지지 않았습니다. 그의 유작 〈목욕하는 여인들〉을 보면 이전의 따스했던 색감은 혼탁해졌고 붓끝은 뭉툭해져 버렸습니다. 병으로 인해 손이 움츠러들고 손 떨림이 심해지자 손목에 붓을 묶어 작업했기 때문입니다. 심지어 손의 힘이 빠져버렸을 때는 입에 붓을 물고 그림을 그렸지요. 큰 고통에 몸부림치며 힘겹게 그린 작품이지만, 작품 속 여인들의 모습은 여유가 넘치고 평온해 보이기만 합니다.

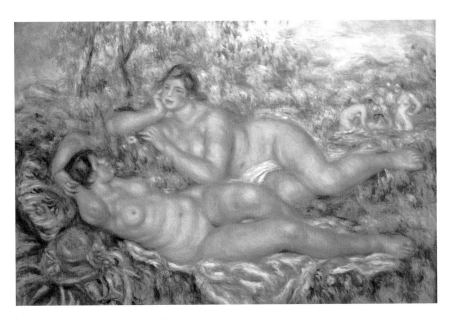

오귀스트 르누아르, <목욕하는 여인들>
Auguste Renoir, Les Baigneuses
1918~1919년 | 110×160cm | 캔버스에 유채 | 오르세 미술관

앤드류 매튜스Andrew Mattews는 행복의 비밀은 좋아하는 일을 하는 것이 아니라 자신이 하는 일을 좋아하는 것이라 말했습니다. 에이브러햄 링컨 Abraham Lincoln은 사람은 행복하기로 마음먹은 만큼 행복하다고 말했지요. 끊임없이 붓을 들고 캔버스를 채워나간 르누아르의 그림마다 행복이 느껴집니다.

파리의 열성적인 관찰자

에드가 드가

Edegar Degas

플라뇌르Flâneur라는 프랑스어가 있습니다. 사전에는 "한가롭게 거니는 사람, 거닐기를 좋아하는 사람"이라 정의되어 있죠. 19세기에 독립적이고 열정적인 예술가들의 특징을 표현하기 위해 시인 샤를 보들레르Charles Baudelaire가 처음으로 사용한 단어입니다. 도시를 거닐면서 일상의 모습을 관찰하고, 그냥 지나치기 쉬운 소소한 것들을 발견하면서 즐거움을 느낀다는 것이지요. 보들레르는 플라뇌르를 열성적인 구경꾼이라고 정의하기도 했습니다. 인상파 화가 중에도 플라뇌르적 성격을 잘 드러낸 사람이 있습니다. 비범하고 예리한 눈으로 당시 문화와 예술의 중심인 파리를 탐색하면서, 다른 화가들이 발견하지 못한 찰나의 순간을 미화시키지 않고 사실적으로 솔직하게 담아냈습니다. 바로 에드가 드가Edegar Degas, 1834~1917입니다.

가족의 얼굴

에드가 드가의 할아버지 일레르 드가는 이탈리아 나폴리에서 타고 난 사업가적 기질을 발휘하며 빠르게 부를 축적했습니다. '드가 파드레 에 필리' 라는 금융회사를 설립했고, 에드가 드가의 아버지 오귀스트 드가가 파리지점을 도맡아 운영했습니다. 이렇게 재정적으로 남부럽지 않은 집안에서 1834년 7월 19일 에드가 드가가 태어났지요. 그런데 그는 말수가 적고 친구들과도 잘 어울리지 못했습니다. 혼자 멍하니 공상에 빠지는 경우가 허다했고 학교 수업에는 전혀 흥미를 느끼지 못했다고 합니다. 방과 후 아버지와 함께 유명 미술 수집가들을 찾아가던 일이 그에게는 훨씬 더 즐겁고 의미 있었습니다. 그래서인지 어릴 때부터 화가가 되겠다고 결심합니다.

에드가 드가, <일레르 드가의 초상화>
Edegar Degas, Hilaire de Gas
1857년 | 53×41cm | 캔버스에 유채
오르세 미술관

에드가 드가, <벨렐리 가족>
Edegar Degas, Portrait de Famille
1858~1869년 | 201×249.5cm | 캔버스에 유채 | 오르세 미술관

그가 그린 가족의 모습을 살펴볼까요? 할아버지 일레르 드가는 다소 엄격하고 고집스러운 모습으로 표현되어 있습니다. 그는 큰 사업을 해나가며 다른 사람들과의 협상에서 밀리지 않아야 했을 겁니다. 그런 경험이 축적된 성격은 자연스레 표정으로 드러납니다. 정갈하고 깔끔하면서도 패셔너블하게 차려입은 옷차림을 통해 그가 재정적으로 성공한 것은 물론 유행에 뒤처지지 않

는 세련된 감각을 가지고 있었다는 걸 알 수 있습니다. 그는 드가가 화가의 길을 걸어갈 수 있도록 아낌없이 응원하기도 했습니다. 그래서일까요? 그림을 볼수록 내면이 따스한 사람 같다는 인상을 줍니다.

드가는 인물의 성격과 내면을 잘 표현한 화가입니다. 〈벨렐리 가족〉을 보겠습니다. 고모 로라 벨렐리 가족을 그린 것으로, 그의 초기 작품 중 가장 걸작이라 손꼽힙니다. 드가는 따뜻한 성격을 지닌 고모를 매우 좋아했습니다. 하지만 그림 속 고모는 무표정하게 화면 밖을 응시하고 있어 차갑고 냉랭하게 느껴지네요. 그림 오른편에 있는 고모부는 가족들을 외면한 채 의자에 앉아 있지요. 그는 상당히 까다롭고 따분한 성격을 지닌 인물로, 조금 더 유심히 살펴보면 마치 벽난로 속에 홀로 처박혀 있는 것 같기도 합니다. 그림에서 느껴지는 것처럼 벨렐리 가족은 화목하지 않았습니다. 고모와 고모부의 관계가 좋지 않았고, 고모 로라는 이후 피해망상이라 할 수 있는 증상을 보이다 결국 정신병으로 세상을 떠났습니다. 둘의 관계를 눈치챈 드가가 그들의 모습을 있는 그대로 그린 것이지요. 부부의 긴장 상태가 보는 사람의 숨을 조이다가도 드가가 사랑한 사촌 동생들의 장난기 어린 모습에 차가운 분위기가 조금은 누그러집니다.

밖으로 나가지 않은 인상파

초상화를 잘 그린 드가는 주로 실내에서 그림을 그렸습니다. 그런데 여기서 한 가지 의문이 듭니다. 보통 인상파 화가들은 밖에서 직접 빛을 바라보고 연구하며 그림을 그렸는데 그는 왜 실내에서 그림을 그린 걸까요? 드가는 밝은 빛을 바라보면 통증을 느꼈고 난시가 심했으며 선천적으로 눈이 좋지 않

았습니다. 그러다 보니 초기에는 인상파보다는 고전을 따라가는 행보를 보였지요. 특히 화가 앵그르와 외젠 들라크루아를 존경하며 그들의 말을 최대한 수용하고 받아들이면서 연습을 게을리하지 않았습니다. 이런 모습을 잘 볼 수 있는 작품이 〈바빌론을 건설하는 세미라미스〉입니다. 아시리아의 여왕이자 바빌론의 창시자인 여왕 세미라미스가 유프라테스강을 바라보며 세계 7대 불가사의 중 하나인 공중정원을 구상하고 있는 모습을 그린 것입니다. 오른편 아래쪽에 그린 전차와 왕비의 헤어스타일은 당시 루브르 박물관에 들어온 아시리아 부조에 대한 연구 이후 주목받은 도상으로 표현되어 있습니다. 전통적인 신고전주의적 학문에 따라 인물들을 누드로 따로따로 묘사한 다음 헐렁한 옷으로 감싼 모습을 르네상스의 거장들처럼 세심하게 처리한 점도 확인할 수 있지요. 그는

에드가 드가, <바빌론을 건설하는 세미라미스>

Edegar Degas, Sémiramis construisant Babylone
1861년경 | 151.5×258cm | 캔버스에 유채 | 오르세 미술관

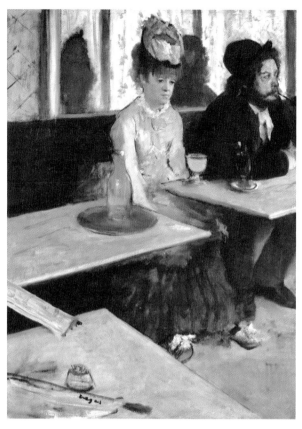

에드가 드가, 〈카페에서〉

Edegar Degas, Dans un Café
1875~1876년 | 92×68.5cm | 캔버스에 유채 | 오르세 미술관

초기에 이런 고전적인 주제로 작품을 그려나갔지만 점점 일상생활의 모습들을 담기 시작합니다.

그의 대표작 '압생트'L'Absinthe라는 이름으로 널리 알려진 〈카페에서〉를 보겠습니다. 그림 속 여성은 엘렌 앙드레Ellen Andrée라는 배우이고, 남성은 화가이자 판화가인 마르슬랭 데부탱Marcellin Desboutin입니다. 오른쪽 상단에 몰려

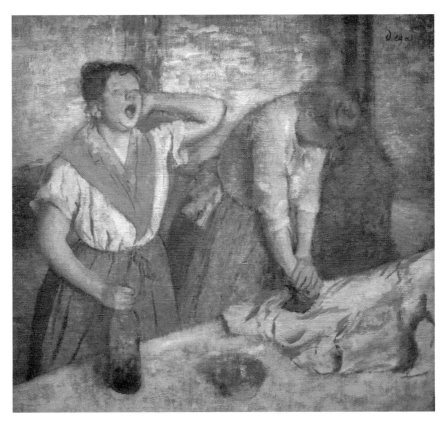

에드가 드가, <다림질하는 여인들>
Edegar Degas, Repasseuses
1884~1886년 | 76×81.4cm | 캔버스에 유채 | 오르세 미술관

있는 두 인물에 비해 왼쪽 하단부의 모습은 공허하게 채워져 있습니다. 테이블
은 공중에 떠 있는 듯한 모습이지요. 이런 이유들로 인해 그림이 전체적으로 불
안해 보입니다. 두 인물은 나란히 앉았지만 침묵 속에 고립되어 있습니다. 여성
의 어깨는 축 처져 있고 삶에 찌들고 지친 표정으로 멍하니 화면 밖을 응시하고
있지요. 남성은 불만 가득한 표정으로 담배 파이프를 입에 물고 세상에 대한 불

평을 늘어놓으며 그저 시간을 허비하고 있는 듯한 모습입니다.

불안정한 세상을 살아가는 사람들의 모습을 있는 그대로 그려낸 이 작품은 1893년 런던에 전시되면서 많은 사람에게 큰 충격을 안겨주었습니다. 당시 영국인들은 파리의 카페에 대해 막연히 아름다운 환상을 가지고 있었는데, 그림 속 카페의 모습은 기대와는 달라도 너무 달랐던 것이지요. 〈다림질하는 여인들〉에서도 볼 수 있듯 드가는 그냥 지나칠 수 있는 장면도 날카롭게 관찰하고 날것 그대로의 모습을 그려냈습니다. 주로 야외에서 그림을 그린 인상파 친구들도 드가를 인정할 수밖에 없었습니다.

스냅사진 같은 그림

사람은 때로 자신이 가진 것을 보지 않고 가지지 못한 것에 대한 갈증을 크게 느낍니다. 드가는 야외에서 그림을 그리기가 어려웠기 때문에 일상의 순간을 더욱더 놓치고 싶지 않아 했지요. 그러면서 당시 발명된 카메라에 관심을 가집니다. 카메라의 발명은 화가들에게 치명적인 사건이었습니다. 세상의 이야기를 이미지로 남기던 자신들의 영역을 침해했으니까요. 위기의식을 느낀 화가들은 새로운 방향으로 자신만의 길을 개척하기 시작했습니다. 드가는 카메라를 손수 작동시켜보며 자신만의 개성을 더할 요소들을 찾아내기 시작했습니다. 그래서일까요? 그가 그린 그림의 구도는 우리가 휴대폰으로 손쉽게 찍은 스냅사진을 보는 듯합니다.

〈계단을 오르는 무용수들〉을 보면 마치 그림 속 공간에 함께 있는 듯한 느낌을 받습니다. 그 자리에서 아름다운 그녀들의 모습을 담고 싶은 마음에

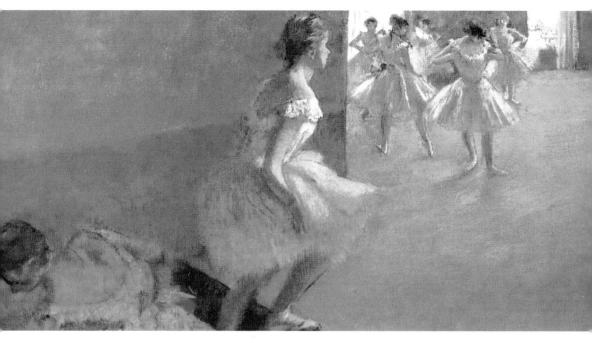

에드가 드가, <계단을 오르는 무용수들>
Edegar Degas, Danseuses Montant un Escalier
1886~1890년 | 39×89.5cm | 캔버스에 유채 | 오르세 미술관

주머니에서 휴대폰을 꺼내 빠르게 찍은 사진 같기도 하지요. <행렬>의 구도 또한 경기를 치르기 전 모습을 찍은 사진 같습니다. 19세기 후반 프랑스의 경마장은 사교계 모임 장소로 많이 사용되었습니다. 당시 부르주아들은 영국에서 넘어온 경마라는 취미 생활에 빠져 있었고, 드가는 말의 형태와 움직임을 연구할수 있는 이 주제에 매료되었지요.

드가가 그린 말 그림에는 흥미로운 점이 하나 있습니다. 이전 화가들이 그린 말은 두 앞다리는 앞쪽으로 뻗고 두 뒷다리는 뒤쪽으로 뻗고 있어 달린다기보다는 하늘을 나는 것처럼 보였습니다. 하지만 드가는 다르게 그렸지요.

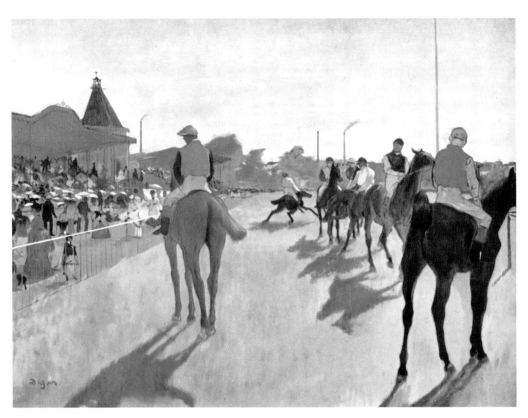

에드가 드가, <행렬>
Edegar Degas, Le Défilé
1866~1868년 | 46×61cm | 캔버스에 유채 | 오르세 미술관

<경마장, 마차 근처의 아마추어 기수들>의 왼쪽에 그려진 말을 볼까요. 실제와 같이 다리가 교차되며 달려가는 모습입니다. 카메라가 발명된 덕분에 말은 날아가듯 달리는 것이 아니라 네 발을 교차해서 달린다는 것을 알았기 때문입니다. 이처럼 그림을 통해 하나의 발명품이 사람들의 시각과 생각에 어떤 영향을 미치는지도 알 수 있습니다.

드가는 부유한 집안 배경 덕분에 어려서부터 고급문화를 많이 경험했습니다. 특히 오페라 가르니에Palais Garnier, 국립 아카데미-오페라 극장 회원권을 가지

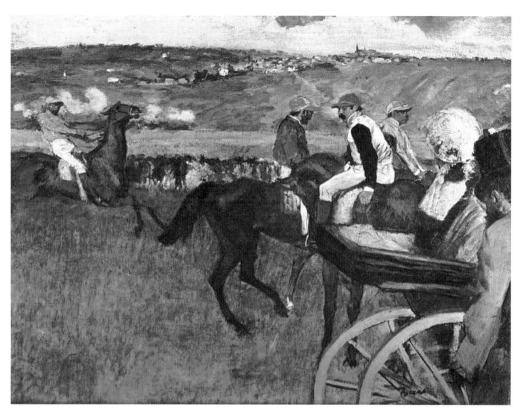

에드가 드가, <경마장, 마차 근처의 아마추어 기수들>

Edegar Degas, Le Champ de Courses. Jockeys Amateurs prés d'une Voiture
1876~1887년 | 65.2×81.2cm | 캔버스에 유채 | 오르세 미술관

고 있어 그곳에서 활동하는 무용수들의 모습을 그릴 수 있었지요. 드가는 무대 위에서 날갯짓을 하는 아름다운 무용수들의 모습보다는 연습을 하거나 고된 수업에 지쳐 쉬고 있는 모습을 주로 그렸습니다. 그의 대표작 <무용 수업>을 보면 그림 중앙에 무용 교수 쥘 페로Jules Perrot가 지팡이를 들고 엄격한 모습으로 서 있습니다. 주변에는 열심히 수업을 따라가려는 무용수들도 보이지만 허리에 손을 올린 채 휴식을 취하고 있는 무용수도 있고, 수업이 지루한지 피아노 위에 올라가 눈을 감고 등을 북북 긁고 있는 무용수도 보이네요.

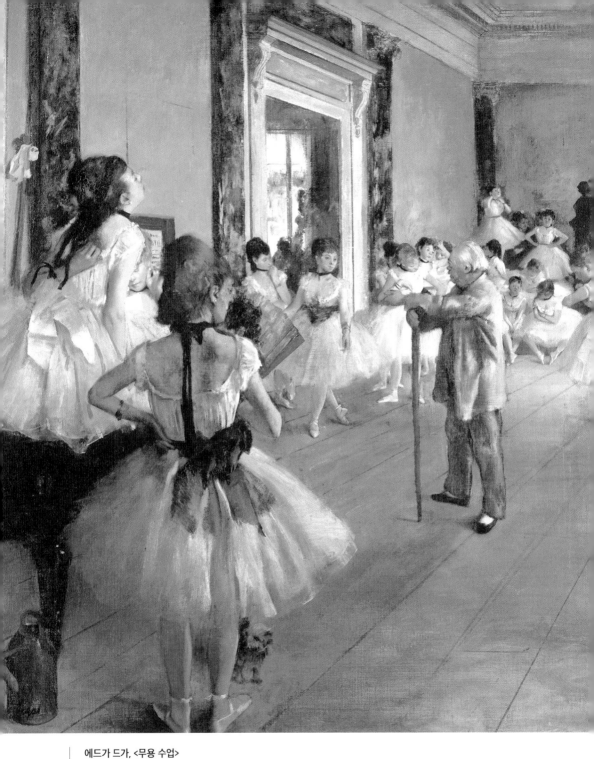

에드가 드가, <무용 수업>

Edegar Degas, La Classe de Danse
1873~1876년 | 85.5×75cm | 캔버스에 유채 | 오르세 미술관

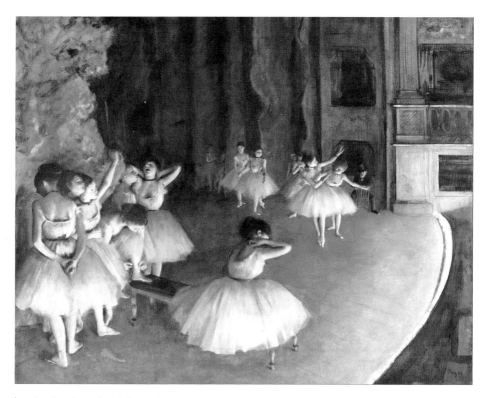

에드가 드가, <무대 위에서의 발레 연습>

Edegar Degas, Répétition d'un Ballet sur la Scène
1874년 | 65×81.5cm | 캔버스에 유채 | 오르세 미술관

　또 다른 작품 <무대 위에서의 발레 연습>에서도 연습이 힘들고 지루한지 손을 목 뒤로 넘겨 기지개를 켜며 크게 하품하고 있는 무용수가 보입니다. 그런데 두 그림의 뒤쪽에 검은색 옷을 입고 있는 사람들은 누구일까요? 지금과 달리 19세기에는 무용수가 가난한 집안의 어린 여자아이들이 돈을 벌기 위해 했던 일 중 하나였습니다. 그러니까 그림 속 검은색 옷을 입은 남성들은 돈 많은 부르주아로 그녀들의 스폰서들이었고, 여인들은 둘 사이를 연결시켜주던 마담들이었지요. 겉으로는 교양 있고 학식 있는 척하면서 뒤로는 이렇게 구린내를 풀풀 풍기고 있음을 보여준 것입니다.

회화에서 조각으로

많이 알려져 있지는 않으나 드가는 뛰어난 조각가이기도 했지요. 그의 대표 조각 〈14세의 어린 무용수〉를 보겠습니다.

> "이 무용수는 모슬린 스커트를 깃털처럼 허리에 두르고 황록색 리본으로 꼿꼿한 목둘레를 장식했으며 하나로 땋아 내린 머리를 리본으로 묶었는데, 지금 당장 우리 눈앞에서 살아나 좌대에서 사뿐히 내려설 것만 같다."
>
> _조리스 카를 위스망스, 《현대미술》, 1883

인체 표본처럼 전시된 이 작품을 본 당시 사람들은 원숭이 같다는 혹평을 남겼습니다. 드가는 조각에 실제 무용수들이 입는 스커트(튀튀)와 발레 슈즈를 신기고 머리띠까지 둘렀습니다. 그는 천이나 각종 재료를 사용해 복합적인 조각을 한 최초의 조각가로 알려져 있습니다.

안타깝게도 드가는 나이가 들면서 눈병이 악화돼 시력을 완전히 잃었습니다. 시력을 잃었음에도 손에 남은 감각을 이용해 끊임없이 조각을 했죠. 1917년 그가 숨을 거둔 뒤 그의 아틀리에에서 조각 작품이 150점 정도나 발견되었다니, 예술에 대한 그의 사랑이 얼마나 대단했는지를 짐작할 수 있습니다.

"그 어떤 화가의 작품도 내 작품들만큼 자연스럽게 순간을 포착해낼 수는 없을 걸세."

자신만만한 드가의 말에서 힘이 느껴지는 것은 실제로 수많은 작품

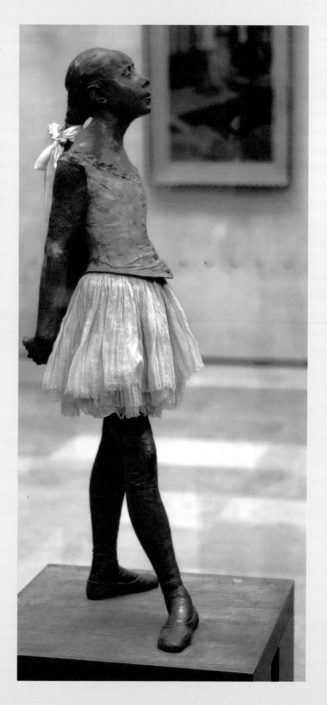

에드가 드가, <14세의 어린 무용수>

Edegar Degas, Petite Danseuse de Quatorze ans
1921~1931년 | 98×35.2×24.5cm
청동 조각, 튀튀, 새틴 리본, 나무 받침대
오르세 미술관

| 오르세 미술관에서는 <14세의 어린 무용수>와 함께 드가의 다른 조각들도 전시하고 있다.

이 그의 열정을 보여주기 때문입니다. 덕분에 지금의 우리는 드가의 작품을 통해 19세기 사람들의 모습을 생생하게 마주할 수 있지요.

화가들의 화가

폴 세잔

Paul Cézanne

유명 연예인들 사이에도 "연예인들의 연예인"이라 불리는 특별한 사람들이 있습니다. 독보적인 실력과 존재감으로 동료들에게 수많은 영감과 영향을 주기 때문이지요. 현대 미술을 대표하는 파블로 피카소Pablo Picasso가 "나의 유일한 스승이며 그는 우리 모두에게 아버지 같은 존재였다"라며 존경을 표한 화가가 있습니다. 앙리 마티스Henri Matisse는 "회화의 신과 같은 존재"라고 하고, 조르주 브라크Georges Braque는 "그가 일으킨 것은 반란이 아니라 혁명이다"라고 말한, 그야말로 화가들의 화가입니다. "현대 미술의 아버지"라 불리는 폴 세잔 Paul Cézanne, 1839~1906이 바로 그 주인공이죠. 그는 세상을 바라보는 시각에서 기존의 틀을 깨뜨리고 회화의 본질을 찾아 연구했습니다.

공격적인 주제와 색채

폴 세잔은 1839년 1월 19일 햇살이 가득한 프랑스 남부 액상프로방스Aix-en-Provence에서 태어났습니다. 그의 아버지 루이 오귀스트 세잔Louis-Auguste Cézanne은 모자 제조업으로 큰돈을 벌었고, 이후 은행을 공동 창업하면서 큰 부를 거머쥡니다. 세잔은 유복한 환경에서 자랐고, 아버지가 돌아가시고 난 이후에는 막대한 유산을 상속 받아 경제적인 걱정 없이 그림에 매진할 수 있었지요. 하지만 주변의 부르주아들은 세잔의 아버지를 인정하지 않았습니다. 급속도로 돈을 벌어 부르주아의 반열에 올랐기에 그를 반기지 않고 무시했던 것이지요. 그래서 아버지는 아들에게 법률가가 되라고 강요했습니다. 세잔은 권위적이고 완강한 성격을 가진 아버지의 요구를 뿌리칠 수 없어 결국 법과대학에 진학했

폴 세잔, <목 졸린 여자>
Paul Cézanne, La Femme Étraglée
1875~1876년 | 31.2×24.7cm | 캔버스에 유채
오르세 미술관

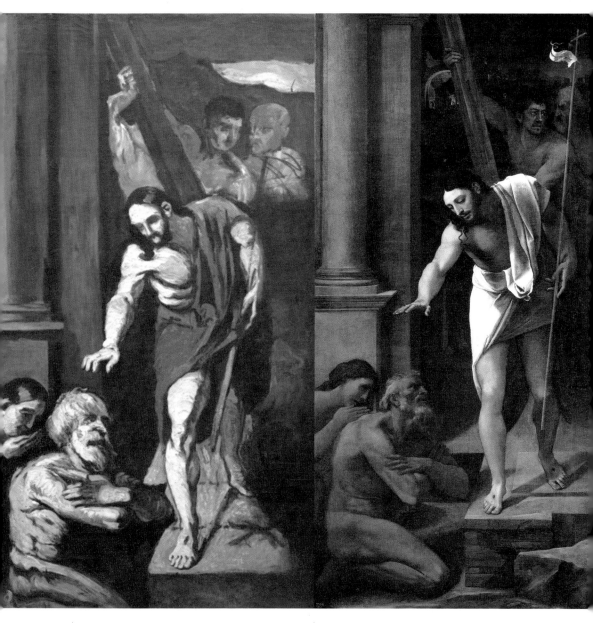

폴 세잔, <림보의 그리스도>

Paul Cézanne, Le Christ aux Limbes
1867년경 | 168.5×100.5cm | 캔버스에 옮긴 프레스코화
오르세 미술관

세바스티아노 델 피옴보, <림보로 내려가신 그리스도>

Sebastiano del Piombo, Descenso de Cristo al Limbo
1516년 | 226×114cm | 캔버스에 유채
프라도 미술관

지만, 예술에 대한 꿈 또한 놓을 수 없었기에 미술 공부를 병행했습니다. 부모님에 대한 반항심 때문이었을까요? 그의 초기작은 공격적이고 도발적인 주제와 색채로 채워져 있습니다. 비극적이고 공포스러운 주제로 그림을 그린 낭만주의 화가들에게 영향을 받으며 에로티즘적인 작품들을 그려냅니다.

　　〈목 졸린 여자〉는 강간과 살인 장면을 다루고 있습니다. 파란색 셔츠를 입은 남자가 침대에 누워 있는 여인 위로 올라가 목을 조르고 있습니다. 붉은 커튼 뒤로 한 여인이 이 모습을 지켜보고 있으나 그저 방관하고 있지요. 검은 배경은 목 졸린 그녀의 참담한 심정을, 붉은 커튼은 곧 그녀가 흘릴 죽음의 피를 암시하는 듯합니다. 그리고 이런 어두운 색들은 그녀가 입고 있는 순백의 옷과 색의 대조를 이루며 더욱더 극적으로 다가옵니다.

　　또 다른 초기작 〈림보의 그리스도〉를 보겠습니다. 이 작품은 오르세 미술관에 걸린 〈막달라 마리아〉La Madeleine와 짝을 이루는 작품입니다. 엑상프로방스의 자 드 부팡Jas de Bouffan의 집 벽을 장식했던 프레스코화로, 세잔이 사망한 뒤 캔버스에 옮겨진 작품입니다. 림보는 가톨릭에서 벌은 받지 않으나 하느님과 함께 천국에 사는 기쁨을 누리지 못하는 영혼이 머무는, 천국과 지옥 사이의 경계지대를 뜻합니다. 구약에서는 그리스도가 지옥에 강림해 풀어줄 때까지 성자들이 갇혀 있다고 여긴 장소였지요. 이 그림은 프라도 미술관에 걸린 세바스티아노 델 피옴보Sebastiano del Piombo의 〈림보로 내려가신 그리스도〉에서 영향을 받았습니다. 똑같은 구도로 그린 작품이지만 세잔이 그린 그림의 빛과 색이 훨씬 더 강하게 표현되어 있습니다. 절제된 붉은빛은 주변의 다른 어두운 색조에 의해 더욱 두드러지지요. 피옴보의 작품 속 그리스도는 인자한 모습으로 다독이며 그들을 구원하러 온 모습이라면, 세잔의 그림 속 그리스도는 강한 훈계를 하고 가르치며 구원하려는 모습입니다. 더 강렬하지만 어떻게 보면 공포

스럽게 느껴지기도 합니다. 세잔은 초창기 자신의 작품에 대해 꼼꼼하지 못하다고 표현했습니다. 1866년 팔레트 나이프를 사용하기 시작하면서부터 그런 특징은 더욱 극에 달했습니다. 이런 모습을 보고 미술 평론가인 안토니 발라브레그Antony Vallabrègue는 마치 벽돌공의 그림 같다고 표현하지요. 이렇게 젊은 세잔은 서툴지만 자신만의 방식으로 화가로서의 첫발을 내딛었습니다.

인상파와의 만남

세잔은 파리로 올라와 여러 화가와 교류하면서 조금씩 변화하기 시작합니다. 특히 그에게 많은 영향을 끼친 화가는 카미유 피사로Camille Pissarro였습니다. 그는 온순한 성격을 지닌 인물로 개성 강한 인상파 화가들 사이에서 항상 중재자 역할을 했지요. 세잔은 피사로를 자신의 아버지와 같으며 겸손하면서도 위대한 화가라고 칭송했습니다. 그들은 퐁투아즈Pontoise와 오베르쉬르와즈Auvers-sur-Oise에서 함께 그림을 그려나갔습니다.

세잔은 피사로의 가르침을 통해 자연을 바라보고 느끼는 감각을 표현하는 인상주의의 원리를 깨달았습니다. 〈오베르 가셰 박사의 집〉을 보겠습니다. 가셰 박사는 고흐의 주치의로 더 알려져 있지만, 아마추어 화가로 활동하며 인상파 화가들의 그림을 구매하기도 했습니다. 이 작품 역시 가셰 박사의 구매와 기증으로 현재 오르세 미술관에 전시되어 있지요. 이전 그림에서 보이던 어둡고 강한 색조는 사라졌습니다. 한결 부드럽고 가벼워진 색으로 풍경을 그렸습니다. 또 다른 작품 〈목 맨 사람의 집〉 역시 밝은 색상으로 채워져 있으며, 이전의 강한 붓 터치가 아닌 인상파들의 단순한 붓 터치로 변화한 것을 볼 수 있습

폴 세잔, <오베르 가셰 박사의 집>

Paul Cézanne, La Maison du Docteur Gachet à Auvers
1873년경 | 46×38cm | 캔버스에 유채 | 오르세 미술관

폴 세잔, <목 맨 사람의 집>
Paul Cézanne, La Maison du Pendu
1873년 | 55.5×66.3cm | 캔버스에 유채 | 오르세 미술관

니다. 제목이 섬뜩하지만 왜 그렇게 지어졌는지 정확히 밝혀진 바는 없습니다. 이 그림은 세잔이 1874년 첫 번째 인상파 전시회에 출품한 세 작품 중 하나지만 좋은 평가를 받지는 못했지요.

출품한 또 다른 작품 중 하나는 <현대의 올랭피아>입니다. 세잔은 마네의 그림 <올랭피아>(47쪽)를 보고 회화의 새로운 경지이며 자신들의 르네상스는 이 작품에서 출발한다고 말했을 정도로 감탄했습니다. 하지만 마네의 숭배자는 아니었습니다. 세잔은 마네와 같은 주제로 그림을 그리며 그와의 대결

폴 세잔, <현대의 올랭피아>

Paul Cézanne, Une Moderne Olympia
1873~1874년 | 46.2×55.5cm | 캔버스에 유채 | 오르세 미술관

을 서슴지 않았지요. 세잔의 올랭피아는 더 대담한 해석을 보여줍니다. 소파에 앉은 남성이 검은 피부를 지닌 하녀와 올랭피아를 쳐다보고 있습니다. 남자는 쓰고 있던 모자도 벗어 던지고 다리를 꼰 상태로 마치 쇼케이스 위에 있는 상품을 구경하듯 여인을 바라보고 있지요. 마네의 〈올랭피아〉는 당시 부르주아들의 은밀한 사생활을 들추어내며 시대를 비꼬았다면, 세잔의 〈현대의 올랭피아〉는 여인을 상품화시키고 그것을 즐기는 남성의 모습을 좀 더 대담하게 표현했습니다. 이 작품을 통해 평론가들은 세잔을 급진주의자로 분류했고, 인상파 전시회에서 그는 쓰라린 실패를 맛보게 됩니다. 두 번째 인상파 전시회에는 출품하지 않고 1877년 세 번째 인상파 전시회에 16점의 작품을 출품했으나 그 역시 엄청난 비난과 질타를 받았지요. 결국 세잔은 세상과 떨어진 조용한 곳에서 자신만의 그림 연구를 하기 시작합니다.

세상을 바꾼 사과

세잔은 인상주의를 따르며 많은 변화를 거듭했지만 인상주의의 문제점도 깨달았습니다. 빛에 너무 집착한 나머지 고전이 지닌 질서와 견고함을 잃어버렸다고 생각한 것이지요. 세잔은 옛 거장들의 작품들을 다시 연구하기 시작했고, 그것에 기인한 주제로 그림을 그리기 시작합니다.

대표적인 작품 〈카드놀이 하는 사람들〉을 보겠습니다. 과거 카드놀이 하는 모습의 그림은 주로 성경에 있는 돌아온 탕자 이야기를 바탕으로 그렸습니다. 세잔은 액상프로방스 박물관에서 르냉 형제Le Nain Frères의 작품인 〈카드놀이 하는 사람들〉을 보았고, 카라바조Caravaggio에게 영감을 받으며 같은 주제

로 여러 차례 그림을 그렸습니다. 주제는 고전에서 영감을 받았으나 기법은 완전히 달랐죠. 과거 대가들의 그림에서 보이는 인물의 세밀한 감정 표현은 느껴지지 않습니다. 그저 짙게 칠한 색채에서 그들의 고단함을 느낄 수 있을 뿐입니다. 세잔은 세밀한 데생보다는 그림의 구성을 탄탄하게 짜놓았지요. 그림 속 두 남자 중 오른쪽 인물의 덩치가 더 큽니다. 그러면 우리 눈의 무게감은 자연스럽게 오른쪽 남자에게 쏠릴 텐데, 미묘하게 그림의 균형감이 맞춰져 있습니다. 그 이유는 왼쪽 남자를 더 어두운 색으로 칠했기 때문입니다. 사람의 눈은 어두운

폴 세잔, <카드놀이 하는 사람들>
Paul Cézanne, Les Joueurs de Cartes
1890~1895년 | 47×56.5cm | 캔버스에 유채 | 오르세 미술관

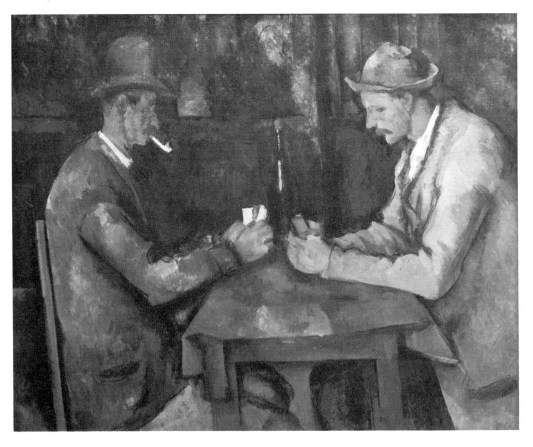

색에 더 무게감을 느끼기 때문에 균형감이 맞아 보이는 것입니다. 이렇게 세잔은 의도적으로 그림 속에 균형감을 맞추기 위한 장치들을 넣어두었습니다.

몇 가지 더 찾아볼까요? 왼쪽 남자가 들고 있는 카드의 색은 밝으나 오른쪽 남자의 카드 색은 어둡습니다. 왼쪽 남자는 담배 파이프를 물고 있으나 오른쪽 남자는 없지요. 왼쪽 남자의 모자챙은 내려와 있으나 오른쪽 남자의 모자챙은 올라가 있습니다. 왼쪽 남자의 바지 색은 밝으나 오른쪽 남자의 바지 색은 어둡습니다. 색과 형태의 대비를 통해 그림의 균형감을 맞춘 탄탄한 구성을 화가가 의도적으로 표현한 것입니다. 이런 방식으로 그는 자신의 생각을 넣어 다양한 회화적 실험을 하기 시작합니다.

이런 실험에는 당시 발명된 카메라의 영향도 있었습니다. 카메라의 발명으로 인해 현실을 재현하는 기술적인 그림은 이제 무의미해졌지요. 화가들은 현실에 대한 본질적인 탐구를 시작합니다. 그러면서 세잔은 사람들이 세상을 하나의 시선으로 바라보지 않는다는 사실을 깨닫습니다. 보통 회화에서는 원근법을 이용한 하나의 시선을 그림에 표현했습니다. 하지만 시선의 위치에 따라 사물과 풍경의 모습은 매번 달라지지요. 앞에서 볼 때, 뒤에서 볼 때 그리고 측면에서 볼 때의 형태 모두 다릅니다. 하지만 그 모든 모습을 가지고 있는 본질은 딱 하나일 뿐입니다. 이것을 깨달으면서 다양한 시선을 하나의 화폭에 그려 사물의 본질을 담기 위한 실험을 시작합니다.

〈사과와 오렌지〉라는 정물화를 보겠습니다. 그림 속 테이블은 위에서 아래로 내려다본 시선으로 표현되어 있지만, 물병은 측면에서 바라본 모습입니다. 왼쪽의 평평한 접시는 위에서 아래로 내려다본 모습이지만, 가운데 있는 접시는 측면에서 보고 있는 모습이지요. 사과의 모습도 위, 아래, 측면의 다양한 모습이 하나의 화폭에 담겨 있습니다. 다양한 시선이 함께 표현되어 있다

보니 우리가 보기에 그림이 어색하고 낯설게 느껴지는 것이 사실입니다. 또 다른 작품 〈부엌의 탁자〉 역시 다양한 시점이 들어 있습니다. 테이블과 중앙의 큰 항아리는 약간 위에서 내려다보았지만, 바구니와 주전자들은 측면에서 바라본 모습입니다. 그림이 전체적으로 왼쪽으로 쏠리는 느낌이 들다가도 테이블 우측에 올려놓은 묵직한 바구니 덕에 균형감이 맞춰집니다.

세잔은 이런 실험을 통해 한 가지를 더 깨달았습니다. 색은 시점에 따라 달라지고 빛의 변화에 따라서도 미묘하게 달라진다는 것입니다. 〈사과와 오렌지〉 속 과일들의 색은 모두 다르게 표현되어 있습니다. 어떤 것은 새빨갛지만 어떤 것은 초록빛과 노란빛이 섞여 있습니다. 그는 수십 년 동안 사과를 주제로 본질을 담아내기 위한 연구를 거듭했습니다. 간단히 정리하자면, 세잔은 사과가 지닌 모든 색과 형태를 하나의 화폭에 그려냄으로써 사과의 본질을 나타내려 한 것입니다.

폴 세잔, 〈사과와 오렌지〉
Paul Cézanne, Pommes et Oranges
1899년경 | 74×93cm | 캔버스에 유채
오르세 미술관

폴 세잔, <부엌의 탁자>
Paul Cézanne, La Table de Cuisine
1888~1890년 | 65×81.5cm | 캔버스에 유채 | 오르세 미술관

세잔의 다양한 실험은 후배 화가들에게 지대한 영향을 끼쳤습니다. 피카소는 대상의 본질을 탐구하며 하나의 화폭에 다양한 시점을 표현한 세잔의 영향을 받아 다시점의 입체주의 큐비즘Cubism을 탄생시켰고, 그림 구성의 틀을 깼습니다. 다양한 색을 자율적으로 표현한 모습에서 영향을 받은 후배 화가들은 자신의 감정을 색으로 마음껏 표현하기 시작하며 야수파Fauvism를 탄생시켰지요. 이처럼 세잔은 기존 회화의 고질적인 모든 틀을 깨뜨리고 그림의 구성과 색에 처음으로 자유를 안겨주며 회화를 한 차원 발전시킨 위대한 화가, 현대 미술의 시작을 알린 화가입니다.

회화의 틀을 깬 화가

1895년 11월, 화상畵商 앙부아즈 볼라르에 의해 세잔의 개인 전시회가 최초로 열렸습니다. 전시회의 성공으로 세잔의 노력은 결실을 거두었지요. 그림의 가치를 알아본 것은 동료 화가들이었습니다. 모네와 피사로는 10점이 넘는 세잔의 그림을 가지고 있었고, 르누아르와 드가, 고갱, 카이보트는 5점씩을 가지고 있었습니다. 마티스는 세잔의 〈목욕하는 세 여자〉를 국가에 기증하며, 사람들이 자신을 조롱하고 비난하던 시기에 이 작품이 정신적인 위안과 더불어 어느 것에도 꺾이지 않는 불굴의 의지를 지켜주었다고 말했습니다. 이처럼 세잔은 진정한 화가들의 화가였습니다. 하지만 세잔은 자신의 이름이 알려진 것을 반기지 않았습니다. 그는 고향인 엑상프로

폴 세잔, <생 빅투아르산>

Paul Cézanne, Montagne Sainte-Victoire
1890년경 | 65×95.2cm | 캔버스에 유채 | 오르세 미술관

방스의 초야에 묻혀 끊임없이 자신의 연구를 계속 이어나갔을 뿐입니다. 말년에는 고향에 있는 생 빅투아르산을 계속 그렸습니다. 우직한 모습으로 오랜 시간 동안 한자리를 지키는 바위산의 모습이 외길만을 고집하는 자신과 비슷하다 생각한 걸까요? 1870년대부터 30년 넘게 같은 주제로 계속 그림을 그렸습니다. 그리고 1906년 10월 세잔은 밖에서 작업을 하다 폭풍우를 만나 실신했고, 세탁

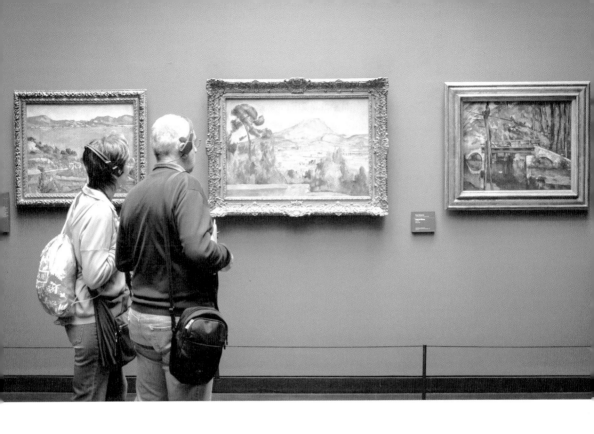

소 주인에게 발견되었지만 일주일 뒤 예순일곱 살의 나이로 세상을 떠났습니다.

　인류를 뒤바꾼 3개의 사과가 있습니다. 첫 번째는 아담과 하와의 사과, 두 번째는 뉴턴의 사과 그리고 마지막 세 번째는 세잔의 사과입니다. 사실 우리가 세잔의 사과 그림을 볼 때 큰 감동을 느끼기는 쉽지 않지요. 왜냐하면 우리는 현대의 시선으로 그의 그림을 해석하고 있기 때문입니다. 하지만 19세기 관점으로 그림을 바라본다면 그의 그림은 충격적입니다. 그는 수백, 수천 년이라는 시간 동안 하나의 관점으로 대상의 모습과 색을 인식해온 당시, 다양한 시점과 색을 표현함으로써 대상의 본질을 표현한 최초의 화가이자 단단히 굳은 회화의 틀을 깨뜨리는 것을 넘어 완전히 전복시키며 새로운 현대 회화의 장을 연 화가입니다. 덕분에 우리는 다양한 색채와 폭넓게 구성되는 다채로운 그

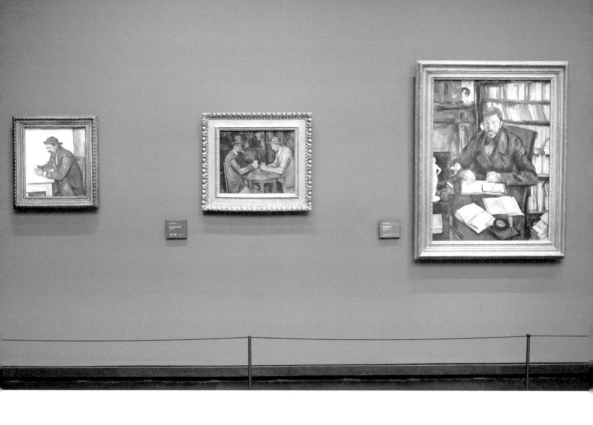

림 속에서 자유롭게 사고하고 새로운 영감을 받으며 살아가고 있지요. 모든 것의 시작점이 세잔이었음을 생각해본다면 그가 그린 사과가 왜 위대한지 깨달을 수 있습니다.

　　그의 시작은 세상의 모든 조롱과 비난으로 가득 차 있었습니다. 어떤 새로운 발상을 떠올릴 때 주변의 시선이 늘 따뜻하지만은 않고, 그래서 포기해 버리기 쉽습니다. 세잔은 꿋꿋하게 자신만의 길을 걸어갔고 결실을 이뤄냈습니다. 어찌 보면 위대한 생각과 발상은 순간적으로 나오는 것이 아니라 묵묵히 견디며 걸어가는 오랜 시간 속에서 나오는 것 같습니다.

세상에서 가장 순수했던 화가

빈센트 반 고흐

Vincent van Gogh

여행과 미술 작품 감상, 두 행위의 목적이 같다면 타인의 삶 속으로 들어가 자신을 돌아보는 시간을 가진다는 것이겠지요. 힘든 순간에도 그림에 대한 열정과 혼을 꺼뜨리지 않으며 끊임없이 붓질을 해나간 빈센트 반 고흐 Vincent van Gogh, 1853~1890, 그의 삶과 작품에서는 무엇을 느낄 수 있을까요?

감수성이 풍부했던 네덜란드 시골 청년

빈센트는 1853년 3월 30일 네덜란드 남쪽에 위치한 준데르트Zundert 마을에서 태어났습니다. 총명하고 감수성이 풍부했지만 남들과 잘 어울리지 못해 주로 집 안에서 교육을 받았고, 개신교 목사인 아버지의 영향으로 종교인의 길을 가려 했습니다. 하지만 빈센트의 집착적이고 광신적인 모습에 신도들

빈센트 반 고흐, <네덜란드 농민의 얼굴>
Vincent van Gogh, Tête de Paysanne Hollandaise
1885년 | 38.5×26.5cm | 캔버스에 유채
오르세 미술관

은 불만을 토로했고, 결국 전도사협회에서 쫓겨났지요. 아버지 또한 그에게 종
교인의 길을 포기하라고 권해 빈센트는 큰 실망감에 빠졌습니다. 그때 평생의
동반자로 그를 아낀 동생 테오Theo van Gogh가 그림을 그려보라고 제안해 화가의
길로 접어들었습니다. 그때 그의 나이 스물일곱 살이었습니다. 상당히 늦은 나
이였지요. 이후 그는 10년 동안 화가로 활동하다 서른일곱 살의 나이에 권총 자
살로 생을 마감했습니다. 10년 동안 그가 그린 그림은 스케치, 유화 등 모든 것
을 포함하면 2000여 점이나 됩니다. 그러니까 1.8일에 그림을 한 점씩 그려낸
것이지요. 그림을 사랑하는 것을 넘어 그림에 미쳐 있었던 화가입니다.

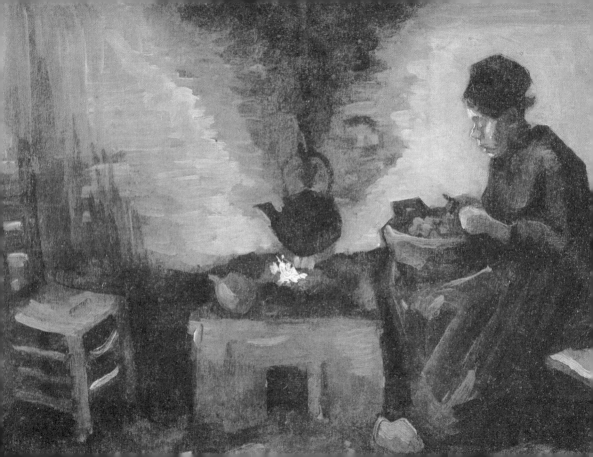

초창기 작품에는 힘들었던 그의 모습이 잘 투영되어 있습니다. 〈네덜란드 농민의 얼굴〉과 〈아궁이 근처의 농민〉을 보면 전체적으로 색이 어둡고 우울한 감정이 먼저 느껴집니다. 그림 속 인물의 입술은 부르텄고 눈은 반쯤 풀려 힘이 쭉 빠져 있습니다. 시커멓게 변해버린 얼굴색은 삶의 고단함을 그대로 전해주고 있죠. 빈센트는 농민이나 광부들을 주제로 한 그림을 많이 그렸습니다. 그는 어릴 때부터 책을 많이 읽으며 세상에 대한 호기심, 자신의 감수성, 다른 이들을 이해하는 공감대를 키우기 위해 노력했습니다. 특히 셰익스피어의 작품을 통해 인간 심리의 복잡 미묘함에 대해 배웠고, 찰스 디킨스에게서 고통받는 노동자의 삶에 대해 배웠으며, 에밀 졸라를 통해 농부들의 애환에 대해 깨달았다고 합니다. 배움을 그림에 그대로 녹여내며 노동의 숭고함과 삶의 모습을 표현한 것이지요.

이런 빈센트에게 많은 영향을 준 화가가 장 프랑수아 밀레(35쪽)입니다. 밀레 역시 농부의 아들로 태어나 노동의 숭고함을 화폭에 담아낸 인물로, 두 화가가 생각하는 가치가 일맥상통했기 때문입니다. 빈센트는 밀레를 마네보다 훨씬 더 현대적인 화가라 칭하며 그의 작품을 반복적으로 모사했습니다. 빈센트의 〈낮잠〉은 밀레의 〈낮잠〉을 모사한 것입니다. 이른 아침부터 밀린 작업을 끝내기 위해 쉼 없이 일하다 뜨거운 햇살을 피해 잠시 고단함을 내려두고 달콤한 잠을 청하는 부부의 모습에서 애잔함이 느껴집니다. 한데 두 그림의 좌우가 바뀌어 있네요. 빈센트가 밀레의 그림을 직접 보고 그린 것이 아니라 판화로 찍혀 반대로 인쇄된 그림을 보고 그렸기 때문이지요. 그는 밀레의 〈씨 뿌리는 사람〉Le Semeur의 유사작을 죽기 전까지 25점 정도나 남기기도 했습니다. 빈센트는 끊임없이 밀레에 대한 오마주hommage, 존경심을 드러내며 자신의 그림에 대한 가치를 찾기 위해 부단히 노력했습니다.

빈센트 반 고흐, <낮잠>

Vincent van Gogh, La Méridienne
1889~1890년 | 91×73cm
캔버스에 유채 | 오르세 미술관

장 프랑수아 밀레, <낮잠>

Jean François Millet, La Méridienne | 1866년 | 29×42cm | 파스텔, 흑연 | 보스턴 미술관

가장 큰 변화의 시기

빈센트는 미술계로 들어가 많은 사람을 만나고 토론하며 그림 공부를 하고 싶었습니다. 벨기에 안트베르펜 왕실학교에 입학하기도 했지만 과거의 화풍을 고집하던 보수적인 학교생활에 염증을 느껴 결국 파리로 향했습니다. 그 결정에는 동생 테오가 파리에서 화상 일을 하고 있다는 사실도 일조했지요. 그는 몽마르트르의 르픽 거리Rue Lepic 54번지에 위치한 동생 집에 머무르며 파리 생활을 시작했습니다. 이때 그의 그림에 가장 큰 변화가 생겼습니다. 세상의 빛을 표현한 인상파 친구들의 영향을 받으며 그림의 색이 밝아진 것입니다. 그의 자화상을 통해서도 변화를 쉽게 확인할 수 있습니다. 그런데 빈센트가 자화상을 많이 그린 이유는 무엇일까요?

"100년 후에 사람들이 볼 초상화를 그리고 싶다."

그는 인물의 모습이나 초상화 그리는 걸 좋아했지만 모델 비용을 지불할 능력이 없어 어려움을 겪었습니다. 평생 2000여 점의 그림을 그렸지만, 〈붉은 포도밭〉La Vigne Rouge을 현재 우리나라 돈으로 200만 원(당시 400프랑) 정도에 판매한 것이 전부일 뿐 동생 테오의 도움을 받으며 힘겹게 그림을 그렸지요. 그래서 그는 값싼 거울을 사서 거울에 비친 자신의 모습을 그렸습니다. 초창기의 자화상은 네덜란드풍의 영향으로 상당히 어둡습니다. 하지만 파리에서 그린 자화상은 색이 밝으며 훨씬 더 화사하고 산뜻해졌습니다.

〈구리화병의 왕관패모꽃〉을 보면 꽃 정물화도 색이 한결 밝아진 것을 알 수 있습니다. 이 그림을 그릴 때 빈센트는 화가 폴 시냐크(145쪽)와 친밀한 관계였는데, 색이 사람들에게 미치는 영향과 효과에 대해 연구하며 그림에 점을 찍는 시냐크의 영향을 받은 흔적이 작품에서 여지없이 발견됩니다. 이 그

빈센트 반 고흐, <파이프를 물고 있는 자화상>
Vincent van Gogh, Self-Portrait with Pipe
1886년 | 46×38cm | 캔버스에 유채 | 반 고흐 미술관

빈센트 반 고흐, <자화상>
Vincent van Gogh, Portrait de l'artiste
1887년 | 44×35.5cm | 캔버스에 유채 | 오르세 미술관

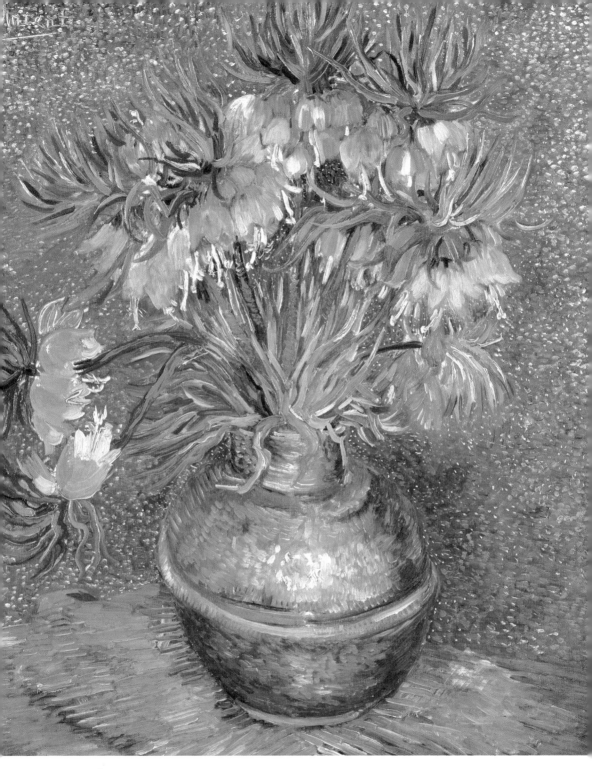

빈센트 반 고흐, <구리화병의 왕관패모꽃>

Vincent van Gogh, Fritillaires Couronne Impériale dans un Vase de Cuivre
1887년 | 76×60cm | 캔버스에 유채 | 오르세 미술관

빈센트 반 고흐, <세가토리 초상화>
Vincent van Gogh, L'Italienne
1887년 | 81×60cm | 캔버스에 유채
오르세 미술관

림은 몽마르트르의 탕부랭Tambourin 카페에서 일하던 이탈리아 여성 아고스티나 세가토리Agostina Segatori에게 구애하기 위해 그린 것입니다. 그녀의 모습도 초상화로 남겼지요. 하지만 이 그림을 본 아고스티나는 탐탁지 않게 생각했습니다. 양쪽 눈꼬리는 처지고 눈은 사시인 데다 너무 통통하게 그린 자신의 모습이 마음에 들지 않았는지 그녀는 툴툴거렸고, 결국 둘의 관계는 끝나버리고 말았습니다. 보통은 사랑하는 여인의 단점은 감추고 장점을 부각시켜 더 아름답게 그리려고 할 텐데, 빈센트는 보이는 모습 그대로 그렸지요. 융통성 없게 보일 수

있지만 거짓말할 줄 모르는 아이 같은 마음과 순수한 눈을 가진 게 아니었을까요? 그저 그녀의 모습 자체를 사랑했다는 것이니까요.

빛을 찾아 떠난 아를

19세기 당시 파리 몽마르트르는 예술의 중심지로 많은 사람이 몰려들었습니다. 빈센트는 이 모습을 혼잡하고 시끄럽게 느끼기 시작했고, 파리 생활 2년 만에 심신이 지쳐버렸지요. 결국 조용한 곳에서 작업하기 위해 파리에서 남쪽으로 약 800km 떨어진 아를Arles로 이주하기로 결심했습니다.

"우리는 일본의 미술을 사랑하고 큰 영향을 받았다. … 하지만 그곳에 갈 수는 없지. 그렇다면 일본에 상응하는 곳은 어디일까? 프랑스 남부는 아닐까? 그래서 나는 새로운 미술의 미래는 여전히 남쪽에 있다고 믿고 있다."

당시 대부분의 인상파 화가들이 그랬던 것처럼 빈센트도 일본 미술의 영향을 받아 일본에 대한 환상과 동경심이 있었습니다. 매일같이 화구를 챙겨 밖으로 돌아다니며 그림을 그리던 그가 아를에서 행복하게 그림을 그릴 수 있었던 이유 중 하나는 그를 도와준 친구들이 있었기 때문입니다. 그중 첫 번째는 초상화 〈외젠 보쉬〉의 주인공 외젠 보쉬입니다.

"오늘 난 면도날같이 날카로운 턱과 녹색 눈의 독특한 외모를 가진 한 청년을 만났는데 그의 눈빛이 참으로 마음에 든다. 그의 눈은 마치 단테를 닮은 것 같다."

시인 단테의 깊고 매력적인 눈빛을 닮은 외젠 보쉬는 벨기에 출신의 화가로 현재 유명 도자기 브랜드 빌레로이앤보흐 기업의 가족입니다. 화가로서

빈센트 반 고흐, <외젠 보쉬>

Vincent van Gogh, Eugène Boch
1888년 | 60×45cm | 캔버스에 유채
오르세 미술관

의 동질감이 있고 부유했던 보쉬는 빈센트를 물심양면으로 도와주었습니다.

두 번째 인물은 <아를의 여인>의 모델인 지누 부인Madame Ginoux입니다. 그녀는 빈센트가 묵은 카페 겸 술집에서 일한 여인으로, 빈센트가 아를에 정착할 수 있도록 많은 도움을 주었습니다. 빈센트는 감사의 뜻으로 그녀의 모습을 종종 그려주었지요. 그림 속 그녀는 허리를 곧게 세우고 앉아 있습니다. 왼손을 얼굴에 괸 채 깊은 생각에 잠겨 있네요. 절친한 친구들을 만나며 빈센트는 행복하게 그림을 그려나갑니다. 반대로 동생 테오의 삶은 힘들어졌습니다. 그림 판매가 점점 줄었고, 결국 형에게 돈을 보내주지 못하는 상황에 놓인 것입니다. 빈센트가 그림을 그리려면 돈이 절실히 필요했지만 동생에게서 소식이 없었습니다. 좌절하고 있던 어느 날 테오의 아내 요한나Johanna에게서 편지가 한 통 도착했습니다. 편지에는 자신들의 삶도 힘겹기는 하지만 빈센트를 믿는다는

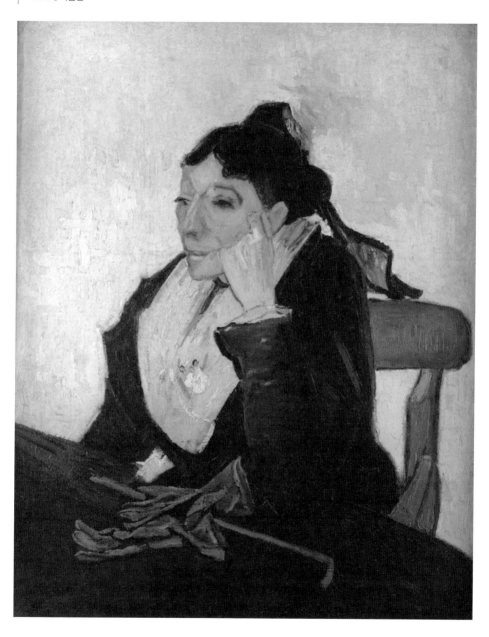

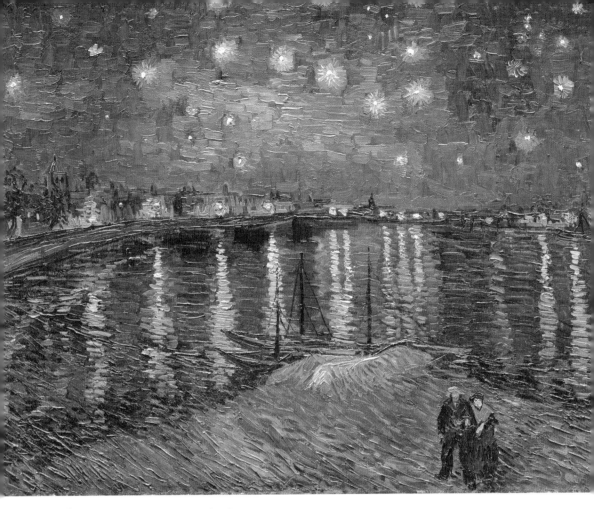

문구와 함께 소정의 돈이 들어 있었지요. 편지를 받은 빈센트는 얼마나 기뻤을
까요? 평생 자신은 동생의 짐밖에 되지 않는다 생각했는데 동생도 아닌 제수가
자신을 인정해주었다는 기쁨에 방문을 박차고 나갔습니다. 그리고 밤하늘에 찬
란히 빛나는 별들의 모습을 화폭에 그렸습니다.

　　"때론 밤이 낮보다 더 생동감이 넘치며 풍성한 색깔로 가득 차 있는

것 같다."

〈아를의 별이 빛나는 밤〉 속 별들은 하늘뿐 아니라 강 수면에도 내려 앉아 어두운 밤을 환히 밝히고 있습니다. 마치 어두운 그의 마음속에도 따스하고 밝은 별빛이 스며든 것 같습니다. 이 그림 앞에 관람자들이 항상 북적이는 이유는 빈센트의 감정을 고스란히 느낄 수 있기 때문이겠지요.

빈센트는 아를에서 화가 공동체를 만들고 싶어 자신이 알고 지내던 친구들에게 아를로 내려오라고 권하는 편지를 보냈습니다. 하지만 누구도 그 제안에 화답하지 않았죠. 동생 테오는 불안해졌습니다. 조울증을 비롯해 여러 정신병이 있었던 형이 또 힘들어질 것 같았기 때문입니다. 그래서 형이 존경하는 화가 폴 고갱Paul Gaugin, 1848~1903을 찾아가 형과 함께 아를에서 그림을 그려 달라고 제안하며 체류 비용은 물론 작업한 그림들을 팔아주겠다고 약속했습니다. 고갱은 그림이 잘 팔리지 않고 있었기 때문에 테오의 제안이 나쁘지 않았지요. 결국 고갱은 아를에 가기로 결정했습니다. 그 소식을 들은 빈센트는 너무나 기뻤고, 고갱을 위해 〈해바라기〉Les Tournesols 시리즈를 그렸습니다. 하지만 고갱은 빈센트를 항상 무시하며 인정하지 않았습니다. 특히 빈센트의 기법을 탐탁지 않게 여겼지요. 빈센트의 그림을 보면 캔버스에 물감이 덕지덕지 칠해져 있습니다. 임파스토Impasto라 부르는 기법입니다. 물감을 많이 써서 그리면 질감과 함께 그림을 그릴 당시 화가의 감정이 느껴지고, 조명에 따라 그림 안에 음영이 지면서 그림을 한층 더 살아 숨 쉬게 만드는 효과를 얻을 수 있습니다. 하지만 고갱은 물감을 많이 쓰는 것은 우연의 효과를 바라는 요행이라 생각해 그의 기법을 부정했습니다. 고갱은 그 외에도 빈센트의 주변 사람들을 비롯해 그의 모든 것을 인정하지 않았고, 둘의 다툼이 잦아지다가 결국 빈센트가 자신의 귀를 면도칼로 자르는 일까지 벌어졌습니다.

마지막 자화상

"그럼 생 레미로 가자. 그곳이 정신병원일지라도 다시 그림을 그릴 수 있는 날이 오길 바란다."

고갱과 갈라진 빈센트는 생 레미에 있는 정신병원에 스스로 들어갔습니다. 그곳에서 잠시 호전되기도 했지만 정신이 계속 오락가락하며 힘든 나날을 보냈지요. 그때 자신의 모습을 그린 마지막 자화상을 보세요. 옷을 잘 차려입었고 머리는 잘 빗어 넘겼습니다. 입술은 얼마나 꽉 깨물었는지 피가 흘러내리고 있습니다. 마치 자신의 죽음을 예견하고 마지막 신념을 드러내 보이려는 듯 다부지게 그린, 영정 사진과 같은 마지막 모습입니다.

동생 테오는 하루하루 힘겨운 싸움을 해가던 형 빈센트를 파리 근교에 위치한 오베르쉬르와즈Auvers-sur-Oise 마을로 불렀습니다. 정신과 의사인 가셰 박사에게 치료를 받게 하면서 형을 보필할 수 있을 거라 생각했지요.

"테오야, 이곳은 눈이 부실 정도로 정말 아름다운 곳이구나."

1890년 5월 21일 오베르쉬르와즈에 도착한 빈센트는 아름다운 마을 풍경에 매료됐습니다. 이곳에서 70일 정도를 살면서 70여 점의 작품을 그렸죠. 하루에 한 작품씩 그리며 그림에 더욱 몰두했습니다. 〈오베르 교회〉를 보겠습니다. 짙은 파란색 하늘 아래 보랏빛이 감도는 교회의 뒤편이 보입니다. 빈센트가 가고 싶었지만 가지 못했던 종교인의 길, 그 길 끝에 서 있던 자신의 쓸쓸한 뒷모습을 교회의 뒤편으로 표현했다는 해석이 있습니다. 그림 왼쪽 하단에는 네덜란드 전통 복장을 한 여인이 있는데, 이는 고향 네덜란드에 대한 그리움을 나타냅니다. 타지에서 화가로 살아가는 삶의 무게가 너무나 버거웠던 걸까요? 결국 빈센트는 교회 근처 밀밭에서 자신의 복부에 총을 쏘아 1890년 7월 29일

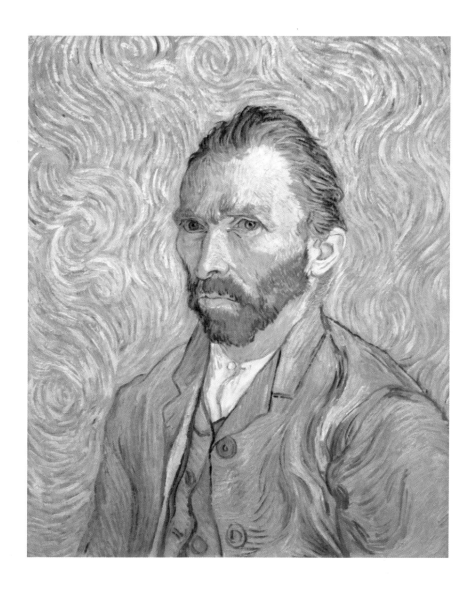

빈센트 반 고흐, <자화상>

Vincent van Gogh, Portrait de l'artiste
1889년 | 65×54cm | 캔버스에 유채
오르세 미술관

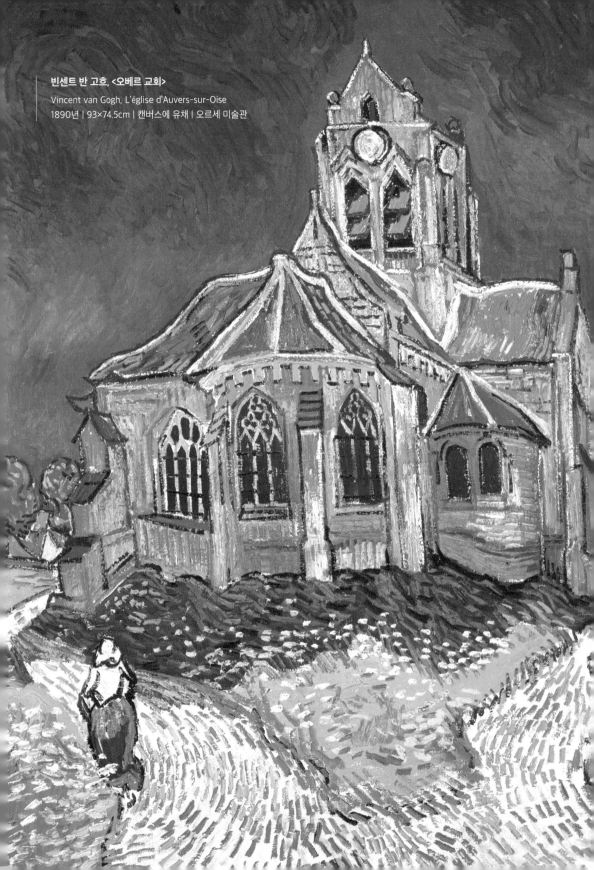

빈센트 반 고흐, <오베르 교회>

Vincent van Gogh, L'église d'Auvers-sur-Oise

1890년 | 93×74.5cm | 캔버스에 유채 | 오르세 미술관

생을 마감했습니다.

　　빈센트는 그저 순수하게 자신의 삶을 사랑했고, 자신의 눈으로 바라본 아름다운 세상을 화폭에 담아내려 했습니다. 하지만 세상은 순수한 이 남자의 열정을 받아들이지 않으며 결국 그를 죽음에 이르게 했지요. 아이러니하게도 그가 떠난 지금 우리는 그의 그림을 보며 열광하고 때론 눈물을 흘립니다. 그의 인간적이고 내면적인 이야기들은 사후에 많이 알려졌습니다. 너무 늦게 이해받았지만 영원히 사랑받을 화가, 빈센트의 그림을 보며 우리 자신에게도 사랑한다는 말을 건네보면 어떨까요.

과학을 그리다

점묘파

Pointillisme

그림에 과학적으로 접근하면 어떤 그림이 그려질까요? 아이들이 스케치북을 채우는 순수한 그림과는 정반대의 그림이 되진 않을까요? 부드러운 곡선보다는 딱딱한 직선이 가득한 이미지가 그려지기도 하고, 계산적인 느낌이 들 것 같기도 하고요. 아무래도 과학은 감성보다 이성에 가까우니까요. 그럼 색에 과학적으로 접근하면 어떨까요? 텔레비전에서 색을 표현할 때 픽셀이라는 작은 점을 사용합니다. 각 픽셀에 색을 입히고 촘촘하게 배열해 만든 이미지를 화면을 통해 우리가 보는 것이지요. 19세기에도 이와 같이 캔버스에 색 점을 찍으며 과학적인 접근으로 색을 연구하고 그림을 그린 화가들이 있습니다. 그들을 점묘파Pointillisme라 부릅니다.

새로운 미술의 탄생

　빛을 화폭에 담아내던 인상파 그림은 시간이 지나며 문제가 발생했습니다. 변화하는 빛을 순간적으로 잡아내기 위한 빠른 붓 터치가 오히려 그림 속 형체를 너무 무너뜨려버린 것입니다. 특히 모네가 그린 말년의 작품들을 보면 무엇을 그렸는지 모를 정도로 형체가 뭉개진 것을 볼 수 있지요. 또 하나의 문제점은 색이 혼탁해진 것입니다. 빛은 섞으면 섞을수록 밝아지지만 반대로 색은 섞으면 섞을수록 혼탁해집니다. 그래서 밝은 빛을 표현하려 했던 인상파들의 화폭이 점점 혼탁하게 섞인 색채들로 채워진 것입니다. 이에 그림 속 흐트

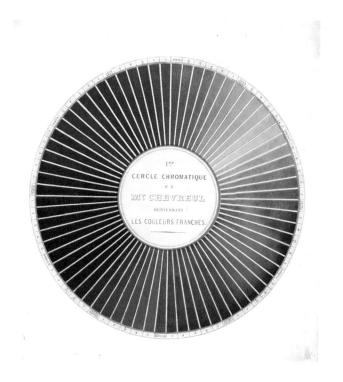

슈브뢸의 색상환.

러진 형체와 밝은 빛을 되살리기 위해 점묘파 화가들이 등장했습니다.

점묘파 화가들이 어떤 원리로 색 점을 찍어 그림을 그렸는지 알기 위해서는 먼저 색에 대한 이해가 필요합니다. 색의 기본이 되는 것은 빨강, 파랑, 노랑입니다. 이 3가지는 다른 색을 섞어 만들 수 없는 색으로, 천연 상태로만 존재합니다. 이 색들을 섞으면 우리가 알고 있는 다양한 색이 만들어집니다. 빨간색과 파란색을 섞으면 보라색, 노란색과 파란색을 섞으면 초록색, 빨간색과 노란색을 섞으면 주황색이 되지요. 그럼 화가들이 캔버스에 보라색을 어떻게 칠했을지 떠올려볼까요? 기존의 인상파 화가들은 팔레트 위에 빨간색과 파란색을 섞어 보라색을 만들고 그것을 캔버스에 칠했을 것입니다. 하지만 색을 섞다 보니 혼탁해진 보라색이 만들어졌겠지요. 점묘파 화가들은 물감을 섞지 않고 오히려 색을 쪼개 캔버스에 교차로 병렬시켜 칠했습니다. 즉, 캔버스 위에 빨간색 작은 점들과 파란색 작은 점들을 교차로 찍은 뒤, 멀리서 바라보면 눈의 망막에 두 색이 맺히고 섞이면서 더욱 자연스럽고 선명한 보라색이 만들어질 거라 생각한 것입니다. 색을 섞지 않고 나누어 칠했다고 해서 점묘파를 분할주의라고도 칭합니다.

색의 관계는 크게 둘로 나뉩니다. 첫째는 서로 비슷한 성질을 가지고 있는 색들의 관계이며, 이를 유사색이라 합니다. 색상환에서 보면, 노란색과 그 주변에 있는 초록 계열과 주황 계열의 색이 유사색입니다. 유사색들로 캔버스를 채우거나 공간을 꾸미면 상당히 차분한 느낌이 들고 친근하며 고급스러움도 겸비할 수 있지요. 둘째는 서로 반대되는 보색 관계입니다. 색상환을 보면, 노란색과 그 맞은편에 있는 보라색, 파란색 계열의 색이 보색인 것을 알 수 있습니다. 보색은 생동감 있고 역동적인 결과물을 만들어냅니다. 서로의 색을 살려주면서 훨씬 선명한 느낌을 냅니다. 이렇게 과학적으로 인간에게 색의 효과가 어

떻게 다가가는지 연구하고 점을 찍어 형태를 되살리며 더욱 밝은 빛을 표현하려 한 화가들이 점묘파입니다. 대표적으로 조르주 쇠라Georges Seurat, 1859~1891, 폴 시냐크Paul Signac, 1863~1935, 앙리 에드몽 크로스Henri-Edmond Cross, 1856~1910가 있습니다.

쇠라의 표현 방식

조르주 쇠라는 점묘파의 선구자로 알려져 있습니다. 그는 미셸 외젠 슈브뢸Michel-Eugène Chevreul의 《색의 조화와 대비의 법칙》이라는 책을 바탕으로 색채를 연구했습니다. 그렇게 그려낸 대표작이 〈그랑자트섬의 일요일 오후〉입니다. 현재 미국 시카고 미술관에 전시된 작품이지요. 이 그림은 제8회 인상주의 전시회에 걸리면서 큰 주목을 받았습니다. 그림을 본 비평가 펠릭스 페네옹Félix Fénéon은 기존의 인상주의와 다른 새로운 표현 방식에 크게 감탄하며, 새로운 인상주의가 탄생했다고 말했습니다. 그리고 그들에게 '신인상주의'Néo-impressionisme라는 새로운 사조의 이름을 붙여주었습니다.

현재 오르세 미술관에는 쇠라의 마지막 유작 〈서커스〉가 전시되어 있습니다. 서커스는 당시 여가 문화로 빠르게 확산된 것 중 하나로 르누아르와 드가 그리고 로트렉도 자주 다룬 주제 중 하나입니다. 쇠라는 메드라노Medrano 서커스 공연의 모습을 화폭에 담았습니다. 그림 하단부에 광대 한 명이 커튼을 젖히며 공연의 시작을 알리고 있습니다. 말 위에는 능숙하게 연기하는 곡마사 여인과 유연한 몸으로 공중제비를 하는 광대들이 있고 그 뒤로 관중이 있습니다. 그는 따뜻한 느낌을 내는 색들이 밝은 분위기를 낸다는 것을 알고 율동감

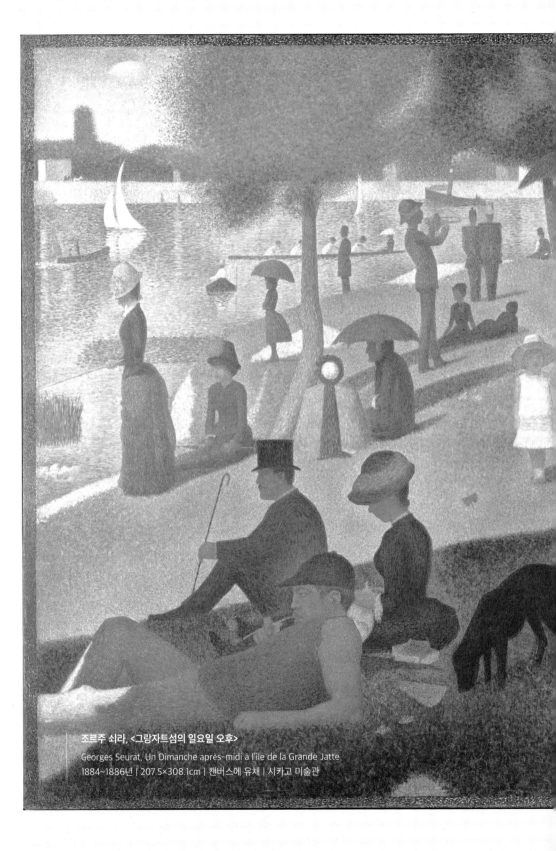

조르주 쇠라, <그랑자트섬의 일요일 오후>
Georges Seurat, Un Dimanche après-midi à l'île de la Grande Jatte
1884~1886년 | 207.5×308.1cm | 캔버스에 유채 | 시카고 미술관

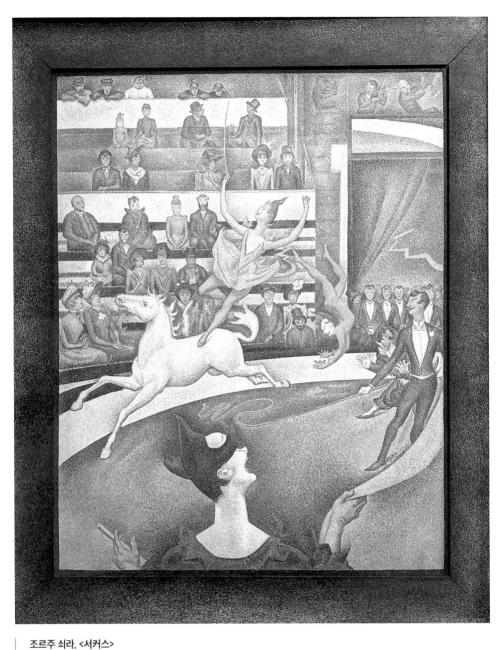

조르주 쇠라, <서커스>

Georges Seurat, Le Cirque
1891년 | 186×152cm | 캔버스에 유채 | 오르세 미술관

있는 곡선과 함께 표현했습니다. 반면 차가운 느낌을 내는 색들은 슬프고 가라앉는 분위기를 나타낸다는 것을 알고 단조로운 선들과 함께 표현했지요. 그래서 광대들과 곡마사 여인은 밝은색으로 칠하고 공연장은 곡선들로 구성해 능동적인 분위기를 자아냅니다. 하지만 공연을 감상하는 관객들은 수직적이고 단조로운 선으로 차갑게 표현해 수동적인 분위기가 느껴집니다. 당시에는 계급에 따라 앉을 수 있는 공간이 나뉘어 있었습니다. 공연장 제일 가까운 곳에는 부르주아들, 맨 꼭대기 층에는 노동자 계층이 자리를 잡았지요. 여가 생활도 편하게 할 수 없었던 당시 사회의 한 모습을 여과 없이 색과 구성을 통해 나타낸 것 같습니다. 그리고 그는 전통적인 황금색 나무 액자는 현대적인 회화에 어울리지 않는다고 생각했습니다. 〈서커스〉의 액자 틀은 푸른색과 에메랄드빛을 조화롭게 점으로 찍어 새롭게 구성했음을 확인할 수 있습니다. 새로운 방식으로 새로운 예술을 창조하며 점묘파의 서막을 알린 쇠라는 안타깝게도 서른두 살이라는 젊은 나이에 병으로 세상을 떠났습니다. 그리고 폴 시냐크가 쇠라의 업적을 이어받아 점묘파를 유럽 전역으로 발전시켰습니다.

쇠라에서 시냐크로

폴 시냐크는 처음에는 인상주의 미술을 따랐지만 쇠라의 새로운 기법에 큰 감명을 받아 점묘법으로 그림을 그리기 시작했습니다. 그리고 쇠라와 더불어 신인상주의의 대표 인물로 자리매김하게 되지요. 하지만 쇠라가 서른두 살의 나이에 죽음을 맞이하자 그는 큰 충격에 휩싸였고, 쇠라에 대한 그리움을 그림으로 그렸습니다. 그 작품이 〈우물가의 여인들〉입니다. 그림 속 풍경은 지

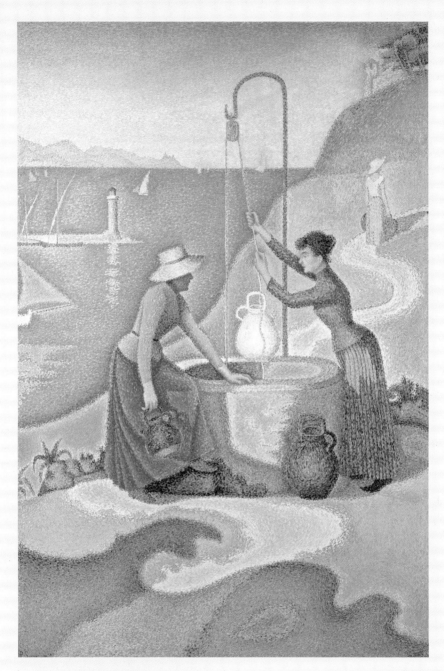

폴 시냐크, <우물가의 여인들>
Paul Signac, Femmes au Puits
1892년 | 194.5×130cm | 캔버스에 유채 | 오르세 미술관

중해 연안에 위치한 작은 도시 생 트로페Saint-Tropez입니다. 따스하게 내리쬐는 햇볕이 그림 전체를 수놓고 있습니다. 푸른색 바다가 눈부시게 반짝이고 있으며 두 여인이 우물에서 물을 긷고 있지요. 노란색과 푸른빛의 보색 대비가 효과적으로 나타나 그림이 뚜렷하고 선명합니다.

　　　앞서 본 쇠라의 유작 〈서커스〉와는 주제가 확연히 다르지만 두 작품은 구성 방식으로 은밀히 연결되어 있습니다. 두 작품 모두 오른쪽 상단에서 그림의 왼쪽 하단부로 구성이 나뉩니다. 쇠라의 그림 하단부에 있던 광대의 모습이 시냐크의 그림 하단부에도 비슷하게 환영처럼 표현되어 있지요. 시냐크의 작품에서 바람 한 점 불지 않는 정적인 바다는, 쇠라의 작품에서 움직임이 느껴지지 않고 수직적으로 표현된 관중들의 모습과 닮았습니다. 쇠라의 그림 오른쪽 상단에서 연주하고 있는 악사들은 시냐크의 그림에서 같은 위치에 표현된 나무들과 닮아 있고, 우물에서 물을 길어 구불구불한 언덕을 올라가는 여인은 쇠라의 그림 속 구불구불한 채찍의 모습과 비슷합니다. 시냐크는 이 그림을 통해 먼저 세상을 떠난 친구에 대한 그리움, 그리고 그의 작품을 흠모했음을 보여준 것입니다. 그래서일까요? 현재 이 두 작품은 관람자들이 함께 감상할 수 있게끔 오르세 미술관에 나란히 전시되어 있습니다.

점묘파에서 야수파로

　　　앙리 에드몽 크로스는 시냐크와 더불어 신인상주의를 잘 이해하고 동조하며 그림을 그린 인물입니다. 강렬한 햇살이 인상적인 지중해 연안의 르 라방두Le Lavandou에 집을 짓고 죽을 때까지 살면서 그림을 그렸습니다. 그는 이

오르세 미술관에 나란히 전시된 <우물가의 여인들>과 <서커스>.

앙리 에드몽 크로스, <저녁의 미풍>

Henri-Edmond Cross, L'Air du Soir

1893년 | 116×166cm | 캔버스에 유채 | 오르세 미술관

곳의 아름다움에 대해 시냐크에게 편지로 적어 보냈습니다.

"이곳은 아름답고 장식적인 풍경으로 가득 차 있다네. 지금 나의 감정을 잘 표현한 수식어는 이 말밖에 없을 것 같네."

시냐크는 이 편지에 이끌려 르 라방두에서 약 40km 떨어진 생 트로페로 내려갔습니다. 그 후 크로스와 시냐크가 서로 영향을 주고받으며 크로스의 대표작 <저녁의 미풍>이 완성되었지요. 크로스는 지중해의 뜨거운 태양이 지평선 너머로 저물며 열기가 식고 산들바람이 불어오는 늦은 오후의 모습을

앙리 마티스, <화사함, 고요함 그리고 쾌락>
Henri Matisse, Luxe, Calme et Volupté
1904년 | 98.5×118.5cm | 캔버스에 유채 | 오르세 미술관

그렸습니다. 캔버스는 노란빛과 붉은빛 노을에 물들어 있습니다. 보색의 빛들을 사용해 사물과 인물의 윤곽을 표현했지요. 실제로 존재하지 않을 듯한 아름다운 풍경 속에서 사람들은 한가로이 시간을 보내고 있습니다. 크로스는 사회적, 경제적, 정치적으로 지배자가 없는 무정부 상태를 주장한 무정부주의자였습니다. 무정부주의는 당시 프랑스 대혁명을 거치면서 한창 대두된 사상이었지요. 그는 결국 도래한 순수한 무정부 상태를 평화로운 풍경에 비유하면서 그 속에서 행복을 느끼고 있는 사람들을 그림으로 표현한 것입니다. 이후 앙리 마티

스는 이 그림이 지닌 시적 정취와 뛰어난 조형미 그리고 색감에 큰 영향을 받아 〈화사함, 고요함 그리고 쾌락〉이라는 작품을 완성했습니다. 크로스의 작품 속 머리카락을 들어 올리는 여인의 모습이 마티스의 그림에서도 발견되었고 그림의 구성도 닮아 있습니다. 그러면서 화가 자신의 감정을 강렬한 색채와 다듬어지지 않은 듯한 맹렬한 필치를 사용해 표현한 야수주의, 포비즘Fauvisme이 탄생했습니다. 야수주의 화가들이 강렬한 원색에 매료되어 표현할 수 있었던 것은 색을 분할시켜 본래 색의 관계와 의미를 과학적으로 연구한 점묘파 화가들의 노력이 있었기에 가능했습니다.

그 어떤 것도 단번에 만들어지지 않습니다. 오르세 미술관에 전시된 초반부의 작품들은 19세기 초 예술이 추구했던 것이 무엇인지 보여줍니다. 그리고 이러한 기존의 틀을 거부하며 탄생한 것이 인상파였음을 알려주고 있지요. 하지만 시간이 흐르며 인상파 그림에서도 문제점들이 발견되었고, 이를 거부하는 움직임을 통해 탄생한 것이 신인상주의였습니다. 그리고 신인상주의에 영향을 받아 야수주의가 생겨나고 그 흐름이 현대 미술로 이어집니다. 발전은 기존에 정형화된 것들에 대한 반항과 저항으로부터 시작되었습니다. 하지만 그렇게 새로 탄생한 생각과 사상들도 시간이 지나면 결국 구시대적인 것으로 밀려나고, 또 다른 저항심에 의해 새로운 생각이 싹트고 꽃을 피웁니다.

'반항과 저항'이 오르세 미술관에서 다루는 큰 주제라고 생각합니다. 반항과 저항은 부정적으로 다가오는 단어이긴 하지만 발전을 위해서라면 꼭 겪어야 할 사회적 진통 중 하나이지요. 오르세 미술관은 저항의 진통을 거부하지 않고 어떻게 잘 받아들이고 발전시킬 것인지 우리에게 알려주고 있는 것 같습니다. 이곳에서 프랑스인들이 자신들의 가장 아름다웠던 시기 중 하나로 꼽는

벨 에포크 시대를 엿볼 수도 있었지요. 우리나라의 15세기 문헌《석보상절》에서는 '아름답다'를 한자 '나 아我'자를 사용해 '아답다'라 표현했습니다. 나다운 것이 가장 아름답다는 뜻입니다. 가장 자기다운 것을 찾아 헤맨 19세기, 20세기 초 예술가들의 작품들을 감상하며 '나답다'는 것이 무엇인지 고민하고 답을 찾아본 아름다운 시간이 되셨기를 바랍니다.

Musée de l'Orangerie

오랑주리 미술관

PART 2

19세기 프랑스 화단에 나타난 인상파 화가들은 자신의 작품에 쏟아지는 비난을 견뎌내고 결국 최고의 자리에 오릅니다. 하지만 국가로부터 인정받기까지는 꽤 오랜 시간이 걸렸지요. 인상파의 거장 클로드 모네가 동료들의 작품을 모아 루브르에 기증했지만, 여전히 강세인 고전 미술 작품과 새롭게 등장한 현대 미술 사이에서 이들의 작품은 배제되는 경우가 많았습니다.

이런 상황에서 모네가 〈수련〉 연작을 국가에 기증하고 오랑주리에 전시하기로 결정하면서 1920년대에 오랑주리 미술관이 탄생했습니다. 이곳은 인상파 애호가들에게 한 줄기 빛과 같았지요. 본래 오렌지를 키우는 온실이었던 오랑주리는 모네가 화폭에 담아낸 빛을 보여주기에 아주 적합한 장소였습니다. 아직 오르세 미술관이 없던 시대, 국가에서 관리하는 인상파 미술관의 개관은 많은 사람의 이목을 끌었습니다. 그리고 지금까지도 〈수련〉을 모네가 원했던 방식대로 오롯이 감상할 수 있는 곳으로 사랑받고 있습니다.

오랑주리의 컬렉션은 모네의 작품이 전시된 이후 폴 기욤Paul Guillaume, 1891-1934이라는 컬렉터 덕에 더욱 풍성해졌습니다. 인상파 화가들이 국가의 외면을 받는 데 큰 아쉬움을 느낀 그는 자신이 소장한 작품들을 기증하기로 결정했지요. 대신 기증한 작품들이 분산되지 않도록 한 곳에 모아 전시해달라는 조건을 내걸었고, 전시 장소로 오랑주리 미술관이 선택되면서 오늘날 오랑주리의 모습이 완성되었습니다.

모네와 몽마르트르의 화가들

오랑주리 미술관은 모네의 요청으로 단독 전시 중인 〈수련〉 연작 8점과 기욤의 컬렉션으로 구성됩니다. 0층에서 먼저 모네의 작품을 감상한 뒤, 지

오랑주리 미술관 0층 입구와 지하 1층.

하 1층으로 내려가면 기욤의 기증품들이 등장하지요. 인상파의 열렬한 팬이었던 기욤은 모네의 동료인 르누아르, 세잔뿐 아니라 그 이후에 등장한 신예 화가들의 작품도 많이 수집했습니다. 그중에서도 가장 눈길을 끄는 것은 일명 '몽마르트르의 화가들'입니다.

20세기 초, 로망을 품고 파리를 찾은 이는 피카소만은 아니었습니다. 모딜리아니, 로랑생 등 피카소가 머물렀던 자리에는 그와 현대의 시작을 함께한 동료들이 있었지요. 이들의 삶은 선배 화가들만큼 가난했지만 낭만적이었습니다. 다리를 뻗기조차 힘든 방에 오래 있지 못해 카페를 옮겨 다니기 일쑤였고, 때로는 카바레로 찾아가 동료들과 함께 노래를 부르며 울분을 달래기도 했습니다. 오늘날 그들의 인간적인 드라마는 오랑주리의 컬렉션을 통해 소개되고 있습니다. 인상주의 미술의 편안함과 현대 미술의 신비로움 사이에 위치한 그들의 작품은 세계 대전기를 앞둔 유럽인들의 복잡 미묘한 감정을 드러냅니다.

다만 지금의 컬렉션을 완전한 상태라고 보기는 어렵습니다. 본래 기욤의 유언에 따라 국가에 기부할 예정이었던 컬렉션은 그의 사후 부인 도메니카의 취향에 맞게 많이 변형되었기 때문입니다. 도메니카는 남편의 의지와 달리 유품을 계속 소장하다 1960년대에 이르러 기증을 결심했습니다. 그러나 이마저도 늦어지는 바람에 작품은 그녀가 죽음을 맞이하는 1977년이 되어서야 최종적으로 오랑주리로 넘어갈 수 있었지요. 컬렉션의 이름도 그녀의 요청에 따라 두 번째 남편의 성이 추가된 월터-기욤Collection Walter-Guillaume이 되었습니다.

도메니카 부인의 의사가 많이 반영된 만큼 오랑주리에서 기욤의 모든 소장품을 만나볼 수는 없습니다. 다만 여러분이 여행하게 될 몽마르트르가 "예술가의 언덕"이라 불리는 이유를 설명하기엔 충분하지요. 실제로 몽마르트르가 지금의 위상을 가진 데는 오랑주리 화가들의 역할이 매우 컸습니다. 따라

서 이번 오랑주리 편의 중심 무대는 모네 그리고 몽마르트르입니다. 오르세 편의 피날레를 위한 모네의 〈수련〉을 시작으로 그 그늘 아래에서 탄생한 후배 화가들을 이어서 소개합니다. 오늘날 몽마르트르에 가면 이들의 흔적이 무수히 많습니다. 외지인들의 숙소였던 '바토 라부아'Bateau Lavoir, 공연 보는 주막에서 역사가 시작된 카바레 '라팽 아질'Lapin agile 등 이들이 남기고 간 발자국은 여전히 많은 관광객을 불러 모으지요. 그 주인공들을 하나씩 소개하는 오랑주리 편은 작품과 더불어 몽마르트르로 안내하는 길잡이에 가까운 이야기를 소개할 예정입니다. 부디 이번 편이 여러분의 파리 여행을 더욱 풍성하게 만들기를 바랍니다.

주소 Jardin des Tuileries, Place de la Concorde(côté Seine) 75001 Paris
홈페이지 www.musee-orangerie.fr
운영시간 오전 9시~오후 6시, 매주 화요일 휴관

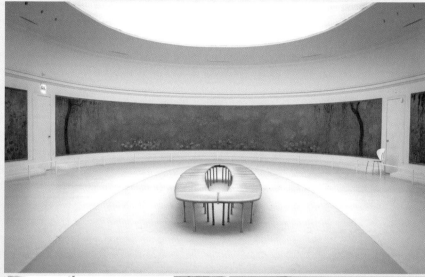

모네의 마지막 꿈

클로드 모네

Claude Monet

클로드 모네Claude Monet, 1840-1926는 지베르니Giverny에 정착한 이후 점차 성공을 거두기 시작합니다. 1890년에 월세로 거주하던 집을 2만 프랑에 매입해 집과 정원을 손수 꾸미며 작업의 원천이자 영감의 장소로 만들었습니다. 그리고 1893년에는 부지 300평 정도를 더 매입해 엡트Epte강 물줄기를 끌어와 인공 연못을 만들고, 동양의 색채를 입혀 이국적인 모습을 가진 '물의 정원'Le Jardin d'eau을 완성했지요.

물의 정원

모네뿐 아니라 대부분의 인상파 화가들은 일본 에도 시대에 유행한 목판화 '우키요에'浮世絵의 영향을 많이 받았습니다. 우키요에는 덧없는 세상이

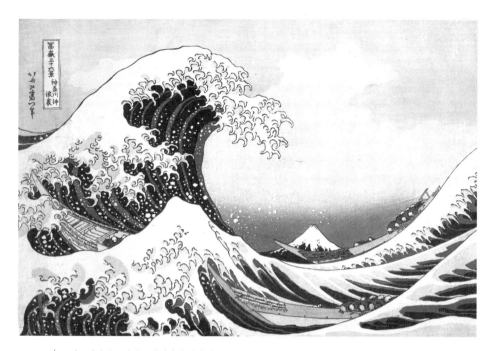

가쓰시카 호쿠사이, <가나가와 해변의 높은 파도 아래>
Katsushika Hokusai, Under the Wave off Kanagawa
1830~1832년경 | 25.7×37.9cm | 판화 | 뉴욕 메트로폴리탄 미술관

라는 뜻으로, 일본의 일상생활과 풍경 등을 그린 풍속화입니다. 단조로운 구성과 강렬한 색채 그리고 가벼운 주제로 그린 이 그림에 인상파 화가들은 열광했지요. 당시 잘 그린 그림의 기준(22쪽 참고)과는 완벽히 달랐기 때문입니다. 그들은 자신들이 나아가야 할 새로운 방향성을 우키요에서 발견했고, 그림을 수집하고 연구하면서 일본에 대한 동경심이 생겼습니다. 모네도 마찬가지였지요. 지베르니에 있는 모네의 집 안으로 들어가 보면 지금도 수백 점의 우키요에가 벽면을 장식하고 있습니다. 그는 우키요에서 영감을 받아 물의 정원에 일본식 다리를 만들었습니다. 일본에서는 전통적으로 다리의 색을 붉게 칠했지만

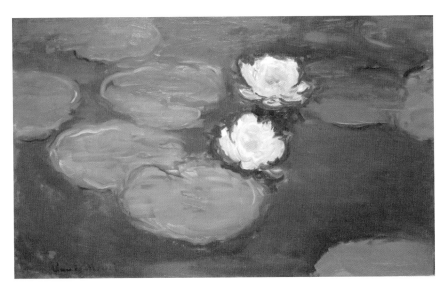

클로드 모네, <수련>
Claude Monet, Nymphéa
1897~1898년 | 66×104.1cm | 캔버스에 유채 | LA 카운티 미술관

모네는 이와 구별 짓기 위해 초록색으로 칠했고, 대나무와 은행나무, 단풍, 일본식 모란과 수련 등을 심으며 동양의 정취가 물씬 느껴지는 그만의 정원을 완성했습니다.

"나는 관상을 위해 수련을 심었을 뿐 그릴 생각은 조금도 없었다. 하지만 어느 날 갑자기 내 연못의 아름다움을 발견했고 즉시 팔레트를 집어 들었다."

사실 모네는 큰 의미를 두고 물의 정원을 만든 것이 아닙니다. 그가 살면서 경험하고 느낀 것들, 특히 자신이 좋아한 요소들로 정원 곳곳을 꾸며놓은 것이지요. 수련은 불어로 님페아Nymphéa라고 합니다. 그리스어 님프Nymphe에서 유래한 말인데, 님프는 그리스 로마 신화에서 정령 혹은 여신을 뜻합니다.

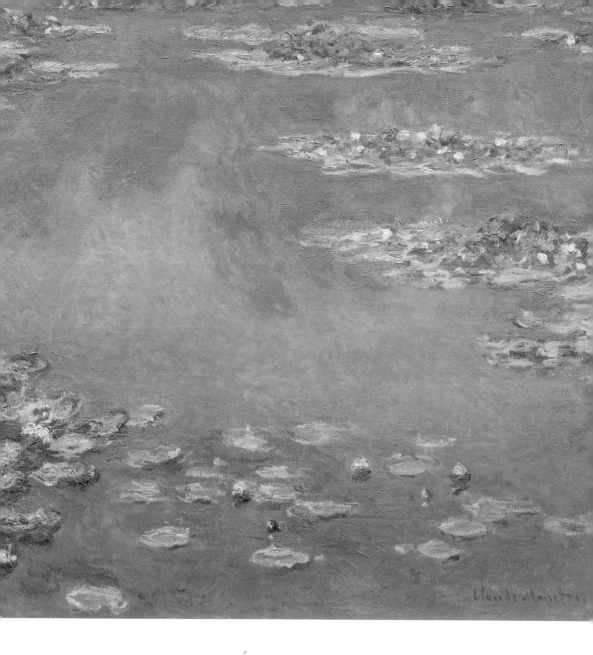

클로드 모네, <수련>

Claude Monet, Nymphéa

1906년 | 89.9×94.1cm | 캔버스에 유채 | 시카고 미술관(AIC)

헤라클레스가 아끼던 힐라스가 헤라클레스의 심부름으로 물을 기르러 갔는데, 힐라스의 모습에 반한 님프들이 그를 유혹해 물속으로 끌고 들어가 버렸고 그후 영영 돌아오지 못했다는 이야기가 있습니다. 수련(님페아)의 이름이 여기에서 비롯된 것입니다. 모네도 님프들의 유혹으로 어느 순간 수련의 아름다움에 푹 빠져 헤어 나오지 못했던 것은 아닐까요?

　　모네는 1890년부터 세상을 떠난 1926년까지 30년이 넘는 세월 동안 수련을 주제로 수많은 작품을 탄생시켰습니다. 대형 패널에 그린 40여 점의 작품과 3개의 태피스트리Tapestry를 포함해 총 300여 점의 수련을 그렸지요. 수련을 천천히 바라보고 탐구하기 시작한 초창기에는 상당히 가까이에서 본 모습을 그렸습니다. 마치 줌 렌즈로 당겨 사진을 찍은 듯합니다(164쪽). 이후에는 점점 시선이 멀어지며 주변의 풍광을 함께 담았는데, 단순한 풍경이 아니라 연못에 반영된 세상을 함께 그렸습니다(165쪽). 그래서 그의 그림 속 수련은 하늘과 하늘의 모습이 반영된 연못 사이에 둥실 떠 있는 듯한 비현실적인 아름다움을 보여주기도 합니다. 그러다 나중에는 아예 수평선을 없애버리고 물에 반영된 나무와 하늘, 구름의 모습과 그 위를 떠다니는 수련만 그렸습니다. 연못의 모습만 세부적으로 표현했지요.

수련에 담은 평안

　　수련에 푹 빠져 있던 모네에게 불행한 일들이 닥치기 시작했습니다. 평생을 야외에서 강한 빛을 바라보며 작업하다 보니 눈에 이상이 생겼고, 결국 백내장에 걸리고 만 것입니다. 게다가 1911년에 두 번째 동반자 알리스 오셰데

Alice Hoschedé가 사망했고, 3년 뒤인 1914년에는 첫 번째 부인 카미유Camille와의 사이에서 태어난 아들 장Jean이 세상을 떠났습니다. 젊은 날 카미유를 허망하게 떠나보낸 자신의 지난날이 떠올랐는지 모네는 깊은 절망감에 빠져버렸습니다. 하지만 그는 곧 새로운 열망을 느끼고 새로운 작업에 착수했습니다. 긴 벽을 따라 수련을 그려내는 일이었지요. 모네는 몇 년 동안이나 그 작업에 몰두했고, 프랑스가 1차 세계 대전을 승전으로 마무리하자 정치인 친구 클레망소에게 편지를 썼습니다.

"친애하는 나의 위대한 친구에게. 나는 승리의 날에 나의 그림 두 점을 국가에 기증하고 싶네. 작은 일이지만 내가 승리에 참여할 수 있는 유일한 일이야."

- 1918년 11월 12일, 모네가 클레망소에게 보낸 편지

모네는 전쟁이 끝난 역사적인 날을 기념하며 평화의 상징으로 〈수련〉Nymphéa 연작을 기증하려 했습니다. 무엇보다 자신이 힘들 때 수련을 바라보며 느낀 평안과 위안을 전쟁으로 지친 프랑스 사람들에게 선사하고 싶었습니다. 모네의 제안을 기쁘게 받아들인 클레망소는 모네에게 좀 더 다양한 작품을 기증해달라고 요청했습니다. 처음에는 12개의 패널을 기부하는 것으로 합의했으나 모네는 이후로도 끊임없이 수정 작업을 거쳤습니다. 패널을 재작업하고 일부는 파괴하기까지 했지요. 그러다 1922년 4월 12일에 19개 패널을 기증했습니다. 하지만 모네는 여전히 만족하지 못했고 시간을 더 갖고 싶어 했습니다. 그렇게 하여 현재 오랑주리 미술관에는 총 22개의 패널로 구성된 8점의 〈수련〉이 최종적으로 전시됩니다.

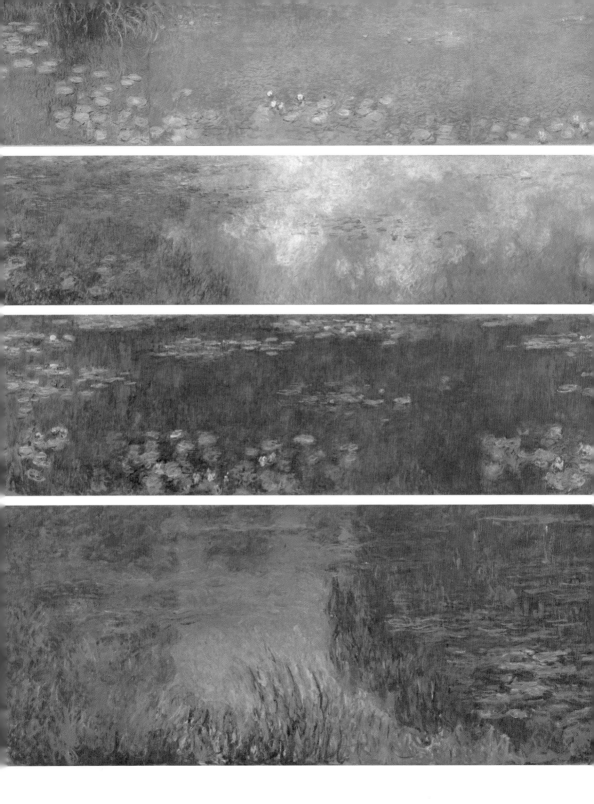

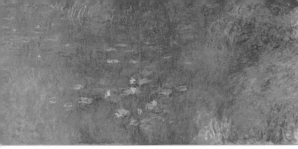

1
클로드 모네, <아침>

Claude Monet, Matin
1914~1926년 | 200×1275cm
4개를 이어 붙인 캔버스에 유채 | 오랑주리 미술관

2
클로드 모네, <구름들>

Claude Monet, Les Nuages
1914~1926년 | 200×1275cm
3개를 이어 붙인 캔버스에 유채 | 오랑주리 미술관

3
클로드 모네, <푸른빛이 반영된 모습>

Claude Monet, Reflets Verts
1914~1926년 | 200×850cm
2개를 이어 붙인 캔버스에 유채 | 오랑주리 미술관

4
클로드 모네, <해 질 녘>

Claude Monet, Soleil Couchant
1914~1926년 | 200×600cm
캔버스에 유채 | 오랑주리 미술관

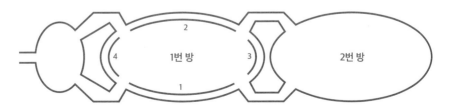

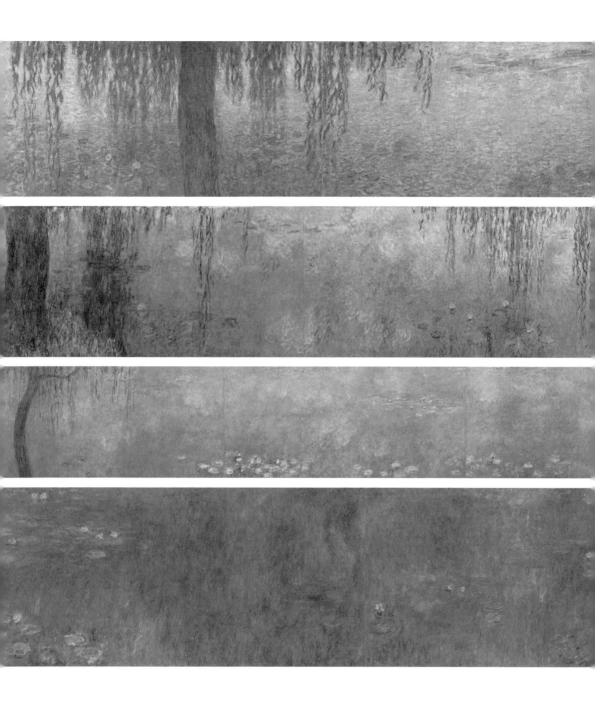

1

클로드 모네, <청명한 아침에 버드나무>

Claude Monet, Le Matin Clair aux Saules
1914~1926년 | 200×1275cm
3개를 이어 붙인 캔버스에 유채 | 오랑주리 미술관

2

클로드 모네, <아침에 버드나무>

Claude Monet, Le Matin aux Saules
1914~1926년 | 200×1275cm
3개를 이어 붙인 캔버스에 유채 | 오랑주리 미술관

3

클로드 모네, <두 그루의 버드나무>

Claude Monet, Les Deux Saules
1914~1926년 | 200×1700cm
4개를 이어 붙인 캔버스에 유채 | 오랑주리 미술관

4

클로드 모네, <나무들의 반영>

Claude Monet, Reflets d'arbres
1914~1926년 | 200×850cm
2개를 이어 붙인 캔버스에 유채 | 오랑주리 미술관

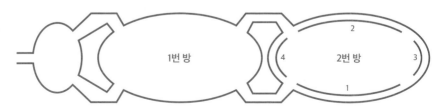

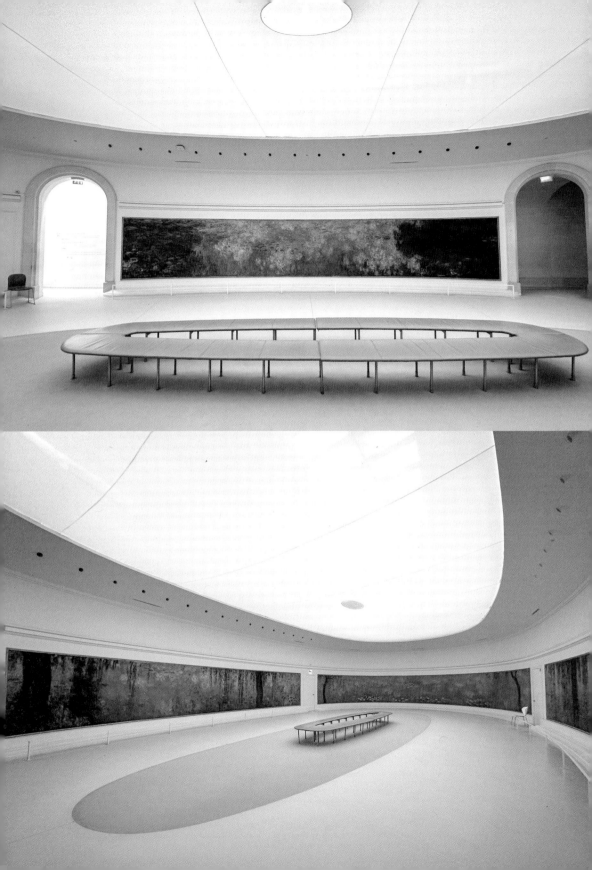

오직 수련을 위한 공간

모네는 자신의 모든 것을 걸고 그린 〈수련〉 연작을 자신이 원하는 전시관을 짓는 조건으로 기증하기로 했습니다. 원래는 오랑주리가 아니라 1919년에 개관한 로댕 미술관 한편에 건물을 새로 지어 전시하려 했지만 모네의 요구 사항들에 맞춰 건물을 지어 올리기엔 예산이 맞지 않아 무산됐지요. 그래서 선택한 곳이 현재의 오랑주리 미술관입니다. 건축가 카미유 르페브르Camille Lefèvre는 모네의 아이디어를 공간적으로 해석해 내부 구조를 디자인했습니다. 모네는 자신의 연못에서 느낄 수 있는 감정들을 관람자들이 그림을 통해서 그대로 느낄 수 있도록 캔버스가 그들을 둘러싸길 원했습니다. 그래서 동그란 방으로 설계했지요. 그리고 색채의 변화와 연속성을 보여주며 표현하고자 했던 무한의 모습을 방 2개를 연결시켜 무한대 기호(∞) 모양으로 배치함으로써 구현했습니다.

두 방에는 그의 위대한 〈수련〉 8점이 전시되어 있습니다. 높이는 2m로 맞추어져 있고 총 길이는 약 100m에 달하는 대작입니다. 수평선 없는 드넓은 물 위에 수련이 떠다니고, 버드나무 가지와 하늘의 구름들이 반사되어 환상적이고 꿈같은 물의 풍경이 펼쳐집니다. 기하학적이고 매우 균형 잡힌 구조지만 구성이 단조롭거나 지루하게 느껴지지 않지요. 물과 수련에 닿아 변화하는 빛들이 다양한 색으로 변모해 캔버스를 꽉 채우고 있기 때문입니다. 모네는 점과 선을 사용해 무한한 색상을 캔버스에 표현했습니다. 마치 무한한 공간 속에서 자유로이 춤을 추고 있는 듯하지요. 이런 모네의 자유로운 색채 표현에 잭슨 폴록Jackson Pollock, 마크 로스코Mark Rothko와 같은 추상화의 대가들이 매료되고 영향을 받았습니다. 그들을 에워싸는 무한한 이미지와 색채에 빠져든 것입니

다. 이런 이유로 모네를 추상화의 아버지라고도 합니다.

그림의 배치도 흥미롭습니다. 관람자들이 들어가는 첫 번째 방이 서쪽에 위치하고 있습니다. 안쪽에 있는 두 번째 방은 동쪽에 해당하지요. 동쪽 방에는 해가 뜨는 시간의 수련들, 서쪽 방에는 해 질 녘의 수련들이 걸려 있습니다. 공간과 배치 모두 모네의 의도에 맞춰 하나하나 세심하게 기획해서 완성했습니다. 한 가지 안타까운 점은 모네가 자신의 작품이 오랑주리 미술관에 걸린 것을 보지 못했다는 것입니다. 백내장 수술을 몇 차례나 받고 몸이 약해지면서 결국 1926년 12월 5일에 세상을 떠났기 때문입니다. 오랑주리 미술관은 다음 해인 1927년 5월 17일에 개관했습니다.

평생 자연과 마주하며 퍼져 나가는 빛을 화폭에 담아낸 화가 클로드 모네. 위대한 자연 앞에 사람의 존재는 한없이 작아지지만, 그는 위대한 자연과 싸우며 빛을 정복하기 위해 끈질기게 노력했습니다. 그런 그가 마지막으로 꾸었던 꿈, 하지만 자신은 끝끝내 보지 못한 수련으로 가득 찬 공간을 꼭 한 번 방문해보세요.

마지막 보헤미안

아마데오 모딜리아니

Amadeo Modigliani

여행은 우리를 관찰자로 만듭니다. 사사롭거나 복잡한 일에 엮이지 않고 우리를 사회로부터 잠시 해방시켜주지요. 그래서 여행을 할 때는 세상을 조금 더 객관적으로 바라볼 수 있는 시각을 갖습니다. 먼 옛날 프랑스인들은 에펠탑을 주변의 고전 건축과 비교하며 "고철 덩어리"라 놀렸지만, 우리에겐 그저 아름다운 건축물 중 하나인 것처럼 말이에요. 반면 이런 우리를 바라보는 현지인들의 시각은 어떨까요? 그들에게 우리는 걱정 없는 방랑자처럼 보이지 않을까요? 특히 오래전부터 선망의 도시인 파리는 많은 여행자가 모이는 만큼 어느 곳을 가도 방랑자들이 만들어내는 특유의 자유로운 분위기가 느껴집니다.

이렇다 보니 프랑스에는 떠돌이, 방랑자 등을 가리키는 아주 특별한 단어가 존재합니다. 바로 '보헤미안'Bohémien인데, 17세기부터 쓰이다 파리가 예술의 도시로 떠오른 19세기에 본격적으로 유행하기 시작했습니다. 그런데 19세기의 보헤미안들은 대체로 예술가가 많았던 모양입니다. 그래서 오늘날에 이

르러 보헤미안은 떠돌이 예술가를 가리키는 말로 주로 사용하곤 합니다.

쾌락과 비극

파리의 보헤미안들은 "예술가의 언덕"으로 불리는 몽마르트르에 주로 머물렀습니다. 익히 알려진 스페인 출신의 피카소와 네덜란드 출신의 반 고흐도 보헤미안의 삶을 산 대표적인 인물이지요. 19세기에 전성기를 맞이한 파리의 아름다움은 이처럼 많은 외국인을 불러 모았습니다. 하지만 가난했던 이들은 저렴한 숙소를 찾아 몽마르트르에 머물며 방탕한 삶에 빠질 수밖에 없었습니다. 1860년 파리에 편입된 몽마르트르는 본래 교외 지역이었던 만큼 혁명

몽마르트르의 옛 모습.

이후 부르주아 사회가 만든 많은 규범으로부터 자유로울 수 있었습니다. 그러나 이 자유로움은 때때로 몽마르트르의 보헤미안들을 더욱 비참하게 만들었습니다. 아마데오 모딜리아니Amadeo Modigliani, 1884~1920도 그중 하나입니다.

아마데오 모딜리아니.

피카소의 친구이자 "마지막 보헤미안"이란 별명이 붙은 모딜리아니는 이탈리아 출신의 화가이자 조각가입니다. 어려서부터 결핵이란 병을 몸에 달고 지낸 그는 술과 마약에 취해 서른다섯 살에 요절한 예술가라는 사실만으로도 이미 많은 전설을 낳았습니다. 그의 재능은 예술과 문학에 조예가 깊었던 어머니의 영향 덕분이었습니다. 어머니를 따라 고향인 토스카나주 리보르노부터 나폴리, 베니스, 피렌체 등으로 옮겨 다닌 덕분에 이탈리아의 전통 예술을 접했고, 예술가의 길을 꿈꿀 수 있었습니다. 동시에 그가 보헤미안의 길을 걷는 단초가 되기도 했지요.

그런 그가 베니스에서 동료를 통해 접한 프랑스 인상파 미술은 파리에 대한 환상을 갖기에 충분했습니다. 특히 생동감 넘치는 세잔의 작품은 모딜리아니의 시선을 단번에 사로잡았고, 덕분에 파리에서 같은 존경심을 가진 피카소와 만날 수 있었습니다. 그가 파리로 넘어온 시기는 1906년으로 피카소가 몽마르트르에 정착한 해이기도 합니다. 이곳에서 그는 피카소를 비롯한 몽마르트르의 보헤미안들을 만나며 현대 미술의 탄생을 함께하지요.

하지만 베니스에서 시작된 방황은 그를 점차 피폐하게 만듭니다. 어

머니의 영향으로 평소 아틀리에에서 작업하기보다 거장의 작품에 대해 논의하기를 더 좋아했던 모딜리아니는 주변에 많은 친구를 불러 모았습니다. 이들과 만나며 즐겼던 술과 마약은 그의 예술적 영감을 많이 이끌어냈지만 결핵을 앓았던 그의 건강을 더욱 악화시켰지요. 급기야 말년에는 정신 분열 증세까지 보이며 프랑스 남부로 요양을 떠납니다. 하지만 이마저도 버티지 못한 채 파리로 돌아와 결국 서른다섯 살의 젊은 나이에 죽음을 맞이합니다. 그리고 이틀 뒤 그의 연인인 잔 에뷔테른Jeanne Hébuterne, 1898~1920이 자살을 하면서 그의 죽음은 더욱 비극적으로 끝을 맺죠.

세상에 구애받지 않고 순수하게 쾌락만을 좇은 모딜리아니의 삶은 왜 그가 마지막 보헤미안이라 불렸는지에 대해 말해줍니다. 감정이 배제된 듯 보이는 신사다운 그의 작품과는 매우 대조적입니다. 이는 진실을 감추고 품위만을 좇은 당대 부르주아 사회의 경직된 모습을 보여줍니다. 비참한 현실을 아름답게 담아낸 보헤미안들은 오늘날 벨 에포크Belle Epoque 시대를 이끈 주역들로 평가받고 있습니다.

시대의 초상화

비극적인 결말과 투병 생활로 점철된 그의 삶은 비슷한 나이에 죽음을 맞이한 빈센트 반 고흐의 삶을 떠올리게 합니다. 다른 점이라면 자신의 혼란을 강렬한 색으로 담아낸 고흐와 달리 모딜리아니는 그것을 형태로 표현했다는 것입니다. 이런 작품이 탄생한 배경에는 그가 지닌 보헤미안적 기질이 한몫했습니다. 어머니와 함께 이탈리아의 주요 도시를 여행할 때 그의 최대 관심사는

**루디에의 의뢰로 주조한 주물본,
<팡Fang 마스크 주물본>**

1906년 | 청동 | 오랑주리 미술관
19세기 말 북가봉 지역에서 발견된 마스크
(20세기형 주형으로 뜬 주물)

조각이었습니다. 고대 로마 시대부터 발달하기 시작한 조각은 가장 이탈리아다운 예술이자 모딜리아니가 가장 자주 접한 장르였지요. 이러한 관심은 파리에서도 이어집니다. 피카소를 비롯한 그의 동료들은 아프리카, 오세아니아 등지에서 발굴한 원시 예술에 큰 관심을 보였습니다.

기욤의 컬렉션에서도 볼 수 있듯이 대부분 조각으로 이루어진 원시 예술은 모딜리아니의 이목을 끌면서 그의 예술관을 형성하는 데 큰 역할을 했지요. 비록 조각은 건강상의 이유[*]로 얼마 지나지 않아 그만뒀지만, 이후 그의 회화 작품을 보면 조각가로서의 재능을 쉽게 발견할 수 있습니다.

＊ 가루가 많이 날리는 작업은 폐가 좋지 못했던 모딜리아니의 건강을 더욱 악화시켰다.

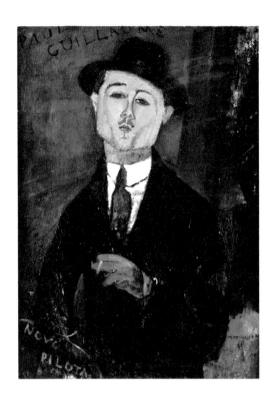

초상화가 주를 이루는 그의 작품은 <폴 기욤, 새로운 파일럿>처럼 한 점의 조각을 연상케 할 정도로 이목구비가 반듯하게 깎여 있습니다. 그림보다 조각에 가까워 보이는 이유는 뚜렷한 윤곽선이 만드는 각진 얼굴 때문입니다. 어린아이의 작품과 비교될 정도로 단순하지만, '모아이인상'과 같은 원시 예술의 특징과 일치한다는 사실도 한눈에 알 수 있습니다. 각진 얼굴이 가지런히 차려입은 정장을 만나 화가의 첫 후원가인 기욤의 신사다운 면모를 드러냅니다. 그 아래에는 모델에 대한 화가의 생각을 담아냈지요. 그가 쓴 "Novo Pilota"는 이탈리아어로 '새로운 파일럿'을 의미합니다. 파리 시민들에게 처음으로 아프리카 원시 예술을 소개한 기욤을 파일럿에 비유하면서 찬사를 보낸 것입니다.

화가는 자신의 각별한 친구를 개척자로 표현했습니다.

이러한 정성이 모든 작품에서 보이는 것은 아닙니다. 〈젊은 견습생〉과 같은 모딜리아니의 작품은 우아한 신사 숙녀의 모습을 다룹니다. 그러나 대부분 어딘지 모르게 영혼이 빠져나간 텅 빈 깡통 같은 느낌이 들지요. 이는 조

아마데오 모딜리아니, 〈젊은 견습생〉
Amadeo Modigliani, Le Jeune Apprenti
1918~1919년 | 100×65cm
캔버스에 유채 | 오랑주리 미술관

각가 출신인 모딜리아니가 인간의 형태가 지닌 아름다움과 동시에 살아가면서 느끼는 공허함을 표현하려 했기 때문입니다. 여기서 '공허함'이란 알코올 의존증에 걸린 화가 자신의 감정이자 파리의 화려함에 감춰진, 세계 대전을 앞둔 시민들의 감정을 말하기도 합니다. 보헤미안의 삶으로 대표되는 모딜리아니는 누구보다 이 감정을 잘 이해하고 있었지요. 그래서 조각가로서의 재능을 이를 담아내는 그릇으로 활용한 것입니다.

> "너의 숙제는 너의 꿈을 구해내는 일이다."
>
> Ton devoir réel est de sauver ton rêve.
>
> _1903년, 모딜리아니가 친구 길리아Ghiglia에게 쓴 편지 중에서

베니스에 머물던 모딜리아니는 어느 날 고향 친구에게 위와 같은 말을 적은 편지를 보냈습니다. 그리고 훗날 그는 그의 말대로 꿈속 장면을 만들어 냈습니다. 무의식이 만들어낸 환상 속에선 〈폴 기욤, 새로운 파일럿〉과 같은 위풍당당함을 느낄 수 있는 한편, 〈젊은 견습생〉과 같은 공허함도 등장합니다. 술과 마약의 영향 때문인지 왜곡이 심하지만, 덕분에 우리는 그의 시대를 대표하는 다양한 군상을 적나라하게 만나볼 수 있지요. 이것이야말로 진정 "시대의 초상화"라 말할 수 있지 않을까요? 그래서인지 오늘날 사람들은 모딜리아니의 그림을 특별한 사조에 묶기보다는 '파리 화파'Ecole de Paris를 대표하는 화가로 기억하고 있습니다.

몽마르트르의 화가

모리스 위트릴로

Maurice Utrillo

유럽의 도시는 우리나라의 도시에 비해 대체로 작은 편입니다. 파리만 해도 서울의 6분의 1 정도 크기로 아주 작지요. 1860년 이래 면적에 큰 변화가 없었기 때문에 도시의 현재 모습이 150년 전과 비슷합니다. 몽마르트르가 파리에 편입된 시기도 바로 이때입니다. 파리 외곽에 위치한 몽마르트르는 19세기부터 세금 회피를 목적으로 한 주점이 즐비했습니다. 땅값도 저렴해 파리에 편입된 이후로는 많은 빈민이 이곳에 머물렀지요. 하지만 19세기 말 예술가들이 정착한 이후 몽마르트르에 변화가 찾아옵니다. 르누아르, 고흐, 피카소 등이 머무른 정상 주변 지역이 '예술가의 성지'로 거듭나면서 땅값이 높아지는 이른바 젠트리피케이션Gentrification 현상이 일어난 것입니다. 이때 들어선 건물들은 본래 풍차로 가득했던 몽마르트르의 목가적인 풍경을 몰아내고 오늘날의 모습을 만들어냅니다.

끔찍한 삼총사

모리스 위트릴로Maurice Utrillo, 1883~1955는 바로 이 변화의 시작점에 위
치한 화가입니다. 외국에서 건너온 동료들과는 달리 몽마르트르에서 태어난 로
컬 화가로, 그의 삶은 몽마르트르 황금기의 시작과 끝을 의미한다고 해도 과언
이 아닙니다.

몽마르트르에는 아직까지 위트릴로가 태어난 집이 남아 있습니다.
"라 메종 로즈"La Maison Rose라 불리는 이 집은 르누아르, 고흐, 드가와 같은 거장
들의 모델이자 프랑스 미술협회에 등록된 최초의 여성 화가 수잔 발라동Suzanne
Valadon, 1865~1938이 그를 낳은 곳입니다. 하지만 사람들이 그녀를 "위트릴로의
어머니"라 소개할 만큼 아들이 생전에 누린 명성이 매우 높았지요. 그의 작품에
는 가장 몽마르트르다운 풍경이 담겨 있었기 때문입니다.

앞서 소개한 모딜리아니처럼 위트릴로는 파리 화파로 분류되는 화가
입니다. 그리고 모딜리아니와 함께 알코올 의존증에 빠진 보헤미안의 삶을 산

라 메종 로즈.

인물이죠. 물론 다른 점도 있습니다. 초상화로 선의 아름다움을 표현한 모딜리아니와는 달리, 위트릴로는 풍경과 색채를 통해 아름다움을 이야기합니다. 그리고 그의 삶은 어머니의 보살핌 덕분에 해피 엔딩으로 끝났습니다.

수잔 발라동과 모리스 위트릴로.

열다섯 살에 모델 활동을 시작한 수잔 발라동은 열여덟 살 어린 나이에 아이 아빠가 누군지 모른 채 아들을 낳았습니다. 어머니의 성을 따라 모리스 발라동이라 이름 지어진 이 아이는 훗날 어머니의 친구인 한 화가의 성을 붙이면서 모리스 위트릴로가 됩니다. 하지만 당시 그의 어머니는 아이를 돌볼 만한 여유가 없었고, 방황하던 위트릴로는 결국 어린 나이부터 음주를 시작했습니다. 이로 인해 알코올 의존증을 얻어 정서 발달이 사실상 청소년기에 멈춘 그는 성인이 되고 나서도 화가로 전향한 어머니에게 많이 의존했습니다. 그에게 어머니는 인생의 멘토이자 친구였지요. 어머니 역시 그의 안정을 바라며 수차례 결혼을 계획합니다. 남을 곧잘 기만하던 탓에 계획은 매번 실패로 끝났지만, 결국 아들의 화가 친구인 앙드레 우터André Utter, 1886~1948와 결혼한 후 아들과 평생을 함께하며 수많은 에피소드를 남깁니다.

몽마르트르에는 "끔찍한 삼총사"Le Trio Infernal로 불린 이들의 흔적이 아직 남아 있습니다. 삼총사는 어느 날 과거 르누아르와 같은 거장들이 머물던 몽마르트르의 아틀리에를 매입합니다. 현재 몽마르트르 박물관Musée de

Montmartre 내에 있는 이곳에서 그들의 흔적을 찾아볼 수 있는데, 삼총사 모두 화가인 만큼 아틀리에에서 다양한 작업이 이루어졌고 때로는 서로 고성을 주고받으며 싸우기도 했지요. 끔찍하다는 수식어가 붙을 정도로 시끌벅적했던 이들은 위트릴로의 안정을 위해 프랑스 남부로 이사하면서 몽마르트르에서의 삶에 마침표를 찍었습니다. 하지만 그동안의 활약(?) 때문인지 그곳을 떠난 뒤에도 줄곧 "몽마르트르의 화가"라는 호칭이 이들을 따라다녔습니다.

생소하지만 인간적인 이야기로 가득한 위트릴로의 인생은 쓸쓸하면서도 정겨웠던 과거 몽마르트르 시민들의 삶을 대표합니다. 동시에 도시화의

몽마르트르 박물관 내에 있는 삼총사의 아틀리에.

그늘에 가려진 파리의 가장 어두운 곳을 들춰내죠. 이는 위트릴로의 그림이 훗날 큰 성공을 거둘 수 있게 된 이유를 설명해주기도 합니다. 빠르게 변화하는 세상에서 사람들은 종종 사라지는 것들을 그리워하기도 합니다. 마치 아파트 시대를 사는 우리가 과거의 정겨운 동네를 회상하는 것처럼 말입니다. 세계 대전 시기부터 시작된 그의 국제적인 성공은 이러한 과거의 향수가 모두의 마음속에 존재한다는 사실을 다시 한번 확인시켜줍니다.

모리스 위트릴로, <메종 베르노>

Maurice Utrillo, La Maison Bernot
1924년 | 128×173cm | 캔버스에 유채 | 오랑주리 미술관

우물 안의 아름다움

　　도시화는 곧 물질주의 시대의 개막을 의미합니다. 위트릴로의 삶은 이 시대를 아주 아슬아슬하게 비껴갑니다. 동료 화가들처럼 외지인 출신이 아니라 몽마르트르에서 순수하게 나고 자란 그의 배경 덕분이었습니다. 그래서 그의 작품은 동료 화가들이 주목한 세계 대전의 어두운 그림자나 기계화된 문명의 잔혹성을 말하지 않습니다. 그저 순수하게 몽마르트르의 모습만을 비출 뿐입니다. 어쩌면 누군가는 이를 두고 "우물 안 개구리" 그림이라고 평가할지도 모르겠습니다. 하지만 위트릴로가 갇힌 우물이 몽마르트르였다는 사실은 그의 작품을 가치 있게 만듭니다.

　　파리의 빈민들이 몽마르트르로 향한 이유는 19세기 중반 시작된 대공사가 원인이었습니다. "더러운 도시"라는 오명을 떨쳐내기 위해 파리 구도심의 절반 가까운 건물이 교체된 사건이지요. 그런데 이때 재미있는 현상이 발생합니다. 교체된 건물들의 외관이 도로 구획에 따라 모양만 다를 뿐 대부분 비슷했습니다. 시에서 많은 규칙을 주지 않았는데도 불구하고 마치 모두가 입을 맞춘 듯 비슷하게 지은 것입니다. 당시 파리 시장의 이름을 붙여 '오스만'Haussmann 양식이라 부르는 이 유행은 파리를 포함해 프랑스 전역에 급속도로 확산되었습니다. 다만 몽마르트르와 같은 달동네는 유행에서도 소외되었습니다.

　　이 현상은 규칙이나 유행 따라가는 걸 좋아한 당시 프랑스 주류 문화의 전형적인 모습을 보여줍니다. 동시에 몽마르트르는 유행에 가려진 아웃사이더였다는 것도 증명하죠. 건축뿐만 아니라 미술에서도 마찬가지였습니다. 프랑스 화단 한쪽에는 역사화로 대표되는 고전적인 아름다움을 좇는 이들이 있었다면, 다른 한쪽에는 아름다움의 본질을 찾는 현대 미술의 추종자들이 있었지요.

모리스 위트릴로, <성 베드로 성당>
Maurice Utrillo, Eglise Saint-Pierre
1914년 | 76×105cm | 두꺼운 종이에 유채 | 오랑주리 미술관

현재 성 베드로 성당의 모습.

그러나 달동네에서 태어난 위트릴로의 그림은 어떤 흐름에도 편승하지 않고 세상이 만든 규칙으로부터 누구보다 자유로울 수 있었습니다. 우물 안에 갇힌 그는 단지 우물 안의 아름다움을 표현했을 뿐입니다. 그러나 그가 갇힌 우물은 대공사를 겪은 파리 시민이라면 누구나 한 번쯤 갇혀본 우물이었기에 아무도 조롱할 수 없었지요. 오히려 그가 담아낸 몽마르트르의 모습은 모두를 감성에 젖게 할 추억을 불러일으켰습니다. 그것이 화가 자신에겐 우울한 추억이었을지언정 감상자들에겐 그리움의 대상이었습니다.

인간적인 풍경화

운 좋게도 몽마르트르에는 아직까지 파리 시민들의 향수를 불러일으키는 골목길이 고스란히 남아 있습니다. 바쁜 일상을 잠시 뒤로하고 이곳을 찾으면 언덕 정상에서 만나는 멋진 전망과 함께 도심에서 쌓인 답답함이 단번에 해소됩니다. 150년이 지났음에도 변함없는 몽마르트르는 위트릴로의 작품 속 장면과 일치하는 경우가 많습니다. 주로 하얀색 돌로 쌓아 올린 몽마르트르의 건물들은 그의 작품에서 다소 우울하게 등장하지만, 비가 자주 내리는 파리의 날씨를 감안하면 운치 있어 보이기도 합니다. 몽마르트르 출신답게 그의 초창기 작품에는 하얀색이 지배적으로 쓰였습니다. 실제 언덕에서 생산되는 석고를 안료로 사용했기 때문인데, 이로 인해 그의 작품 일부를 "백색 시대"의 그림이라 묶기도 하지요. 그런데 여기서 하얀색은 단순히 건물의 색을 나타내는 데 그치지 않습니다. 위트릴로의 하얀색은 몽마르트르에 고립된 화가의 때 묻지 않은 순수함을 가리키며, 동시에 보호받지 못했던 어린 시절의 쓸쓸함을 의미하

모리스 위트릴로, <노트르담 대성당>

Maurice Utrillo, Notre-Dame
1909년 | 65×49cm | 두꺼운 종이에 유채 | 오랑주리 미술관

기도 합니다. 이는 비단 몽마르트르를 그릴 때뿐만이 아닙니다. 그가 그린 파리의 모습에서는 시내의 활기참보다는 화가의 울적한 기분을 먼저 읽어낼 수 있습니다. 다시 말해 백색 시대에 탄생한 그의 풍경화는 태생적인 불행을 아직 극복하지 못한 그의 초상에 비유할 수 있지요. 가장 인간적인 풍경화입니다.

오늘날 그의 백색 시대 이후를 "채색 시대"라 부르는 것을 보면, 다행히도 그는 이 불행을 이겨낸 듯 보입니다. 그럼에도 아직까지 그의 우울한 작품이 더욱 인기가 많은 이유는 무엇일까요? 보통 풍경화는 오늘의 아름다움을 이야기할 때가 많습니다. 그러나 위트릴로의 풍경화는 마치 얼굴에 난 흉터처럼 과거를 드러냈지만 도시 사람들에게 잊지 못할 그리움을 선사하기도 했지요. 몽마르트르가 아직까지 사랑받는 이유도 이러한 옛 아픔과 추억이 공존하는 유일한 장소이기 때문이지 않을까요? 그런 점에서 우리는 위트릴로를 진정한 몽마르트르의 화가라 부를 수 있겠습니다.

파리다움의 정의

마리 로랑생

Marie Laurencin

몽마르트르를 대표하는 일명 '세 언니'가 있습니다. 앞에서 소개한 위트릴로의 어머니 수잔 발라동, 피카소의 인생을 바꾼 여인 페르낭드 올리비에Fernande Olivier, 1881~1966, 시인 기욤 아폴리네르Guillaume Apollinaire, 1880~1918의 연인으로 알려진 마리 로랑생Marie Laurencin, 1886~1956입니다. 이들은 서로 단짝 친구는 아니었지만 몽마르트르의 언니들답게 모두 예술가의 삶을 살았습니다. 그중에서도 로랑생은 작가나 모델 활동이 본업이었던 두 화가와는 달리 평생을 예술가로만 살아온 인물입니다.

신비롭고 감미로운

정치인의 사생아로 태어나 든든한(?) 지원을 받은 로랑생은 교사

가 되기를 바랐던 어머니의 만류에도 불구하고 예술 학교에 입학해 화가의 길을 걷습니다. 이때 학교에서 만난 피카소의 친구 조르주 브라크Georges Braque, 1882~1963가 초상화에 뛰어난 재능을 보인 그녀를 몽마르트르로 데려오는데, 이때 피카소의 소개를 통해 아폴리네르와 연애를 시작했습니다.

　　　아폴리네르와 함께한 시간은 로랑생을 보헤미안으로 만들기에 충분했습니다. 붙임성이 좋았던 시인은 로랑생과 동료들을 모아 연회를 치르곤 했고, 이 과정에서 발생한 끊임없는 토론은 현대 미술의 탄생에 일조했지요. 오늘날 몽마르트르의 정상으로 향하는 길에는 이들의 아지트이자 숙소이기도 했던 '바토 라부아'Bateau Lavoir의 흔적이 남아 있습니다. 비좁은 여인숙은 50여 년 전 발생한 화재로 인해 간판만 남아 있지만, 함께 붙어 있는 아틀리에를 아직도 예술가들이 사용하면서 현대 미술의 발원지임을 나타내고 있습니다. 하지만 보헤미안의 삶이 이처럼 늘 위대했던 것만은 아닙니다. 알코올 의존증에 걸린 아폴

마리 로랑생, <샤넬 여인의 초상화>

Marie Laurencin, Portrait de Mademoiselle Chanel
1923년 | 92×73cm | 캔버스에 유채 | 오랑주리 미술관

리네르와의 연애는 다툼과 화해의 연속이었고, 괴팍한 주사를 이유로 로랑생은 5년의 연애 끝에 결국 그의 곁을 떠났지요.

이후 그녀를 그리워하며 여러 편의 시를 남긴 아폴리네르는 1차 세계 대전에서 입은 부상과 스페인에서 시작된 독감 바이러스로 인해 그녀의 그림 아래에서 비극적인 죽음을 맞이했습니다. 그 탓에 그녀의 존재는 오랜 시간 동안 아폴리네르의 삶이 남긴 그늘에 가려질 수밖에 없었지요. 하지만 여성 화가의 위상이 점차 높아지는 현재, 로랑생의 삶은 그녀의 그림이 발산하는 신비로움과 더불어 다시금 크게 주목받고 있습니다.

아폴리네르와 이별하면서 보헤미안들과 잠시 사이가 멀어진 로랑생은 한참이 지나서야 그들의 친구였던 폴 기욤에게 작품을 팔 수 있었습니다. 그래서 오랑주리의 컬렉션은 주로 그녀가 성공한 이후의 작품들로 구성되어 있지요. 로랑생은 이후 독일인 예술가와 결혼했지만 실패로 끝났고, 당시에는 보기 드문 독립적인 여성 화가로서의 활동을 시작했습니다. 평소 문학과 음악에 관심이 많았던 그녀는 1920년대부터 문화 예술계의 다양한 인물을 만납니다. 이 과정에서 탄생한 샤넬의 창립자 코코 샤넬의 초상화 〈샤넬 여인의 초상화〉는 오늘날 그녀의 대표작이 되었습니다. 이 밖에도 유명 작가와의 협업으로 탄생한 일러스트 삽화나 발레 공연 등을 위해 제작한 의상, 장식화는 그녀를 프랑스를 대표하는 화가로 만들어주었습니다.

화려하진 않지만 시처럼 신비롭고 음악처럼 감미로운 로랑생의 초상화는 아마 문화 예술에 대한 그녀의 관심과 지식에서 비롯되었겠지요. 거기에 보헤미안의 자유로움까지 더한 그녀의 작품은 오늘날 가장 파리다운 아름다움을 보여주는 것 같습니다.

우아함의 역사

몽마르트르의 주인공답게 그녀의 그림은 당시 현대 미술의 두 축을
이룬 피카소와 마티스의 영향을 고루 받았습니다. 그래서 그녀의 초상화는 디
테일한 묘사보다는 선과 색을 이용한 간결한 구성을 통해 신비로운 이미지를
만들어내지요. 하지만 그들과의 교류가 길지 않았던 덕에 로랑생만의 고유한

특징도 찾아볼 수 있습니다. 그녀의 그림은 피카소의 선보다 부드럽고, 마티스의 색보다 은은합니다. 연체동물같이 축 늘어진 팔과 다리를 보면 기분이 나른해지지만, 이와 대조적인 매서운 눈빛이 신비로운 감정을 더합니다. 또한 마티스와 비교되는 은은한 색채는 강렬하게 뇌리를 스친다기보다 은근하게 엄습하는 방식으로 우리를 섬뜩하게 만듭니다. 이는 한밤중에 숲속을 찾아가 눈에서 빛을 뿜어내는 도깨비나 구미호를 마주친 기분과 같습니다.

어떤 사람은 매우 낯설게 느끼겠지만, 사실 로랑생은 우리 주변에서도 종종 발견되는 일상적인 아름다움을 표현했습니다. 쉽게 말해 오늘의 '우아함'을 표현한 것인데, 단아하고 도도한 그녀의 작품 속 주인공의 모습은 그녀보다 먼저 우아함을 표현했던 화가들과 결을 달리합니다. 과거 여성이 그리거나 여성을 나타내는 그림이 추구하는 바는 매우 한정적이었습니다. 그중 가장 지배적인 아름다움은 성화 속 성모 마리아와 같이 어머니의 인자한 모습에서 비롯되는 경우가 많았지요. 500년 전, 르네상스의 거장 중 하나인 다빈치의 그림이 이를 대표적으로 보여줍니다(377, 378쪽 그림 참고).

또 다른 아름다움은 18세기 프랑스에서 찾아볼 수 있습니다. 사교 문화가 발달하면서 도시에 모인 여인들은 서로 간의 경쟁을 통해 화려한 아름다움을 뽐냈습니다. 누군가는 올림머리를 해서 아름다움을 과시하고, 반짝이는 장식을 이용해 자신의 위치를 증명하려는 여인도 있었지요. 이들이 내세운 아름다움은 서유럽 전체로 퍼져나가며 우아함의 기준을 바꿔놓았습니다.

로랑생의 그림에서는 그런 아름다움은 찾아볼 수 없습니다. 아이 대신 여인의 곁을 지키는 동물은 주인의 사랑을 독차지하고 있겠지만, 모성애와는 거리가 멉니다. 군더더기 없이 깔끔한 의상을 착용한 여인의 모습은 불과 100여 년 전까지 사랑받았던 우아함의 기준을 한참 벗어난 듯 보이지요. 몽마

엘리자베스 비제 르 브룅, <장미를 든 마리 앙투아네트의 초상화>

Elizabeth Louise Vigée-Le Brun, Portrait de Marie-Antoinette à la Rose
1783년 | 113×87cm | 캔버스에 유채 | 베르사유 궁전

르트르의 자유로움까지 묻은 로랑생의 그림은 동시대 부르주아들 사이에서 유행했던 정형화된 아름다움과도 차이를 두었습니다.

　　마치 보헤미안처럼 그녀의 그림 속 주인공들은 경쟁 사회를 벗어나 여유롭게 관망하는 시선으로 세상을 바라봅니다. 남을 의식하지 않고 편안히 어딘가를 응시하는 여인의 모습은 성모와는 다른 인자함을 드러냅니다. 별다른 기교 없이도 아름다움이 느껴지는 이유는 무엇일까요? 모두가 아름답다고 말하는 보석이나 화려한 장식은 그녀의 그림에서 찾아보기 힘든데도 말이지요. 확실한 것은 우리가 좇는 아름다움의 본질은 겉치장이 아니라는 사실입니다. 피카소와 같은 동시대 거장들이 아름다움의 근원을 단순한 도형에서부터 찾은 것이 결코 헛된 일이 아니었다는 말이기도 하지요.

　　하지만 무엇보다 로랑생의 그림이 아름다운 이유는 우리가 지금 같은 시대를 살고 있기 때문이 아닐까요? 지금 당장 책을 덮고 바깥세상을 한번 둘러보세요. 과거와는 달리 오늘날에는 다양한 우아함이 존재합니다. 그중에서 여러분이 최고로 꼽은 아름다움이 로랑생의 것과 일치한다면 우리는 아직 로랑생의 시대를 살고 있는 것이겠지요. 만일 일치하지 않는다면 상황은 더욱 흥미로워집니다. 이는 우리가 아직 의식하지 못한 새로운 우아함이 존재한다는 뜻일 테니까요.

마리 로랑생, <폴 기욤 부인의 초상>

Marie Laurencin, Portrait de Madame Paul Guillaume
1928년 | 92×73cm | 캔버스에 유채 | 오랑주리 미술관

과거로 돌아간 화가

앙드레 드랭

André Derain

저렴한 집세에 기대어 몽마르트르를 찾은 예술가들의 안식처는 비좁은 방이 아닌 카바레였습니다. 본래 술을 마시는 식당으로 시작한 카바레는 훗날 '물랑루즈'와 같이 밤 문화를 대표하는 상징으로 변모하지만, 가난한 예술가들은 물랑루즈보다는 가족 같은 분위기의 오래된 카바레에서 술을 마시고 노래를 즐겼습니다. 오늘날 몽마르트르에 가면 카바레 '라팡 아질'Lapin agile이 그런 옛 모습을 공연을 통해 재현하고 있습니다. 작고 아담한 방에서 열리는 공연은 술에 취해도 안심할 만한 푸근한 분위기에서 20세기 초의 일부 모습을 보여줍니다.

이 때문인지 몽마르트르에서 활동한 예술가들의 작품을 보면 왠지 술이 들어가야(?) 나올 것 같은 몽롱한 시선이 담겨 있습니다. 만약 제 느낌이 맞다면, 현대 미술의 조상님은 피카소가 아닌 알코올이겠네요. 하지만 그 순간도 잠시, 성지가 된 몽마르트르로 수많은 관광객이 몰리면서 예술가들은 점차

| 물랑루즈. | 라팡 아질. |

설 자리를 잃었습니다. 게다가 1914년에 1차 세계 대전이 발발하면서 대부분 외국인들로 구성된 예술가 집단은 본국으로 흩어질 수밖에 없었지요. 결국 전쟁이 끝난 뒤, 이들은 달라진 몽마르트르의 모습을 뒤로하고 센강 남쪽의 몽파르나스Montparnasse 지역으로 보금자리를 옮깁니다. 이로써 50여 년간 이어진 몽마르트르 시대는 마침표를 찍었지요. 하지만 이 과정에서 전쟁의 참상을 목격한 일부 예술가들은 과거로의 회귀를 바라며 무리를 이탈하기도 했습니다. 그중 가장 주목받았던 이가 앙드레 드랭André Derain, 1880~1954입니다.

새로운 고전

드랭은 본래 몽마르트르에서 활동한 보헤미안 화가입니다. 현대 미술의 두 아버지이자 라이벌 관계로 알려진 마티스와 피카소를 차례로 만나며 새 시대의 시작을 가장 가까운 곳에서 목격한 인물이지요. 특히 스페인 출신 피

앙드레 드랭, <큰 모자를 쓴 마담 폴 기욤의 초상>

André Derain, Portrait de Madame Paul Guillaume au Grand Chapeau
1928~1929년 | 92×73cm | 캔버스에 유채 | 오랑주리 미술관

카소에게는 프랑스의 전통을 알리는 전도사 역할을 하기도 했습니다. 그러나 점차 심오해지는 동료들의 작품을 만나면서 언제부턴가 그의 작품 세계가 흔들리기 시작했습니다. 여기에 산업화 시대의 가장 잔혹한 결과물인 1차 세계 대전의 경험은 그의 관심을 완전히 과거로 돌리게 만들었지요.

실제로 전쟁 이후 그의 작품을 보면 동료들의 것과는 달리 매우 정상적으로(?) 보입니다. 뚜렷한 인물의 윤곽선은 루브르 박물관에 전시된 다비드의 작품을 닮았고, 분명하면서도 풍성한 색감은 오르세 미술관이 소장한 세잔의 작품을 보는 것 같습니다. 이는 아직 과거의 취향에 머물던 애호가들의 관심을 불러 모으지만 동시에 그를 지지하던 일부 후원가의 외면을 사기도 했습니다. 오랑주리의 주인공인 폴 기욤도 마찬가지였습니다. 당시에도 손꼽히는 현대 미술 컬렉터였던 그는 변화한 드랭의 스타일을 지적하며 몽마르트르에서부터 이어오던 계약 관계를 잠시 끊기도 했습니다. 하지만 얼마 지나지 않아 드랭은 다시금 크게 주목받기 시작합니다. 사람들이 과거로 돌아간 그의 작품에서 의외의 새로움을 발견했기 때문입니다.

종종 예술가들의 지나친 관찰력은 그동안 들춰내지 않은 새로운 시각을 만들어내곤 합니다. 원시 시대의 미술이 피카소 등에게 영향을 미치며 현대 미술을 탄생시킨 것처럼 말이지요. 드랭이 주목한 것은 루브르에서나 볼 것 같은 고전 작품들입니다. 세상의 때가 묻지 않은 순수한 아름다움을 원했던 동료들과는 달리, 드랭은 세상을 표현한 고전의 아름다움이야말로 가장 짜임새 있다는 사실을 믿었습니다. 물론 몽마르트르에서 피카소 등과 함께했던 경험 덕인지, 그가 세상을 바라보는 시선은 과거의 거장들과는 조금 달랐지요. 그는 고대 그리스 조각의 생동감 넘치는 콘트라포스토contraposto* 자세에서 고독함을 발견했고, 성화에 나타난 강렬하고 신성한 하늘의 모습에서 우울함을 찾아

냈습니다. 오랫동안 절대적으로 여겨지던 아름다움의 기준을 배제하고 새로운 시각으로 고전을 바라본 것입니다.

따라서 그의 작품은 고전에 가깝게 그렸지만 현대인의 시선이 반영되면서 이전과는 전혀 다른 분위기가 형성됐습니다. 이는 때때로 멀쩡한 외형과는 대조적인 반전을 만들어내기도 하지요. 하지만 우리가 이해하는 데는 큰 어려움이 없습니다. 오늘날 우리의 시선은 드랭의 시대에 살던 이들보다 훨씬 현대적이니까요. 그래서인지 드랭이 그린 몇몇 초상화는 겉모습은 멀쩡해 보이지만 속은 늘 복잡하게 뒤엉킨 우리 주변인들의 초상을 보는 것만 같습니다.

의미심장한 그림

수세기 전 화가들은 인생의 덧없음을 간접적으로 표현하기 위해 정물화를 많이 그렸습니다. 그리고 이를 '공허함'이라는 뜻의 '바니타스'vanitas라고 했지요. 꽃은 허무, 체리는 욕망을 상징하는 등 그림을 오랫동안 읽다 보면 마치 수수께끼를 푸는 것처럼 인생의 교훈을 얻을 수 있었습니다. 그런데 20세기 초 드랭의 손에서 비슷한 그림들이 탄생했습니다. 그의 그림은 군이 정물화가 아니더라도 바니타스화처럼 숨겨진 의미를 지닌 듯 보였습니다. 하지만 그 의미는 현대 미술만큼이나 추상적이어서 정확히 정의를 내릴 수 없었지요.

오늘날 오랑주리에 전시된 그의 작품은 대부분 이렇게 암시적인 작품들로 구성되어 있습니다. 그림 속 대상은 고전 명화처럼 명확히 그려졌지만

＊ 한쪽 무릎을 약간 구부려 신체가 완만한 S자 모양이 되는 자세다. 362쪽 〈밀로의 비너스〉의 모습 참고.

앙드레 드랭, <할리퀸과 피에로>
André Derain, Arlequin et Pierrot
1924년경 | 175×175cm | 캔버스에 유채 | 오랑주리 미술관

대부분 영혼이 빠져나간 것처럼 표정 없이 제 역할을 하지 못합니다. 하지만 주변의 사물이나 배경색이 대상의 성격이나 분위기를 알려줍니다. 기욤의 주문으로 탄생한 그의 대표작 <할리퀸과 피에로>도 마찬가지입니다.

　　주인공들은 광대답게 화려한 의상에 악기를 들고 있지만, 마치 인형

처럼 감정을 숨기고 팔을 축 늘어뜨린 채 의욕을 보이지 않습니다. 사람들이 광대에게 기대하는 발랄함은 찾아볼 수 없고, 오히려 비밀을 가득 품은 표정을 짓고 있어 호기심을 자극하지요. 이러한 분위기는 배경에서도 이어집니다. 바닥

앙드레 드랭, <항아리와 누드>

André Derain, Nu à la Cruche
1925년 | 170×131cm | 캔버스에 유채 | 오랑주리 미술관

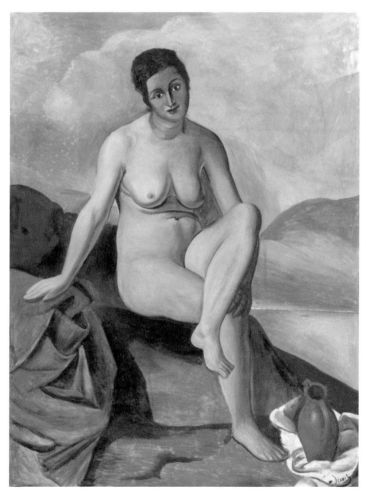

은 사막보다 어두운 모래사장이 할리퀸의 의상과 어우러져 더욱 황량해 보이고, 하늘은 광대들의 심리를 표현하듯 아주 흐립니다. 드랭은 광대들의 감정을 직접적으로 표현하기보다 포즈와 배경의 조화를 이용해 간접적으로 나타낸 것입니다.

드랭의 또 다른 주특기인 누드화에서도 이런 표현 방식이 드러납니다. 평소 야외에서 누드 그리는 걸 좋아했던 드랭은 어느 날 모델을 호수 앞으로 데려갔습니다. 이때 그가 인체의 아름다움을 표현하기 위해 사용한 방법은 뚜렷한 윤곽선이 아니었습니다. 그는 먼저 호수의 물과 하늘의 색을 일치시켰습니다. 중간에 있는 산은 방해가 됐는지 일부 깎아내고 하늘의 비중을 키웠지요. 여인이 앉은 바닥은 인체의 색보다 짙게 칠해 중후함을 더했습니다. 이렇게 완성된 〈항아리와 누드〉는 전통적인 누드화가 추구하는 넘치는 생명력을 보여주기에 충분했습니다.

이렇다 보니 드랭의 그림을 만나면 정작 주인공의 얼굴보다는 엉뚱한 부분을 먼저 주목하게 되는 재미있는 현상이 발생합니다. 이는 도상을 즐겨 쓴 선배들의 방식*을 참고했기 때문이기도 하지만 지나치게 내향적이었던 그의 성격을 반영한 것이기도 합니다. 세상에는 예술가의 개성을 거침없이 표현하는 작품이 있는 반면, 생각의 단계를 몇 차례 거친 뒤에야 핵심에 다가갈 수 있는 작품도 존재합니다. 그중 후자에 가까웠던 드랭의 작품에서 얼굴은 본론을 감추기 위한 연막에 불과합니다. 마치 바니타스화의 꽃, 체리와 같이 말이지요. 하지만 이 연막을 두껍게 만들었다면 빠른 감상을 선호하는 현대인들에게 외면받았을 것입니다. 그래서 드랭은 포즈나 배경색과 같이 우리의 시야가 닿

* 대상의 상징성을 이용해 그림의 내용을 함축적으로 전달하는 방식을 말한다.

는 곳에 그림의 정답을 숨겨놓았습니다. 시선만 돌려도 그림의 분위기가 완성되는 그의 작품은 왜 그를 "마술적 사실주의"Réalisme Magique로 분류하는지 말해줍니다.

그렇다면 드랭이야말로 전통을 가장 현명하게 계승한 화가가 아닐까요? 우후죽순 등장하는 참신한 작품들 사이에서 살아남은 그의 작품은 현대 미술의 등장이 전통을 무너뜨리지는 않았다는 사실을 증명합니다. 게다가 그보다 이른 나이에 전쟁의 참상을 마주한 일부 화가들은 그의 방식을 뒤집힌 세상에 적용해 초현실주의와 같은 새로운 흐름을 만들어내기도 했지요. 이런 점에서 드랭의 그림은 때때로 오래된 것을 기피하는 오늘날의 우리에게 새로운 관점을 제시합니다.

> "원하는 말을 하고 싶다면 모순을 두려워하지 말아야 한다. 한쪽을 잘 이해한 사람이라면, 그 반대쪽도 쉽게 이해할 수 있을 것이다."
> On ne doit pas avoir peur de se contredire pourvu que l'on dise ce que l'on veut dire. Celui qui comprend bien une chose peut ainsi facilement comprendre le contraire.
>
> _1907년, 앙드레 드랭이 마티스에게 보낸 편지 중에서

Musée
Rodin

로댕 미술관

PART 3

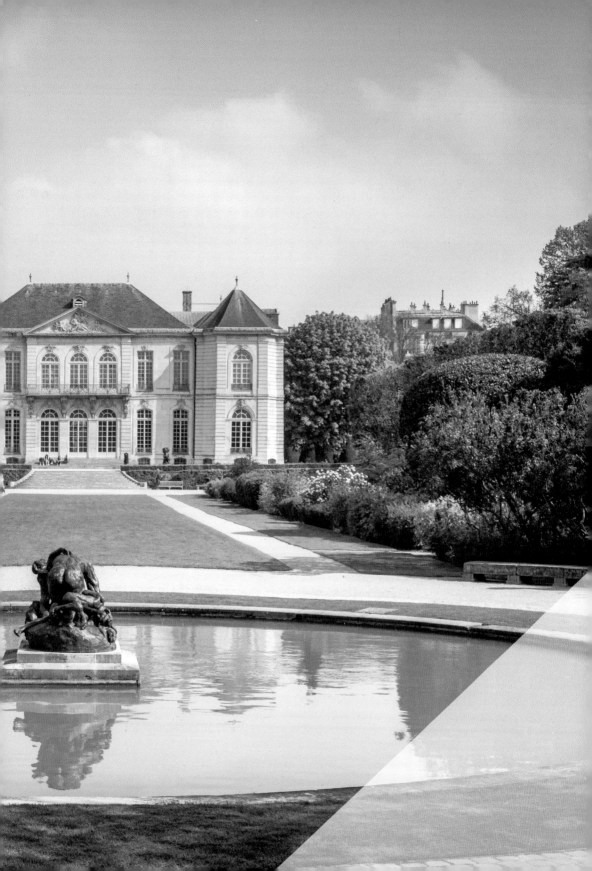

예술은 보통 건축, 회화, 조각 셋으로 나누어 이야기되어 왔습니다. 그중 건축은 가장 포괄적인 개념에 속했지요. 조각과 회화는 건축물 내부와 외부를 단장하는 장식 요소의 성격이 강했기 때문입니다. 현재 박물관에 있는 고대 그리스 로마의 조각들도 신전 내부와 외부를 장식하던 것들입니다. 하지만 19세기에 오귀스트 로댕Auguste Rodin를 통해 조각은 홀로 좌대에 올라갔고, 예술적 가치를 지니게 되었습니다. 로댕은 회화가 지니고 있던 빛의 효과들을 조각에 처음으로 도입하며 조각의 새로운 장을 열었습니다. 신의 손을 가진 남자라 칭해지며 흙에 생명을 불어넣었던 로댕의 일생과 발자취 그리고 작품 세계를 모두 경험할 수 있는 귀한 장소가 바로 로댕 미술관입니다.

파리에서 가장 아름다운 미술관이라면 단연 로댕 미술관을 꼽을 수 있습니다. 2시간 정도면 모든 작품을 관람할 수 있는 적당한 규모와 아름답게 조성된 정원이 특징입니다. 정원 한편에 휴식을 취할 만한 작은 카페도 있어 쾌적하게 관람하고 여유로운 한때를 보낼 수 있습니다.

아름다운 저택에서 미술관으로

로댕 미술관은 처음부터 미술관으로 사용하기 위해 지은 곳이 아닙니다. 1732년 건축가 장 오베르Jean Aubert가 저택으로 지은 것을 1753년 루이 앙투안 드 공토 비롱Louis Antoine de Gontaut-Biron 공작이 사들이면서 '비롱 저택'Hotel de Biron이라는 이름이 붙었고, 지금도 그렇게 불립니다. 프랑스 대혁명을 거치

면서 거의 버려져 있다가 1905년 정부 소유가 되었을 때 싼값에 세를 놓자 앙리 마티스Henri Matisse, 라이너 마리아 릴케Rainer Maria Rilke, 이사도라 덩컨Isadora Duncan, 장 콕토Jean Cocteau 등 많은 예술가가 몰려들었습니다. 그중 릴케는 로댕의 비서로도 활동했는데, 릴케가 자신의 업무에 너무 깊숙이 관여한다는 이유로 그를 해고했지요. 이후 서로 화해하면서 릴케가 로댕에게 편지 한 통을 보냈습니다.

"선생님께서 제가 오늘 입주한 이 아름다운 건물에 방문하실 거라 믿고 있습니다. 가꾸지 않은 정원 너머로 월계수나무 세 그루가 경이로운 자태로 서 있고, 때때로 들토끼들이 피륙을 짜듯 울타리 사이를 넘나듭니다."

결국 로댕은 릴케의 제안으로 이곳으로 들어왔고, 자신의 아틀리에를 꾸미고 전시회를 계획하기도 했습니다. 당시 로댕은 국제적인 명성을 얻었

을 정도로 크게 성공한 예술가였습니다. 그런 그가 이곳을 자신의 이름을 딴 미술관으로 만들고 싶다는 마지막 꿈을 품고 국가에 제안했습니다.

> "나의 모든 작품을 국가에 기증하겠습니다. 석고상, 대리석상, 청동상, 석상, 데생 그리고 예술가와 장인을 교육하고 훈련하기 위해 수집한 골동품들도 있습니다. 모든 소장품을 비롱 저택에 전시해 로댕 미술관으로 정하고 내 여생을 이곳에서 지낼 수 있게 해줄 것을 요청합니다."
>
> _1909년, 오귀스트 로댕

정계의 수많은 사람이 이 제안을 호의적으로 받아들였고, 1919년 8월 4일 드디어 국립 로댕 미술관을 개장했습니다.

로댕의 일생을 따라서

비롱 저택은 2층 구조에 18개의 방으로 구성되어 있습니다. 일방통행으로 관람할 수 있는 내부에는 점토 스케치, 석고 모형, 청동과 대리석 조각들이 전시되어 있지요. 1층에는 로댕의 유년 시절 작품을 시작으로 대표작 〈지옥문〉La Porte de l'Enfer과 〈칼레의 시민들〉Les Bourgeois de Calais 습작 등이 전시되어 있습니다. 2층에는 그가 수집한 작품들이 전시되어 있는데, 그중 널리 알려진 작품 중 하나가 빈센트 반 고흐Vincent van Gogh의 〈탕기 영감의 초상화〉Le Père Tanguy입니다. 그리고 〈발자크〉Le Monument à Balzac를 완성하기까지의 고뇌가 느껴지

는 습작들과 인생 중후반에 만든 조각들, 로댕의 뮤즈였던 카미유 클로델Camille Claudel의 조각 작품들도 전시되어 있습니다.

저택 내부를 둘러보고 정원으로 나가면 내부에서 감상한 습작들의 완성본 〈칼레의 시민들〉, 〈지옥문〉, 〈발자크〉 등을 볼 수 있습니다. 따라서 저택 내부에서 로댕이 고민한 흔적들을 먼저 보고 난 뒤 정원을 산책하고 카페에서 커피 한잔 즐기는 관람 코스를 추천합니다.

이 책에서는 로댕의 삶의 흐름에 따른 대표작 10점을 소개하고, 조각을 만드는 방식이나 특이점을 통해 조각이라는 예술 작품을 한층 더 깊이 이해할 수 있도록 하겠습니다.

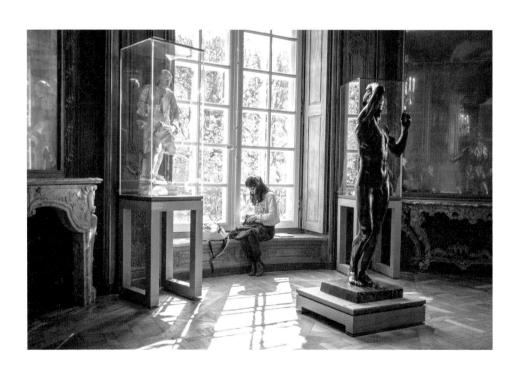

Musée Rodin

로댕 미술관

주소 77 rue de Varenne, 75007 Paris
홈페이지 www.musee-rodin.fr
운영시간 오전 10시~오후 6시 30분(1월 1일, 5월 1일, 12월 25일 휴관, 12월 24일과 31일은 오후 5시 30분까지),
 매주 월요일 휴관

오귀스트 로댕의 일대기

1840년	11월 12일 파리에서 태어남.
1854년(14세)	'에콜 앙페리알 드 데셍'L'école impériale de dessin(제국 미술 학교) 입학.
1857년(17세)	'에콜 데 보자르'École des Beaux-Arts에 지원했으나 세 번 낙방.
1860년(20세)	첫 번째 조각 <장 밥티스트 로댕>을 만듦.
1862년(22세)	누이 마리아의 죽음으로 수도원에 들어감.
1875년(35세)	이탈리아를 여행함.
1877년(37세)	살롱전에 <청동 시대>를 출품하며 큰 스캔들이 찾아옴.
1880년(40세)	프랑스 정부가 <청동 시대>를 구매하고 '장식예술 박물관'Musée des Arts décoratifs을 위한 <지옥문> 제작을 의뢰함.
1883년(43세)	카미유 클로델을 만남.
1884년(44세)	칼레 시위원회에서 <칼레의 시민>을 주문함.
1891년(51세)	프랑스 문인협회에서 <발자크>를 주문함.
1895년(55세)	파리 근처 뫼동Meudon에 저택을 구매함.
1898년(58세)	프랑스 문인협회가 <발자크>를 거부함.
1908년(68세)	릴케의 제안으로 비롱 저택에 들어감.
1910년(70세)	'레지옹 도뇌르 대훈장'Légion d'Honneur Grand Officier을 받음.
1912년(72세)	뇌출혈을 일으킴.
1916년(76세)	작품을 모두 프랑스 정부에 기증함.
1917년(77세)	11월 17일 사망함.
1919년	로댕 미술관 개관.

로댕의 유년 시절

오귀스트 로댕Auguste Rodin, 1840-1917은 1840년 11월 12일 파리의 아르발레트 거리Rue de l'Arbalète 3번지에서 태어났습니다. 아버지는 장 밥티스트 로댕Jean-Baptiste Rodin, 어머니는 마리 셰퍼Marie Cheffer로 부르주아 집안은 아니었으나 재정적으로 크게 어렵지는 않았습니다. 아버지가 노르망디의 상인 집안 출신으로 1820년 무렵 일자리를 찾아 고향을 등지고 파리로 상경해 경시청 사무직원으로 취직했기 때문입니다. 로댕은 수줍음이 많고 근시가 심해 학교생활에서 두각을 나타내지는 못했고, 주로 도서관에 파묻혀 많은 시간을 보냈습니다. 그러던 어느 날 우연히 미켈란젤로의 작품을 엮은 판화집을 보고 큰 충격을 받아 그림을 그려보기로 마음먹고 열네 살 때부터 '에콜 앙페리알 드 데생'L'école Impériale de Dessin, 제국 미술 학교에 다니기 시작했습니다. 사람들이 권위 있는 미술 학교인 '에콜 데 보자르'L'école des Beaux-arts와 구분하기 위해 '프티 에콜'Petit école, 작은 학교이라 칭하는 학교였죠. 이곳에서 데생을 집중적으로 배우며 팡탱 라투르

Fantin-Latour, 알퐁스 르그로Alphonse Legros 등을 만난 그는 자신의 실력이 얼마나 부족한지를 깨달았고, 실력을 키우기 위해 부단히 노력하기 시작했습니다. 그의 하루는 매우 바쁘게 돌아갔죠. 아침에 일어나 화실에서 그림을 그리고 학교에 가서 데생 수업을 받고, 오후에는 루브르 박물관에서 고대 조각을 묘사했습니다. 또한 지적 공백을 메우기 위해 베리길리우스, 빅토르 위고 등의 책을 끊임없이 읽었습니다. 그러다 조소실에서 점토를 처음 만져보고 조각의 세계에 눈을 떴습니다.

> "나는 점토를 처음 만져보았을 때 하늘을 날아 올라가는 기분이었다. 팔과 다리 그리고 머리를 따로 제작해보았고, 그다음에 전체 형상을 한꺼번에 만들어보았다. 모든 것을 한 번에 파악할 수 있었고, 능숙하게 해낼 수 있었다. 나는 황홀경에 빠져들었다."

로댕이 스무 살 때 자신의 아버지를 모델로 만든 〈장 밥티스트 로댕〉 흉상 조각을 보겠습니다. 눈은 우수에 젖어 있는 듯하고 입꼬리는 내려가 있습니다. 볼살은 홀쭉하고 이마와 미간에는 눈을 찌푸리며 생긴 주름이 깊게 파여 있습니다. 가족을 부양해야 했던 아버지의 고충과 고단함이 고스란히 표현된 이 조각은 그의 첫 작품으로 간주됩니다. 로댕의 아버지가 얼마 되지 않는 연금을 받고 은퇴하면서 집안 형편이 힘들어졌고, 점토로 형상을 빚은 뒤 석고로 뜰 돈이 없어 이 작품만 유일하게 남겨졌기 때문이지요.

그런데 이 작품을 만들고 2년이 지난 뒤, 로댕를 항상 사랑해주고 큰 힘을 주던 누나 마리아가 세상을 떠났습니다. 큰 슬픔에 빠진 로댕은 수도사의 길을 걷기 위해 수도회에 들어갔고, 그곳에서 피에르 줄리앙 에마르 신부를 만

오귀스트 로댕, 〈장 밥티스트 로댕〉
Auguste Rodin, Jean-Baptiste Rodin
1860년 | 41.5×28×24cm | 청동 | 로댕 미술관

났습니다. 인자한 에마르 신부는 그의 재능을 한눈에 알아보고 수도원 정원 창
고를 작업실로 쓰도록 내어주었지요. 로댕은 그곳에서 신부의 모습을 〈에마르
신부〉라는 조각으로 남겼습니다. 로댕이 도드라지게 표현한 신부의 마른 얼굴
을 보면 그가 금욕적인 성직자였음을 느낄 수 있습니다. 부리부리한 눈, 다부진
입술 그리고 길고 곧게 뻗은 강렬한 코로 시선이 옮겨지고 있지요. 특히 세심하
게 처리한 머리카락이 인상적이며, 품 안의 두루마리에는 "매우 성스럽고 거룩
한 찬양과 은총의 모든 순간"이라 적혀 있습니다. 이 조각을 본 에마르 신부는
위로 뻗은 머리카락의 모습이 마치 악마의 뿔 같다며 불평을 했다고 합니다. 하

오귀스트 로댕, <에마르 신부>

Auguste Rodin, Le Père Eymard
1863년 | 59.3×29×29.2cm | 청동 | 로댕 미술관

지만 세밀하게 표현된 모든 요소가 잘 어우러지며 그의 영성을 부족함 없이 나타내고 있죠. 로댕은 결국 자신을 이끌어준 에마르 신부의 도움으로 미술계로 돌아왔습니다.

추함을 예술적 아름다움으로

로댕은 당시 인기가 많았던 조각가 카리에 벨뢰즈Carrier-Belleuse의 아틀리에에서 일하며 조금이나마 경제적인 안정을 찾았습니다. 카리에 벨뢰즈는 대중들이 만족할 만한 조각, 즉 잘 팔릴 만한 조각들을 만들어 아틀리에 운영도 잘되고 있었지요. 하지만 사람들은 그를 싸구려 골동품을 만드는 작가라 부르기도 했습니다. 이에 로댕은 그가 진정한 조각의 의미를 훼손시켰다고 생각했지만, 그에게 배울 점은 분명히 있었습니다. 첫째는 여러 직원을 두고 거대한 아틀리에를 꾸려가는 요령, 둘째는 하나의 형상을 무한히 변형시키는 기술이었습니다. 점토상을 만들 때 그 형상을 나체로 둘 수도 있고, 옷을 입히거나 모자를 씌울 수도 벗길 수도 있으며, 화려한 장식으로 꾸밀 수도 있습니다. 이렇게 만든 것을 석고와 청동, 대리석 등 각기 다른 질감의 조각으로 변형시키는 방법을 습득했습니다.

이때 로댕은 처음으로 자신만의 화실을 마련했습니다. 하지만 내부 공간의 상태는 썩 좋지 않았지요. 창문틀은 휘어져 찬바람이 매섭게 들어오고, 비가 오는 날은 천장에서 빗방울이 떨어졌습니다. 이런 악조건 속에서 만든 점토 조각은 굳어서 부서지기 일쑤였고, 젖은 헝겊으로 덮어두기도 해봤지만 관리가 쉽지 않았습니다. 조각의 목이 부러지고 팔이 떨어져나가는 힘든 환경에서도 그는 묵묵히 작업을 해나갔습니다. 그리고 그의 작품 중 중요한 의미를 지닌 〈코가 일그러진 남자〉를 만들었습니다.

카리에 벨뢰즈.

일명 '비비'Bibi라고도 부르는 이 조각은 파리 생 마르셀 지역Quartier Saint-Marcel에서 비비라는 한 노인을 보고 영감을 얻어 만든 것입니다. 로댕은 노인의 모습을 사실적으로 묘사했습니다. 세상의 모든 풍파를 맞으며 힘겹게 살아온 남자의 얼굴입니다. 머리는 조금 벗겨지고 곱슬곱슬한 턱수염이 수북하게 자라 있지요. 눈썹꼬리가 살짝 올라가고 미간에 주름이 많이 진 모습을 통해 세상에 대한 불만이 많았던 인물이라는 것을 추측해볼 수 있습니다. 이 조각은 실물과 비슷한 크기로 제작한 흉상이었습니다. 하지만 열악한 작업실 조건 때문에 점토가 갈라지고 훼손되었으며, 추위로 인해 코가 깨진 형태로 남게 되었지요. 이후 로댕은 이 조각을 석고로 제작해 1865년 살롱전에 출품했습니다. 하지만 조각이 너무 사실적이고 추악하다는 이유로 거절당했죠. 로댕은 이 작품을 통해 겉으로 드러난 것만 보고 아름다움과 추함을 결정짓지 말라고 이야기하고

오귀스트 로댕,
<코가 일그러진 남자>

Auguste Rodin,
L'Homme au Nez Cassé
1864년 | 58×41.5×23.9cm
대리석 | 로댕 미술관

있습니다. 로댕에게 추함은 질병이나 가난 등의 외적인 이유로 인한 정신적 손
상이었습니다. 그리고 그것은 예술을 통해 아름답게 변모할 수 있다고 믿었지
요. 그가 훗날 <코가 일그러진 남자>가 이후 작업의 방향을 결정했다고 회상했
을 정도로 이 작품은 그에게 중요한 의미가 있습니다.

이 작품에는 재미있는 일화도 하나 있습니다. 로댕은 '에콜 데 보자르'에 입학하기 위해 세 번 응시했지만 다 떨어졌지요. 그의 뛰어난 실력을 알고 있던 주변 사람들은 결과를 납득하지 못했습니다. 하지만 당시 학교에서는 아카데믹한 작품들을 선호했기에 제도권의 취향을 맞추지 못한 로댕을 받아들일 수 없었던 것입니다. 이후 로댕의 친구였던 조각가 쥘 데부아Jules Desbois가 그의 작업실에서 〈코가 일그러진 남자〉를 보고 크게 감동해 그 조각을 빌려 에콜 데 보자르를 찾아갑니다. 그는 자신이 골동품점에서 멋진 고대 조각을 사왔다며 교수와 동료들에게 보여주었고, 그들이 걸작이라며 감탄하자 그제야 매번 낙방한 로댕의 조각이라고 밝혀 모두를 놀라게 했습니다. 그리고 1865년 살롱전에서 낙방한 이 조각은 10년 뒤인 1875년에 똑같이 대리석으로 제작되어 살롱전에 다시 출품됩니다. 이때는 수상의 영광을 누렸고, 로댕에게 조각 주문이 들어오기 시작하면서 그의 경제 상황이 호전되었습니다.

사실적인 조각이 받은 오해

당시 모든 예술가가 그러했듯 로댕도 이탈리아를 동경했습니다. 이탈리아는 예술의 시작과 뿌리라고 할 수 있었기 때문이지요. 결국 그는 서른다섯 살 때 이탈리아를 여행하기로 결심했습니다. 이탈리아에 도착한 로댕은 거장들의 작품을 직접 마주하고 감상하며 큰 기쁨을 느꼈습니다. 특히 미켈란젤로Michelangelo의 작품에 매료되었고, 수많은 스케치를 남겼습니다. 로댕은 그곳에서 훗날 자신의 아내가 되는 로즈 뵈레Rose Beuret에게 이런 편지를 썼습니다.

"나의 머릿속은 루브르에서 본 그리스 로마 조각들로 가득 차 있었소. 때문에 미켈란젤로의 조각을 처음 보았을 땐 많이 당혹스러웠소. 왜냐하면 그의 작품을 볼 때마다 내가 영원히 습득했다고 믿었던 진실들이 여지없이 허물어져버리고 말았기 때문이라오."

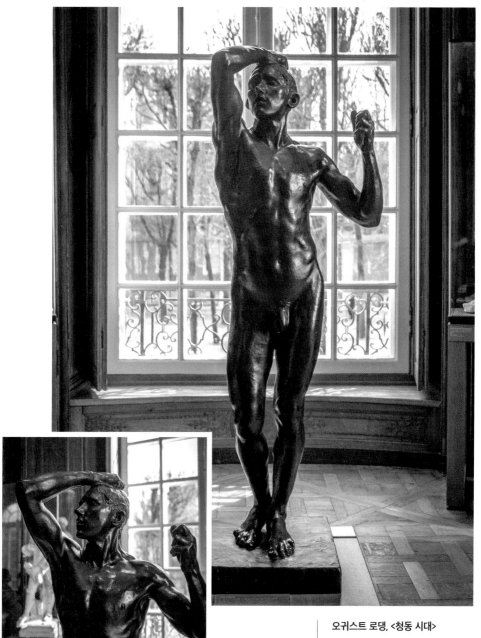

오귀스트 로댕, <청동 시대>

Auguste Rodin, L'Âge d'airain
1877년 | 180.5×68.5×54.5cm
청동 | 로댕 미술관

로댕이 이탈리아 여행을 끝내고 돌아와 처음 만든 작품이 〈청동 시대〉입니다. 이 조각을 만들 당시 프랑스는 큰 전쟁을 하나 치른 뒤였습니다. 1870년에 프로이센과 벌인 보불 전쟁이었지요. 프로이센은 통일 독일을 원했고 프랑스는 이를 저지하기 위해 전쟁을 선전포고했습니다. 하지만 전쟁은 약 6개월 만에 프랑스의 항복 선언으로 끝나고 맙니다. 전쟁의 결과로 프랑스는 동부에 위치한 알자스로렌 지역 Région Alsace-Lorraine을 빼앗겼고 쓰라린 패배를 경험했습니다. 〈청동 시대〉는 당시 패배 의식에 가득 차 있던 프랑스 국민들에게 용기와 힘을 불어넣기 위해 만든 조각입니다. 만약 여러분이 어떤 사람들에게 용기를 주기 위해 조각을 한다면 어떻게 만드시겠습니까? 위엄 있고 화려한 모습으로 만들고 싶지 않을까요? 하지만 로댕은 슬픔에 빠져 있으면서도 주눅들지는 않았던 당시 사람들의 모습을 그대로 표현했습니다. 로댕은 시민들과 공감하며 그들에게 심심한 위로를 건네려고 했던 것입니다. 조각의 인물은 다부진 몸을 가지고 있으며, 오른손으로 자신의 머리를 부여잡고 고뇌에 빠져 있습니다. 왼발은 곧게 뻗고 오른발의 무릎은 살짝 굽힌 상태로 발꿈치가 들려 있지요. 한 발자국 앞으로 나아가려는 모습은 슬픔에 머물러 있지 말고 함께 앞으로 나아가면서 힘든 시기를 타개하자는 의지를 표방하고 있는 듯합니다.

로댕은 고전적인 포즈를 싫어해 전문 모델 대신 젊은 군인인 오귀스트 네이트 Auguste Neyt에게 포즈를 의뢰했습니다. 그리고 보불 전쟁의 패배를 환기시키기 위해 〈승리자〉라는 제목을 붙이려다 신체적으로는 완벽하나 인지력이 떨어지는 초기 시대의 한 사람, 세상의 흐름에 이제 막 눈을 뜬 사람을 의미하는 〈청동 시대〉라는 제목을 붙였습니다. 이 조각은 1877년 벨기에 브뤼셀에서 전시했고, 같은 해 파리 살롱전에 출품했습니다. 하지만 인체를 너무나 사실적이고 완벽하게 표현해 살아 있는 모델에 바로 석고를 씌워 그대로 떠낸 작품

이라는 가능성이 제기되었습니다. 사람들이 그렇게 생각할 수밖에 없었던 이유가 있지요. 당시 이상적이라 여긴 비율이 아닌 일상에서 흔히 볼 수 있는 몸의 비율로 제작했고, 조각의 높이도 실제 사람 키와 비슷한 180cm 정도였기 때문입니다. 소문은 걷잡을 수 없이 퍼져나갔고 그의 명성에 큰 흠집이 생겼습니다. 로댕은 소문을 바로잡기 위해 자신이 심층적인 연구를 통해 만든 조각이라는 것을 증명해야 했습니다. 그의 친구들은 탄원서까지 제출했지요. 결국 로댕은 소문을 잠재웠고 1880년 국가로부터 청동 주조본 주문을 받았습니다. 이런 과정을 통해 로댕은 사회적으로 더욱 큰 관심을 받았고, 이후 〈지옥문〉을 의뢰받으며 본격적인 예술가의 삶을 살게 됩니다. 다만 이때의 스캔들로 언론의 위력을 실감해 기자들을 기피하기 시작했습니다.

여기에 들어오는 자여, 모든 희망을 버려라

　　현재 오르세 미술관이 위치한 곳에 오르세 기차역이 건축되기 전, 프랑스 정부는 장식예술 박물관Musée des Arts décoratifs을 지으려 했습니다. 그래서 로댕에게 박물관의 청동 문 제작을 의뢰했지요. 로댕은 이탈리아 작가 단테 알리기에리Dante Alighieri가 쓴《신곡》La Divina Commedia에서 영감을 받아 작업에 착수했습니다. 단테의《신곡》은 지금도 많은 예술가와 지성인들에게 영감을 주고 있는 불멸의 작품 중 하나로, 단테가 사후 세계를 여행하며 겪은 이야기를 담고 있습니다. 이 책을 통해 당시의 신학과 철학 그리고 윤리적 고민과 생각들을 고찰해볼 수 있습니다. 책은 총 3막으로 나뉘어 있습니다. 제1막은 지옥, 제2막은 연옥, 제3막은 천국입니다. 로댕은 그중 지옥 편을 주제로 〈지옥문〉을 만들었지요. 단테는 지옥에 도착해 지옥문에 적힌 문구를 봅니다.

　　"여기에 들어오는 자여, 모든 희망을 버려라."

　　일말의 희망조차 존재하지 않는 곳이 바로 지옥이라는 뜻으로, 사람

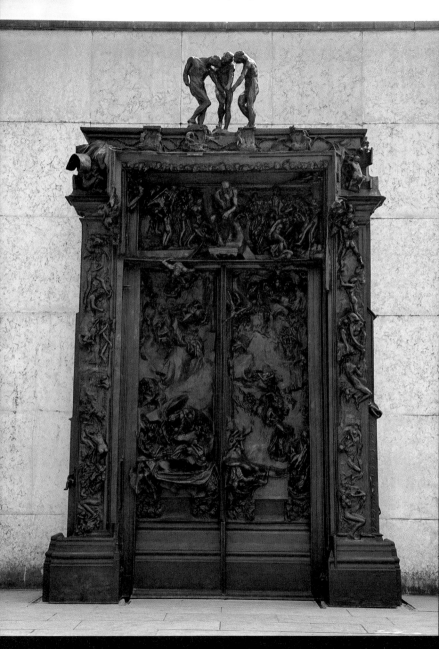

오귀스트 로댕, <지옥문>
Auguste Rodin, La Porte de l'Enfer
1880~1917년 | 635×400×85cm | 청동 | 로댕 미술관

의 의지를 완전히 꺾어버리며 좌절하게 만드는 강렬한 문장입니다. 이 문장에 걸맞은 조각을 만들기 위해 로댕은 고민하고 또 고민하며 구상하기 시작했습니다. 〈지옥문〉에 표현된 200여 명은 서로 얼기설기 얽혀 고통에 몸부림치며 신음하고 있습니다. 어떤 이들은 몸을 거꾸로 젖혔고 어떤 이들은 지옥을 헤매며 방황하고 있지요. 그리고 어떤 이들은 자포자기한 채 그저 고통을 감내하고 있는 모습입니다. 그들은 과연 어떤 죄를 지었기에 이토록 고통받으며 지옥에서 헤어나지 못하고 있는 걸까요?

사랑의 이름으로 감추어진 죄

단테가 생각한 지옥은 총 9단계로 나뉩니다. 1단계는 림보, 2단계는 애욕, 3단계는 탐식, 4단계는 탐욕과 인색, 5단계는 분노, 6단계는 이단, 7단계는 폭력, 8단계는 사기, 9단계는 배신이지요. 단계가 높을수록 죄가 더 무거운 것으로, 배신을 가장 큰 죄악으로 여깁니다. 그중 2단계 애욕 지옥에 단테가 도착합니다. 애욕의 사전적 의미는 이성에 대한 성애의 욕심으로, 이성의 육체에 대한 욕망을 뜻합니다. 이곳에서 죄인들은 땅을 밟지 못하고 강한 바람에 휩쓸려 다니는 형벌을 받고 있습니다. 단테는 서로를 껴안고 바람에 휩쓸리는 두 영혼을 만납니다. 남자의 이름은 파올로 말라테스타Paolo Malatesta, 여자의 이름은 프란체스카 다 폴렌타Francesca da Polenta입니다. 프란체스카는 라벤나의 폴렌타Polenta de Ravenne 가문의 딸로 말라테스타의 리미니Malatesta de Rimini 가문의 잔초토Gianciotto와 정략결혼을 했습니다. 하지만 그녀는 절름발이에 추남인 남편을 사랑하지 않았지요. 대신 아름다운 외모를 지닌 그의 동생 파올로와 사랑에 빠

졌습니다. 결국 남편이자 형이었던 잔초토는 그 둘을 살해했고, 둘은 비참한 죽음을 맞이했습니다. 성 아우구스티누스Saint Augustin는 부당한 사랑을 애욕愛慾이라 칭하고 올바른 사랑은 애덕愛德이라 했습니다. 둘은 결국 부당한 사랑으로 인해 애욕 지옥에서 형벌을 받고 있는 것입니다. 하지만 둘은 사랑을 잊지 못한 채 서로를 껴안고 있었고, 그 모습을 조각한 것이 바로 〈키스〉입니다.

오귀스트 로댕, 〈키스〉
Auguste Rodin, Le Baiser
1882년 | 181.5×112.5×117cm | 대리석
로댕 미술관

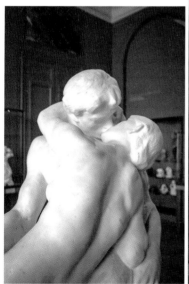

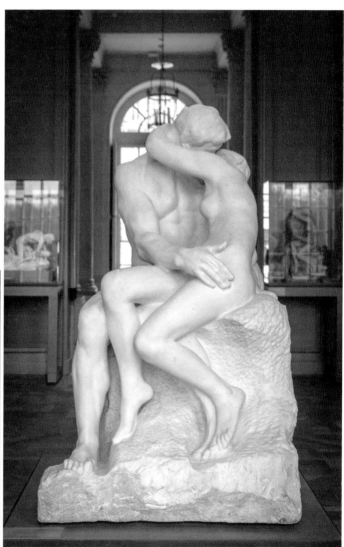

| <지옥문> 오른쪽 하단에 있는 '키스'.

조각을 보면 여자가 남자에게 애달프게 안겨 있습니다. 여성의 육체는 적당히 가녀리면서 아름다운 굴곡을 잃지 않고 있지요. 남자는 지옥에서 자신만을 믿고 의지하는 여자를 지탱해주기 위해 온 힘을 다하고 있습니다. 그로 인해 근육과 육체의 이상미가 더욱 도드라집니다.

단테는 두 영혼의 이야기에 동정심을 갖고 귀를 기울입니다. 하지만 그들을 마음으로만 이해할 뿐 머리로는 단죄하고 있지요. 가끔 우리는 사랑의

감정으로 모든 것을 미화시키며 이성을 잃을 때가 있습니다. 단테는 그것을 경계해야 한다고 말합니다. 그리고 그들과의 대화에서 프란체스카의 영혼이 말했습니다.

"내가 가장 비참한 지금, 행복했던 옛 시절을 떠올리는 일만큼 괴로운 것은 없습니다."

우리는 굴곡진 삶이 힘들 때 과거를 회상하며 "내가 왕년에는 참 잘나갔는데…"와 같은 말을 합니다. 그러나 이는 자기 위로일 뿐 실제로 나아지는 것은 없습니다. 힘든 상황 속에서 변화 없이 과거만 회상하는 것은 파올로와 프란체스카가 강한 바람에 휩쓸려 다니는 모습과 같습니다. 자신이 처한 지금이 지옥임을 말하고 있는 것과 같지요.

로댕은 이 조각을 〈지옥문〉에 넣을 목적으로 제작했는데 그 모습이 너무 아름다워 지옥문과는 맞지 않는다고 판단했습니다. 결국 〈지옥문〉에는 오른쪽 하단에 변형된 모습으로 조각해 넣었습니다.

사랑을 집어삼킨 인간의 본능

단테는 지옥의 더 깊숙한 곳으로 내려가 9단계 배신 지옥에서 13세기 이탈리아 피사의 우골리노Ugolino 백작을 만났습니다. 당시 이탈리아는 황제파와 교황파의 분쟁이 끊이지 않았습니다. 우골리노는 피사에서 교황파를 이끌고 있었지만 내부적으로는 자신과 대립하는 손자 니노 비스콘티Nino Visconti를 제거하고 싶어 했지요. 결국 반대파였던 황제파 루지에리Ruggieri 대주교와 손잡고 그를 몰아내는 데 성공했습니다. 하지만 루지에리는 교황파가 힘이 약해진 틈

오귀스트 로댕, <우골리노>
Auguste Rodin, Ugolino
1881~1882년 | 41×39.1×60.9cm | 청동 | 로댕 미술관

을 타 우골리노와 그의 아들들을 모두 고탑에 감금한 뒤 영원히 감옥의 문을 열 수 없도록 열쇠를 강에 던져버렸지요. 음식과 물도 없는 그곳에서 우골리노 백 작은 점점 지쳐가기 시작했습니다. 자신 때문에 배고프고 아파서 신음하는 자 식들을 보는 우골리노의 심정은 어땠을까요? 그는 밀려오는 배신감과 증오로 극도의 정신 불안을 겪기 시작했습니다. 결국 자신의 손톱을 갉아 먹고 팔을 깨 물기까지 했지요. 그 모습을 본 아이들은 아버지가 배가 고파서 그러는 줄 알고 이렇게 말했습니다.

"아버지, 저희를 드세요. 그러면 저희의 고통 또한 사라질 것입니다."

이 말은 그를 더 큰 절망의 늪으로 빠뜨렸습니다. 감옥에서 탈출할 수 있는 희망은 전혀 보이지 않았고, 아이들은 그의 눈앞에서 죽어가기 시작했습니다. 결국 미쳐버린 그는 이성을 잃은 채 아이들의 시체를 파먹기 시작했고, 며칠 뒤 그도 결국 아사하고 말았습니다. 로댕이 조각으로 표현한 우골리노의 모습에서 백작으로서의 품위는 전혀 보이지 않습니다. 그저 벌거벗은 채 무릎을 꿇고 얼굴을 찡그린 한 남자의 모습입니다. 사람이라기보다 아이들 위를 기어 다니며 방황하고 있는 야수처럼 보입니다. 인간의 존엄성이라고는 눈곱만큼도 보이지 않지요. 하지만 마지막 한 줄기 이성의 끈을 놓지 않기 위해 안간힘을

<지옥문> 오른쪽 문 가운데 있는 '우골리노'.

쓰고 있음을 얼굴 표정에서 느낄 수 있습니다.

로댕은 이 조각을 만들 당시 조각가 장 바티스트 카르포Jean-Baptiste Carpeaux의 〈우골리노〉를 많이 참고하며 연구했습니다. 카르포가 조각한 〈우골리노〉는 로댕의 작품과는 많이 다른 모습입니다. 정말 자신의 아이를 먹으며 버텨야 하는가에 대한 이성과 본성 사이의 충돌에서 이성에 좀 더 가까운 날카로운 표정을 사실적으로 표현했죠. 반면 로댕의 〈우골리노〉는 이성보다 본성에 더 가까운 모습으로 표현해 관람자들이 그에게 연민의 정을 느끼게끔 만들었습니다. 이 조각은 〈지옥문〉의 오른쪽 문 가운데 위치하고 있으며, 더 큰 조각으로도 제작해 현재 로댕 미술관 정원에 전시되어 있습니다.

생각하는 사람

〈지옥문〉 상단에는 이런 혼란과 혼돈 속 지옥을 내려다보며 생각에 잠긴 한 인물이 조각되어 있습니다. 바로 시인의 모자를 쓰고 있는 단테입니다. 그는 몸을 동그랗게 말아 웅크리고 손을 턱에 괸 채 기억을 더듬고 있습니다. 지옥에서 불어오는 세찬 바람과 영혼들의 비명으로 그의 귀는 먹먹하기만 합니다. 처참하고 끔찍한 모습들은 그의 눈을 따갑게 만들고 있지요. 악귀들이 풍기는 악취로 인해 그의 코는 마비되고, 저주받은 영혼들은 그의 주변으로 내동댕이쳐지고 있습니다. 이런 참담한 상황에서 그는 어떤 감정을 느끼고 있을까요? 잔뜩 긴장한 근육들과 힘이 한껏 들여 웅크린 발가락을 통해 그의 고민과 긴장이 그대로 전해집니다. 이 조각은 로댕이 무형에서 유형을 창조하며 고뇌하고 있는 자신의 모습을 단테에 비유해 표현한 것이기도 합니다.

〈지옥문〉을 처음 구상할 때는 〈생각하는 사람〉을 약 70cm 크기로 제작해 〈시인〉Le Poète이라는 제목을 붙였습니다. 그러다 1888년 좀 더 크게 독립적으로 만들었고, 1904년 살롱전에 전시하면서 큰 인기를 얻었습니다. 파리시가 이 작품을 사들여 1906년 판테온 광장Place du Panthéon에 세웠는데, 광장 크기에 비해 조각이 작다는 여론이 거세져 현재 로댕 미술관으로 옮겼습니다.*

* 청동 작품은 하나의 거푸집으로 여러 개를 만들 수 있어 처음 제작한 연도와 주물한 연도가 다를 수 있다.

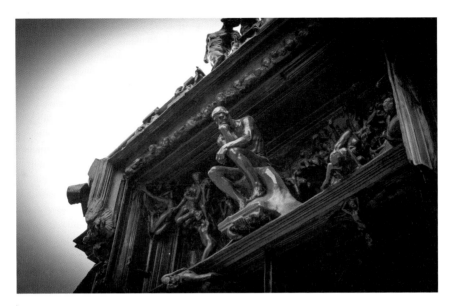

<지옥문> 상단에 있는 '생각하는 사람'.

이 외에도 〈탕아〉, 〈추락하는 사람〉, 〈나는 아름답다〉, 〈돌을 지고 있는 여인〉, 〈세 망령〉 〈웅크린 여인〉, 〈한때는 투구 제작자의 아리따운 아내였던 여인〉 등 수많은 이야기가 〈지옥문〉에 조각되어 있습니다. 로댕은 이탈리아 조각가 로렌초 기베르티Lorenzo Ghiberti가 제작한 피렌체의 성 요한 세례당Battistero di San Giovanni의 북쪽 문(미켈란젤로는 이 문을 "천국의 문"이라 극찬했다)과 짝을 이루게끔 〈지옥문〉을 제작하려 했습니다. 하지만 장식예술 박물관 건립이 무산되면서 갈 곳을 잃은 〈지옥문〉은 로댕의 창작 놀이터로 변했습니다. 끊임없이 연구하며 평생을 〈지옥문〉과 씨름하다 결국 완성하지 못하고 사망했지요. 그래서 누군가는 천재적인 로댕의 진면목을 볼 수 있는 작품이라 말하지만, 한편에서는 결국 미완성으로 그친 그의 무능력을 말하기도 합니다. 1917년 로댕 미술관의 초대 큐레이터인 레온스 베네딕트Léonce Bénédite가 로댕을 설득해 이 걸작

을 재구성해서 주형을 만들게 했지만, 로댕은 결과를 보지 못하고 세상을 떠났습니다. 레온스 베네딕트에 의해 복원된 〈지옥문〉의 석고본은 현재 오르세에 전시되어 있으며, 로댕 미술관에 있는 청동본은 1928년 알렉시스 루디에Alexis Rudier 주조 공장에서 제작한 것입니다.

　로댕은 조각 속 인물을 재배치해보거나 여러 인물 사이에 다른 인물들을 끼워보기도 하고, 완성된 조각을 부수어 다음 실험을 위한 재료로 삼기도 하며 〈지옥문〉 제작에 약 30년을 매달렸습니다. 때론 자신이 만든 상상의 소용돌이 속에서 빠져나오지 못하고 좌절하기도 했지만, 〈지옥문〉에는 그의 영감이 점진적으로 발전하고 변모해나간 과정이 고스란히 담겼습니다. 마치 그의 인생을 담은 한 편의 일기와 같지요. 로댕은 이 조각을 통해 지옥과도 같은 잔혹한 삶 속에서 인간으로서의 존재가 무엇인지를 고민하는 사람만이 인간의 존엄을 지키며 살아갈 수 있다고, 오로지 생각하는 사람만이 자유로울 수 있다고 말하고 있습니다.

마르코타주 기법 Marcottage

마르코타주는 프랑스어로 원예의 휘묻이 방법을 뜻합니다. 식물의 가지를 잘라내지 않고, 가지를 휘어 땅에 묻고 새로 뿌리를 내 번식시키는 방법입니다. 이와 마찬가지로 로댕은 자신의 작품 속에서 다른 단독 조각상을 만들어내기도 하고, 서로 다른 조각을 결합해 새로운 작품을 탄생시키기도 했지요. 〈지옥문〉에서 〈생각하는 사람〉이 나왔고, 〈키스〉와 〈우골리노〉가 〈지옥문〉에 들어가 결합된 것처럼요. 이것을 조각에서 마르코타주 기법이라고 합니다.

귀족은 의무를 갖는다

"노블레스 오블리주"Noblesse Oblige라는 말이 있습니다. 귀족은 의무를 갖는다는 뜻으로, 부와 권력 그리고 명예를 가진 사람들에게 사회적 의무와 책임을 다하라는 의미이지요. 〈칼레의 시민들〉은 이 말의 어원이 된 사건을 바탕으로 만든 작품입니다. 좌절하고 있는 사람, 입을 꾹 다문 채 상황을 애써 받아들이려 하는 사람, 굳은 확신을 가지고 한 발짝 나아가려는 사람 등 6명이 조각되어 있습니다. 이들에게는 과연 무슨 일이 있었던 걸까요?

1337년부터 1453년까지 약 한 세기에 걸쳐 되풀이된 전쟁이 있습니다. 프랑스와 영국 사이에 벌어진 백년전쟁La guerre cent ans입니다. 이 전쟁은 당시 영국의 왕이었던 에드워드 3세Edward Ⅲ가 프랑스 왕위를 노리고 프랑스를 침공하며 시작됐습니다. 전쟁이 시작되자 영국은 도버 해협Strait of Dover을 지나 최단거리로 상륙할 수 있었던 프랑스의 항구 도시 칼레Calais를 공격했습니다. 칼레의 시민들은 완강하게 저항했지만 식량 보급로가 끊기면서 1년여 만에 결

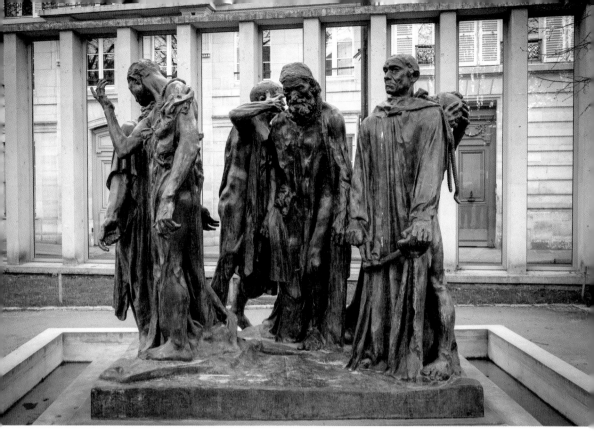

오귀스트 로댕, <칼레의 시민들>
Auguste Rodin, Monument aux Bourgeois de Calais
1889년 | 217×255×197cm | 청동 | 로댕 미술관

국 항복을 선언했습니다. 영국의 왕은 항복을 달갑게 받아들이지만은 않았습니다. 그들의 항쟁으로 시간을 허비했기 때문이지요. 도시를 쑥대밭으로 만들려 했던 그는 생각을 바꾸어 조건을 하나 내걸었습니다.

　　"모든 시민의 안전을 보장하는 대신 대표 6명을 뽑아 와라. 그들은 교수형에 처할 밧줄을 스스로 목에 감고 와야 하며, 도시의 성문 열쇠를 들고 나와 영국 왕에게 바쳐야 한다."

　　칼레의 시민들은 목숨을 부지할 수 있음에 기뻐하는 한편 6명의 대

표를 어떻게 뽑아야 할지 고민에 빠졌습니다. 서로 눈치만 볼 뿐 누구도 자발적으로 나서지 못했지요. 마치 예수가 사람들의 원죄를 씻어내기 위해 스스로 십자가에 못 박힌 것처럼 칼레의 시민들을 위해 목숨을 내놓아야 하는 결정이었으니까요. 이때 칼레의 최고 부자였던 외스타슈 드 생 피에르Eustache de Saint-Pierre가 자리에서 일어나 6명 중 하나가 되겠다고 말합니다. 그러자 뒤를 이어 칼레의 고위 관료이자 상류층이었던 피에르 드 위상Pierre de Wissant, 자크 드 위상Jacques de Wissant, 장 데르Jean d'Aire, 장 드 피엔느Jean de Fiennes 그리고 앙드리외 당드레Andrieus d'Andres가 죽음을 자청했죠. 사람들은 그들의 용기와 헌신에 감사를 표했습니다. 또한 그들과 같이 행동하지 못한 자신을 책망하며 울부짖는 소리가 거리를 가득 메웠지요. 하지만 절망 속에서 꼼짝없이 죽을 운명이었던 그들에게 한 줄기 희망을 주는 소식이 도착합니다. 당시 영국의 왕비였던 에노의 필리파Philippa of Hainault가 그들을 처형하면 자신의 뱃속에 있는 아기에게 불길한 일이 닥칠 거라며, 왕에게 그들의 사면을 요청한 것입니다. 결국 이들의 용기 있는 행동으로 칼레의 모든 시민이 목숨을 건질 수 있었습니다. 그리고 신분이 높은 여섯 인물이 보여준 고귀한 희생정신을 통해 노블레스 오블리주라는 말이 탄생했지요.

그로부터 500여 년이 지난 1884년, 칼레시에서 로댕에게 이 영웅들의 이야기를 조각으로 만들어달라는 주문을 합니다. 당시 보불 전쟁에서 크게 패한 프랑스는 국민들의 애국심을 다시 고취시키기 위해 많은 예술 작품을 주문하고 있었죠. 칼레시 역시 과거의 이 사건을 형상화시켜 프랑스인들의 마음속에 작은 불씨를 키워내고 싶었던 것입니다.

〈칼레의 시민들〉에 조각된 모든 인물은 천 하나로 몸을 가리고, 목에는 처형대에서 매달릴 목줄을 매고 있습니다. 가장 먼저 죽음을 자청하고 무리

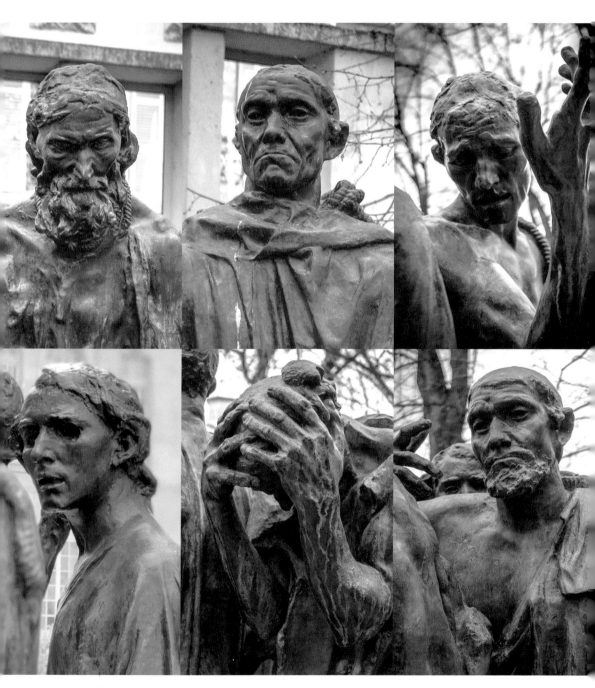

외스타슈 드 생 피에르, 장 데르, 피에르 드 위상, 자크 드 위상, 앙드리외 당드레, 장 드 피엔느(왼쪽 상단부터 시계 방향)

를 이끈 외스타슈 드 생 피에르는 가운데에 있습니다. 로댕은 그의 모습을 조각하기 위해 파드칼레Pas-de-Calais 출신의 화가 친구인 장 샤를 카쟁Jean-Charles Cazin에게 모델을 부탁했습니다. 누군가는 해야 할 일이었지만 무거운 선택을 감행한 남자의 표정은 말로는 표현할 수 없을 만큼 복잡 미묘합니다. 자신의 결심이 흔들리지 않도록 정신을 다잡고 있는 모습이지요. 그로 인해 얼굴 전체에 짙게 주름이 졌지만 결의와 용기로 가득 차 있습니다. 오른쪽에는 도시의 성문 열쇠를 든 채 두 발을 강하게 땅에 딛고 서 있는 장 데르가 있습니다. 하지만 그의 얼굴 표정은 강인한 자세와는 사뭇 다릅니다. 입꼬리는 살짝 내려가고 볼살은 미묘하게 떨리고 있는 것 같습니다. 당장이라도 눈물을 쏟아낼 것 같은 표정이지요. 사랑하는 사람들 곁을 떠나야만 하는 자신의 처지에 대한 슬픔이 그대로 전해집니다. 조각의 왼쪽에는 오른손을 올려 자신의 얼굴을 가린 피에르 드 위상이 있습니다. 자신의 선택을 부정하고 포기하고 있는 듯합니다. 뒤쪽에는 피에르 드 위상과 같이 오른손을 올리고 있지만 자신의 머리를 손가락으로 가리키고 있는 그의 동생 자크 드 위상이 있습니다. 쉽게 받아들일 수 없는 상황에 대한 의심과 질문을 던지고 있는 듯합니다. 앙드리외 당드레는 자신의 머리를 감싸고 극단적인 공포에 휩싸여 있으며, 장 드 피엔느는 양팔을 벌리고 손바닥을 하늘로 향한 채 납득할 수 없는 처지를 사람들에게 이야기하고 있는 것 같습니다.

이 조각을 본 칼레 시위원회는 불만을 터뜨렸습니다. 영웅의 모습을 원했던 그들의 바람과는 달리 그저 죽음을 눈앞에 둔 인간들의 모습이 극적으로 표현되어 있었기 때문입니다. 이에 로댕은 말했습니다.

"나는 그들의 이름을 내세우고 싶지 않았다. 당시 일반 사람들처럼 희생적인 시민들의 모습을 보여주고 싶었을 뿐이다."

그의 말처럼 이 조각에는 중심인물도, 영웅도 존재하지 않습니다. 각

기 다른 성격과 기질을 가진 일반 시민들이 죽음을 맞이하는 모습을 표현했을 뿐이지요. 그리고 좌대를 낮춰 관람자와 작품 사이의 거리감을 완전히 허물어 버렸습니다. 관람자가 영웅적인 고귀한 희생정신을 우러러보며 머리로 이해하는 것이 아니라, 인간적인 연민의 정을 느끼며 마음으로 이해하게 하는 한층 고차원적인 조각을 완성한 것입니다.

사회적 지위에는 그에 상응하는 의무와 책임이 있다는 노블레스 오블리주는 지금 우리 사회에도 많이 요구됩니다. 하지만 이는 비단 기득권에만 해당하는 것은 아닙니다. 오늘의 우리는 자신을 희생해 다른 사람을 돕는 것을 어리석은 일이라고 생각하는 경향이 강한 것 같습니다. 자신에게 피해가 올 일은 철저히 외면하면서 득이 될 일에는 하염없이 마음을 열고 다가갑니다. 그러면서 우리 사회에 보이지 않는 수많은 벽이 세워졌고, 사람들 간의 관계가 서먹해지고 소원해진 것 같습니다. 경제가 부흥하며 물질적 성장은 이루었으나 마음의 빈곤이 찾아온 것이지요. 귀족으로서의 의무, 부와 권력을 가진 사람들만의 의무가 아니라 누구나 사랑을 실천해야 한다는 것이 〈칼레의 시민들〉이 보여주는 진짜 의미가 아닐까 하는 생각을 해봅니다.

팔도 다리도 목도 없는 조각

1891년 프랑스 문인협회La société des gens de lettres에서는 로댕에게 오노레 드 발자크Honoré de Balzac의 조각을 의뢰합니다. 원래는 조각가 앙리 샤퓌Henri Chapu에게 의뢰했으나 그가 사망하면서 당시 문인협회 회장이었던 에밀 졸라Emile Zola의 강력한 추천으로 로댕에게 작업이 이관되었습니다. 발자크는 프랑스 문학의 거장으로 손꼽히는 중요한 인물입니다. 나폴레옹이 칼로 할 수 없었던 것을 펜으로 하겠다며 작품 활동에 매진한 작가지요. 그는 하루에 약 16시간을 방에만 틀어박혀 글을 썼습니다. 하루에 커피를 약 50잔씩 마셨고, 평생 그가 마신 커피가 5만 잔이 넘는다고 합니다. 결국 그는 쉰한 살에 과로로 사망했지만, 작품에 대한 열정으로 수많은 역작을 탄생시켰습니다. 특히 90여 편에 이르는 소설을 하나로 엮은《인간희극》La Comédie humaine이 유명하지요. 소설 속에는 약 2000여 명의 인물이 등장합니다. 흥미로운 점은 인물들이 서로 다른 소설에 다시 등장한다는 것입니다. 인물의 재등장이라는 독창적 기법을 통해 소

설 간의 연관성을 찾는 재미를 더하며 19세기 프랑스 사회의 모든 면을 소설을 통해 보여주려 했습니다.

　　　로댕은 자신의 모든 힘을 쏟아 발자크의 조각을 만들고자 했습니다. 하지만 문제가 하나가 있었지요. 이미 40년 전에 세상을 떠난 탓에 그에 대한 자료가 부족해 표현하기가 쉽지 않았던 것입니다. 로댕은 발자크가 어떤 인물이었는지 알기 위해 그의 작품들을 탐독하기 시작했습니다. 도서관을 비롯해 그의 정보를 찾을 수 있는 곳이라면 어디든 찾아갔습니다. 조각가 다비드 당제 Davide d'Angers가 만든 메달과 사진작가 나다르Nadar가 찍은 은판 사진, 화가 루이 불랑제Louis Boulanger가 그린 그림 등 발자크의 모습이 담긴 모든 것을 찾아보며 자료를 수집했습니다. 특히 발자크의 친구였던 라마르틴Lamartine이 그의 모습을 묘사한 글귀가 큰 도움이 되었습니다.

> "그는 덩치가 크고 몸의 형태는 사각형이며 땅딸막하다. 그의 영혼은 가볍고 유쾌하지만 때론 무게감이 있다. 그는 짧은 팔로 우아하게 손짓하고 연설가가 말하는 것처럼 수다를 떤다. 목소리는 다소 거친 에너지가 느껴지지만 분노나 빈정거림은 없다. 몸을 좌우로 흔들며 걷는 모습은 상반신을 경솔하게 보이게 만든다."

　　　라마르틴의 묘사에서 영감을 받은 로댕은 발자크의 고향 투렌 지역으로 가서 외모가 비슷한 주민을 찾아냈고, 그의 모습을 여러 점 스케치했습니다. 그리고 발자크의 재단사였던 피온Pion에게 가서 발자크가 입던 옷을 똑같이 주문했죠. 그의 체형과 골격을 연구하기 위해서였습니다. 이후 로댕은 다양한 모습으로 조각을 하기 시작했습니다. 가운을 입고 머리를 흐트러뜨린 채 책상

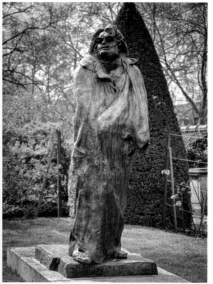

오귀스트 로댕, <발자크>

Auguste Rodin, Honoré de Balzac
1898년 | 270×120.5×128cm | 청동
로댕 미술관

에 앉아 있는 모습, 옆에 책을 한 권 펼쳐놓고 나무에 기대어 글을 쓰고 있는 모습, 팔짱을 끼고 있는 모습, 수도복을 입은 모습, 잠옷을 입은 모습까지 수많은 시도를 해보며 위대한 문학가를 잘 표현하기 위해 연구했습니다. 아침부터 어두워질 때까지 끊임없이 작업에만 몰두했죠. 이렇듯 길고 꼼꼼한 연구 끝에 불필요한 세부 사항은 모두 지워버리고 마침내 발자크의 모습을 완성했습니다.

　　　발자크가 밤에 작업할 때 주로 입었던 드레스 가운을 입히고 두 팔은 그 속으로 감췄습니다. 그리고 본래 키보다 2배 정도 크게 제작해 땅딸막하고 덩치 있는 모습보다는 날카롭고 예리한 작가의 이미지를 강조했습니다. 그리고

몸 전체가 가려져 있으니 관람자들은 소설가의 얼굴에 더욱 집중할 수밖에 없습니다. 헝클어진 머리카락은 창작의 고통을 나타내며, 얼굴 표정은 약간의 거만함이 느껴지나 가식과 빈정거림 없이 솔직하고 자신감 있는 성격을 나타내고 있지요. 로댕의 목표는 발자크의 외형적인 모습을 재현하는 것이 아니었습니다. 그의 관념과 생각, 즉 내면의 모습을 끄집어내 조형적으로 나타내는 것이 목표였습니다.

하지만 이 작품을 보고 "형태가 없는 덩어리", "소나기를 맞은 소금 덩어리" 같다며 혹평하는 사람이 많았습니다. 문인협회에서도 글을 쓰는 작가의 손을 표현하지 않고 감추어둔 것은 로댕이 문학을 모욕하는 것이라며 작품

로댕은 발자크를 다양한 모습으로
만들어보며 수없이 연구했다.

수령을 거부했고, 작품의 대가로 미리 지불한 10만 프랑을 돌려달라고 요구했습니다. 결국 로댕은 돈을 돌려주고 파리 교외 뫼동Meudon이라는 도시에 있던 자신의 저택으로 조각을 옮겼고, 이 조각은 그가 사망한 이후에도 한동안 청동으로 주조되지 않았습니다.

로댕은 말했습니다.

"만약 진실이 몰락할 수밖에 없는 운명을 타고났다면 〈발자크〉는 결국 파괴될 것이다. 하지만 진실은 영원하기 때문에 나의 작품은 결국 세상에 받아들여질 것이라 믿는다."

이후 그의 말처럼 세상은 이 조각을 받아들였고, 1939년 7월 청동으로 주조되어 현재 파리의 라스파이 거리Boulevard Raspail와 몽파르나스 거리 Boulevard Montparnasse가 교차되는 지점과 로댕 미술관에 놓였습니다. 사람들이 끝내 그의 조각을 받아들인 이유는 사람들의 생각이 변했기 때문일까요, 아니면 앞서갔던 그의 생각 덕분일까요? 아마도 자신을 믿었던 그의 모습이 시간이 흘러 세상에 받아들여진 것이 아닐까 싶습니다. 때론 무시당하고 받아들여지지 않더라도 자신을 믿고 용기 있게 밀어붙이면 언젠가는 사람들의 마음을 움직인다는 것을 보여주는 작품입니다.

대성당

〈대성당〉은 로댕이 일흔 가까운 나이에 만든 작품입니다. 일반적으로 대성당은 주교가 머무는 교회를 의미합니다. 하지만 웅장하게 솟은 건축물이 아니라 손이 조각되어 있지요. 그렇다면 로댕은 신의 손을 만들고 싶었던 것일까요? 당시에는 손만 따로 떼서 조각하는 경우는 드물었습니다. 신체를 분리하는 것은 부족한 형태, 생명의 파괴까지도 뜻할 수 있었기 때문입니다. 하지만 로댕은 과감하게 분리해 사물의 본질에 더욱 집중할 수 있게 했습니다. 또한 관람자들의 상상력을 자극해 풍부한 감상을 느낄 수 있게 만들었지요. 손의 표현은 조각가, 화가 들이 평소에 가장 많이 연습하는 것 중 하나입니다. 손은 뼈의 분절이 가장 많고 근육이 세밀하게 움직이는 부위라 표현이 쉽지 않기 때문입니다. 또한 손은 얼굴 다음으로 인간의 감정을 가장 잘 표현할 수 있는 부위이기도 합니다. 손을 보면 그 사람의 인생을 알 수 있다는 우리의 옛말처럼 손은 그 사람의 고달픔과 슬픔, 기쁨을 모두 담고 있습니다.

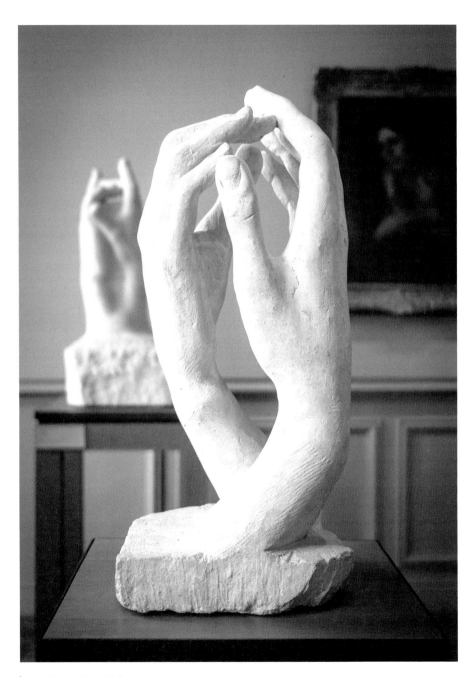

오귀스트 로댕, <대성당>

Auguste Rodin, La Cathédrale
1908년 | 64×29.5×31.8cm | 석재 | 로댕 미술관

이 조각은 두 손을 맞잡고 있는 모습입니다. 자세히 보면 한 사람이 아니라 두 사람이 서로의 손을 맞잡고 있는 형태입니다. 맞잡으려 하는 순간을 포착했다는 것이 더 정확하겠네요. 손가락 사이사이로는 빛이 새어 들어오고 있습니다. 마치 웅장하게 서 있는 고딕 성당 내부로 쏟아지는 빛의 모습 같습니다. 빛은 성당 창문을 장식한 색색이 아름다운 스테인드글라스를 통과하며 아름다운 색으로 변화합니다. 그리고 울려 퍼지는 성가대의 아름다운 노랫소리와 사람들의 애절한 기도 소리가 빛과 함께 성당 안을 채웁니다. 조각 속 두 손 사이에도 그 빛과 노랫소리 그리고 기도 소리가 가득 채워져 있는 듯합니다.

다른 사람의 손을 잡는 것은 마음을 위로하는 행동 중 하나입니다. 힘들고 지칠 때 누군가 말없이 나의 손을 잡아주면 수백 마디의 말보다 더 진한 위로를 느낍니다. 성당이라는 장소 또한 우리에게 심적인 치유와 정신적인 위안을 주는 곳입니다. 로댕은 〈대성당〉이라는 제목으로 손을 맞잡은 형태의 조각을 만듦으로써 우리에게 삶의 위로와 안식을 건넨 듯합니다.

이처럼 로댕은 19세기 이전과는 다른 조각을 탄생시켰습니다. 건축에 종속되어 있던 조각을 해방시켜 조각이 완벽한 하나의 예술 분야로 자리 잡게 했습니다. 또한 〈칼레의 시민들〉에서 그랬듯 좌대를 낮춤으로써 기존과는 다른 전시 방법으로 사람들이 조각을 더 친숙하게 느낄 수 있게 만들었지요. 또한 사물의 형태를 그대로 조각하는 데 그치지 않고, 관람자들이 조각의 형태와 이야기에 공감하고 마음으로 느낄 수 있게 했습니다. 한마디로 조각이라는 예술 작품을 한 차원 끌어올린 것입니다. 로댕은 후대 작가들에게 지대한 영향을 끼치며 표현주의의 거장으로 일컬어지고 있습니다. 일흔아홉이라는 적지 않은 나이까지 수많은 시도와 도전을 멈추지 않았던 그의 노력과 열정을 작품을 통해 온전히 느끼셨기를 바랍니다.

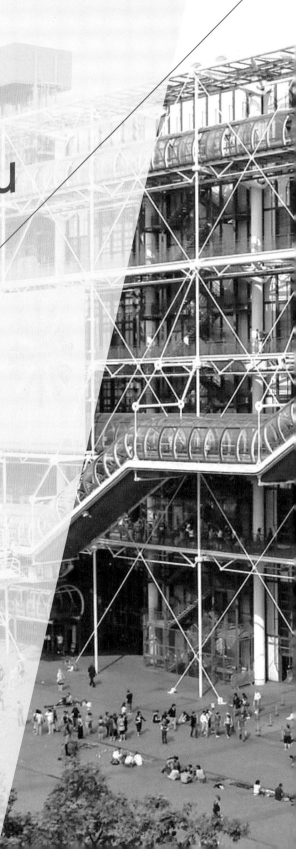

Centre Pompidou

퐁 피 두 센 터

: 국립 현대 미술관

PART 4

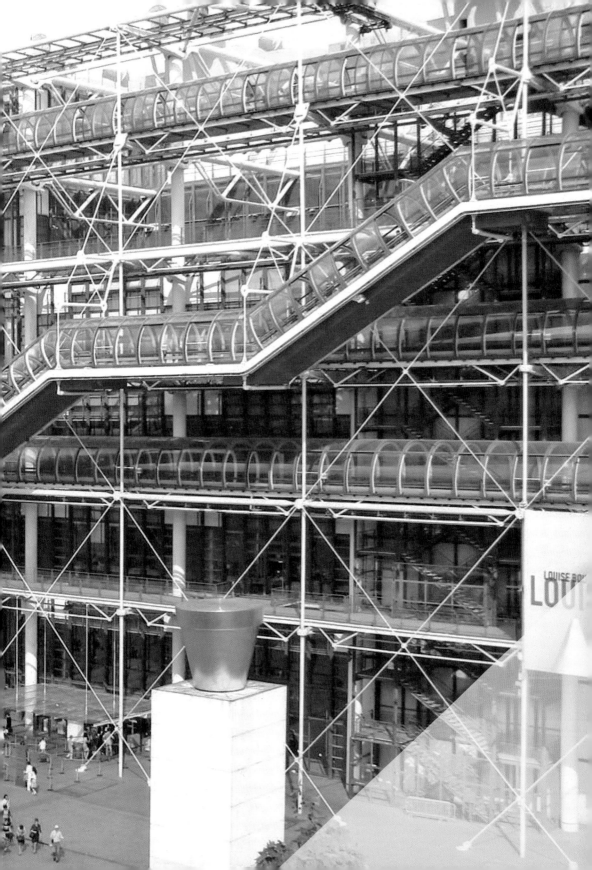

파리 중심부에 위치한 루브르 박물관은 세계에서 가장 사랑받는 박물관으로 손꼽힙니다. 100년 전으로 시계를 돌려도 마찬가지입니다. 과거의 관광객들도 〈모나리자〉와 같은 명화를 보고 큰 감동을 받았습니다. 루브르를 찾은 이들 중에는 피카소, 마티스 등 현대 미술의 거장들도 있었지요. 파리가 "현대 미술의 성지"라 불리게 된 데는 루브르 박물관 같은 인프라도 한몫한 것입니다. 그런데 나름 성지라 불리는 곳에 성소가 없다면 찾아오는 순례객들이 아쉬워하겠죠? 그래서 조르주 퐁피두Georges Pompidou 대통령이 취임한 1969년부터 퐁피두 센터라는 문화 센터를 건립하기 시작했습니다. 개관을 앞두고 외관에 대해 많은 비판을 받았지만 개관 당일부터 엄청난 방문객을 불러 모았고, 2019년에는 연간 327만 명의 방문객 수를 기록했습니다.

 퐁피두 대통령이 자신의 이름을 붙인 문화 센터를 건립하면서 내세
운 취지에는 단지 현대 미술만 담겨 있었던 것은 아닙니다. 건립 당시 이곳은
파리의 낙후지역 중 하나였던 마레 지구Le Marais 앞에 있었는데, 마레 지구는
1860년대에 진행된 파리 재개발 사업에서 배제된 구역이었습니다. 특히 퐁피
두 센터가 위치한 보부르Beaubourg 지역은 파리에서 아주 더러운 장소 중 하나였
죠. 이에 재생사업의 일환으로 이곳에 문화 센터를 만든 것입니다. 덕분에 주목
받기 시작한 마레 지구는 오늘날 서울의 '홍대' 앞과도 같은 번화가로 거듭나면
서 완벽한 변신에 성공했습니다. 대중문화가 싹트는 시대에 남녀노소를 막론한
모두를 위한 장소로 선택한 곳도 바로 퐁피두입니다. 건물 내부에는 현대 미술
관뿐만 아니라 영화관, 도서관, 어린아이를 위한 공간까지 다양한 문화 공간이
마련되어 있습니다.

 1977년 개관한 퐁피두 센터는 50년이 지난 지금까지도 연간 300만

| 퐁피두 센터의 외관.

명에 이르는 방문객을 불러 모으는 중입니다. 오늘날에는 영향력을 세계로 넓히고 있지요. 프랑스 동부 도시 메츠에 분관을 설립한 것을 시작으로 스페인 말라가, 벨기에 브뤼셀, 중국 상하이까지 진출했고 우리나라에서는 여의도 63빌딩에 2025년 개관할 예정입니다.

아름다운 정유소

1971년 퐁피두 센터 건립을 위한 공모전이 열리면서 내로라하는 건축가들이 파리로 모여듭니다. 달걀 모양의 건물 등 신선한 아이디어가 범람하는 와중에 렌조 피아노Renzo Piano, 1937-, 리처드 로저스Richard Rogers, 1933-2021의 프로젝트가 관계자들의 시선을 모았죠. 30대 초반의 두 신인 건축가는 유일하게 파리의 도시 구획을 존중하면서 동시에 에펠탑과 같이 철골을 주재료로 한 신선한 디자인을 선보였습니다. 게다가 건물 앞에 계획된 광장은 '혁명의 나라'인 파리의 정체성을 나타내면서 낙후지역인 마레 지구를 활성화시키기에도 안성맞춤이었지요.

그러나 개관식을 앞둔 퐁피두에 대한 세간의 반응은 매우 부정적이었습니다. 과거 에펠탑이 그랬던 것처럼 프랑스의 전통 석조 건물과 대조되는 외관 때문에 "공장", "정유소" 등의 별명이 붙으며 따가운 비판에 부딪힙니다. 하지만 비판이 계속되는 가운데 의외로 첫날부터 엄청난 방문객을 불러 모았습니다. 당초 예상했던 일일 방문객의 5배가 넘는 2만 5000명에 가까운 인원이 찾아오면서 뜻밖의 성공을 거두었지요. 세계 대전기를 거치며 예술의 중심이 파리에서 뉴욕으로 넘어간 때에 퐁피두의 탄생은 일부 파리 시민들에게 매우 반가운 소식이었나 봅니다.

퐁피두 건물 외관을 자세히 살피면 예술 애호가부터 어린아이까지 불러 모을 만한 아기자기한 특징을 찾을 수 있습니다. "정유소"라는 별명을 갖게 한 파이프는 건물 내부의 활용도를 높이기 위해 꺼내놓았습니다. 건물 안에 숨겨져야 할 내관이 전부 바깥에 있기 때문에 전시회가 바뀔 때마다 작품만이 아닌 건물의 구조까지도 자유자재로 변경할 수 있지요. 그렇다고 내관을 막무

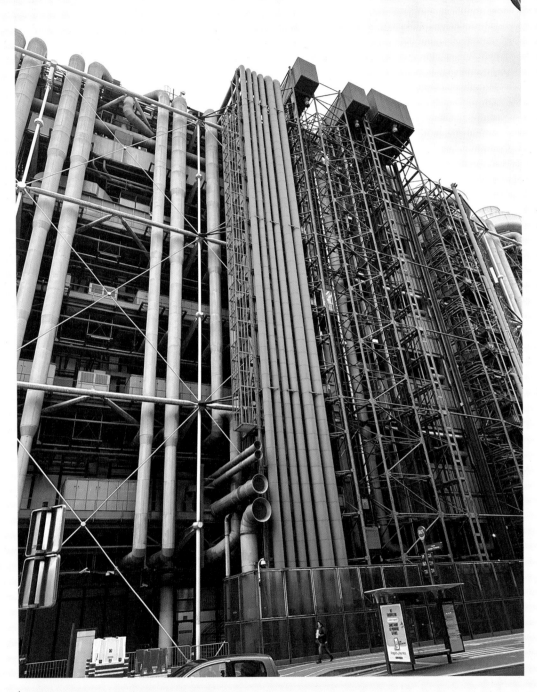

퐁피두 센터 건물 외부에 드러나 있는 파이프들.

가내로 바깥으로 꺼내놓은 것은 아닙니다. 각각 품은 색은 용도를 나타냅니다. 빨간색은 사람, 노란색은 전기, 초록색은 물, 파란색은 공기가 지나가는 통로입니다. 또한 전통과 대비되는 철골 구조의 건물과 광장의 배치는 천편일률적인 파리의 모습이 유발할 수 있는 답답함을 잠시나마 해소해줍니다. 건물 꼭대기 층에는 관광객들을 위한 전망대도 배치되어 있습니다.

현대 미술을 만나는 방법

퐁피두 센터는 6층을 특별 전시장에 할애하는 한편, 5층과 4층에 상설 전시장을 만들어 소장품을 전시하고 있습니다. 10만 점이 넘는 작품 중 상시로 꺼내놓는 작품은 소수이고, 대부분의 작품은 주기적으로 교체하면서 분관이나 다른 현대 미술관들과 활발하게 교류하는 데 활용하고 있습니다. 이 책에서는 예술가의 특정 작품을 소개하면서도 넓게는 예술가가 활동한 특정 시기나 현대 미술의 특징을 이해할 수 있는 내용 위주로 다루어보겠습니다.

5층에서는 "아방가르드"Avant-garde라 불리는 개척자들의 작품을 만날 수 있습니다. 프랑스어로 '전위부대'라는 뜻의 아방가르드는 가장 앞장서서 방패막이를 해주는 병사들처럼 오늘날의 예술을 가장 먼저 탄생시킨 장본인들을 말합니다. 따라서 이곳에서는 피카소, 마티스를 비롯한 20세기 초 거장들의 작품을 만나볼 수 있지요.

4층은 1965년 이후 오늘날까지 약 50년 동안 이어진 동시대 예술을 보여줍니다. '동시대'에 탄생한 만큼 장르를 넘나듭니다. 회화와 조각은 기본이고 미디어 기술을 활용한 작품까지 다양하며, 멋진 실내 공간으로 '체험'에 초

점을 맞춘 곳입니다. 5층이 작품과 감상자 간의 대화를 중심으로 이뤄진 공간이라면, 4층은 작품을 무대로 감상자들끼리 대화를 나누는 공간으로 구분할 수 있습니다.

이 책은 5층에 있는 작품들을 중심으로 구성했습니다. 대부분 우리에게 친숙한 작가들의 이름으로 채워져 있고, 4층을 체험하는 데 필요한 기초적인 내용을 소개하기 때문입니다. 지난 시대의 인상파 화가들이 남긴 흔적들로부터 오늘날의 예술이 탄생하기까지의 내용을 다룹니다.

흔히 사람들은 현대 미술이 어렵다고 말합니다. 10년만 지나도 급변하는 세상인데 100년 전에 '마이웨이'를 걸은 예술가의 마음속을 이해하기란 당연히 쉬운 일이 아니겠지요. 하지만 이 시기가 존재했기에 오늘날의 대중문화가 탄생했다는 사실은 부정할 수 없습니다. 이 책에서는 이해를 돕기 위해 색다른 접근 방식을 사용해보겠습니다. 예술가의 삶이 아닌 우리의 마음속 감정에서부터 접근하는 것입니다. 내면의 아름다움을 연구하는 현대 미술은 우리 내면에 존재하는 감정을 일깨워주곤 하지요. 다시 말해 예술가가 다가오는 것이 아니라 여러분이 예술가의 삶에 다가가는 것입니다.

이 책에 소개한 작품의 위치

퐁피두 센터에 소장된 작품의 전시 위치는 큐레이팅이나 작품 대여 등의 이유로 자주 달라집니다. 이 책에서 소개하는 모든 작품은 현재 5층에 있지만, 경우에 따라 4층으로 옮겨지거나 다른 미술관으로 대여될 수도 있습니다.

퐁피두 센터: 국립 현대 미술관

주소 Place Georges-Pompidou 75004 Paris
홈페이지 www.centrepompidou.fr
운영시간 오전 11시~오후 9시(12월 24일과 31일은 오후 7시까지)
 매표소는 문 닫는 시간 60분 전에 마감, 매주 화요일과 5월 1일 휴관

6층	특별 전시회장 / 전망대
5층	국립 현대 미술관(현대)
4층	국립 현대 미술관(동시대)
3층	공공 도서관(Bpi) 2/2
2층	공공 도서관(Bpi) 1/2
1층	편의 시설(카페, 놀이터, 영화관 등)
0층	로비

경탄스러운

éblouissant

로베르 들로네와 소니아 들로네
Robert Delaunay & Sonia Delaunay

경탄스럽다는 형용사는 아마 여러분이 평소에 자주 쓰는 단어는 아닐 것입니다. 그런데 우리 시대의 예술가들은 평범한 것을 거부하는 사람들인 터라, '눈부신'이라는 비슷한 단어가 있지만 일부러 더 거창한 표현으로 시작해보았습니다. 실제로 퐁피두 센터에는 거창한 표현에 어울리는 예술가가 참 많습니다. 그중에서도 '눈부시다' 못해 '경탄스러운' 그림을 그린 화가로 들로네 부부를 꼽을 수 있습니다.

파리의 화가 부부

미술사에 화가 부부가 종종 등장하긴 하지만 들로네 부부만큼 늘 함께 언급되는 경우는 드뭅니다. 게다가 이들만큼 미술사에 뚜렷한 족적을 남긴

부부는 더욱 찾기 어렵습니다. 이들은 파리에서 활동한 화가들입니다. 우크라이나 출신(당시 러시아)인 부인 소니아Sonia Delaunay, 1885~1979는 평소 좋아하던 인상파 예술을 따라 파리에 정착했습니다. 시내의 여러 갤러리를 순회하면서 만난 로베르 들로네Robert Delaunay, 1885~1941와 결혼한 뒤, 남편과 다양한 교류를 하며 많은 작품을 탄생시키지요. 그래서 남편 로베르의 작품에서 소니아의 영향을 적잖게 찾아볼 수 있습니다. 로베르는 소니아와 같은 해에 태어난 동갑내기이자 파리에서 출생한 화가입니다. 그는 '파리지앵'이란 말이 잘 어울렸고, 당시 황금기에 접어든 파리의 모습을 아름답게 그렸습니다. 특히 '에펠탑의 화가'라는 별명이 붙을 정도로 에펠탑 그리는 걸 매우 좋아했습니다. 오죽하면 소니아에게 프러포즈 선물로 에펠탑 그림을 그려줬을 정도였다고 합니다.

두 화가의 삶을 따라가면 파리를 여행하는 우리들의 모습과 닮아 보일 때가 종종 있습니다. 로베르의 삶은 이른바 '인생샷'을 건지기 위해 에펠탑을 찾는 우리의 모습, 소니아는 인상파의 삶을 좇고자 오르세 미술관을 찾는 또 다른 우리의 모습이 떠오르게 하지요. 둘의 만남은 실제로 우리가 꿈꾸는 파리에서의 가장 이상적인 삶을 보여주었습니다. 매일 저녁 이들의 집은 동료 예술가들과의 만찬으로 조용할 틈이 없었으며, 매주 목요일에는 몽파르나스Montparnasse*의 한 무도회장을 찾아 자신들이 디자인한 옷을 입고 춤추는 것을 즐겼다고 합니다. 그렇다면 이토록 낭만적인 두 남녀가 남긴 '경탄스러운' 그림에는 어떤 순간이 담겨 있을까요?

✳ 몽파르나스 타워로 익히 알려진 파리 남부에 위치한 동네. 로베르, 소니아를 비롯해 동시대 화가인 피카소 등이 즐겨 찾았다.

로베르 들로네, <에펠탑>
Robert Delaunay, La Tour Eiffel
1926년 | 169×86cm | 캔버스에 유채
퐁피두 센터

세상을 비추는 새로운 빛

들로네 부부는 오르세 미술관의 모네, 르누아르와 같은 인상파 화가들처럼 '오늘'의 모습을 담아낸 화가들입니다. 다만 이들이 마주한 '오늘'은 인상파 화가들의 그것과는 조금 다릅니다. 인상파 화가들은 평소 쉽게 마주할 수 있는 일상이나 자연을 대상으로 그림을 그렸습니다. 반면 들로네 부부는 해를 거듭할수록 새롭게 변하는 문명의 모습을 그렸죠.

프랑스어로 아름다운 시대라는 뜻의 '벨 에포크'Belle Epoque'* 시기에 태어난 두 남녀는 마치 오늘날 트렌드에 민감한 젊은 사람들처럼 그 누구보다 변화하는 세상에 관심이 많았습니다. 특히 네 살 때 파리에서 열린 만국박람회에서 에펠탑을 처음 본 로베르는 이후에도 줄곧 박람회장을 찾으며 새로운 시대를 이끌어갈 발명품에 지속적인 관심을 보였지요.**

이 가운데 로베르의 눈길을 끈 것은 1900년 파리 만국박람회에서 공개된 전기를 이용한 물건들이었습니다. 전기는 의심할 여지없이 세상을 바꾼 발명품입니다. 무엇보다 밤 풍경을 밝고 화려하게 비춘다는 점에서 파리를 더욱 아름답게 만든 주역이라 할 수 있지요. 게다가 밝게 비친 에펠탑의 모습은 미래에 대한 꿈을 꾸기에 충분할 만큼 경이로웠을 것입니다. 이렇게 새로운 세상을 마주한 로베르는 자신이 발견한 '경탄스러운' 파리의 모습을 그리기 위해 붓을 듭니다.

* 오르세 미술관 파트에서 언급한 바와 같이 프랑스의 황금기를 말하며, 보통 보불 전쟁이 마무리되던 해인 1871년부터 1차 세계 대전이 발발한 해인 1914년 사이를 말한다.
** 에펠탑은 1889년 프랑스 혁명 100주년을 기념해 만국박람회가 열린 장소에 세워졌다.

로베르의 이목을 끈 것은 에펠탑만이 아니었습니다. 이때부터 점차 싹을 틔우기 시작한 놀이공원, 경기장과 같은 대중문화의 현장도 그의 관심사 중 하나였지요. 오늘날 우리에겐 너무나도 익숙한 소재들이지만, 로베르와 같은 20세기 초 프랑스 시민들에겐 아주 신비로웠을 것입니다. 이러한 모습을 바탕으로 탄생한 그의 그림은 훗날 그를 "팝 아트의 선구자" 혹은 "원시 팝 아트 proto-pop의 화가"로 불리게 합니다. 또한 그는 이를 효과적으로 담아내기 위해 주변 화가들의 도움을 받았습니다. 그중에서도 그의 부인 소니아는 새로운 전환점이라 표현해도 될 만큼 그의 화가 인생에 큰 변화를 만든 인물입니다.

찬란하게 기록된 첫인상

인상파 화가 중에서도 고흐와 고갱을 좋아한 소니아는 그들처럼 그림에 강렬한 색채를 담아냈습니다. 그래서인지 그녀는 유독 색이 만드는 효과에 대해 관심이 많았죠. 우리는 오늘날 특정한 색이 특정한 감정을 표현할 수 있다는 사실을 잘 알고 있습니다. 고흐의 작품에 등장하는 노란색이 고흐의 기쁜 감정을 드러낸 것처럼 말입니다. 소니아는 이를 실험하기 위해 그림 속 대상을 완전히 지운 다음, 〈일렉트릭 프리즘〉과 같이 순수한 색채와 도형만을 이용해 자신이 원하는 느낌을 표현했습니다.

마침 같은 시기에 소니아가 살던 파리에는 추상파의 거장 칸딘스키와 같이 관심사가 비슷한 예술가들이 머물고 있었습니다. 그들과 생각을 공유하면서 소니아는 '이야기'보다는 '디자인'에 어울릴 만한 형태의 그림을 탄생시키지요. 이는 그녀가 의상 디자이너로서 크게 활약할 수 있었던 이유이기도 합

소니아 들로네, <일렉트릭 프리즘>
Sonia Delaunay, Prismes Électriques
| 1914년 | 250×250cm | 캔버스에 유채 | 퐁피두 센터

니다. 그중에는 로베르가 원했던 '경탄스러운' 감정을 표현하기에 안성맞춤인 디자인도 있었습니다. 미술 시간에 배우는 단어 가운데 '보색'이 있습니다. 서로 대비 효과를 일으키는 반대되는 2가지 색상을 뜻하는데, 둘을 나란히 놓아 색상을 더 뚜렷하게 만드는 현상은 '보색 대비'라고 합니다. 하지만 이 효과를 로

로베르 들로네, <돼지 회전목마>

Robert Delaunay, Manège de Cochon
1922년 | 248×254cm | 캔버스에 유채 | 퐁피두 센터

베르의 시대를 비추던 '빛'에 적용했을 때는 원리가 조금 달라집니다. 빛은 우리가 뚜렷하게 보기 힘든 대상입니다. 뚜렷하게 보려 하면 오래 버티지 못하고 고개를 돌릴 수밖에 없지요. 그리고 우리 시야에는 마치 흉터처럼 빛이 만들어낸 모양과 비슷한 보색의 잔상이 남겨집니다. 이러한 현상을 '보색 잔상'accidental color이라 하는데, 아마 여러분도 태양 빛이나 전구를 보고 나서 한 번쯤 경험했을 것입니다. 그러나 인간은 영리하기에 한번 경험한 뒤에는 같은 일을 겪을 확률이 현저히 줄어들지요. 그러니까 '보색 잔상' 효과는 주로 빛과의 첫 만남을 통한 경험입니다.

그렇다면 이를 로베르의 그림에 적용해볼까요? 그를 비롯한 동시대 파리 시민들은 본래 태양 빛과 같은 자연광에 익숙한 사람들이었습니다. 직전 시대까지 가스등이 쓰이긴 했지만 세상을 오늘날처럼 뚜렷이 비추기에는 역부족이었지요. 그런 이들에게 전기등과 같이 화려한 인공조명이 비추는 놀이기구나 운동장의 모습을 보여주었을 때, 아마 대부분의 눈앞에 수없이 많은 잔상이 만들어졌을 것입니다. 로베르는 이를 소니아의 방식을 참고해 나타냈습니다. 그의 작품 속 대상은 〈돼지 회전목마〉와 같이 빛에 가려져 희미하게 형태만 드러내고, 빈자리는 빛이 인간의 눈에 침투하면서 만들어낸 잔상이 채웁니다. 잔상은 대체로 소니아의 그림처럼 동그랗고 그 안을 빛의 실제 색과 잔상의 보색이 채우고 있습니다. 분명 실제 조명 색은 우리의 눈을 비교적 편안하게 만드는 노란빛이나 붉은빛이었을 텐데, 잔상이 만드는 보색과 어우러져 다소 어지로운 효과를 일으킵니다. 이로 인해 그림을 보는 우리도 화가와 비슷한 감정을 느끼게 됩니다.

1년의 절반을 비구름과 함께 생활하는 파리 시민들에게 밝은 조명 아래 있는 도시의 모습은 실로 로베르의 그림만큼이나 환상적으로 보였을 것이

분명합니다. 게다가 당시 파리에선 "예술가의 언덕"이라는 몽마르트르가 파리의 전성기를 이끌고 있었다고 하지요. 그때로 돌아가 시끌벅적한 소리로 가득한 몽마르트르에서 반짝이는 회전목마의 모습을 바라본다면, 아마 우리의 머릿속에도 들로네의 작품과 같은 알록달록한 세상이 펼쳐지지 않을까요?

슬픈

triste

마크 로스코

Mark Rothko

우리는 삶이 해피엔딩이길 바랍니다. 그러나 가끔은 자발적으로 슬픔에 빠지는 경우도 있습니다. 문학이나 영화, 연극, 드라마는 인간에게 찾아오는 다양한 감정을 보여주곤 합니다. 이 중에는 우리가 기피하는 슬픔이라는 감정도 있지요. 해피엔딩을 바라는 우리가 슬픔에 이끌리는 이유는 대체 무엇일까요?

최초로 비극이라는 장르를 만든 것은 고대 그리스인들이며, 모두가 신의 구원을 바라던 중세에도 《아벨라르와 엘로이즈》*와 같이 당대 프랑스를 뒤흔든 비극적인 사랑 이야기가 있었습니다. 영국에서는 셰익스피어의 명작이 탄생했지요. 유럽만이 아닙니다. 전 세계적으로 슬픔을 다루는 작품은 무수히 많이 만들어져 왔습니다. 우리 인생에는 애증의 존재와 같이 슬픔이 필요할 때

* 12세기경 프랑스 수도사와 수녀가 주고받은 사랑의 편지를 담은 이야기다.

가 종종 있는 것입니다. 그리고 20세기 초, 이와 같은 사실에 주목한 화가가 등장합니다.

안정적인 슬픔

리투아니아(당시 러시아)에서 태어나 미국에서 대부분의 여생을 보낸 마크 로스코Mark Rothko, 1903-1970는 고대 그리스에서 탄생한 비극에 관심을 보인 화가입니다. 그는 비극을 통해 체험하는 '슬픔'이란 감정을 그림 속에 담으려 했습니다. 다만 그가 그리려던 슬픔은 우리가 실생활에서 겪는 슬픔과는 조금 다릅니다. 그의 표현에 따르면 비극을 통해 경험하는 슬픔은 보통의 것보다 조금 더 숭고sublime하다고 합니다. 마치 성직자가 성당에서 십자가형을 받은 예수 그리스도를 마주하면서 느끼는 감정처럼 말이에요. 그는 인류 역사에 비극이 주기적으로 등장한 것에 대해, 비극이란 인간을 성장하게 만드는 일종의 원동력이라 말했습니다. 그러고는 평소 즐겨 인용하던 철학가 니체의 말을 빌려 비극을 통해 경험하는 슬픔을 "초월적 경험"transcendental experience에 비유합니다. 로스코의 작품은 바로 초월적 경험에 관해 이야기합니다. 다만 이는 지극히 개인적인 경험이기에 우리는 평소와는 다른 방식으로 그림을 이해해야만 하지요.

"억장이 무너지다"라는 말이 있습니다. 높이가 억에 달할 만큼 높게 쌓은 성이 무너질 정도로 가슴이 아프고 괴롭다는 뜻으로, 보통 누군가를 잃거나 떠나보낼 때 찾아오는 극심한 슬픔을 표현하는 말입니다. 아마 우리가 현생에서 슬픔을 기피하는 이유가 있다면 이처럼 억장이 무너지는 기분 때문일 테죠. 그럼에도 불구하고 때때로 슬픔을 갈망하는 우리는 비극과 같은 드라마를

마크 로스코, <N°14>

Mark Rothko, N°14
1963년 | 228.5×176cm | 캔버스에 유채, 아크릴 | 퐁피두 센터

통해 똑같진 않아도 비슷한 감정을 간접적으로 느껴보곤 합니다. 비극은 우리가 슬픔을 체험할 수 있도록 도와줍니다. 억장이 무너지지 않도록 비교적 안전하게 말이지요. 비극이 우리를 성장시킨다는 로스코의 말은 아마 이런 이유에서 비롯된 것이겠지요.

그래서인지 그의 그림은 슬픔을 이야기하는 것치곤 매우 점잖아 보입니다. 〈N°14〉를 보겠습니다. 우선 2가지 색이 사각 형태를 만들어냅니다. 비교적 균형 잡힌 모습이 안정감을 주지요. 다만 어두운 색이 지배적이며 도형의 테두리가 뚜렷하지 않다는 점에서 우리를 흔드는 슬픔도 함께 표현되었음을 이해할 수 있습니다. 그는 비극을 접하며 경험하는 감정을 지극히 개인적인 공간에 담아 보여주려 했습니다. 따라서 그의 그림은 그의 머릿속으로 들어가는 일종의 '포털'portal에 가깝다고 볼 수 있습니다. 마치 우리가 네이버, 구글과 같은 검색 포털에 접속하는 것처럼 로스코의 그림은 그가 겪은 '초월적 경험'의 세계로 우리를 이끕니다. 감정으로 만들어진 그의 세계는 우리가 형언할 수 없는 감정을 표현하는 것만큼이나 정확하지 않습니다. 때문에 그의 세계로 들어가는 문은 뚜렷한 테두리가 아니라, 희미하게 흩뿌려진 색채만으로 형태를 드러내는 것입니다.

로스코는 이 효과를 극대화하려고 일부러 액자도 달지 않았습니다. 그리고 그 안에 나타나는 세계의 모습은 대체로 탁하고 어두운 편입니다. 자신이 비극을 접하며 느낀 슬픔을 순수한 색채만을 이용해 적나라하게 보여주고자 한 것입니다. 하지만 그는 이것을 '숭고하게' 표현하기 위해 가지런히 정돈된 형태로 그림을 마무리합니다. 마치 네모난 스크린 속에 펼쳐진 드라마의 슬픔을 마주하는 듯합니다.

규모가 전달하는 감동

로스코는 숭고한 슬픔을 나타내기 위해 색채만을 고민했던 것은 아닙니다. 그는 자신의 예술을 "미지의 세계로 떠나는 여행"an adventure into an unknown world이라 표현한 적이 있습니다. 그리고 그는 이 미지의 세계를 창조하고자 과거 종교화를 탄생시킨 거장의 도움을 받습니다.

유럽의 성당에서는 예수 그리스도나 위대한 성인을 위해 봉헌한 거대한 제단화를 종종 볼 수 있습니다. 그중에서도 시스티나 성당(바티칸 시국)에 걸린 미켈란젤로Michelangelo Buonarroti의 〈최후의 심판〉, 성 프란체스코 성당(이탈리아 아시시)에 걸린 조토 디 본도네Giotto di Bondone의 〈성 프란체스코의 생애〉와 같은 벽화들은 거대한 규모 덕분에 마치 그림 속으로 빨려 들어가는 듯한 착각을 불러일으킬 때가 있지요. 로스코도 비슷한 방식을 이용합니다. 1958년 그는 뉴욕 맨해튼의 한 식당을 꾸밀 장식화 주문을 받았습니다. 비록 이 작품은 장소와 어울리지 않는다는 화가 본인의 판단으로 결국 식당에 걸리지 않았지만, 이때부터 로스코는 작품을 그릴 때 장소나 크기 등 다양한 조건을 고민하며 작업하기 시작합니다.

그는 먼저 감상자의 시야를 충분히 가릴 만한 크기로 작품을 제작합니다. 이렇게 사람과 유사한 크기로 그린 그의 작품은 보는 이로 하여금 그의 영혼을 마주 보고 서 있는 느낌이 들게 하지요. 그렇다고 사람의 키를 훌쩍 넘어설 정도로 크게 그리진 않았습니다. 그렇게 그리면 그가 표현한 슬픔이 숭고하기보다는 보는 이들의 억장을 무너뜨릴 정도로 커질 수 있기 때문이었죠. 그런 다음 작품이 걸릴 장소에 대해 고민합니다. 그림이 걸릴 위치, 전시실의 규격 등을 치밀하게 계산한 뒤 감상에 최적화된 공간을 만듭니다. 만약 장소가 적합

미켈란젤로 부오나로티, <최후의 심판>

Michelangelo Buonarroti, Le Jugement Dernier
| 1536~1541년 | 프레스코 | 시스티나 성당

조토 디 본도네,
<성 프란체스코의 생애>

Giotto di Bondone,
La vie de saint François
13세기 말 | 성 프란체스코 성당

하지 않다고 판단되면, 맨해튼 식당의 경우처럼 작업을 중단하기도 했습니다. 그만큼 그는 외부의 방해를 받지 않고 치밀하게 계산된 환경과 조건 아래에서 자신의 세계를 보여주고 싶어 했습니다. 또한 그는 말년에 다다를수록 작품의 제목을 없애려고 했습니다. 우리가 사용하는 언어와 문자는 그가 만든 미지의 세계에선 통하지 않기 때문입니다. 그래서 그의 작품에 '무제'가 많습니다. 다시

말해 그는 자신의 작품을 감상하는 데 편견이 생길 만한 모든 요소를 제거하고
자 한 것입니다. 이렇게 우리는 로스코의 작품을 머리가 아닌 눈과 마음만으로
순수하게 체험할 수 있게 됩니다.

　　　자, 그렇다면 이 모든 사실을 알고 있는 퐁피두 센터의 관계자들은 로
스코의 작품을 과연 어떻게 걸어두고 있을까요? 가진 작품 수에 비해 공간이
제한적인 퐁피두의 전시실은 주기적으로 작품과 위치를 바꿔가며 로스코의 세
계를 보여주고 있습니다. 세계에서도 손꼽히는 큐레이터들이 재해석한 로스코
의 세계는 어떤 모습일지, 여러분도 다양하게 상상하면서 작품을 감상해보길
바랍니다.

엉뚱한

bizarre

르네 마그리트와 프리다 칼로

René Magritte & Frida Kahlo

　　세상은 가끔 우리에게 완벽을 요구합니다. 그 무대가 사회든 가정이
든, 우리는 이러한 요구에 따라 완벽을 향해 가지만 이내 부담감이나 무력감이
다가와 세상을 잠시 벗어나고 싶을 때가 있지요. 누군가는 여행을 떠나고 누군
가는 운동을 하거나 취미 생활을 만들어 해방감을 찾습니다. 우리가 스마트폰
을 켜고 막연하게 SNS를 구경하는 것도 비슷한 맥락으로 이해할 수 있습니다.

　　예술가들의 작품에서도 일탈을 찾아볼 수 있다는 사실을 알고 있나
요? 우리가 흔히 "완벽주의자"라 일컫는 예술가 중에는 오히려 완벽을 요구하
는 세상을 벗어나기 위해 예술가의 길을 선택한 경우가 종종 있습니다. 대표적
으로 루이 14세의 절대 왕정 시대가 무르익은 18세기 초에 경직된 사회를 벗어
나고자 탄생한 로코코 예술이 있고, 혁명 이후 19세기에는 산업혁명으로 빨라
진 도시화를 피해 달아난 밀레와 같은 화가들도 있었지요. 모두 당시에는 엉뚱
하다며 놀림을 받았습니다. 하지만 시간이 흐른 뒤에는 많은 이의 공감을 얻으

며 최고의 자리에 올랐지요.

이번에 소개할 예술가들은 시대를 막론하고 모든 이의 머리를 갸우뚱하게 할 '엉뚱함'을 그렸습니다. 이들의 작품 속 대상은 어찌된 영문인지 뒤집힌 세계를 보는 것같이 늘 뒤틀려 있습니다. 시대를 앞서간 그림이라 하기엔 100년 뒤를 살아가는 우리의 눈에도 익숙하기보단 오히려 더욱 낯설게 보일 때가 많습니다. 물론 이들이 살던 시대를 살펴보면 충분히 수긍이 가기도 합니다. 1900년 전후로 태어난 이들은 젊은 나이에 1차 세계 대전을 겪고, 중년에 접어들 무렵에는 2차 세계 대전을 겪었습니다. 그만큼 어떤 시대보다 경직되어 있었지요. 그러나 선배들과는 달리 이들은 현실 속에서 탈출구를 찾지 않았습니다. 어쩌면 찾을 수 없었는지도 모르겠습니다. 그만큼 시대가 주는 허망함이 컸을 테니까요. 때문에 이들은 작품 속에 새로운 세계를 창조해내면서 일탈을 꿈꿨습니다.

그렇게 공개된 이른바 초현실주의 작품은 먼저 엉뚱한 모습으로 관객들의 웃음을 사는 경우가 많았습니다. 어떻게 보면 이들의 작품은 흡사 코미디라는 장르와 비슷한 면이 있었지요. 하지만 단순히 웃음을 준다는 면에서만 코미디와 비교된 것은 아닙니다. 웃음 뒤에는 블랙 코미디와 견주어도 좋을 만큼 아주 냉철한 사회적 메시지나 비극적인 현실이 감춰져 있었기 때문입니다.

수수께끼 같은 그림

벨기에 출신의 화가 르네 마그리트René Magritte, 1898-1967는 초현실주의 그룹의 대표 격인 인물입니다. 그의 작품은 그와 동료들이 모여 만든 책의

르네 마그리트, <빨간 모델>

René Magritte, Le Modèle Rouge
1935년 | 56×46cm | 캔버스에 유채 | 퐁피두 센터

표지에 실린 적도 있지요. 퐁피두 센터가 소장하고 있는 〈빨간 모델〉입니다.

작품을 마주한 사람들은 단번에 엉뚱함을 찾아낼 수 있습니다. '빨간 모델'은 온데간데없고 구두를 신었는지 벗었는지 모를 엉뚱한 한 쌍의 발만 덩그러니 놓여 있습니다. 발과 구두에 표현된 섬세한 디테일을 관찰해보면 단순히 웃기려고 그린 그림은 아닌 것 같습니다. 마그리트는 '초현실'을 나타내기 위해 발가락의 디테일만큼은 최대한 현실적으로 표현하려 했습니다. 그래야만 사람들이 자신의 그림을 그저 농담으로 치부하지 않을 거라 믿었기 때문입니다. 덕분에 우리는 그림의 다른 요소에 시선을 빼앗기지 않고 그의 엉뚱함이 어떤 의미를 갖는지에 대해서만 온전히 집중할 수 있습니다.

물론 그의 작품에서 정답을 찾는 게 보통 일은 아닙니다. 작품 속 내용은 대부분 제목과 불일치하며, 내용 자체만 살펴도 한 번에 이해하기에는 결코 쉽지 않을 때가 많습니다. 하지만 마그리트는 생각의 자유를 존중하기 위해 그림의 정답을 공개하지 않았습니다. 사람들은 그가 생전에 언급한 몇몇 힌트만으로 작품을 해석해야만 하지요. 이렇게 수수께끼를 푸는 것처럼 정답을 찾아내면 '생각'의 시간을 거친 탓인지 마치 높은 산의 정상을 밟은 듯한 쾌감을 느낄 수 있습니다.

> "〈빨간 모델〉 덕분에 우리는 다시금 느낄 수 있다. 인간의 발과 가죽 구두의 결합이 실제론 끔찍한 관습coutume monstrueuse을 만들어 낸다는 사실을."
>
> _르네 마그리트René Magritte, Écrits complets_

마그리트가 〈빨간 모델〉을 공개하면서 세상에 내놓은 힌트 중 하나

빈센트 반 고흐, <구두 한 켤레>
Vincent van Gogh, Une Paire de Chaussures
1886년 | 37.5×45cm | 캔버스에 유채 | 반 고흐 미술관

입니다. 이에 따르면 구두는 끔찍한 관습을 의미하는 것 같은데요, 그는 결국 이 관습이 무엇인지에 대해 구체적으로 밝힌 바는 없습니다. 정답은 상상해볼 수밖에 없지요. 반쯤 벗겨진 부분만 제외한다면 구두의 모습은 빈센트 반 고흐의 작품 <구두 한 켤레>를 떠올리게 합니다.

더 이상 닳을 것도 없이 바닥에 가지런히 놓인 고흐의 구두는 고단한 현대인의 삶을 적나라하게 보여주었습니다. 그러나 마그리트의 구두는 그 이상의 의미를 전하려 합니다. 가죽 구두의 의미는 아주 다양하게 생각해볼 수 있습

니다. 고흐의 작품과 마찬가지로 악조건 속에서 가족들을 위해 힘들게 일하는 노동자의 신발로 여길 수 있는 한편, 그의 시대에 곧 다가올 전쟁을 예고하는 군화로 바라볼 수도 있습니다. 절반 정도 보이는 맨발의 형상은 인간, 더 나아가 문명화된 사회에 가려진 인간의 욕망, 본능 등을 의미하는 것 같습니다. 이를 종합해본다면 마그리트의 그림은 세계 대전과 맞물려 물질주의가 팽배하던 서구 사회 속 인간의 야만성을 드러낸다고 볼 수 있습니다. 그래서 야만성에 어울릴 만한 '빨간색'을 제목에 붙여놓은 것이겠지요.

물론 이 해석은 어디까지나 마그리트의 작품을 분석한 역사가들의 의견일 뿐입니다. 자신의 작품을 "생각의 자유를 위한 물질적 신호"des signes matériels de la liberté de pensée로 여겨달라는 마그리트의 말처럼, 여러분도 자신만의 의미 있는 메시지를 이 그림 속에서 찾아보는 것이 어떨까요?

비극이 만들어낸 상상력

이처럼 초현실주의 그림에는 시대의 비참한 현실을 꺼내 익살스럽게 보여주는 독특한 매력이 있습니다. 실제로 이를 뜻하는 '블랙 코미디'라는 말도 초현실주의자에 의해 탄생했지요.＊ 하지만 이번에 소개할 화가는 이러한 상상력을 시대가 아닌 개인의 비참한 현실을 담아내는 데 사용했습니다.

프리다 칼로Frida Kahlo, 1907-1954는 남미 출신으로 우리에게는 다소 낯선 멕시코 태생의 화가입니다. 그녀의 작품은 퐁피두의 모나리자 혹은 퐁피두

＊ 초현실주의 작가 앙드레 브르통André Breton이 《블랙 유머 선집》Anthologie de l'humour noir이라는 책을 내놓으면서 쓰이기 시작한 말이다.

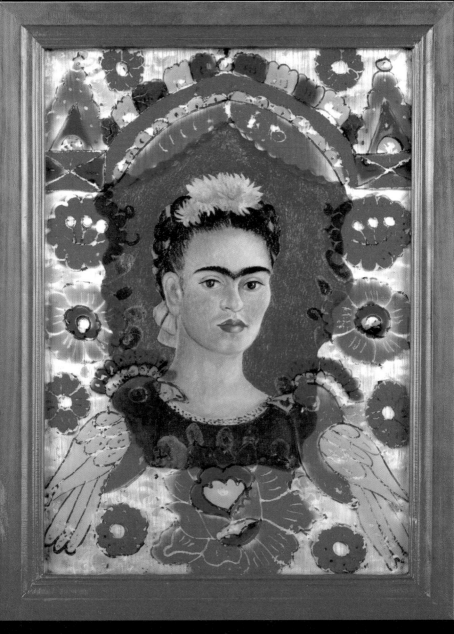

프리다 칼로, <액자>

Frida Kahlo, The Frame
1938년 | 28.5×20.7cm | 알루미늄에 유채 | 퐁피두 센터

의 반 고흐라 불러도 될 만큼 퐁피두 센터를 방문하는 사람들의 이목을 끄는 드라마틱한 이야기를 담아내고 있습니다.

퐁피두 센터가 소장한 〈액자〉는 프랑스를 넘어 유럽에서 소장하고 있는 유일한 프리다 칼로의 작품이라는 것만으로도 큰 주목을 받고 있습니다. 그림을 보면 그녀의 얼굴이 가장 먼저 눈에 들어옵니다. 그녀의 작품에는 이처럼 본인의 얼굴이 자주 등장하는데, 누구보다 자신의 모습에 관심이 많았던 것은 사진작가인 아버지의 영향입니다. 어린 시절부터 아버지의 카메라 속에 자주 담기던 그녀는 포즈를 취하는 데 아주 능숙한 재주가 있었습니다. 그런 그녀가 열여덟 살이 되던 해에 심각한 교통사고를 당하면서 척추와 골반이 무너졌는데, 이때 입원해 있는 그녀를 위해 부모님이 선물로 건넨 것이 전신 거울과 이젤이었습니다. 이 사고로 그녀는 의사의 꿈을 버려야만 했고, 거울에 비친 자신의 모습을 캔버스에 그리며 화가의 길을 걷기 시작합니다. 거동이 불가능할 정도로 몸이 불편했던 그녀는 상상력을 발휘해 자신의 고통, 신념 등을 담아 초현실적으로 자신의 모습을 그렸습니다. 그중에서도 그녀가 생각하는 자신의 가장 아름다운 모습은 바로 혁명가의 모습이었습니다.

여기서 우리는 그녀의 얼굴 주변을 둘러싼 유리 장식 액자에 주목할 필요가 있습니다. 마치 거울을 보는 것만 같은 이 유리 장식은 멕시코인으로서의 정체성을 나타내는 아주 중요한 상징입니다. 멕시코 혁명기에 태어나 혁명가의 아내이기도 했던 그녀는 누구보다 전통에 관심이 많았습니다. 그녀는 미술 교육을 제대로 받지 못한 만큼 유럽보다는 자국 문화에 훨씬 큰 애착이 있었고, 이로 인해 그녀가 그린 자화상에는 입은 옷부터 배경까지 주로 멕시코에서나 볼 수 있는 이국적인 색상이 입혀지곤 했습니다. 유리 장식에 그림을 끼워 넣은 것 또한 멕시코의 전통 제작 방식을 따른 것입니다. 〈액자〉는 언뜻 보면 뒤

멕시코 전통 의상을 입은 프리다 칼로
Nickolas Muray, Frida Kahlo on Bench

틀린 세상 속의 그녀를 표현한 듯 보이지만, 사실은 멕시코인으로서 그녀의 긍지를 표현한 것이지요.

　　안타깝게도 그녀에게 비극은 끊임없이 찾아왔습니다. 사고 후유증

으로 몇 차례의 유산을 겪기도 하고, 남편 리베라의 계속된 외도는 그녀의 삶을 더욱 비참하게 했지요. 그런 그녀에게 그림이란 무너지지 않는 자신의 자존감을 담아내는 그릇과도 같았습니다. 가로세로 30cm도 안 되는 작은 자화상이 퐁피두 센터에서 큰 존재감을 드러낼 수 있는 이유는 아마 작품 하나하나에 그녀의 영혼을 담아냈기 때문이겠지요.

　　20세기 초 등장한 초현실주의자들은 자신에게 찾아온 비극을 자유로운 상상력을 발휘해 극복하려 했습니다. 물론 이 방식이 그들에게 명확한 해답을 제시하진 않았을지라도 잠시 동안의 해방감을 느끼게 해준 것은 분명해 보입니다. 각박한 사회를 살아가는 우리에게도 아주 중요한 교훈을 전해줍니다.

환상적인

fantastique

마르크 샤갈

Marc Chagall

연말이 되면 방송국에서 각종 시상식이 열리곤 합니다. 상을 탄 연예인들은 트로피를 들고 한 해를 정리하는 말과 함께 수상 소감을 전하지요. 상을 이미 몇 차례 받아본 사람은 차분한 표정으로 무대에 올라 정중히 감사의 인사를 전하고 내려오기도 하지만, 예기치 못한 상황에서 호명된 수상자들은 온갖 미사여구를 동원해 놀란 기분을 표현하기도 합니다. "꿈만 같다", "날아갈 것만 같다", "세상을 다 가진 기분이다"라는 말처럼 현실에서 일어나기 힘든 상황에 빗대어 기분을 전하는 것은, 아마 여태껏 경험하지 못한 새로운 감정을 느꼈기 때문일 것입니다.

퐁피두 센터에는 이처럼 인생에 한 번쯤 일어날까 말까한 환상적인 순간을 그린 화가가 있습니다. 벨라루스(당시 러시아) 출신의 화가 마르크 샤갈 Marc Chagall, 1887~1985입니다. 그의 작품 속에서는 꿈에서나 볼 것 같은 아름다운 세상이 펼쳐지는가 하면, 날아다니는 사람들도 자주 볼 수 있습니다. 판타지 영

화 같은 그의 작품은 실제로 그가 겪은 짜릿한 순간을 담아내는 경우가 많았습니다. 그의 작품 중 일부가 아름다운 선율로 가득한 파리 오페라 극장의 천장에 걸린 것도, 구원을 외치는 성당의 스테인드글라스를 장식하고 있는 것도 어쩌면 같은 이유에서겠지요.* 그중에서도 퐁피두 센터가 소장하고 있는 작품은 어쩌면 우리 모두에게 짜릿한 경험일 수 있는 가장 친숙한 주제를 다룹니다.

사랑이 만들어내는 환상

우리 인생에서 가장 환상에 가까운 순간을 꼽자면 대부분 사랑에 대한 기억을 떠올릴 것입니다. 게다가 샤갈의 시대처럼 어지러운 시기에 이루어진 사랑의 기억이라면 더욱 아름답게 남아 있을 것 같습니다. 샤갈이 "나의 영혼"이라고 비유했던 여인 벨라Bella Rosenfeld, 1895~1944는 1909년 고향 비텝스크Vitebsk에서 만나 결혼한 그의 부인이자 뮤즈입니다. 지독한 사랑꾼이었던 샤갈은 작품 속에 벨라를 자주 등장시켰습니다. 서로 손을 잡고 다정히 서 있는 장면, 키스를 나누는 장면 등 벨라가 죽은 뒤에도 그리움을 담아 그녀의 모습을 그렸지요. 그림 속 벨라의 모습은 상황에 따라 가지각색으로 변합니다. 샤갈의 환상적인 색채로 성모 마리아처럼 인자하게, 때로는 우아한 비너스처럼 아름답게 등장하기도 했습니다.

1918년 작 〈와인잔을 든 이중 자화상〉은 샤갈의 삶에서 가장 특별한 순간을 담아낸 작품입니다. 1914년 파리에 머물던 샤갈은 다가올 1차 세계 대

 * 샤갈의 작품은 파리 오페라 갸르니에 극장의 천장화, 랭스Reims와 메츠Metz의 성당 스테인드글라스 장식을 통해서도 볼 수 있다.

전의 전조를 느끼고 고향으로 돌아와 마침내 벨라와 결혼합니다. 이때 샤갈은 결혼을 주제로 한 다수의 작품을 탄생시키는데, 〈와인잔을 든 이중 자화상〉은 이들에게 찾아온 행복을 단적으로 보여줍니다. 그림에는 벨라의 목 위에 올라 탄 샤갈이 등장합니다. 그의 밝은 표정과 한쪽 눈을 가리며 부인에게 장난치는 모습만으로도 그의 행복한 감정을 읽어낼 수 있지요. 그의 머리 위로는 보라색

마르크 샤갈,
〈와인잔을 든 이중 자화상〉

Marc Chagall,
Double Portrait au Verre de Vin
1917~1918년 | 235×137cm
캔버스에 유채 | 퐁피두 센터

옷을 입은 천사가 나타납니다. 천사의 옷 색깔과 벨라의 드레스 사이로 드러나는 스타킹 색을 일치시켜 천사가 둘 사이에 태어난 딸 이다Ida라는 사실을 알려줍니다. 배경에 프리즘처럼 발산되는 빛은 주인공을 둘러쌉니다. 2가지 색으로 이뤄진 하늘의 모습은 이들의 사랑을 더욱 신비롭게 만듭니다. 마냥 밝은 색만은 아닌 것은 우리가 실제로 결혼을 하면서 느끼는 복합적인 감정을 동시에 보여주는 듯합니다.

　　　이렇게 샤갈은 파스텔 톤 색채를 이용해 자신의 특별한 경험을 환상적이면서도 신비롭게 묘사했습니다. 이는 마치 샤갈의 인생이 늘 행복의 연속이었던 것만 같은 착각을 일으키지요. 그러나 만일 행복이 영원했다면 그의 기억은 이처럼 특별할 수 없었을 겁니다. 실제로 그에게 찾아온 행복은 무너질 듯 늘 아슬아슬했습니다. 전쟁을 피해 고향으로 돌아온 샤갈은 러시아 예술의 새로운 기준을 제시한 화가 말레비치에 밀려 조국에서 큰 주목을 받지 못했습니다. 때문에 그는 프랑스로 다시 돌아갈 수밖에 없었지요. 이후의 삶도 결코 순탄치 않았습니다. 1차 세계 대전 이후 커져가는 유럽인들의 반유대주의에 직면한 그는 미국으로의 망명을 선택했는데, 그러던 중 벨라가 바이러스에 걸려 샤갈을 남겨둔 채 1944년 세상을 떠납니다. 비록 이후에 두 차례나 재혼을 했지만 그는 벨라의 모습을 계속 그렸습니다. 그녀는 샤갈에게 그저 아내가 아니라 영혼이라 여길 만큼 소중한 존재였던 것이지요. 오역의 가능성도 있지만, 앞서 소개한 작품의 제목이 왜 '이중 초상화'가 아닌 '이중 자화상'인지 이해되는 대목이기도 합니다.

이방인의 시선

다양한 민족과 언어가 존재하는 유럽에서는 아무리 오래 살아도 누군가의 이방인이 되는 경우가 종종 있습니다. 그럴 때면 평소에는 잠자고 있던 애국심이 갑자기 되살아나면서 마치 국가 대표처럼 우리나라의 문화를 장황하게 설명하기도 합니다. 막상 조국에 살면 느끼기 어려운 자국 문화의 정체성을 외국에서 발견할 수 있다는 것이 참 신기하지요. 누군가는 이런 현상을 두고 "유배의 역설"이라 말합니다. 쉽게 말해 조국을 등지고 떠난 타국에서 오히려 조국에 대한 소중함을 깨닫게 된다는 뜻입니다.

그렇다면 대부분의 여생을 망명자로 산 샤갈의 삶은 어땠을까요? 러시아의 유대인 집안에서 태어나 훗날 프랑스 국적을 취득한 샤갈에겐 파리와 비텝스크라는 두 고향이 존재했습니다. 그렇기 때문에 그의 작품에는 두 나라의 문화(프랑스, 러시아) 혹은 두 종교(천주교, 유대교)의 특성이 골고루 스며들어 있습니다. 1938년 작 〈에펠탑의 신랑 신부〉가 이를 대표적으로 보여줍니다.

이번에도 샤갈은 아내인 벨라와 함께 등장합니다. 마치 여행을 떠나는 것처럼 하늘에 떠 있는 이들의 모습 뒤로 에펠탑으로 대표되는 파리의 모습이 보입니다. 한때 프랑스인들이 흉물이라 여겼던 에펠탑은 이방인의 시선을 거치며 아름답게 나타납니다. 밝게 비치는 태양 빛이 이들에게도 파리가 낭만의 도시였다는 사실을 말해주지요. 하지만 이들은 곧 이 아름다운 곳을 떠나야만 합니다. 2차 세계 대전을 앞두고 유럽에 들이닥친 반유대주의를 피해 몸을 숨길 곳을 찾아야만 했던 것입니다. 이를 위해 샤갈 부부는 프랑스로 국적을 바꿨지만 이것만으로는 역부족이었습니다. 결국 전쟁이 터지고 나치군이 프랑스로 들어오면서 이들은 대서양 너머의 도시, 뉴욕으로 향하지요. 하지만 샤갈이

마르크 샤갈, <에펠탑의 신랑 신부>

Marc Chagall, Les Mariés de la Tour Eiffel
1938~1939년 | 150×136.5cm | 캔버스에 유채 | 퐁피두 센터

만들어낸 그림 속 환상은 이들의 현실보다는 소망에 주목합니다. 파리를 등지고 향한 곳에서는 망명지 미국이 아닌 고향 비텝스크가 보입니다. 그 주변에서는 음유시인이 바이올린을 연주하고 있습니다. 우상 숭배를 금지하는 유대교 예술에선 음악과 같은 간접적인 표현이 자주 쓰입니다. 이 모습을 어린 시절부터 지켜본 샤갈은 바이올린을 연주하는 모습 자체만으로 고향에 대한 그리움을 표현한 것이지요. 그의 어린 시절을 상징하는 수탉을 타고 있는 모습도 마찬가지로 과거로 돌아가고자 하는 그의 바람을 담았다고 볼 수 있습니다.

이처럼 〈에펠탑의 신랑 신부〉는 위기를 맞이한 부부가 절실히 원했던 장소를 보여주는 그림입니다. 태어난 곳이자 부부의 연을 맺은 곳, 동시에 어린 시절 추억들로 가득한 그곳은 긴 망명의 시간을 보내면서 어느새 이들의 환상 속으로 들어가 버린 것이지요. 안타깝게도 그의 예술은 전쟁 이후 독재 국가로 변모한 소련에서 "타락한 예술"로 분류됩니다. 때문에 그는 죽을 때까지 고향으로 돌아갈 수 없었습니다.

이렇게 샤갈의 환상 속에는 행복이 존재하지만 그에 따른 불안감도 함께 나타날 때가 많습니다. 때문에 일부 사람들은 샤갈의 작품을 가리키며 "불안정한 행복"이라 평가하지요. 하지만 달리 생각해보면 불안정했기 때문에 그의 행복이 환상적일 수 있었던 게 아닐까요? 행복이 영원할 수 없는 것처럼 환상도 영원하면 환상이라 부를 수가 없듯이 말이에요.

완벽한

parfait

카지미르 말레비치와 피트 몬드리안

Kasimir Malevitch & Piet Mondrian

　　파리 루브르 박물관에 가면 주로 역사나 신화와 같은 옛날이야기가 담긴 작품을 만날 수 있습니다. 하지만 지구 반대편 나라에서, 그것도 무려 몇 세기 전에 일어난 이야기를 단번에 이해하기란 결코 쉬운 일이 아니지요. 그래서 우리는 가이드의 도움을 받곤 합니다. 그럼 이보다 이해하기 쉬운 작품을 찾기 위해서는 어디로 향해야 할까요? 오르세 미술관에는 우리에게도 익숙한 일상의 아름다운 풍경을 담은 그림이 많아 비교적 이해하기 쉽습니다. 하지만 이 또한 문제가 있습니다. 이곳의 예술가들은 인상파로 불리는 만큼 그림 속에 본인의 생각을 담았기 때문에 그들의 개인사를 알고 가야만 작품을 제대로 이해할 수 있습니다. 그렇다면 모두가 단번에 이해할 수 있는 완전무결한 작품은 세상에 존재하지 않는 걸까요?

　　퐁피두 센터에는 이와 비슷한 고민을 했던 화가들의 작품이 있습니다. 이들은 자신의 예술에 국가, 종교, 문화 등 시대와 환경의 구애를 받지 않고

모두의 고개를 끄덕이게 만들 절대적이고 완벽한 기준을 세우려 했습니다. 이를 실현하기 위해 이들은 지식을 동원해야만 이해할 수 있는 모든 요소를 그림에서 제거해야 했습니다. 심지어 화가 자신의 생각도 철저히 배제하려 했지요. 다시 말해 배경 지식이 부족한 아이들이나 예술에 대한 문외한들도 끌어안는 완벽하고도 순수한 작품을 만들고자 한 것입니다. 이렇게 군더더기를 쳐내다 보니 결국 그림에는 뼈대와 같은 선과 색만 남았습니다.

과연 이들의 실험은 성공적이었을까요? 결과물을 보면 대답하기가 힘듭니다. 우리가 너무 옛날 그림에 익숙한 탓인지, 이들의 '완벽한' 작품을 보면 오히려 더 많은 생각을 하게 되기 때문입니다. 하지만 어느 정도의 성과는 있었던 것 같습니다. 오늘날 우리 주변에서 이들이 남긴 그림과 비슷한 디자인을 입은 물건들을 종종 찾아볼 수 있습니다. 이를 단순함을 추구한다는 뜻의 '미니멀리즘'minimalisme이라고 합니다. 별다른 기교 없이 간결하고 세련된 디자인이 의상이나 가구와 같은 일상 물건 속에 들어오는 경우가 있습니다. 우리는 그것을 '미니멀' 또는 '클래식'이라 하기도 합니다. 다시 말해 이들은 오늘날의 클래식을 탄생시킨 주역이라 할 수 있습니다. 바로 카지미르 말레비치Kasimir Malevitch, 1879~1935와 피트 몬드리안Piet Mondrian, 1872~1944입니다.

가장 완벽한 형태

말레비치가 그의 고향인 러시아에서 두각을 드러낸 시기는 예술의 도시 파리의 황금기가 마무리될 무렵입니다. 1914년 1차 세계 대전이 발발하면서 프랑스에 거대한 암흑기가 찾아옵니다. 당시 예술가들은 피난처를 찾기

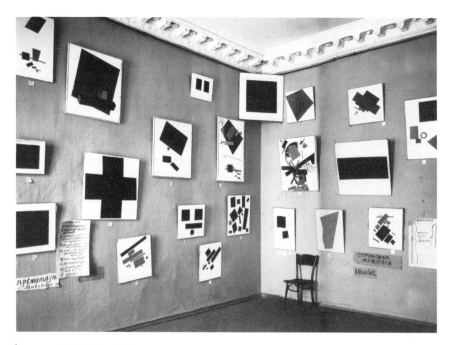

1915년 말레비치의 전시회 모습.

위해 전쟁터가 된 프랑스를 떠나는 경우가 많았는데, 러시아 출신 예술가들은 본국으로 돌아가 1917년 발발한 러시아 혁명을 목격하면서 인생의 거대한 전환점을 맞이합니다. 러시아는 이 혁명을 통해 단번에 제국에서 사회주의 국가로 변화하는데, 이는 여러 단계의 시민 혁명을 거친 프랑스에 비해 너무나도 빠른 속도였습니다. 그만큼 러시아는 변화한 세상에 걸맞은 새로운 예술을 찾게 되죠. 바로 이때 러시아인들의 가장 큰 주목을 받은 예술가가 말레비치입니다.

혁명을 맞이하면서 러시아로 돌아간 예술가들은 각자 서유럽에서 배워온 솜씨를 뽐내며 자신만의 영역을 키워갑니다. 하지만 새로운 시대를 맞이한 국민들은 이들보다 조금 더 '러시아적인' 예술을 원했지요. 말레비치는 혁명

카지미르 말레비치, <검은 십자가>

Kasimir Malevitch, Croix Noire
1915년 | 80×80cm | 캔버스에 유채 | 퐁피두 센터

이전까지는 별다른 주목을 받지 못한 화가였습니다. 때문에 러시아 바깥으로 나가본 경험이 아예 없었고, 이때까지만 해도 당시 거장이라 불리던 이들의 작품을 비슷하게 따라 그리는 정도였지요. 그런 그가 어느 날 절대적인suprématiste 아름다움이라 표현한 40점의 작품을 내놓으며 러시아 화단에 큰 충격을 안겨 줍니다.

그가 주장하는 절대적인 아름다움은 주로 도형에서 찾아볼 수 있습니다. 그중에서도 〈검은 십자가〉는 그가 절대적인 형태라 여기던 사각형과 원형 중 사각형 안에 수직의 십자가를 그려놓은 작품입니다. 대체 그가 이 도형에서 발견한 아름다움은 무엇일까요? 사실 말레비치의 그림이 아니더라도 다양한 명화에서 이러한 도형의 아름다움을 발견할 수 있습니다. 예컨대 루브르 박물관에 있는 〈모나리자〉의 삼각형 구도는 커다란 안정감을 주는 한편, 들라크루아의 〈민중을 이끄는 자유〉는 같은 삼각형 구도를 통해 혁명의 뜨거운 감동을 전달하지요. 성당이나 교회에 십자가 형태로 매달린 그리스도의 모습에서는 숭고함을 느끼곤 합니다.

　　이처럼 말레비치는 그림이 만들어내는 가장 근본적인 형태의 아름다움을 자신의 작품에 담아낸 것입니다. 그렇다면 그가 사각형과 원형을 절대적이라 생각한 데는 무슨 이유가 있었을까요? "강력한 힘을 지닌 형태다"(1915년 5월, 친구 마추신Matiouchine에게 보낸 편지 중에서)라는 그의 답변만으로는 궁금증을 해결하기에 역부족인 것 같습니다. 하지만 그 답은 생각보다 가까이 있을지도 모르겠네요. 잠시 책을 내려놓고 여러분 주변의 사물들을 살펴보세요. 휴대폰, 텔레비전, 카메라, 거울 등 우리가 오늘날 꿈꾸는 아름다움의 대부분이 바로 사각형과 원형에 들어가 있습니다. 그 안에 담긴 세상의 모습은 〈검은 십자가〉에서 사각형 안의 꿈틀거리는 십자가와 닮았지요. 비록 그는 혁명 이후 출현한 소련 공산당과 사이가 점차 틀어지면서 역사 속으로 사라졌지만, 오늘날에는 우리의 일상에도 그의 예술이 녹아들 정도로 새로운 시대를 연 인물로 회자되고 있습니다.

가장 완벽한 리듬

몬드리안의 그림을 보면 건축 설계도 또는 뉴욕이나 강남 같은 대도시의 바둑판처럼 배열된 도로망이 떠오릅니다. 그만큼 그의 작품은 매우 치밀하게 그려졌지요. 서로 수직을 이루는 선의 굵기와 간격뿐만 아니라 철저히 계획된 색의 배치까지, 마치 하나의 작품이 하나의 수학 공식을 만들어내듯 선과 원색만을 이용해 아름다움의 완벽한 비율을 나타내려 했습니다.

그는 그림을 그릴 때 '그리다'peindre보다는 '건축하다'construire라는 단어를 더 즐겨 사용했습니다. 그의 작품 대다수가 "구성"이라 불리는 것만 봐도 알 수 있지요. 건축과 다른 점이 있다면 그림은 무너질 위험이 없기 때문에 중력의 구애를 받지 않는 자유로운 디자인이 가능했다는 것이었습니다. 하지만 그는 완벽한 비율을 찾기 위해 설계도와 같은 구성을 고집하면서 자유로움 속에서도 균형을 찾으려 했습니다. 균형을 맞추기 위해 그림에 살이 되는 내용을 모두 제거한 뒤 뼈대만 남겨놓은 것입니다.

예술에서 균형을 말할 때 자주 등장하는 것이 대칭입니다. 르네상스 시대부터 본격적으로 쓰이기 시작한 대칭 기법은 회화든 건축이든 작품을 만들 때 가장 기초가 되는 것 중 하나였지요. 하지만 몬드리안은 이 질서정연한 법칙을 철저히 배격합니다. 모든 사람이 납득할 만한 자연스런 균형을 만들고 싶었기 때문입니다. 실제로 우리는 대칭과는 거리가 먼 세상을 살고 있습니다. 당장 거울만 봐도 두 눈의 생김새가 다르고 두 귀의 모양이 다르다는 것을 확인할 수 있습니다. 세상으로 범위를 넓혀봐도 마찬가지입니다. 아름다운 자연도, 높은 곳에서 바라본 도시도 제각각 다른 모습으로 자유롭게 움직입니다. 대칭적인 공간은 루이 14세의 베르사유 궁전처럼 거대한 권력의 손길이 닿은 곳뿐입니다.

다시 말해 몬드리안은 "세상은 본래 어지럽다"라는 전제를 세운 뒤, 그 안에서 자연스러운 균형을 찾고자 한 것입니다. 그래서 그가 만들어낸 선과 색은 비율을 찾기 위한 각도만 동일할 뿐, 작품 속에서 자유분방하게 움직이며 비대칭을 만들어냅니다. 처음에는 색면의 비율에 주목하며 색의 아름다움을 탐구하던 몬드리안은 〈빨강, 파랑, 흰색의 구성 II〉를 그리던 시기에는 선으로 관심을 돌려 간격의 아름다움을 찾으려 합니다. 그러다 1940년대에 이르러 그동안 자신이 만들어낸 공식을 활용해 본격적으로 세상을 묘사하기 시작하지요. 당시 2차 세계 대전을 맞이해 미국 뉴욕에 망명 중이던 그는 뉴욕의 활기찬 에

베르사유 궁전의 정원.

피트 몬드리안, <빨강, 파랑, 흰색의 구성 II>

Piet Mondrian, Composition en Rouge, Bleu, et Blanc II
1937년 | 75×60.5cm | 캔버스에 유채 | 퐁피두 센터

피트 몬드리안, ⟨뉴욕⟩
Piet Mondrian, New York City
| 1942년 | 119.3×114.2cm | 캔버스에 유채 | 퐁피두 센터

너지에 크게 놀랍니다. 특히 그의 눈길을 끈 것은 부기우기Boogie-woogie*로 대표
되는 재즈 음악이었습니다. 재즈가 만들어내는 리듬은 그가 추구하던 "어지러
움 속의 균형"을 표현하기에 안성맞춤인 소재였지요. 이렇게 그의 손에서 ⟨뉴

＊ 블루스에서 파생된 재즈 음악의 한 형식.

욕〉과 같은 걸작들이 탄생합니다.

　　몬드리안의 작품은 이처럼 비대칭의 아름다움도 사람에게 안정감을 줄 수 있다는 사실을 보여줍니다. 더 나아가 늘 세상이 어지럽고 혼란스러워도 그 안에 우리를 위로할 만한 아름다움이 존재한다는 사실을 말해주기도 하지요. 어찌 보면 우리의 눈에 다소 자유분방해(?) 보이는 서구 사회의 단면을 보여주는 것 같기도 합니다.

　　그런데 세상에 절대적이고 완벽한 아름다움이 과연 존재하긴 할까요? 그런 맥락에서 말레비치와 몬드리안의 그림은 사실 굉장히 무모한 실험이었다고도 볼 수 있습니다. 하지만 이들의 실험 덕분에 우리가 추구하는 아름다움의 근원이 무엇인지 알아낼 수 있었지요. 아름다움의 설계도를 입수한 셈이니 여기에 살만 입히면 우리만의 절대적인 아름다움도 만들 수 있지 않을까요?

심오한

profond

바실리 칸딘스키와 호안 미로

Vassily Kandinsky & Joan Miro

생각을 말로 표현하기 힘들 때, 서로의 의중을 확인할 수 있는 마음의 언어가 존재한다면 얼마나 좋을까요? 우리의 감정은 무궁무진하게 표현할 수 있을 정도로 다양합니다. 하지만 이를 모두 담아내기에 우리가 쓰는 언어는 제한적이지요. 그 대안으로 최근에 등장한 이모티콘이 있지만 여전히 부족함을 느낄 때가 많습니다. 그렇다면 이런 갈증을 대체 어떻게 해결해야 할까요? 이번에 소개할 화가 바실리 칸딘스키Vassily Kandinsky, 1866~1944와 호안 미로Joan Miro, 1893~1983는 이 질문에 대한 해답을 그림에서 찾았습니다.

예술이란 마음의 언어를 표현하는 일과 같습니다. 펜으로 상대방에게 마음을 전하는 것처럼, 음악가는 악기를, 화가는 붓과 캔버스 등의 도구를 이용해 자신만의 언어를 창조하죠. 화가는 주로 세상의 모습을 담아 자신이 '목격한' 아름다움을 전하곤 하는데, 어떤 화가는 자신이 '생각하는' 아름다움을 나타내기 위해, 세상을 거치지 않고 머릿속에 떠오르는 장면 그대로를 꺼내 보여줄

316

때도 있습니다. 흔히 '추상화가'라 칭하는 화가들입니다.

이들의 작품은 머릿속 장면을 그대로 보여주기 때문에 다소 심오하고 난해할 수 있습니다. 하지만 세상을 건너뛰고 탄생한 작품인 만큼 작가의 가장 순수한 경험을 감상할 수 있지요. 심해의 바다에서 자연의 순수함을 발견하는 기분 같다고 할까요?

이와 같은 그림을 그린 화가는 퐁피두 센터에 굉장히 많습니다. 칸딘스키와 미로의 시대를 살피면 거의 모든 예술가가 추상의 단계를 거친 흔적이 존재하지요. 하지만 가장 표현하기 힘들고 심오한 세계를 그린 작품이라면, 저는 두 화가의 작품을 꼽고 싶습니다. 지금부터 그들의 미스터리한 세계를 살펴보겠습니다.

그림이 들려주는 한 편의 교향곡

1895년 러시아 모스크바에서 프랑스 인상파에 관한 전시회가 열립니다. 이때 전시장을 찾은 스물아홉 살의 법학도 칸딘스키는 빛의 화가 클로드 모네의 연작 〈건초더미〉를 보고 기이한 체험을 합니다. 그의 표현에 따르면 그림 속 건초더미가 아닌 건초더미를 감싸는 색채가 너무나 아름다웠다고 합니다. 그러니까 그는 대상과 대상이 만들어내는 아름다움을 분리해서 그림을 감상한 것입니다. 그는 이 신기한 경험을 연구하기 위해 법학 공부를 접고 독일 뮌헨으로 미술 유학을 떠납니다. 하지만 그가 진정으로 원하는 아름다움이 무엇인지 알아내기 위해 십수 년의 세월을 거쳐야만 했지요. 1910년이 되어서야 그의 손에서 '추상파'의 시작을 알리는 기념비적인 작품들이 탄생합니다.

바실리 칸딘스키, 〈인상 5〉
Vassily Kandinsky, Impression V
1911년 | 106×157.5cm | 캔버스에 유채 | 퐁피두 센터

 1911년 작 〈인상 5〉도 그중 하나입니다. 칸딘스키는 이와 같은 작품을 탄생시키기 위해 음악이라는 장르를 참고했습니다. 우리는 음악을 들을 때 멜로디가 아름다워 가사에 집중되지 않는 현상을 종종 체험합니다. 칸딘스키는 모네의 그림을 통해 이와 비슷한 경험을 했고, 그래서 자신의 그림을 아름다운 음악처럼 만들고자 한 것입니다.

 실제로 그는 자신의 작품에 음악과 같은 규칙을 부여했습니다. 〈인상 5〉는 칸딘스키가 구성한 작업의 첫 번째 단계인 '인상' 단계를 보여줍니다. 이 단계에는 아직 잔상이 남아 있어 완전한 추상의 단계라 보긴 힘듭니다. 하지만 우리는 이 그림만으로도 단번에 칸딘스키의 추상이 무엇인지를 알아낼 수 있지

요. 그는 말을 탄 기수의 모습을 표현한 것이 아닙니다. 단순히 그 모습이 만들어내는 리듬감을 표현한 것입니다. 그 뒤로는 멜로디 역할을 하는 다채로운 색이 거대한 산의 형태로 등장합니다. 색에는 따로 의미를 부여하지 않았습니다. 파란색을 보고 차가움을 느끼듯이 색이 전달하는 느낌을 그대로 받아들이면 그것만으로 감상은 충분합니다.

칸딘스키는 묘사할 수 없는 아름다움을 표현한 화가입니다. 우리는 그의 작품을 보고 두뇌를 복잡하게 거칠 필요 없이 순수한 시각만으로 감상하면 그만이지요. 물론 이해를 바란다면 다소 어려워 보일 수 있습니다. 하지만 이해되는 아름다움은 이미 사진과 영화라는 장르가 구현할 수 있으니 칸딘스키는 그림만이 할 수 있는 아름다움을 만든 것입니다.

바실리 칸딘스키, <검은 아치와 함께>
Vassily Kandinsky, Avec l'arc Noir
1912년 | 189x198cm | 캔버스에 유채
퐁피두 센터

이런 특징은 이듬해 탄생한 〈검은 아치와 함께〉에서 더욱 두드러집니다. 그림에는 러시아 마차에 쓰이는 검은 아치 형태의 멍에가 등장합니다. 하지만 멍에는 칸딘스키의 그림에서 제 역할을 잃고 이리저리 날뛰고 있지요. 이에 걸맞은 운동감을 나타내기 위해 배경에는 커다란 3개의 색채 블록을 그려 넣었습니다. 오른쪽의 빨간색은 주홍빛을 발산하며 커다란 에너지를 뿜냅니다. 하지만 왼쪽으로부터 밀고 들어오는 파란색이 균형을 깨뜨리고 있습니다. 파란색은 내부의 보색인 노란색과 마찰을 일으키며 어디로 튈지 모르는 돌발성을 표현합니다. 마지막으로 상단의 블록은 파란색과 빨간색이 만나 결합한 보라색입니다. 3가지 색상은 화음과 같은 조화를 보여주는 것입니다. 언뜻 보면 이 구성은 말과 마차가 만들어내는 활발한 움직임을 표현한 것 같습니다. 하지만 대상은 이미 칸딘스키의 머릿속을 거치면서 검은 아치 외에는 모두 에너지로 치환된 상태지요. 마치 검은 아치가 연주하는 한 편의 교향곡 같은 작품이 탄생한 것입니다.

　　음악과 비교되곤 하는 칸딘스키의 추상화는 점차 이론이 정립되면서 형태가 더욱 단순하고 명확해졌습니다. 앞의 작품들은 초기작인 만큼 이제 막 태어난 아이처럼 촉촉하고 말랑한 느낌의 순수함을 체험할 수 있습니다. 하지만 그 안에는 곧 세상을 놀라게 할 엄청난 에너지가 숨겨져 있었겠지요. 훗날 그의 작품이 몬드리안과 같은 신예 화가에게 영향을 주면서 그는 "추상파의 선구자"로 불리게 됩니다.

마음 한편에 묻어둔 이야기

　　누구나 한 번쯤 하고 싶은 말을 숨겨본 경험이 있을 것입니다. 하루 이틀 정도야 괜찮겠지만, 그 시간이 몇 달 혹은 몇 년이 된다면 골병이 들게 마련이지요. 이러한 경험은 보통 감춰왔던 비밀을 드러낼 때 찾아오곤 합니다. 비슷한 과정을 예술가의 작업에서도 찾아볼 수 있습니다. 예술가가 작품을 만드는 과정은 비밀을 고백하는 일만큼이나 신중합니다. 어떤 경우에는 멋지게 고백하기 위해 오랜 시간을 투자할 때도 있습니다. 미로의 연작 〈블루〉가 대표적인 경우입니다.

　　실제로 그의 작업은 고백에 비유할 만했습니다. 초안을 제작하고 나서 바로 작업에 임하지 않은 것은 물론 어떠한 창작 활동도 하지 않은 채 몇 개월의 시간을 기다렸지요. 그가 계획한 내면의 숨겨진 리듬과 색채를 떠올리기 위해서였습니다. 그렇게 10개월이 지나 마음을 가다듬고 나서야 마침내 작업을 시작합니다. 하얀 셔츠를 입고 소매를 걷어 올린 그는 일단 아틀리에를 정리합니다. 깨끗해진 아틀리에에는 화가 자신과 캔버스만 남겨집니다. 한 손에는 붓, 다른 한 손에는 수건을 들고 잠시 눈을 감습니다. 명상에 잠기며 내면에 숨겨놓은 감정을 떠올립니다. 이제 호흡에 맞춰 붓질을 시작합니다. 마음속 풍경의 모습을 따라 캔버스가 파란색으로 채워집니다. 생각의 흐름이 끊길 것을 우려해 캔버스 전체를 단색으로 채워 넣은 것이지요. 그리고 그 안에서 꿈틀거리는 마음의 움직임을 검은색과 붉은색 점으로 나타냅니다. 붓과 손목의 움직임, 호흡에 걸맞은 손놀림까지, 미로는 무엇 하나 소홀하지 않고 신중함을 더합니다. 그만큼 내면에 숨겨진 마음의 언어를 꺼내 실감나게 표현하고자 한 것입니다. 시간이 지날수록 마음의 움직임도 점차 줄어들면서 작업이 마지막을 향해

호안 미로, <블루 1>

Joan Miro, Bleu I
1961년 | 270x355cm | 캔버스에 유채 | 퐁피두 센터

호안 미로, <블루 2>

Joan Miro, Bleu II
1961년 | 270x355cm | 캔버스에 유채 | 퐁피두 센터

호안 미로, <블루 3>

Joan Miro, Bleu III
1961년 | 270x355cm | 캔버스에 유채 | 퐁피두 센터

갑니다. 그렇게 작업은 끝나고 3점의 〈블루〉 연작이 탄생합니다.

미로는 이 움직임을 효과적으로 나타내기 위해 종교화에서 주로 쓰는 트립틱triptych＊ 구성을 택했습니다. 마치 성당에 온 것처럼 감상자를 둘러싸는 장엄한 구성을 통해 그의 마음속으로 들어온 듯한 효과를 일으키려 한 것이지요. 이는 비슷한 효과를 꿈꿨던 마크 로스코의 작품에서 영향을 받은 것입니다. 본래 미로는 고향인 스페인과 예술의 본고장인 파리를 들락거리며 초현실주의 화가들과 젊은 시절을 함께한 화가입니다. 하지만 점차 동료 화가들이 정치적인 성향을 보이자 그는 세상을 표현하는 일에 큰 허무함을 느꼈지요. 이때부터 그는 작품을 통해 사회보다는 개인의 영역을 다루는 데 몰두했습니다. 그러던 어느 날 뉴욕에서 열린 한 전시회에서 로스코의 작품을 만났고, 가장 개인적인 슬픔을 담아낸 로스코의 작품이 미로에게 새로운 방향을 제시해주었습니다. 그렇게 미로의 작품에도 그동안 감춰왔던 내면의 세상이 활짝 열리게 된 것입니다.

그는 〈블루〉를 그리면서 자신의 모습을 궁수에 비유한 적이 있습니다. 궁수가 활을 쏘기 위해 정신을 단련하는 것처럼 작업에 임한다는 것이었지요. 그래서인지 〈블루〉를 보는 이들도 미로와 같은 마음가짐으로 숨죽인 채 작품을 감상하곤 합니다. 설명이 따로 필요 없을 정도로 모두 같은 기분을 품는 이유는 미로가 만들어낸 마음의 언어가 모두에게 통했다는 뜻이겠지요. 여러분은 어떤 느낌인가요? 저는 미로의 그림을 보면 심장박동 소리가 들리는 듯합니다. 그만큼 심혈을 기울인 미로의 작품을 위해 퐁피두 센터는 〈블루〉만을 위한

＊ 종교화에서 휴대성을 높이기 위해 제작한 접이식 그림. 두 부분으로 접히면 딥틱 diptych, 세 부분으로 접히면 트립틱이라 한다. 훗날 의미의 범위가 넓어지면서 접히지 않아도 2~3개의 장면을 나눠 그리는 방식을 지칭하는 말이 되었다.

단독 전시실을 마련했습니다.

그림에서 마음의 언어를 전달하는 방법은 크게 2가지로 나뉩니다. 칸딘스키처럼 즉흥적인 느낌을 전달하는 방식이 있는 한편, 미로처럼 마음의 가장 깊숙한 부분을 꺼내 보여주는 방식도 있습니다. 이렇게 탄생한 작품은 다소 심오해 보여도 내막을 알고 본다면 실제 우리가 사용하는 언어보다 강력한 힘을 지닌다는 사실을 알 수 있습니다. 그래서 그림이 종종 사람의 아픔을 치료해주기도 하는 걸까요?

강렬한

vif

이브 클랭과 피에르 술라주

Yves Klein & Pierre Soulages

tvN 〈알쓸인잡〉이라는 프로그램에 출연한 김영하 작가가 독서를 여행에 비유한 적이 있습니다. 아이가 어릴 때 부모와 여행을 하면 구체적인 기억은 잊겠지만 좋은 감정이 남는다며, 책도 다 읽고 나면 내용은 잊혀도 감정은 마음에 남는다는 이야기였지요. 이는 독서나 여행뿐만 아니라 미술관이나 박물관에도 적용해볼 수 있을 것입니다. 작품의 제목이나 구체적인 모습은 기억나지 않더라도 처음 마주했을 때 느낀 감정은 쉽게 사라지지 않으니까요.

그렇다면 우리는 작품의 어떤 부분에 주목하면서 감정을 느끼면 좋을까요? 제목과 내용을 제외하면 우리의 눈에 들어오는 것은 크게 형태와 색, 2가지입니다. 그중에서 우리가 가장 먼저 인지하는 부분은 색입니다. 인간은 생후 12개월부터 색채 인지 능력이 발달하기 시작한다고 합니다. 동시에 입도 트이면서 아이들은 자신의 의견을 표현하는 데 형태보다는 색에 더 많이 의존하게 되지요. 이는 우리가 어린 시절 연필보다는 크레파스를 더 좋아한 이유를

설명해줍니다. 색은 무의식중에도 감정을 전달해줄 정도로 큰 힘을 가집니다. 게다가 그것이 강렬한 색이라면 뇌리에 더욱 깊숙이 각인되곤 합니다. 어떻게 보면 예술가의 가장 강력한 무기라고 할 수 있지요.

　　　퐁피두 센터에는 우리의 가장 본능적인 감각을 일깨워줄 예술가들이 있습니다. 이들은 그동안 단순히 재료에 불과했던 물감을 작품의 주인공으로 만들었습니다. 물감이 만들어내는 색을 너무 좋아한 나머지 작품 속에 개인의 감정도 숨기려 했지요. 철저히 색이 전달하는 느낌만을 보여주고 싶었던 것입니다. 이들에게는 빈센트 반 고흐의 노란색처럼 각자를 상징하는 특정한 색이 존재했습니다. 이를 이용해 탄생한 작품은 색이 가진 무한한 가능성을 열어주었죠. 대표적인 화가로 이브 클랭Yves Klein, 1928~1962과 피에르 술라주Pierre Soulages, 1919~2022를 꼽을 수 있습니다.

이브 클랭의 파랑

　　　어린 시절에 태권도를 배우는 데는 신체뿐만 아니라 정신을 단련하기 위한 목적도 있습니다. 이것이 유럽인들의 시각에선 꽤 흥미로웠는지 태권도를 포함한 요가, 유도 등 동양에서 건너온 스포츠가 유럽에서 큰 호응을 얻었습니다. 프랑스 니스 출신인 이브 클랭도 같은 목적으로 어린 시절부터 유도를 배웠습니다. 유도가 제법 적성에 맞았던 그는 일본으로 유학을 가서 검은띠 4단을 따고 프랑스로 돌아와 학원까지 차릴 정도였지요. 그런 그에겐 유도 학원에서 만난 화가 친구들이 있었습니다. 이들은 늘 니스 해변에 모여 명상 중심의 동양 철학에 대한 이야기를 자주 나눴습니다. 클랭은 이들에게 유도가 스포츠

이브 클랭의 파랑, IKB.

를 넘어 일종의 영적 체험의 기회와도 같았다고 말합니다.

 그중에서도 클랭의 최대 관심사는 우주를 가리키는 하늘이었습니다. 한자의 의미에서도 알 수 있듯이 동양에서는 우주宇宙를 집으로 묘사할 만큼 친숙하면서도 신비로운 공간으로 여깁니다. 우주의 무한함을 동경했던 그는 하늘이 나타내는 파란색을 좋아했습니다. 예로부터 파란색은 자연에서 자주 만나는 빨간색, 노란색과는 달리 원료부터 찾기 힘든 예외적 색이었습니다. 동시에 하늘이나 바다를 가리키기 때문에 가장 신성하고 신비로운 색이기도 했지요. 작품 속에 자연을 넘어선 아름다움을 나타내려 했던 클랭에게는 파란색이 안성맞춤이었습니다.

 그가 파란색의 예술가가 되기로 결심한 시기는 이탈리아를 다녀오면서부터입니다. 유도 선수와 화가를 겸업하며 간간히 단색화를 그리던 그는 아시시라는 도시의 성당에 그려진 조토의 벽화 〈성 프란체스코의 생애〉(287쪽)에 나타난 파란색의 아름다움에 매료됩니다. 이어 프랑스로 돌아온 그는 물감 상인을 찾아가 자신에게 걸맞은 파란색을 직접 의뢰하지요. 기존의 파란색 안료인 청금석에 합성수지*를 첨가해 만든 새로운 파란색에 'IKB'International Klein Blue, 클랭의 국제적인 파란색라는 이름을 붙이고 특허까지 받았습니다. 그리고 자신의 고유색을 이용해 본격적으로 자신만이 만들어낼 수 있는 새로운 세상을 창조하죠.

 다만 그는 당시 유행했던 일부 추상화처럼 작품에 감정을 담으려 하지 않았습니다. 그러기 위해 손가락의 움직임을 최소화하는 롤러나 스펀지 같은 도구를 즐겨 사용했죠. 섬세한 표현에는 작가의 감정이 반영된다는 이유 때

 * 합성수지를 첨가하면 물감의 두께감이 얇아도 파란색 자체의 밝기를 유지할 수 있다.

이브 클랭, 〈나무〉
Yves Klein, L'arbre, Grande Éponge Bleue
1962년 | 150×90×42cm | 석고와 스펀지에 합성수지
퐁피두 센터

문이었습니다. 사람의 움직임을 표현하기 위해 모델에게 물감을 입혀 붓처럼 사용하는 등 파격적인 시도로 프랑스 화단을 떠들썩하게 만들기도 했지요. 그런 그가 어느 날, 거대한 스펀지를 조각처럼 세워놓고 〈나무〉라 부릅니다. 자신의 파란색을 소개하는 데 캔버스를 거칠 필요가 없다고 판단한 것입니다. 작가의 주관이 반영되지 않은 만큼 그에게 물감을 제외한 모든 것은 색의 아름다움을 보여주기 위한 일종의 도구일 뿐이었습니다.

　　이렇듯 실험정신이 넘쳤던 클랭의 삶은 갑작스럽게 찾아온 심장병으

로 인해 서른네 살의 나이에 허무하게 끝납니다. 하지만 오늘날까지 주목받는 그의 대표작은 동서양을 막론한 누구에게나 마치 공자의 말씀과도 같이 울림 있는 메시지를 전합니다. 그에게 아름다움은 만들어내는 것이 아니라 세상에 이미 존재하는 것이었습니다.

피에르 술라주의 검정

매일 디자이너처럼 옷을 골라 입는 우리에게 검은색은 가장 친숙한 색 중 하나입니다. 하지만 아이들에게는 가장 배척당하는 색이기도 하지요. 실제로 한 설문 조사에 따르면 아이들에게 슬픔에 가까운 색을 고르라 했을 때 가장 많이 선택하는 색이 검은색이라고 합니다. 검은색이 아이들의 표현을 가두기 때문이겠지요. 반대로 말하면 표현을 숨기는 데는 검은색만큼 좋은 것이 없습니다. 우리가 중요한 만남에 검은색 정장을 입는 이유이기도 하겠지요.

피에르 술라주는 주로 검은색을 이용해 추상화를 그렸습니다. 1940년대 "검은색의 화가"가 되기로 결심한 그는 〈회화, 1963년 6월 19일〉과 같이 붓의 움직임이나 두께감을 이용하거나, 바탕색인 하얀색과의 대조 효과를 이용해 추상적인 개념을 나타내려 했지요. 표현을 가두는 검은색은 직접적인 표현을 삼가는 추상화에 아주 적합한 소재였습니다. 정확히 말하면 그를 대표하는 색은 검은색noir이 아닌 프랑스어로 '우트르누아르'outrenoir, 한국어로는 '초월적 검은색'입니다. 그가 특별한 검은색을 발견한 것은 1979년 작업실에서입니다. 몇 시간이 넘도록 작업에 진전이 없던 그는 잠시 잠을 자러 갑니다. 2시간 정도 지난 뒤 다시 작업실로 돌아온 그는 미완성인 캔버스를 보고 새로운 깨달음을

피에르 술라주, <회화, 1963년 6월 19일>

Pierre Soulages, Peinture 260×202cm, 19 juin 1963
1963년 | 260×202cm | 캔버스에 유채 | 퐁피두 센터

피에르 술라주, <회화, 1985년>

Pierre Soulages, Peinture 324×362cm, 1985
1985년 | 324×362cm | 캔버스에 유채 | 퐁피두 센터

얻습니다. 그의 표현에 따르면 자신이 칠하다 만 검은색 안에서 "어둠이 빛을 발산하고 있었다"고 합니다. 실제로 검은색은 표현을 마냥 가두기만 하지 않습니다. 가장 어둡기 때문에 어떤 색보다 빛을 잘 설명할 수 있는 색이기도 하지요. 우리가 낮보다는 어두운 밤에 빛에 더 감동하는 것처럼 말입니다.

　　이 사건을 시작으로 그의 작품에는 '빛'이라는 새로운 재료가 추가됩니다. 이를 위해 그는 붓의 움직임뿐만 아니라 결에도 신경을 기울여야 했습니

다. 붓의 결을 달리하면 같은 검은색일지라도 서로 다른 빛을 반사하면서 다양한 아름다움을 만들 수 있었기 때문입니다. 〈회화, 1985년〉을 보세요. 마치 밝은 조명 아래에서 연기를 펼치는 연극배우들처럼 빛을 받은 검은색의 움직임이 한 편의 드라마와 같은 감동을 선사합니다. 클랭처럼 재료 자체의 아름다움을 좇던 술라주가 한 단계 더 나아가 재료가 가진 또 하나의 아름다움을 발견한 것입니다.

그래서 그의 작품은 보는 방향에 따라 반사광이 달라져 새롭게 해석되는 경우가 많습니다. 지그시 쳐다보며 깊이 고뇌해야 할 것 같은 단색화지만, 실제로는 그 어떤 작품보다 감상자를 움직이게 만드는 매우 도발적인 작품이지요. 2022년 백세 살의 나이로 사망한 그는 이렇게 검은색의 역사에 새로운 지평을 열면서 오늘날 프랑스를 대표하는 화가가 되었습니다. 이를 증명하듯 그는 피카소, 샤갈과 함께 살아생전 루브르 박물관에서 회고전을 치른 세 화가 중 하나로 이름을 올리고 있습니다.

우리가 해외여행을 할 때 가장 큰 걸림돌이 언어입니다. 언어의 장벽을 뛰어넘으면 행복한 여행의 지름길이 열린다는 뜻이기도 하지요. 하지만 여행지에서 만나는 예술 작품들은 언어의 장벽 없이 감동을 전합니다. 작품에는 모두에게 적용되는 무형의 언어가 들어 있다는 뜻일 텐데, 클랭과 술라주의 작품에서는 그 언어가 바로 색이 아닐까 싶습니다. 색은 어린아이도 이해할 정도로 언어를 넘어서는 능력을 갖고 있습니다. 이는 왜 클랭이 파란색을 우주의 색으로 여겼는지, 술라주가 검은색을 왜 "초월적인 검은색"outrenoir이라 불렀는지 설명해줍니다.

독특한

singulier

앙리 마티스와 파블로 피카소

Henri Matisse & Pablo Picasso

세상을 가장 오랫동안 아름답게 만든 것은 이야기가 아닐까요? 우리는 공감이 가는 이야기를 발견하면 감동과 교훈을 얻습니다. 그런데 이야기의 아름다움에는 여러 종류가 있습니다. 누군가는 주인공이 만들어가는 서사에 열광하고, 누군가는 화려한 액션이나 자연의 모습에 감동하지요.

그렇다면 현대 미술의 문을 연 앙리 마티스Henri Matisse, 1869~1954와 파블로 피카소Pablo Picasso, 1880~1973의 이야기는 어떤 아름다움으로 사람들을 매료시켰을까요? 이들은 화가만이 탄생시킬 수 있는 특별한 아름다움을 원했습니다. 앞서 언급한 아름다움은 사진이나 영상이 만들 수 있는 것이지요. 새로운 영감이 필요했던 이들은 인상파 화가들의 작품을 보고 깜짝 놀랐습니다. 다른 장르가 해낼 수 없는 독특함이 보였기 때문입니다.

인상파는 평범한 일상을 그렸는데, 그럼에도 그림이 특별해 보이는 이유는 무엇일까요? 같은 질문을 던진 마티스는 인상파의 작품에서 강렬한 색

을 발견했습니다. 하지만 피카소는 다른 각도에서 바라보았습니다. 그는 그림을 아름답게 하는 것은 색이 아닌 형태라고 생각해 원근법을 무시한 선배들처럼 대상을 납작하게 눌러 입체 도형의 전개도처럼 그림을 완성했습니다. 이렇게 탄생한 두 화가의 작품은 만화나 아이들의 그림을 연상케 할 만큼 단순하고 간결했고, 사람들은 이들의 작품을 통해 그동안 외면했던 그림만의 아름다움을 깨닫게 되었지요. 하지만 작품의 원리를 이해했다고 해서 단번에 감동이 찾아오지는 않습니다. 이들의 작품을 보면서 사람들은 대체 어떻게 감동을 받은 것일까요?

순간적인 감동

새로운 시대를 여는 화가의 등장은 커다란 잡음을 동반하는 경우가 많습니다. 마티스도 마찬가지였지요. 인상파 화가들이 데뷔한 지 30여 년이 흐른 1905년, 프랑스 화단에서 아주 오랜만에 문제아 집단이 등장했습니다. 마티스를 리더로 한 이 집단은 과감한 표현을 담은 그림을 내놓으며 "폭력적이다", "지나치다" 등의 비난을 불러 모았습니다. 그러나 애당초 이를 예상했던 멤버들은 자신들을 스스로 "야수파"Fauvisme라 부르며 새로운 미술의 탄생을 알렸죠.

야수파는 당시 유행하던 고흐, 세잔 등 인상파 화가들처럼 명암법을 무시하는 강렬한 색을 선호했습니다. 하지만 이들의 그림은 인상파를 좋아하던 사람들에게조차 외면받았지요. 주로 자연을 관찰하며 강렬한 색을 표현한 인상파와는 달리, 야수파는 강렬한 색을 위해 세상을 지나치게 왜곡했다는 이유에서였습니다. 이들의 그림은 '색'을 숭배하는 종교화라고 표현할 수 있습니다.

이들이 마주한 세상은 신에게 바치는 제물과 같았지요. 제물을 받아 든 신은 마치 새로 산 컬러링 북처럼 색을 모두 제거한 다음 세상을 재구성합니다. 이렇게 완성된 그림은 〈검은 고양이와 마르그리트〉처럼 신비로운 이미지로 재탄생합니다.

그림 속 여인의 정체는 마티스의 딸 마르그리트입니다. 그는 사랑하

앙리 마티스,
〈검은 고양이와 마르그리트〉
Henri Matisse,
Marguerite au Chat Noir
1910년 | 94×64cm | 캔버스에 유채
퐁피두 센터

는 자신의 딸을 모두의 시선이 아닌 자신만의 시선을 담아 그리려 했습니다. 홍조 띤 얼굴이 인상적이었는지 얼굴에 드러나는 색조가 배경색에 그대로 나타납니다. 실제 모습과는 분명 달랐겠지만 그녀의 분위기를 보여주기엔 충분한 그림이지요. 한마디로 마티스는 배경색조차 그녀의 일부라 생각한 것입니다. 배경은 중세 종교화의 후광을 연상케 합니다. 먼 옛날 그리스도의 숭고함을 노란색 후광으로 표현한 것처럼 마티스도 비슷한 방법을 이용했습니다. 감정에 기대어 색을 선택한 고흐와는 달리, 마티스는 순수한 시각에 의존해 그림을 그렸습니다. 때문에 감동은 머리를 거칠 필요 없이 순식간에 찾아옵니다. 그는 순간을 그린 인상파보다 더 순간적인 아름다움을 표현한 것입니다.

이러한 특징은 30년 뒤에 탄생한 〈루마니아풍의 블라우스〉에서 더욱 두드러집니다. 세월이 흐르며 야수파의 관심은 색에서 장식으로 이어졌습니다. 1936년 어느 날 마티스는 모델이 입고 온 의상에 반했고, 그 후 무려 4년이라는 시간을 투자해 〈루마니아풍의 블라우스〉를 그렸습니다. 그는 울긋불긋한 장식이 만들어내는 효과를 표현하기 위해 먼저 배경과 모델의 얼굴을 붉게 물들였습니다. 블라우스의 형태에도 변화를 주었지요. 어깨선이 만들어내는 커다란 곡선이 붉은색을 만나 넘치는 생동감이 표현되었습니다. 이는 모델의 존재감을 떨어뜨릴 만큼 압도적입니다. 블라우스 장식의 아름다움을 위해 형태마저도 희생시킨 것입니다.

마티스의 시선을 거친 세상은 이처럼 다소 과장된 모습이지만, 눈에 띄는 색과 간결한 터치 덕분에 짧지만 강렬한 감동을 전달합니다. 때로는 자극적이어도 마티스는 꾸준히 한길만 걸으며 〈루마니아풍의 블라우스〉 같은 절제된 아름다움을 완성했습니다. 그의 작품을 나란히 놓고 보면 성숙을 향해 가는 야수의 성장 과정을 지켜보는 듯합니다.

낯선 아름다움

마티스의 그림처럼 현대 미술의 아름다움은 대체로 순식간에 찾아옵니다. 그만큼 과거의 그림에 비해 숨겨진 의미를 찾아야 하는 부담이 덜하지요. 그동안의 작품이 역사나 소설을 기반으로 한 블록버스터 영화에 가까웠다면, 현대 미술은 짧은 유튜브 영상을 보는 것과 같다고 할까요?

그렇다 해도 피카소의 그림을 보는 부담감을 덜어내기란 매우 힘든 일입니다. 세상의 색을 바꾼 마티스와는 다르게 피카소는 세상의 형태 자체를 뒤집으려 했기 때문입니다. 여기서 형태란 곧 그림의 선을 말합니다. 무성한 나뭇가지나 인간의 몸처럼 세상에는 선으로 표현하기 힘든 것이 많습니다. 그래서 그는 복잡한 세상을 단순하게 만듭니다. 인간의 몸을 전개도처럼 납작하게 눌러 선을 만들거나 나뭇가지를 뭉뚱그려 동그랗게 표현하는 등의 방식을 사용해서 말이지요. 이렇게 탄생한 그의 작품은 딱딱하게 굳은 비현실적인 모습입니다. 하지만 피카소는 낯설기 때문에 아름답다고 말합니다. 전시장에 출현한 피카소의 작품은 지극히 현실적으로 보이는 작품들 사이에서 낯설고도 신비로운 아름다움을 뽐냈습니다.

〈여인의 흉상〉은 새로운 시작의 전조를 보인 작품입니다. 1906년 파리 몽마르트르에 머물던 피카소는 루브르 박물관에서 열린 한 전시회에서 큰 충격을 받았습니다. 전시회는 그의 고향 스페인이 위치한 이베리아 반도의 원시 예술을 다루고 있었습니다. 문명 이전, 생존의 열망을 담아 초자연적이고 주술적인 힘을 표현한 원시 시대의 작품은 때때로 섬뜩한 분위기를 만듭니다. 하지만 피카소는 전시장에서 그런 느낌을 극복하고 새로운 아름다움을 찾아냈습니다.

우리나라의 탈이나 장승처럼 악령을 쫓기 위한 용도로 만든 이베리아

파블로 피카소, <여인의 흉상>

Pablo Picasso, Buste de Femme

1907년 | 66×59cm | 캔버스에 유채 | 퐁피두 센터

원시 예술은 강한 마력을 품은 것처럼 아주 매혹적이었습니다. 그리고 그는 그 것을 담아낸 형태에 주목하지요. 마력이라 부를 정도의 신비로운 힘은 <머리>와 같이 원이나 입체 도형처럼 생각보다 단순한 형태였습니다. 그는 이후에도 파 리 트로카데로Trocadéro*에 위치한 민족사 박물관을 찾으며 아프리카, 오세아니 아 등 세계 각지에서 발견된 원시 예술 작품을 통해 형태가 지닌 아름다움을 연 구했습니다. 이 과정에서 탄생한 작품이 바로 <여인의 흉상>입니다.

　　그동안 인상파 화가들처럼 강렬한 색을 이용해 감정을 표현한 피카 소의 그림이 <여인의 흉상>을 통해 마침내 뚜렷한 형태를 드러냅니다. 그림 속

＊　오늘날 주로 에펠탑을 보러 가는 트로카데로 광장에는 현 인류 박물관의 전신인 민족 사 박물관이 있었다.

타원형의 얼굴은 평범한 인간보다는 탈을 쓰고 굿을 하는 무당의 모습에 가깝습니다. 그렇다고 피카소가 원시 신앙에 심취한 것은 아니었습니다. 단순히 원시 예술의 조형적 아름다움을 꺼내 보여줬을 뿐이지요. 여인은 정면을 응시하지 않지만, 뚜렷한 선으로 이루어진 이목구비의 형상만으로도 미지의 아름다움을 전합니다. 이 신비로움의 근원은 무엇일까요? 우리와 비슷하면서도 다른 그녀의 모습은 현실과 가상 사이를 오가며 우리의 생각을 어지럽힙니다. 마치 가면이나 마스크에 가려진 사람들처럼 선과 도형에 갇힌 피카소의 대상은 진실한 세상보다 비밀스럽고, 거짓된 세상보다는 믿을 만한 모습으로 우리 앞에 등장합니다. 이것이 바로 피카소가 말하는 낯섦의 아름다움이자 원시 예술의 매력이겠지요.

작가 미상, <머리>
Anonyme, Tête-Iles Marquises
시기 미상 | 10×8cm | 나무 | 퐁피두 센터

물론 이런 작품은 완벽한 진실을 원하는 누군가에겐 매력적이지 않을 수 있습니다. 하지만 모두를 만족시키는 사람이 없듯이, 모든 사람을 만족시킬 아름다움도 세상에 존재하지 않을 것입니다. 더군다나 진실을 취재하는 일은 이제 사진작가나 다큐멘터리 감독의 몫입니다. 그렇다면 그림의 사명이란 피카소가 우연히 발견한 원시 예술처럼 감춰진 아름다움을 보여주는 것이겠지요. 이러한 세상의 이치를 스물여섯 살의 나이에 깨달은 것만으로도 그의 재능은 충분히 비범하다고 평가할 수 있을 것입니다.

　　현대 미술의 아버지 격인 두 화가의 작품은 오늘날 어린아이들의 그림과 비교되는 경우가 많습니다. 이들이 꿈꾸는 가장 아름다운 세상이 아이들의 마음속에 존재한다는 사실을 말해주는 건 아닐까요? 아이들은 언제나 우리 모두를 웃게 만드니까요.

도발적인

provocant

마르셀 뒤샹과 앤디 워홀

요즘 미디어에서는 인공지능이 화두입니다. 최근에는 모든 질문에 답할 줄 아는 AI 챗봇이 개발돼 세상을 놀라게 하는 한편, 몇 년 전에는 세상에서 누구보다 바둑을 잘 두는 '알파고'도 등장했지요. 예술계에서도 비슷한 일이 일어났습니다. 인공지능에게 원하는 화가와 대상을 알려주면 화가의 화풍을 살린 그림을 그려준다고 합니다. 한 기사에 따르면 이렇게 완성된 그림 중 하나가 평론가로부터 꽤 좋은 반응을 얻었다는데, 인간의 고유 영역인 줄만 알았던 예술마저 이제 기계에게 빼앗기는 걸까요?

하지만 단순히 외형만 비슷하게 따라 그린다고 해서 인간을 뛰어넘었다고 말하긴 힘들어 보입니다. 실제로 예술가를 특별하게 만드는 것은 작품 이외에도 예술가의 삶, 퍼포먼스 등 아주 다양하기 때문이지요. 게다가 최근 보이기 시작한 새로운 경향을 살피면 예술 분야에서 인공지능이 인간을 넘어서기까지는 시간이 조금 더 필요할 것 같습니다.

문제는 이 새로움이 우리에겐 아직 너무나 낯설다는 점입니다. 대표적으로 최근 한국으로 건너온 아주 유명한 '바나나'가 있지요. 테이프로 벽에 바나나를 붙여놓은 작품이 1억 4000만 원에 달한다는 사실이 사람들을 놀라게 했습니다. 누군가는 "나도 예술가가 될 수 있겠다"라는 식의 조롱을 쏟아내기도 했죠. 장인정신을 원한 사람의 입장에선 충분히 이해되는 반응입니다. 현대의 시작이라 일컫는 20세기 초까지만 해도 이렇지 않았습니다. 그 유명한 피카소조차도 어린아이의 작품 같다는 평가가 간혹 있었지만, 그의 재능이 훌륭했다는 사실은 누구도 부정하지 않았지요. 그렇다면 우리가 지금 피카소의 시대와는 다른 시대를 살고 있다는 말일 텐데, 대체 오늘날의 예술은 왜 이렇게 된 것일까요? 이는 퐁피두 센터를 찾는 우리가 한 번쯤 고민해봐야 할 숙제이기도 합니다.

샘일까 변기일까

19세기에 탄생한 마르셀 뒤샹Marcel Duchamp, 1887~1968은 엄밀히 말하면 요즘 화가는 아닙니다. 이른바 포스트 모던Post moderne이라 부르는 우리 시대와는 다소 거리가 있지요. 그럼에도 그의 이름은 오늘을 이야기할 때 빠지지 않고 등장합니다. 그가 1917년에 선보인 작품 〈샘〉으로 아무도 예상한 적 없는 오늘의 예술을 가장 완벽하게 표방할 수 있습니다.

그가 세상을 떠난 1968년은 그의 고향인 프랑스에 의미 있는 해이기도 합니다. 1968년 5월 베트남 전쟁과 권위주의에 반대해 일어난 학생운동인 68운동이 성공적으로 끝났습니다. 동시에 일부 예술가들은 소수 엘리트 중심

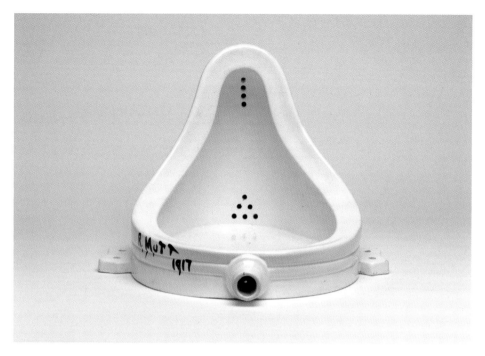

마르셀 뒤샹, <샘>

Marcel Duchamp, Fontaine
1964년 | 38×48×63.5cm | 도기 | 퐁피두 센터

의 예술계에 등을 돌리고 새롭게 떠오른 대중을 주목하는데, 이들은 기존 방식보다 쉽고 친근한 방법을 이용해 대중에게 접근하려 합니다. 이때 가장 주목받은 예술가가 바로 뒤샹이었습니다.

　　　우리는 <샘>에서 그 이유를 찾을 수 있습니다. 뒤샹은 'Mott'라는 회사 공장에서 제작한 평범한 소변기를 작품으로 선택했습니다.* 그렇다면 그는 그동안 예술가의 정체성과 같았던 장인정신을 기계에 내어준 셈이지요. 하지만 이를 가져다 그대로 소변기라 부르면 예술가의 마지막 보루마저 잃었을 것입니다. 그래서 그는 발상의 전환을 시도합니다. 소변기는 작가를 통해 공장을 벗어

　　＊　작품 위에 새긴 R.Mutt는 소변기 회사명Mott과 비슷한 이름을 가진 만화영화의 주인공 'Mutt'를 응용해 만든 뒤샹의 가명 Richard Mutt를 뜻한다.

나 화장실이 아닌 전시장으로 향합니다. 이 과정에서 본래의 용도를 잃고 '샘'이라는 이름으로 재탄생하지요. 뒤샹에게 예술이란 제작production이 아니라 생각idea이었습니다. 따라서 〈샘〉은 소변기에 대한 작가의 '생각'을 담아낸 작품입니다. 뒤샹은 이를 통해 예술가는 작품을 '만드는'creation 것이 아니라 '정한다'choice는 사실을 말하고 싶었습니다.

물론 이 방식대로라면 앞서 언급한 누군가의 조롱처럼 우리 모두가 예술가가 될 수 있겠지요. 하지만 이를 달리 말하면 뒤샹은 미래에는 누구나 예술가가 될 수 있다고 예고한 셈입니다. 그의 예언이 들어맞았는지 소비 사회가 발달하면서 우리의 삶은 뒤샹이 작품을 만드는 방식과 비슷해지고 있습니다. 무언가를 찾고 만들기보다는 정하는 시간이 많아졌지요. 스마트폰만 있으면 음식이든 옷이든 모든 것을 마음대로 선택할 수 있는 시대가 찾아왔습니다. 게다가 요즘은 똑똑한 알고리즘의 덕택인지 선택조차 기계의 몫으로 돌아가고 있습니다. 그는 붓이나 물감이 아닌 대중이 사용하는 물건(소변기)을 이용해 미래의 예술을 넘어 미래의 삶까지 예측한 것입니다. 〈샘〉의 전시 장소가 미래에 소비 사회의 중심으로 떠오를 미국이었던 것도 같은 이유에서였겠지요.

뒤샹의 작품은 기계가 따라 하기 힘든 가장 어려운 부분이자 인간이 해낼 수 있는 가장 창의적인 능력을 소개합니다. 그것은 바로 소변기를 "샘"이라 부르는 참신한 아이디어입니다. 그렇다면 기계가 발달할수록 우리의 모습이 더욱 예술가와 같아지는 것은 아닐까요? 오늘날 가장 떠오르는 직업 중 하나가 '크리에이터'인 것을 보면 믿기 힘든 이야기는 아닌 것 같습니다.

워홀의 15분

뒤샹의 〈샘〉은 1917년 미국에서 열린 독립 미술 전시회에 제출한 작품입니다. 하지만 작품을 샘이 아닌 소변기로 바라본 관계자들은 회의 끝에 공개하지 않기로 결정했습니다. 상심한 뒤샹이 작품을 즉시 처분했는지 원본은 현재 실종된 상태입니다. 그래서 오늘날에는 작품이 다시 주목받은 1950~1960년대에 추가로 제작한 모사작만 남아 있습니다.

〈샘〉에 대한 관심은 뒤샹이 미래 도시라 예언한 미국에서 시작됐습니다. 유수의 갤러리를 통해 소개된 프랑스의 작품 중 〈샘〉이 다시 주목을 받은 것입니다. 원본이 사라진 상황에서 수집가의 요청에 의해 다시 제작된 〈샘〉은 어린 예술가들에게 큰 영감을 제공했지요. 이때 뒤샹처럼 대중문화에 주목한 예술가 집단이 출현했는데, 이들은 자신들의 예술을 "팝 아트"pop art라 명명했고 그 중심에는 앤디 워홀Andy Warhol, 1928~1987이 있었습니다.

그의 작업실이 "공장"The Factory이라 불린 것만 봐도 뒤샹과의 관계를 짐작할 만합니다. 스물한 살까지 광고회사에서 일한 워홀이 사용한 주재료는 광고입니다. 아날로그의 전성시대를 보낸 워홀은 당시 숱하게 생산된 광고 전단지 속 이미지를 활용해 작품을 만듭니다. 아마 여러분은 마릴린 먼로의 얼굴을 실크스크린 기법으로 찍어낸 그의 대표작을 잘 알고 있을 것입니다. 퐁피두 센터에서는 그에 못지않은 유명세를 자랑한 배우 엘리자베스 테일러Elizabeth Taylor, 1932~2011의 얼굴이 담긴 워홀의 작품을 만나볼 수 있지요.

워홀의 작품에 유명인들의 모습이 종종 보이지만 그는 대중문화라는 큰 범주를 이야기한 예술가입니다. 2차 세계 대전이 끝나고 텔레비전, 라디오 등이 보급되면서 누구나 예술을 즐길 수 있는 시대가 찾아옵니다. 애호가들만

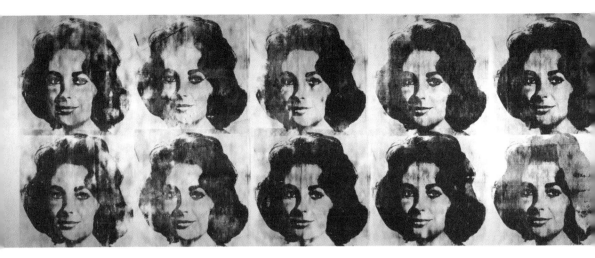

의 취미에 불과했던 예술의 타깃이 마침내 대중을 향하기 시작한 것이지요. 하지만 대중이 예술을 즐기는 방식은 이전과는 너무나도 달랐습니다. 운동 경기처럼 그동안 직관을 통해서만 즐기던 예술을 거실의 텔레비전이나 극장의 스크린에서도 만날 수 있었기 때문입니다. 네모난 화면 안에 갇힌 예술가들이 대중의 이목을 집중시키기란 결코 쉬운 일이 아니었습니다. 우선 정해진 시간에 맞춰 빠르게 메시지를 전달해야 했고, 때로는 광고주의 요청에 따라 쉽고 자극적인 요소를 첨가해야 했습니다. 물론 그만큼 공을 들이면 마릴린 먼로나 엘리자베스 테일러와 같이 순식간에 스타가 될 수 있는 기회가 찾아오기도 했지요. 워홀은 이를 두고 "15분의 명성"15 minutes of fame이라 말했습니다. 15분이면 누구나 다 유명해질 수 있다는 뜻이었지요.

빠르게 성공이 찾아오면 몰락도 쉬운 법입니다. 요즘 유행하는 '캔슬 컬처'Cancel Culture*라는 말처럼 순식간에 쌓아올린 명성에는 순식간에 무너질 위험도 내포되어 있습니다. 이러한 대중문화의 연약함을 <열 개의 리즈>가 적나

348

라하게 보여줍니다. 원본이 사라지고 복제된 이미지만이 워홀의 작품을 가득 채웁니다. 이는 누구에게나 닿을 수 있는 예술을 의미하지만, 동시에 누구에게서든 무너질 수 있는 예술을 가리키기도 합니다. 그러면서 워홀은 자신의 예술도 대중문화에 속해 있음을 주장합니다. 그의 작품은 텔레비전처럼 순식간에 우리에게 메시지를 전달합니다. 배우의 얼굴을 하나로 압축하지 않고 여러 개로 풀어내는 단순한 방식으로 대중문화의 소모성을 표현한 것처럼 말이에요. 〈마릴린 먼로〉와 같은 작품에선 분명하고 화려하며 발랄한 색상을 이용해 대중문화가 지닌 가벼움과 자극적인 성격을 보여주기도 했습니다.

　　워홀이 마주한 새로운 시대는 낙관적이지만은 않았습니다. 그의 작품은 화려하고 매력적인 겉모습 뒤로 시대의 트라우마를 담아내면서 깊이 있는 메시지를 전하지요. 이는 같은 시대를 사는 우리의 공감을 일으키기도 합니다. 시대가 빠르게 변화하면서 아름다움의 수명도 짧아지는 요즘, 워홀의 작품을 만나보면서 우리가 진정으로 추구해야 할 아름다움이 무엇인지에 대해 생각해 보는 것은 어떨까요?

　　물론 시대가 변했다고 해서 과거의 아름다움이 사라지는 것은 아닙니다. 우리가 여전히 고딕 양식의 성당에 들어가 마음의 위안을 얻고, 인상파의 작품을 만나며 일상의 아름다움을 되새기는 것처럼요. 새로운 시대가 찾아왔다는 것은 단순히 새로운 선택지가 생겼다는 뜻일 뿐입니다. 그리고 퐁피두 센터의 작품들은 우리에게 얼마나 많은 선택지가 있는지를 깨닫게 하지요. 뒤샹의 등장과 함께 사람들은 절대적인 아름다움은 존재하지 않는다는 사실을 알게 되었습니다. 그가 소변기를 샘이라 부른 것처럼 아름다움은 우리 안에 있습니다.

＊　유명인이 자신이 저지른 실수로 인해 한순간에 사회적 지위를 박탈당하는 소셜 미디어상의 현상이나 운동을 말한다.

Musée du Louvre

루브르 박물관

PART 5

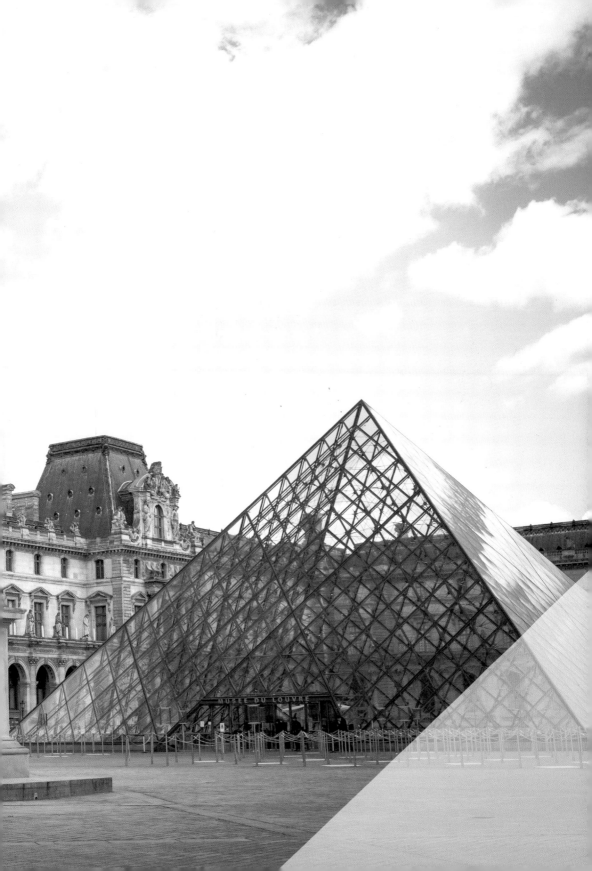

앞서 살펴본 4개의 미술관에 전시된 작품들보다 더 오래된 작품들을 보기 위해서는 루브르 박물관으로 가야 합니다. 파리의 중심지 제1구에 위치한 루브르 박물관은 기원전 4000년부터 19세기까지 아주 오랜 시간의 흔적을 품고 있을 뿐만 아니라 세계적으로 손꼽히는 규모와 인기를 자랑합니다. 60만여 점의 유물과 작품을 소장하고 있으며 그중 3만 5000여 점을 교대로 전시하고 있어 파리에 거주하고 있는 사람들도 모든 전시실을 다 관람하기 힘들 정도이지요. 루브르 박물관의 상징과도 같은 유리 피라미드를 중심으로 오른쪽에는 드농관, 왼쪽에는 리슐리외관, 정면에는 쉴리관이 ㄷ자 형태로 이어져 있습니다. 대부분의 관람객이 유명 작품이 많은 드농관부터 관람을 시작하고 감동을 받지만, 발걸음을 옮기다 보면 저마다 의외의 전시실에서 수백 년 또는 수천 년 전 이야기에 다시 매혹되곤 합니다.

파리 중심에 시테Cité라 부르는 섬이 있습니다. 이곳에 10세기부터 12세기까지 왕궁으로 사용한 건물이 있는데, 현재는 파리 고등법원Palais de la Justice으로 사용하고 있지요. 센강은 동쪽에서 서쪽으로 흐르고, 이 흐름을 기준으로 루브르 박물관은 시테섬의 오른쪽에 있습니다. 12세기에 필리프 2세Philippe Ⅱ, 1165~1223가 십자군 원정을 떠나며 왕궁이 있는 시테를 보호하기 위한 방어 성채로 지은 것입니다. 이후 샤를 5세Charles V, 1338~1380가 루브르를 왕궁으로 사용하기 시작했고, 몇 세기 동안 이곳의 모습은 많은 변화를 거칩니다.

왕궁에서 박물관으로

프랑스에 르네상스 예술을 적극적으로 들여온 프랑수아 1세François I,

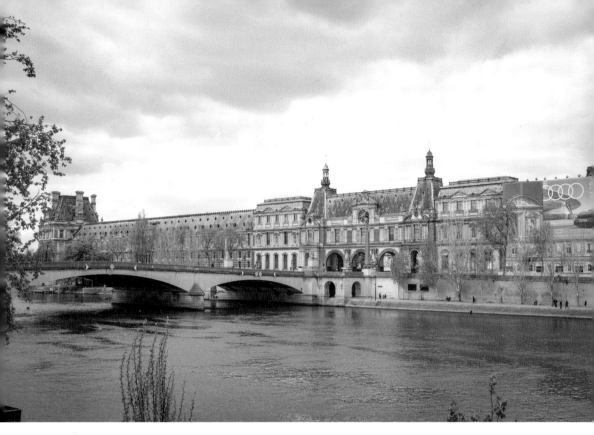

1494~1547는 지금의 쉴리관이 있는 동쪽 건물을 중세풍*에서 르네상스 양식으로 바꿨습니다. 이탈리아 메디치 가문의 딸 카트린 드 메디시스는 프랑스 왕비가 된 뒤 루브르의 서쪽에 튈르리궁Palais des Tuileries, 1871년 파리 코뮌 때 소실을 세웠고, 앙리 4세Henri IV, 1553~1610는 동쪽 건물과 튈르리궁을 연결하는 통로를 건설했습니다. 그 통로가 지금의 드농관이지요. 이곳은 앙리 4세가 늦은 나이에 얻은 귀한 아들 루이 13세를 위해 실내 사냥 놀이터로 사용하려고 만든 것이기도 합니다.

＊　외부 세력으로부터 방어하기 위해 지어 벽이 두껍고 창이 작다.

루브르가 왕궁에서 박물관으로 변모하기 시작한 것은 루이 14세Louis XIV, 1638~1715가 베르사유 궁전으로 처소를 옮기면서부터였고, 루이 16세 때는 루브르에서 왕실의 유물을 분류 및 정리하고 복원하면서 박물관으로서의 초석을 다졌습니다. 그리고 1789년 7월 혁명으로 어지러웠던 국가의 위신을 대외적으로 과시하고 시민들의 애국심을 고취하고자 과거 왕정의 유산을 시민의 것으로 돌린다는 의미를 담아 프랑스 대혁명 기간 중이었던 1793년 8월에 박물관으로 개관했습니다.

루브르 박물관의 현재 모습은 중국계 미국인 건축가 이오 밍 페이 Ieoh Ming Pei가 프랑수아 미테랑 대통령의 루브르 현대화 사업의 총책임을 맡고 1993년에 공개한 것입니다. 지금은 박물관의 상징으로 여겨지는 '피라미드'가 처음에는 어울리지 않는다며 혹평을 받았지만, 이오 밍 페이가 프랑스 국민을

이오 밍 페이가 건설한 '피라미드'.

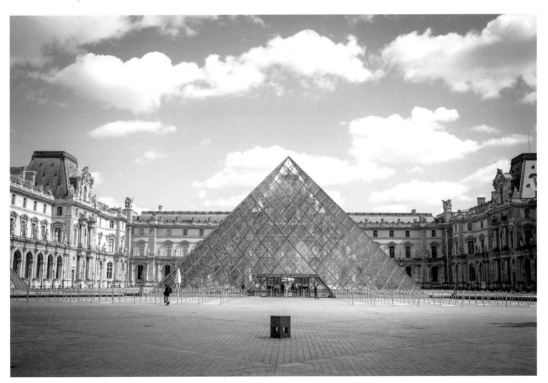

설득해 무사히 계획대로 건설했지요.

쉴리, 드농, 리슐리외

루브르 박물관은 3개의 관으로 나뉘어 있습니다. 동쪽에 있는 쉴리Sully관이 가장 오래된 건물로 루브르 박물관의 역사가 시작된 곳입니다. 지하에는 중세 시대 성벽과 해자(적의 침입을 막기 위해 성벽 주변에 땅을 파서 물을 채운 곳)의 일부가 복원되어 있습니다. 루브르를 대표하는 작품 중 하나인 〈밀로의 비너스〉와 대부분의 이집트 유물이 이곳에 전시되어 있습니다. 쉴리는 앙리 4세 때 최고의 경제 각료로 당시 큰 번영을 일으킨 인물입니다.

〈모나리자〉가 있는 남쪽의 드농Denon관은 루브르 박물관의 초대 관장의 이름을 붙인 것입니다. 〈나폴레옹의 대관식〉, 〈사모트라케의 니케〉 등 루브르 박물관을 대표한다고 할 수 있는 작품들이 있어 관광객이 가장 많이 모여드는 곳입니다. 이탈리아, 스페인, 프랑스의 19세기 회화들이 전시되어 있습니다.

북쪽에는 리슐리외Richelieu관이 있습니다. 리슐리외는 프랑스 역사상 가장 유능했던 정치가로 꼽히며 프랑스의 절대 왕정을 완성한 인물입니다. 리슐리외관은 19세기 루브르 박물관의 증개축 사업 때 가장 나중에 만든 곳으로 프랑스 조각가의 작품과 〈함무라비 법전〉 같은 메소포타미아 유적이 전시되어 있습니다. 2층에는 나폴레옹 3세의 아파트, 3층에는 17세기 플랑드르 회화의 대작인 루벤스의 〈마리 드 메디시스 연작〉Cycle de Marie de Médicis이 전시되어 있지요.

루브르 박물관은 역사가 오래된 만큼 다양한 사연을 간직하고 있습니다. 쉴리관, 드농관, 리슐리외관 모두 각각의 매력이 있지만 이 책에서는 관람객이 가장 많이 방문하는 드농관의 작품들을 중심으로 소개하겠습니다. 드농관은 루브르 박물관 하면 떠오르는 유명하고 중요한 작품을 1~2시간에 알차게 볼 수 있는 곳이기도 합니다. 더불어 리슐리외관에 있는 루벤스의 그림과 〈함무라비 법전〉, 〈사르곤 2세 벽화〉 등 역사적 내용이 있는 작품과 함께 프랑스 역사와 유물 발굴에 대한 이야기도 해보겠습니다. 루브르 박물관은 미술관보다는 "박물관"으로 불리면서 방문하는 사람들에게 언제나 영감을 전하는 공간입니다.

이 책에 소개한 작품의 위치

루브르 박물관

주소 99 rue de Rivoli, 75001 Paris
홈페이지 www.louvre.fr
운영시간 매주 화요일 휴관, 오전 9시~오후 6시(매주 금요일은 오후 9시 45분까지)
 1월 1일, 5월 1일, 12월 25일 휴관

리슐리외관

쉴리관

드농관

801

825

리슐리외관 2층

801 페테르 파울 루벤스 <생드니 수도원에서 여왕의 대관식, 1610년 5월 13일> <앙리 4세의 신격화와 여왕의 섭정
 선포, 1610년 5월 14일> <쥘리에 승리, 1610년 9월 1일>

825 니콜라 푸생 <봄> <여름> <가을> <겨울>

리슐리외관 0층

227 작가 미상 <함무라비 법전>

229 작가 미상 <기립상: 길가메시> <벽 부조: 라마수>

드농관 1층

700 외젠 들라크루아 <민중을 이끄는 자유의 여신(1830년 7월 28일)>

702 자크 루이 다비드 <호라티우스 형제의 맹세> <형리들에게 들려 오는 아들들의 시신을 맞이하는 브루투스> <마라의 죽음> <사빈느 여인들의 중재> <나폴레옹 1세와 조세핀 황후의 대관식>, 장 오귀스트 도미니크 앵그르 <그랑드 오달리스크>

703 작가 미상 <사모트라케의 니케>

710 레오나르도 다빈치 <암굴의 성모> <성 안나>

711 레오나르도 다빈치 <라 조콘드(모나리자)>

+ 쉴리관 0층

345 작가 미상 <밀로의 비너스>

사랑의 비너스, 고통의 비너스

밀로의 비너스

Vénus de Milo

우리나라의 여성 속옷 브랜드에서 "사랑의 비너스"라는 카피를 사용합니다. 예전에는 광고 끝에 비너스 석상의 모습을 보여주기도 했지요. 비너스는 그리스 신화에서 사랑의 여신이자 미美의 여신입니다. 그런데 사람이 아무리 예뻐도 비너스와 비교하면 신성 모독으로 저주받았다는 사실을 알고 계신가요? 비너스는 인간이 아니라 신에게만 허락된 절대적인 아름다움을 대표하기 때문입니다. 그렇다면 인간에게는 어떤 아름다움이 허락되었을까요? 바로 '아르테미스'(그리스 신화) 또는 '디아나'(로마 신화)로 불리는 달의 여신을 인간이 닿을 수 있는 아름다움의 최상이라 여겼습니다. 아르테미스는 초승달 모양의 머리띠인 티아라를 쓰고 있는 모습으로 표현되곤 했는데, 미인 대회에서 선발된 최고의 미인이나 결혼식 날 아름답게 단장한 신부의 머리 위에 얹는 티아라가 바로 여기서 비롯되었습니다. 이번에는 인간이 감히 범접하기 힘든 신의 아름다움을 먼저 살펴보겠습니다.

루브르 박물관의 명성을 찾아준 유물

1815년은 나폴레옹이 황제 자리에서 물러나 세인트헬레나섬으로 유배되고, 제국 프랑스가 몰락해 나폴레옹의 과거 잘못에 대해 이웃 나라에 용서를 구하던 시기입니다. 그 과정에서 프랑스 제국의 박물관이었던 루브르의 유물들, 즉 나폴레옹의 수집품들을 본국으로 돌려보내기도 했습니다. 그중에는 현재 바티칸 박물관에서 전시하고 있는 〈바다뱀에게 물려 죽고 있는 라오콘〉이라는 조각상도 있었지요. 헬레니즘 문화의 정수로 일컬어지며 인체 비율과 곡선 표현의 자연스러움이 지금 봐도 놀라울 정도입니다. 그러니 이 유물을 이탈리아로 돌려보내기가 얼마나 아쉬웠을까요? "든 자리는 몰라도 난 자리는 안다"라는 말처럼 처음부터 없었으면 모를까, 루브르의 공백이 얼마나 컸을지 상상이 됩니다.

그 후 프랑스는 라오콘을 대체할 만한 조각상 유물을 찾기 시작했습니다. 그러다 프랑스의 탐험가 쥘 뒤몽 뒤르빌Jules Dumont d'Urvill, 1790~1842이 1820년에 오스만 제국의 섬 밀로스에서 〈밀로의 비너스〉를 발견했습니다. 드디어 그들의 노력이 빛을 보는 순간이 찾아온 것입니다. 2m가 넘는 높이의 대리석 조각으로 허리와 팔 부분은 잘려 있었지만 몸과 머리가 붙어 있는 거의 온전한 형태였지요. 이후 프랑스가 오스만 제국의 허락을 받고 구매해 1821년에 루브르 박물관으로 가져왔습니다. 〈밀로의 비너스〉를 전시해놓고 "유럽의 문화 근간인 헬레니즘의 정수를 갖게 되었다"라고 자랑할 수 있게 된 것입니다.

기원전 5세기의 그리스 문화를 보여주는 헬레니즘 시기의 문화 유적은 인물을 자연스럽게 표현하고 아름다운 비율을 보여주는 것으로 유명한데, 청동으로 만든 것을 후대에 이탈리아 사람들이 대리석으로 복제한 것이 많습

작가 미상, <밀로의 비너스>

Vénus de Milo
기원전 2세기경 | 높이 204cm | 대리석 | 루브르 박물관

니다. 그리스 청동 조각은 제작된 뒤 몇 세기가 지나 파손되어 대부분 없어졌지요. 그런데 〈밀로의 비너스〉는 기원전 1세기에 처음부터 대리석으로 만든 작품입니다. 지금까지 발견된 동 시대 유물 중 유일하게 머리와 몸통이 온전히 붙어 있습니다.

팔등신의 원조

프랑스에 〈밀로의 비너스〉가 도착한 후 '필헬레니즘'philhellenism, 즉 고대 그리스 문화를 부흥하는 바람이 불기 시작했습니다. 더불어 19세기에 신고전주의가 휩쓸면서 비너스의 아름다움을 맹목적으로 찬양하게 됩니다. 어떤 아름다움인지는 크게 중요하지 않았지요. 그리고 한 세기를 지나 우리에게도 비너스는 미의 여신으로, 아름다움의 대명사로 자리매김하고 있습니다. 팔등신의 몸매를 가진 비너스는 '아름다운 몸매를 가지려면 팔등신이 되어야 한다'라는 생각을 하게 만드는 원흉이 되었지요. 정말 힘든 조건입니다. 비너스는 얼굴 크기는 일반적인 사람과 같지만 몸은 거의 2m에 다다르니까요. 사랑의 비너스는 어쩌면 우리에게 고통을 주는 비너스인 셈이죠. 현재 루브르 박물관 쉴리관에서 만나볼 수 있습니다.

루브르의 영광을 위하여

사모트라케의 니케

Victoire de Samothrace

　　농구, 골프, 축구 등 다양한 스포츠 종목의 선수들부터 일반인들까지 많이 착용하는 몇몇 스포츠 브랜드가 있는데, 그중 '나이키'는 늘 세계 1위로 꼽힙니다. 인기 있는 운동화 모델은 구하기 힘들 정도로 빠르게 품절되기도 하지요. '스우시'Swoosh라는 나이키의 로고는 아주 단순하면서도 역동적이며 강렬합니다. 바로 승리의 여신 니케의 날개를 형상화한 것이며, 나이키라는 이름 역시 니케Nike의 영어식 발음에서 따왔습니다. 자동차 브랜드 '롤스로이스'의 엠블럼 '환희의 여신상'Spirit of Ecstasy도 니케의 조각상을 본떠 만든 것이지요. 루브르 박물관 드농관에서 아주 오랜 세월 위풍당당하게 승리의 날개를 펼치고 많은 사람에게 영감을 전하고 있는 니케의 모습을 볼 수 있습니다.

승리의 여신

〈사모트라케의 니케〉는 루브르 박물관의 '다루'DARU라는 계단을 오르는 방문객을 내려다보는 위치에 있으며, 날개를 펼치고 사뿐히 뱃머리에 내려오는 모습을 하고 있습니다. 터키 주재 영사로 활동하던 샤를 샹푸아조Charles Champoiseau의 주도로 1863년 파편을 처음 발견한 뒤 4차에 걸친 발굴 작업으로 머리와 팔이 없는 현재의 모습이 완성되었습니다. 1950년에 있었던 마지막 발굴 작업에서는 니케의 오른쪽 손과 부러진 몇몇 손가락을 발견했고, 그 부분은 현재 조각상 옆 유리함에 따로 전시해놓았습니다. 머리와 팔은 없지만 유물 연구를 통해 원래의 모습을 유추할 수는 있었습니다. 동시대에 발견한 작은 조각상이나 벽화, 동전에 새겨진 니케의 모습을 보면 오른손에 승리의 나팔이나 휘장을 들고 있는데, 1950년에 발견한 손을 통해 이 조각상이 휘장을 들고 있었던 것으로 의견이 모아졌습니다.

기록에 따르면 기원전 190년 에게해의 해상 무역권을 놓고 남쪽의 로도스섬 사람들과 북쪽의 사모트라케섬 사람들이 서로 대립했는데, 로도스섬 사람들이 승리하면서 승리의 전적비이자 기념물로 이 조각상을 만들었다고 합니다. 사모트라케섬의 산 중턱을 파서 신전을 만든 뒤 로도스섬에서 가져온 대리석으로 배를 만들고, 당시 최고의 대리석 산지인 파로스섬에서 가져온 대리석으로는 니케를 만든 것입니다. 신전의 천장은 지금의 다루 계단이 있는 공간처럼 돔 구조였고, 배의 아랫부분이 물에 잠기게 해 배가 물을 가르며 달려오는 듯 느껴지도록 설치했습니다. 다루 계단을 올라 조각상 오른쪽 위에 있는 발코니에서 조각상을 바라보면 당시 신전의 입구에서 바라보는 것과 같은 구도로 감상할 수 있습니다. 벽화나 조각에서 많이 사용한 구도로 파리 개선문 오른쪽

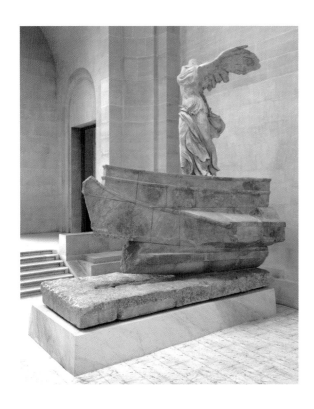

기둥에 있는 ⟨마르세유⟩La Marseille라는 조각에서도 의용군 속에서 칼을 든 여신
이 비슷한 구도로 서 있는 것을 볼 수 있습니다.

　　유적지 주변에서 발견한 기록들을 연구한 결과 승리의 전적비로 만
든 공간이 이후에는 사모트라케섬 사람들의 안녕을 기원하는 장소로, 먼 여행
을 떠나거나 전쟁에 나가는 사람들의 무사 귀환을 기원하는 장소로도 사용되었
음을 알 수 있었습니다. 유적 발굴을 주관했던 프랑스 발굴단은 당시 오토만 제
국의 영토였던 사모트라케섬에서 발견한 유물을 사들였고, 발견 당시 부서져
있던 유물을 하나하나 붙여 복원했습니다. 니케의 오른쪽 날개 부분도 부서진
왼쪽 날개를 복원한 뒤 복제해서 만든 것이지요.

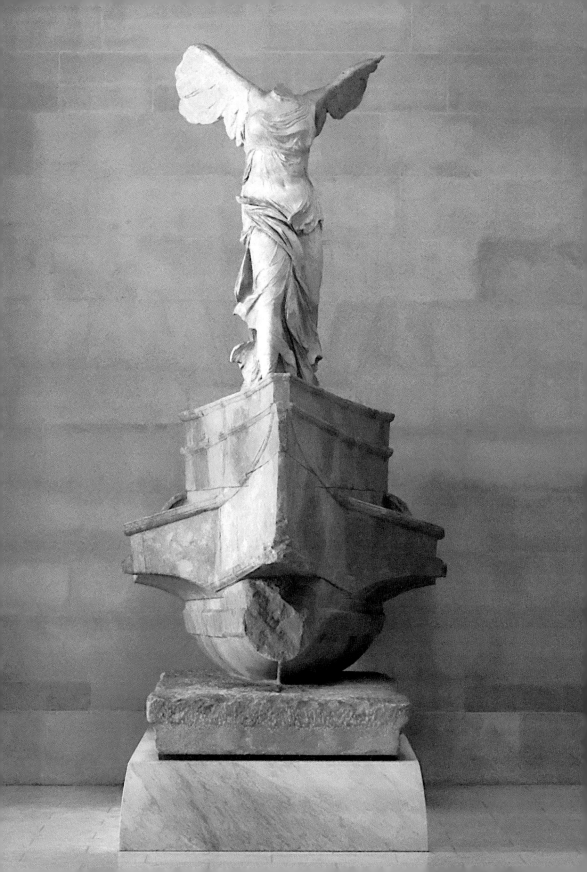

불완전해도 날아오를 수 있다

〈사모트라케의 니케〉는 〈모나리자〉를 바삐 찾아가던 관람객들의 발걸음을 한동안 멈추게 합니다. 무거운 대리석으로 만들었는데도 날개는 금방이라도 날아오를 듯하고, 머리와 팔이 없으면서도 균형 잡힌 모습이 눈길을 사로잡습니다. 완벽에 가까운 모나리자의 모습은 우리에게 좌절감을 안겨줍니다. 흠잡을 데 없는 작품은 우리를 더 이상 상상하지 않게 만들 수도 있습니다. 하지만 니케는 우리를 상상하게 하지요. 완전하지 않기 때문에 보는 사람마다 다른 모습의 니케를 머릿속에 그려볼 수 있는 것입니다.

성공한 사람의 경험담은 우리에게 하나의 길을 보여주지만 인생에는 다양한 길이 있습니다. 나름의 길을 걸으며 상처 입은 우리에게 니케는 위로를 건넵니다. 불완전한 니케의 모습은 그동안 실패하고 좌절했던 우리에게 그 모습 그대로 완벽했다고 말해주는 듯합니다. 그래서 니케를 보고 있으면 다시 날아오를 수 있을 것 같은 기분이 듭니다. 루브르 박물관을 방문하는 많은 사람이 이 작품을 가장 기억에 남는 작품으로 꼽는 것도 이런 이유 때문이 아닐까요.

르네상스의 메신저

레오나르도 다빈치

Leonardo da Vinci

셀카를 많이 찍어본 사람은 어떤 각도로 촬영해야 자신의 얼굴이 예쁘게 나오는지 알고 있습니다. 그럼 얼짱 각도로 가장 유명한 그림은 무엇일까요? 1515년 프랑스에서는 앙굴렘 가문 출신인 프랑수아 1세가 즉위했습니다. 그는 프랑스의 이웃 나라였던 신성 로마 제국의 왕 카를 5세Karl V와 경쟁 구도가 형성되면서 자신에게 동조하는 세력을 모았고, 이탈리아 메디치Medici, 프랑스어로는 메디시스 Médicis 가문의 관심을 얻었습니다. 이때 그가 이탈리아 선진 문물에 관심을 보이자 한 인물을 소개받았는데, 그가 바로 레오나르도 다빈치Leonardo da Vinci, 1452~1519였습니다. 다빈치는 1516년 프랑수아 1세의 초청을 받아 프랑스로 왔고, 왕의 배려로 왕의 주 거처인 앙부아즈성과 불과 200m 정도 떨어진 클로 뤼세성을 하사받았습니다.

세상에서 가장 아름다운 여인

다빈치의 직업은 무기 발명이었습니다. 하지만 그는 화학, 물리, 유체역학, 해부학, 수학, 건축 등 다양한 분야에 재능이 있었죠. 프랑스에 와서는 귀족들에게 불꽃놀이와 자동으로 움직이는 장치 등을 소개하고 연회를 주관하며 왕국에 새로운 즐거움을 선사했고, 왕과의 친분 덕분에 평소 구상했던 기술을 개발하고 연구하는 활동도 마음껏 할 수 있었습니다. 심지어 프랑수아 1세가 다빈치를 "아버지"라고 부르며 대우했고, 언제든 만나기 위해 앙부아즈성에서 클로 뤼세성까지 지하 통로를 만들 정도였지요. 우리에게 '모나리자'로 잘 알려진 〈라 조콘드〉는 왕이 다빈치의 거처를 방문할 때마다 눈여겨보던 작품이었습니다.

백양목으로 만든 나무 패널에 유화로 그린 〈라 조콘드〉는 유명 대작으로 알려져 있어 크기가 큰 작품일 거라 예상하는 사람이 많습니다. 루브르 박물관에 처음 간 사람은 생각보다 작은 크기에 실망하는 경우도 있지요. 왕은 이 그림을 볼 때마다 그림 속 여인에 대해 궁금해하며 그림을 갖고 싶다는 의향을 비치기도 했지만, 다빈치는 단호하게 거절했습니다. 거절한 이유는 알려지지 않았으나 오랜 시간이 지난 뒤 왕의 고집에 결국 허락했다고 합니다. 왕은 다빈치가 죽은 뒤 유산 상속자에게서 공식적으로 그림을 사들였습니다. 왕의 방 안에 걸린 뒤에는 대중에게서 잊혔지만 "세상에서 가장 아름다운 여인"의 그림이 왕의 방에 걸려 있다는 이야기가 몇몇 사람을 통해 전설처럼 전해지기도 했습니다.

이후 루브르궁이 왕궁에서 박물관으로 변모하면서 그림이 공개되었고, 동시대 어떤 작품과도 비교 불가하다는 평가를 받았습니다. 1911년에 도난

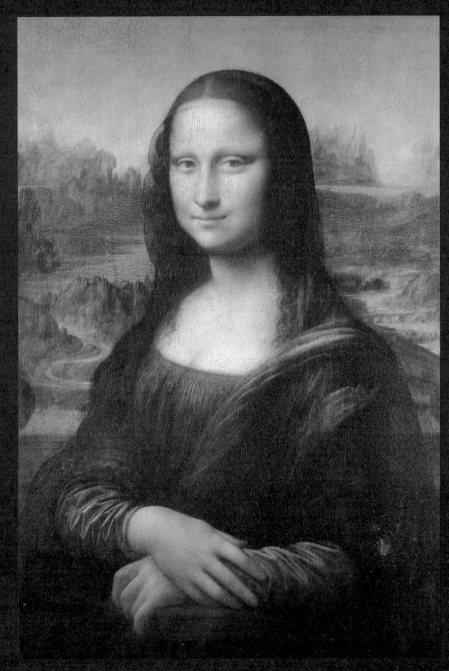

레오나르도 다빈치, <라 조콩드(모나리자)>
Leonardo da Vinci, La Joconde ou Monna Lisa
1503~1519년 | 77×53cm | 패널에 유채 | 루브르 박물관

당했다가 2년 뒤 이탈리아에서 발견되면서 이전보다 더 큰 유명세를 치르기도 했지요. 1960년대에는 작품으로서는 특이하게도 국가 대표, 국빈 자격으로 미국에 초청돼 당시 미국 대통령이었던 케네디가 그림을 직접 관람하기도 했습니다. 프랑스와 미국의 관계를 증진시키기 위한 두 나라 대통령의 마음을 대변하며 국민들의 우호 관계를 재확인하는 행사로 역사에 기록되었습니다. 시간이 갈수록 이 작품은 단순히 여인의 얼굴을 그린 그림이 아니라 하나의 유명인처럼 전 세계인에게 각인되고 있습니다.

또한 각 분야 연구자들의 노력으로 이 작품의 비밀이 조금씩 풀렸는데, 적외선 촬영을 통해 다빈치가 이 그림을 한 번에 그린 게 아니라 서른 번 정도 덧칠해 완성했다는 걸 알아냈습니다. 몸과 옷을 따로 여러 번 입힌 듯 그렸는데도 그림의 두께가 약 $40\mu m$(머리카락 두께는 약 $80\mu m$)에 불과하다는 점이 놀랍기 그지없지요. 또한 그림 층이 너무 얇아 일반적인 그림들보다 작업의 흔적을 발견하기도 어렵다고 합니다.

이 작품이 많은 사람에게 매력적으로 다가가는 이유 중 하나는 여인의 표정과 자세에서 비롯된 신비한 느낌 때문일 것입니다. 야외 풍경을 배경으로 발코니에 앉은 여인은 정면을 향해 상체를 4분의 3 정도만 보이게 틀어 의자의 팔걸이에 자연스럽게 두 손을 모아 올리고 있습니다. 이러한 상체의 구도를 미술에서는 콘트라포스토contraposto라고 하지요. 고개를 살짝 돌린 채 입꼬리가 살짝 올라간 듯 보이기도 합니다. 또한 다빈치가 자주 사용하던 스푸마토sfumato 기법* 때문에 여인의 인상이 뚜렷하지 않아 슬픈지 미소 짓고 있는 건지 애매해 천의 미소를 간직한 그림으로 평가받습니다. 옷의 질감과 양감은 실제와 같

* '연기'라는 뜻의 이탈리아어에서 유래된 미술 용어로, 윤곽선을 자연스럽게 번지듯 그리는 회화 기법이다.

이 그렸는데, 특히 왼쪽 팔 부분 옷감의 사실적인 묘사는 현대 미술의 한 장르인 극사실주의와 비견될 만합니다. 이처럼 기술적인 측면에서 500년의 시간을 건너뛴 이 작품은 프랑스에 르네상스를 전파하는 데 크게 기여한 대표적인 작품으로 꼽힙니다.

500년 전에 놀라운 기술을 선도하다

다빈치의 능력은 다른 작품에서도 찾아볼 수 있습니다. 루브르에 전시된 〈암굴의 성모〉는 다빈치가 수도원의 의뢰를 받아 그린 작품입니다. 예수가 태어난 후 이집트로 피난하던 중 잠시 동굴에 머물던 모습을 그린 것으로, 가운데 있는 성모 마리아가 그림의 왼쪽에 있는 어린아이를 자신의 몸 쪽으로 끌어당기고 있는 모습이지요. 오른쪽에는 우리를 보고 있는 한 여인이, 그녀 옆에는 왼쪽에 있는 아이를 올려다보는 듯한 아이가 있습니다. 일반적으로 성화에는 예수가 성모 마리아에게 안겨 있거나 붙어 있는 모습으로 등장합니다. 그래서 이 그림의 등장인물에 대한 오해가 있었다고 합니다. 그림을 의뢰한 수도원에서도 누가 누구이며 인물들의 행동을 어떤 의도로 표현한 것인지 이해하지 못해 다빈치에게 불만을 쏟아냈습니다. 오른쪽 인물은 화면 밖으로 시선을 두고 그림을 보는 관람자에게 이야기를 하는 듯한데, 손가락은 자신의 오른쪽을 가리키고 있습니다. 손이 향한 쪽의 아이는 성모의 몸에 붙어 있어 일반적으로는 예수라 추측할 수 있으나 엉뚱하게도 무릎을 꿇고 있습니다. 예수가 무릎을 꿇는다니, 그럼 그림 오른쪽에 있는 아이는 누구일까요? 성모 마리아는 왼손을 그 아이를 향해 뻗어 보호하는 듯한 인상을 줍니다. 성모 마리아가 예수를 보호

하고 있다는 의미로 본다면 예수의 모습을 너무 연약하게 표현한 것이므로 수도원에서 굉장히 불편하게 생각했습니다. 결과적으로 이 그림은 반려되었고, 다빈치는 불친절하게도 왜 이렇게 표현했는지, 무슨 내용을 전달하고 싶었는지 설명하지 않고 그냥 다른 그림을 그려 수도원에 보내버렸다고 합니다.

그렇게 그린 두 번째 그림은 현재 영국 내셔널 갤러리에 전시되어 있는데, 문제가 되었던 오른쪽 여인(유리엘 대천사로 알려짐)의 오른손을 지우고 시선은 화면 밖을 보지 않도록 변경했으며, 성모 마리아와 붙어 있는 아이에게는 나무 십자가 지팡이와 가죽 옷을 입혀 세례자 요한임을 확실히 표현했습니다. 동굴 밖은 푸른색으로, 안쪽은 붉은색으로 칠해 깊이감이 느껴지는데, 이는 다빈치가 3차원 공간을 재현하기 위해 주로 쓰던 '대기 원근법'이라는 기법입니다. 인간의 눈은 먼 곳의 사물은 푸르게, 가까운 곳은 붉게 인지합니다. 우리가 입체 영화를 볼 때 파란색, 빨간색으로 구분된 안경을 쓰면 원근감이 만들어지는 것도 비슷한 원리지요. 500년 전 다빈치의 그림은 우리 시대의 영화 〈아바타〉와 같았을지도 모르겠습니다.

아들의 미래, 즉 비극적인 그의 운명을 알고 있는 어머니는 어떤 모습으로 그렸을까요? 다빈치의 마지막 작품 〈성 안나〉는 스푸마토, 대기 원근법, 삼각 구도 등 그가 주로 사용하던 여러 기법을 사용해 그렸지만 아쉽게도 미완성으로 남았습니다. 마리아는 어린 예수를 말리는 듯한 행동을 하고 있지만 얼굴은 미소를 짓고 있습니다. 어머니의 자애와 앞으로 인류를 위해 희생하게 될 운명을 피했으면 하는 걱정이 섞인 미묘한 감정선을 표현하기 위해 다빈치는 고민이 많았다고 합니다. 내용을 알고 보면 왠지 미완성이 주는 아쉬움과는 별개로 다빈치의 고뇌도 느껴집니다.

다빈치는 이런 작품을 프랑스에 유품으로 남기고 1519년 클로 뤼세

레오나르도 다빈치, <암굴의 성모>

Leonardo da Vinci, La Vierge aux Rochers
1483~1494년경 | 199.5×122cm
캔버스, 패널에 유채 | 루브르 박물관

레오나르도 다빈치, <암굴의 성모>

Leonardo da Vinci, The Virgin of the Rocks
1491/2~1506/8년 | 189.5×120cm
패널에 유채 | 내셔널 갤러리

레오나르도 다빈치, <성 안나>
Leonardo da Vinci, La Sainte Anne
1503~1519년경 | 168×113cm
패널에 유채 | 루브르 박물관

성에서 생을 마감했습니다. 왕은 위대한 발명가의 죽음이 알려지면 세상 사람들의 호기심으로 그가 편히 잠들지 못할 것 같았는지 무덤의 위치를 비밀에 부쳤습니다. 그래서 1868년경 앙부아즈성에서 우연히 유골이 발견되기 전까지 다빈치의 무덤 위치를 알고 있었던 사람은 없었습니다.

다빈치의 그림들은 프랑스가 이탈리아 르네상스의 영향을 받아 문화의 꽃을 피우고 문화 선진국으로 발돋움하는 데 크게 기여합니다. 루브르 박물관은 다빈치의 〈세례자 요한〉, 〈바쿠스의 모습을 한 세례자 요한〉, 〈장식을 한 아름다운 여인〉 등을 소장하고 있습니다.

역사의 현장을 기록하는 그림

자크 루이 다비드

Jacques-Louis David

루브르 박물관의 19세기 회화관은 〈라 조콘드〉가 있는 공간 다음으로 많은 사람이 방문하는 곳입니다. 우리에게 익숙한 그림이 있는 이 방은 자크 루이 다비드Jacques-Louis David, 1748~1825의 그림으로 절반 가까이 채워져 있습니다. 다비드는 가벼운 내용과 아름다운 색채에 비중을 둔 바로크나 로코코 작품들과는 달리, 기원전 헬레니즘 시대에 만든 조각 유물에서 볼 수 있는 인체 비율과 자세, 아름다운 곡선미를 다시 한번 재현해 선보였습니다. 이번에는 다비드의 여러 작품을 살펴보겠습니다.

나라를 위한 희생

〈호라티우스 형제의 맹세〉는 다비드가 서른여섯 살 때 그린 것으로

자크 루이 다비드, <호라티우스 형제의 맹세>

Jacques-Louis David, Le Serment des Horaces
1784년 | 330×425cm | 캔버스에 유채 | 루브르 박물관

"신고전주의 화풍의 교본"이라 불리는 작품입니다. 프랑스 혁명 전 폭풍 전야 같은 시기에 프랑스가 미국의 독립을 돕기 위해 재정을 쏟아 부어 결국 미국은 독립을 쟁취했지만 프랑스는 재정이 바닥났지요. 이 그림은 국가의 이득을 위해 개인의 손실은 감내해야 한다고 옛이야기를 인용해 시민들을 설득하고 있습니다.

그림 왼쪽에 있는 삼 형제는 아버지에게 승리를 맹세하고 있고, 그 모습을 보고 있는 오른쪽 여인들은 울고 있습니다. 노쇠한 아버지는 아들들이 쓸 칼을 들어 승리를 기원하고 있지요. 전쟁에 나가는 남자들 앞에서 여인들이 울고 있는 모습은, 전쟁을 시작하기도 전에 패배를 암시하는 것 같아서 무겁게 다가옵니다. 사실 전쟁에서 나라가 승리하든 패하든 이 집안이 받아들여야 하는 결과는 비극입니다. 상대 국가의 대표가 그림 속 여인의 친정 사람들이기 때문이지요. 친정과 시댁의 싸움이므로 누가 이기든 비극일 테지만, 국가의 안녕을 위해서는 개인의 희생은 감수해야 한다는 것을 이야기하고 있습니다. 그림을 통해 '나'보다는 '우리', '다수'의 이득을 중요시하는 마음을 나타낸 것입니다. 19세기 유럽 사회의 특징인 전제주의 사회에서 회화가 어떻게 정치적 도구로 이용되었는지를 볼 수 있는 전형적인 그림이기도 합니다. 또한 이 작품이 완성되고 얼마 지나지 않아 프랑스 대혁명이 일어났기 때문에 이 그림의 내용이 혁명을 옹호하는 이야기로 해석되기도 합니다.

이 그림은 뒤쪽에 있는 세 아치를 기준으로 3등분해서 볼 수 있습니다. 왼쪽의 삼 형제는 젊음, 힘, 용맹 등을 의미하고, 중앙의 아버지는 연륜과 권위를 나타내며, 오른쪽 여인들은 순결, 고귀함, 희생 등을 상징합니다. 세 주제가 서로를 향해 배치되어 영향을 주고 있습니다. 세 부분은 따로 놓고 보아도 손색없을 정도로 비율과 균형이 잘 잡혀 있습니다. 인물의 구성과 배치는 삼각

형으로 이루어져 안정적인 느낌을 주지요.

흰 망토를 두른 아들의 시선은 오른쪽으로 나아가며 아버지의 눈에 닿습니다. 그리고 아버지의 시선은 국가를 위해 휘두르게 될 칼을 움켜 쥔 삼 형제의 손을 향합니다. 시선들을 따라가다 보면 국가를 위해 꼭 승리하겠다는 굳은 의지를 느낄 수 있습니다. 굳건한 의지를 표현하기 위해 아들들과 아버지 쪽에 곧은 직선을 많이 사용했지요. 반면 슬픔과 희생을 상징하는 여성들은 곡선을 이루고 있습니다.

위정자의 매정함과 공정함

우린 어떤 누군가가 어려운 상황에 처했을 때, '나라면 어떻게 할까?'라는 생각을 해보곤 합니다. 어려운 상황을 자신에게 유리한 방향으로 이끌고 조금이라도 손해보고 싶지 않은 마음은 누구나 마찬가지겠지요. 만약 전권이 자신에게 있다면 어떻게 할까요? 아테나 여신의 그늘에 앉아 형리들이 들고 오는 아들의 시신을 받아들이고 있는 브루투스, 현실의 비극을 받아들이는 남성과 비극에 절망하고 있는 여성의 모습은 화면 전반에 걸쳐 어둠과 밝음으로 대비됩니다. 브루투스가 다리를 겹치고 있는 모습은 그의 불안한 심리 상태를, 종이를 움켜쥐고 있는 손은 확고한 의지를 나타내는데, 이 모든 것을 이성적으로 받아들여야 함을 표현하듯 오른손은 자신의 머리를 가리키고 있습니다. 오른쪽 끝에 앉아 얼굴을 가리고 비극에 절망하고 있는 여인과 붉은 탁자 위 아직 완성하지 않은 뜨개질감은 죽은 아들의 미완성 그리

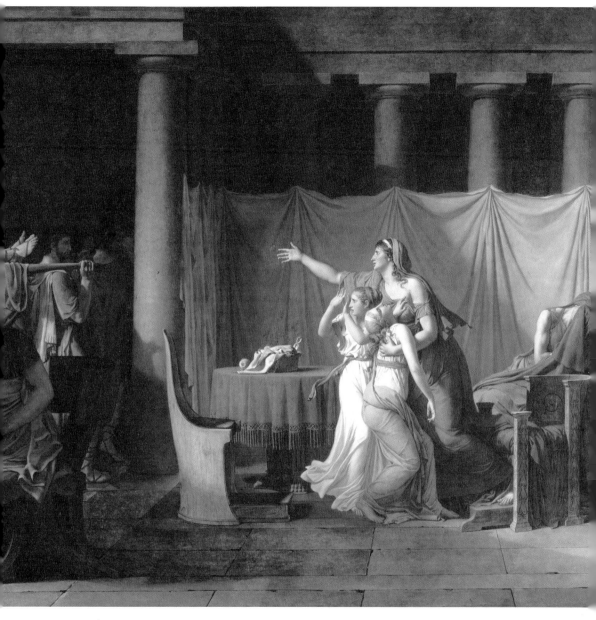

자크 루이 다비드, <형리들에게 들려 오는 아들들의 시신을 맞이하는 브루투스>

Jacques-Louis David, Les Lictuers Rapportent à Brutus les corps de ses fils
1789년 | 323×422cm | 캔버스에 유채 | 루브르 박물관

고 운명의 실타래를 아직 다 엮지도 못했음을 의미합니다.

　　다비드의 표현은 왼쪽 위에서 오른쪽 아래로 빛을 비춰 비극적인 장면을 연극 무대의 한 장면처럼 부각시킨 바로크 스타일에서 영향을 받았습니다. 화면 가운데에 평상시 누군가가 주로 앉아 있었을 빈 의자를 두어 공허감을 더 크게 만들고, 반대편에 어둠 속에서 고뇌하는 브루투스를 대비시켜 그의 고뇌가 더 사실적으로 다가오게 했지요. 화면 전반에 걸쳐 그린 기둥들은 공화정의 역사를 이어갈 굳건함을, 이러한 비극에도 변함없이 건재할 것임을 나타냅니다. 지혜와 분별의 여신 아테나의 현명함으로 고난을 이겨내야 할 브루투스는 여신에게 조언을 들은 듯합니다. 여신상 아래쪽에 로마를 건국한 두 형제, 로물루스와 레무스의 건국 신화가 그려져 있습니다.

　　브루투스는 기원전 509년경에 로마 왕정을 끝내고 공화정을 시작한 인물입니다. 당시 로마 왕정의 마지막 왕 타르퀴니우스의 아들 섹스투스가 유부녀인 루크레치아의 미모에 반해 그녀를 강제로 범하고 달아났습니다. 루크레치아는 가족에게 그 사실을 알리며 억울함을 풀어달라는 말을 남긴 채 가슴을 칼로 찔러 자살하고 맙니다. 현장에서 그 모습을 본 브루투스는 루크레치아가 자살할 때 쓴 칼을 들고 로마를 왕정으로 절대 되돌리지 못하도록 하겠다고 신에게 맹세한 뒤, 부정한 왕정의 모습을 두 번 다시 보지 않기 위해 왕을 폐위하고 공화정의 집정관으로 활동했습니다. 공화국의 배신자는 사형으로 죄를 묻겠다고 공표했지요. 그러나 곧 자신의 두 아들 티투스와 티베리우스가 폐위된 왕에게 동조해 공화정을 배신하고 반역을 꾀했다는 비극적인 소식을 접합니다. 사형의 첫 번째 대상이 자신의 두 아들이 된 것입니다.

　　시민들이 두 아들에 대해 사면을 호소했지만 그는 흔들림 없이 끝내 사형을 집행했고, 집행 현장을 지키며 공화국의 공정함을 보였습니다. 이후 브

루투스는 왕이 공화정을 위협하며 시작된 전쟁에서 전사하고 말았습니다. 로마인들의 애도 속에 장례가 치러졌고 후대에 로마 공화정의 영웅으로 추앙받습니다. 지위 고하를 막론하고 누구라도 공화국의 법 앞에서 평등하다는 것을 보여주는 이야기입니다.

자크 루이 다비드는 이 그림을 혁명 이전 루이 16세 궁정의 의뢰로 그리기 시작했습니다. 궁정에서는 원래 법의 공평함 또는 준엄함과 법의 수호자인 권력자의 고뇌를 표현하길 원했습니다. 그러나 2년 정도의 제작 기간 동안 혁명과 맞물리면서 혁명 세력에게 공화정을 옹호하는 그림으로 받아들여졌고, 작가의 원래 의도와는 다른 대접을 받았습니다. 궁정을 위한 그림이 공화정 국민들의 사랑을 받게 된 아이러니한 이 그림은 시대를 잘 타고난 다비드에게 행운의 여신이 잠시 보여준 미소였습니다. 이후 그도 혁명의 소용돌이 속으로 들어갔기 때문이지요. 잠시 누린 영광 이후에는 다비드 또한 아테나의 지혜와 용맹이 필요해집니다.

만들어진 순교자

매년 7월 14일 프랑스는 바스티유 데이Bastille Day라 부르는 혁명 기념일을 맞이합니다. 아침에는 샹젤리제에서 군인들의 행렬을, 저녁에는 에펠탑에서 음악 공연과 엄청난 불꽃놀이를 볼 수 있습니다.

1789년 7월 14일, 루이 16세가 권력을 잡고 있던 왕정 프랑스에 시민 혁명이 일어납니다. 이 혁명의 정신적 지도자로는 로베스피에르Robespierre, 1758~1794와 장 폴 마라Jean-Paul Marat, 1743~1793가 주로 거론됩니다. 두 사람은 급

진적인 혁명파의 당원으로 혁명기 정치 클럽인 자코뱅에서 급진적인 혁명을 주창한 모임인 산악파에 속해 있었습니다. 1789년 혁명 기간 동안 많은 사람이 숙청되는데, 숙청에 큰 영향을 끼친 것이 특히 마라가 편집장으로 활동하며 발행한 〈민중의 벗〉L'Ami du Peuple이라는 신문입니다. 혁명을 선동하는 기관지 역할을 하는 신문으로, 신문에 실린 마라의 글은 민중의 막강한 지지를 얻었고 혁명가들의 결정에도 곧바로 영향을 미쳤습니다. 그런데 산악파가 대립 관계에 있는 온건파인 지롱드파를 숙청하며 위세를 떨치는 모습에 반기를 든 사람이 있었습니다. 프랑스 노르망디주 캉이라는 도시에서 온 샤를로트 코르데Marie-Anne Charlotte de Corday d'Armont라는 여인이었지요.

코르데는 캉으로 피신한 몇몇 지롱드파의 주장에 동조했습니다. 혁명이 민중을 위한 정치 활동으로 이어지지 못하고 혁명 세력 간의 반목과 숙청으로 변질되고 있다 생각한 코르데는 장 폴 마라를 만나기 위해 파리로 떠났습니다. 그녀는 세 번의 시도 끝에 반反혁명 세력을 고발하겠다는 말로 속여 마라의 집으로 들어가는 데 성공했습니다. 당시 심한 피부병과 편두통으로 고통받고 있던 마라는 약을 탄 욕조에 몸을 담그고 머리엔 편두통 완화를 위해 식초를 묻힌 수건을 두르고 있었습니다. 욕조에는 〈민중의 벗〉에 기고할 글을 집필하기 위해 책상이 설치되어 있었지요. 코르데는 마라에게 반혁명 세력을 고발하는 서류를 전달하고는 그가 그것을 훑어보는 동안 준비해간 단도로 그의 심장을 찔러버렸습니다. 혁명 지도자의 너무나 허무한 죽음이었습니다. 민중들은 분노했고, 코르데는 법정에 선 지 며칠 만에 단두대에 올랐습니다. 그녀가 체포될 당시 가지고 있던 소지품에는 "법과 평화의 친구 프랑스 사람들에게 보내는 글"Adresse aux Français amis des lois et de la paix이라는 메모가 있었습니다.

평소 마라와 친분이 있었던 다비드는 그의 장례식을 주관했고, 몇 달

자크 루이 다비드, <마라의 죽음>

Jacques-Louis David, Marat Assassiné
1800년 | 162.5×130cm | 캔버스에 유채 | 루브르 박물관

만에 〈마라의 죽음〉을 그려 민중의 벗에게 애도를 표했습니다. 이 그림은 혁명의 물결에 큰 반향을 불러일으켜 이후 복제 그림을 많이 의뢰받기도 했습니다. 복제 그림은 대부분 다비드의 제자들이 그린 것입니다. 루브르에 있는 그림도 그중 하나이며 원작은 벨기에 왕립 미술관에 보관되어 있습니다.

　　민중은 마라의 죽음을 혁명을 위한 순교로 받아들였습니다. 작가는 그런 그의 죽음을 성스럽게 표현하고자 했고, 마라의 얼굴을 화면 왼쪽에 위치시켜 사람이 왼쪽으로 시선을 돌리게끔 했습니다. 십자가에 못 박혀 매달린 예수의 모습을 보는 듯한 구도입니다. 욕조는 희망과 생명을 뜻하는 초록색 천으로 덮여 있습니다. 그의 글이 혁명 중인 민중에게 희망과 미래를 주는 글로 받아들여졌기 때문입니다. 떨어져 있는 단도는 피가 묻어 있어 막 가슴에서 뽑아낸 사건의 직후임을 표현했고, 들고 있는 서류 뭉치에는 글을 적었습니다.

> "1793년 7월 13일 마리 안 샤를로트 코르데가 시민 마라에게, 나는 당신에게 은혜를 받을 만큼 충분히 불행합니다." Du 13 juillet 1793. Marie anne Charlotte Corday au citoyen Marat. Il suffit que je sois bien malheureuse pour avoir droit à votre bienveillance.

　　그림에는 없지만 지금 저 현장에는 코르데가 아직 있을 것입니다. 이 그림 이후에 그린 같은 설정의 다른 작가들의 그림에는 마라와 코르데가 같이 등장하기도 했습니다. 하지만 다비드는 코르데를 그려 넣지 않았습니다. 코르데를 향한 연민을 불러일으키지 않고 마라의 죽음에만 집중시키기 위해서였지요. 또한 마라의 실제 모습과는 다르게 피부병을 앓고 있던 피부도 표현하지 않았습니다.

나폴레옹이 등장하며 혁명이 완성되었지만 이후 나폴레옹이 몰락하면서 왕정과 공화정 제정으로 다시 변화했고, 다비드는 대세에 순응하며 살고 있는 자신의 모습이 부끄러웠는지 혁명에 찬동했던 그림을 대중 앞에 보이고 싶어 하지 않았습니다. 그래서 이 그림은 한동안 숨겨져 있다가 작가 사후에 다시 공개되었지요. 마라의 성스러운 죽음은 상황에 따라 작가가 숨기고 싶은 죽음이기도 했습니다.

상류층의 고상한 유희

파리의 센강 주변을 거닐다 마레 지구Le Marais나 생 제르맹 데 프레Saint Germain des Pres Quarter에 들르면 다양한 갤러리를 발견할 수 있습니다. 박물관에서 보는 작품과는 다른 느낌의 다양한 전시를 볼 수 있지요. 이런 곳을 방문하는 것만으로도 파리의 낭만을 느낄 수 있답니다. 그런데 회화 역사 최초로 유료 작품 전시회에 전시된 그림은 무엇이었을까요?

로마를 건국한 로물루스 형제가 이웃 나라를 정복하고 복속시키며 로마가 강대국으로 거듭나고 있을 때였습니다. 로마 사람들은 세력을 확장하는 데만 신경 쓰다 보니 정복 전쟁에 필요한 남자는 많으나 국가의 미래를 담당할 여성들과 아이들이 부족하다는 사실을 깨달았습니다. 다음 세대가 없는 나라는 당장은 강대국일지언정 한 세대를 넘기지 못하고 사라질 테니 위기의식을 느꼈지요. '사빈느'Sabines라는 이웃 나라에 여인이 많다는 사실을 안 로마 사람들은 어떻게 하면 그녀들을 로마의 여인으로 만들 수 있을지 고민했습니다.

먼저 로마 남자들이 사빈느에 가서 남자들에게 와인을 권하며 평화

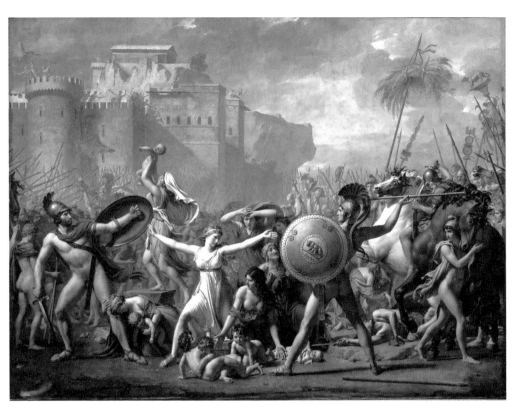

자크 루이 다비드, <사빈느 여인들의 중재>
Jacques-Louis David, Les Sabines
1799년 | 385×522cm | 캔버스에 유채 | 루브르 박물관

를 이야기하기 시작했습니다. 사빈느 남자들은 로마 남자들의 의도를 읽지 못하고 술을 받아 마시며 무장 해제되었지요. 그 틈을 타 로마 남자들은 눈여겨봐 둔 사빈느의 여인들을 범했습니다. 사빈느 남자들은 그들의 누이와 딸이 로마 남자들에게 유린당하는 상황을 막지 못했습니다.

강대국의 의도를 눈치채지 못하고 여인들을 보호하지 못한 사빈느 사람들은 수치심을 느끼고 복수의 칼을 갈기 시작했습니다. 3년의 시간이 흘러 드디어 사빈느는 로마에 무력으로 반기를 들었습니다. 그러나 3년 동안 사빈느

여인들은 로마의 아이들을 낳아 키우며 로마 남자들의 보호 속에 살고 있었지요. 그런데 전쟁이라니, 사빈느 여인들은 가족이 되어버린 이들끼리 싸우는 상황을 받아들일 수 없었고, 두 나라의 남자들이 서로 죽이겠다고 들어 올린 칼을 거두게 만듭니다.

그림 중앙의 흰 옷을 입고 두 팔을 벌려 양쪽 남자들을 막아선 여인은 '헤르실리아'이고, 여인들이 보호하고 있는 아이들은 사빈느 여인들과 로마 남자들 사이에서 태어난 후손들입니다. 미래를 짊어질 다음 세대를 가진 로마는 이제 건재합니다. 왼쪽의 칼과 방패를 들고 투구를 쓴 남자는 사빈느의 왕이자 헤르실리아의 아버지인 타티우스이며, 오른쪽의 방패와 창을 들고 늠름한 기운을 뽐내고 있는 남자는 헤르실리아의 남편인 로물루스입니다.

1799년에 완성된 이 그림은 최초로 작가가 미술관에서 입장료를 받고 전시한 작품입니다. 당시 평민들의 일주일 임금에 해당하는 입장료를 받았는데, 여성 관람객이 많았으며 전시장에서 오페라 공연을 볼 때 쓰는 조그마한 망원경을 빌려줬습니다. 그리고 그림의 반대편 벽에 커다란 거울을 매달아 관람객들이 그림을 직접 보지 않고 거울에 반사된 그림을 보게 했습니다. 왜 그랬을까요? 건장한 로물루스가 들고 있는 방패에 적힌 'ROMA'라는 글자가 거울로 보면 사랑을 뜻하는 단어 'AMOR'로 읽히며 로물루스가 관람자에게 사랑을 표현하고 있는 듯한 느낌이 들지요. 관람자에게 대리만족을 주기에 충분했습니다. 덕분에 이 그림은 대중적으로 인기를 끌어 다비드에게 부와 명성을 가져다주었습니다. 신고전주의 대표적인 작가로서 상류층의 인기를 얻었지요.

다비드는 혁명을 거치며 많은 희생을 치른 프랑스 사람들에게 칼을 들이대고 싸우는 모습보다는 화합하고 평화의 시기로 들어서는 모습을 보여준 것입니다. 그는 프랑스가 새로운 시기를 맞이하기를 기대했고, 이후 나폴레옹

자크 루이 다비드, <나폴레옹 1세와 조세핀 황후의 대관식>
Jacques-Louis David, Sacre de l'empereur Napoléon 1er et Couronnement de l'impératrice Joséphine
1806~1807년 | 621×979cm | 캔버스에 유채 | 루브르 박물관

이 황제로 등극했습니다. 이제 그 역사의 순간으로 넘어가볼까요?

　　　루브르 박물관을 방문한 뒤 인상 깊었던 작품으로 〈나폴레옹 1세와 조세핀 황후의 대관식〉을 꼽는 사람도 많습니다. 아마도 우리에게 익숙한 인물이 그려져 있는 데다 그의 가장 화려한 순간을 표현했기 때문일 것입니다. 게다가 작품의 크기와 세밀한 표현력이 원화로 보면 압도적으로 다가옵니다.

　　　1807년에 완성된 〈나폴레옹 1세와 조세핀 황후의 대관식〉은 다비드가 나폴레옹 황제를 위해 그린 그림 중 하나로, 로마에서 교황 비오 7세를 모셔와 1804년 12월 2일 파리 노트르담 대성당에서 대관식을 하는 장면을 그린 것

조세핀의 딸 오르탕스 드 보아르네
(아이의 손을 잡고 있는 여인)와
나폴레옹의 형제 루이 보나파르트
(왼쪽에서 두 번째).

입니다. 화면 중앙에는 황제의 관을 두 손으로 들고 있는 나폴레옹과 그 앞에서 다소곳이 무릎을 꿇고 고개 숙여 경의를 표하는 조세핀 황녀가 있습니다.

나폴레옹의 오른쪽을 보면 흰색 모자를 쓴 교황 비오 7세가 앉아서 나폴레옹을 축성하고 있습니다. 성 삼위일체를 의미하는 세 손가락을 모아 나폴레옹을 향해 들고 있지요. 그리고 나폴레옹 뒤에 서서 황제의 관을 노려보고 있는 사람은 고대 로마의 황제 율리우스 카이사르입니다. 초안을 그린 이후 변경 과정에서 빈자리가 생겼고, 그 자리를 메우기 위해 추가한 것입니다.

그림 왼쪽의 조세핀 뒤에는 다섯 여인이 서 있습니다. 그중 아이의 손

을 잡고 있는 여인은 오르탕스 드 보아르네Hortense de Beauharnais이며, 아이는 그녀의 첫째 아들 샤를 나폴레옹입니다. 오르탕스와 결혼한 사람이 그림의 왼쪽 끝에서 두 번째로 서 있는 나폴레옹의 형제 루이 보나파르트입니다. 오르탕스는 조세핀이 나폴레옹을 만나기 전에 결혼했다가 사별한 남편과의 사이에서 낳은 딸입니다. 그러니까 조세핀의 딸과 나폴레옹의 형제가 결혼한 것이지요. 그래서 나폴레옹이 조세핀과 결혼하려고 했을 때 집안에서 반대하고 형제 간에도 다툼이 있었습니다. 나폴레옹의 어머니 레티치아 라몰리노는 대관식에도 참여하지 않았습니다. 레티치아가 그림 중앙의 발코니에 앉아 있는 모습은 화가의 상상으로 그린 것입니다.

중앙 2층 둘째 줄 왼쪽의 그림을 그리고 있는 사람은 화가 자신이고, 그 앞에 앉은 여인은 그의 부인이며 부인 양옆에는 두 딸이 있습니다. 당시 실제 인물 100명 이상을 스케치하고 당일 입었던 옷들을 입혀 재현하는 등 약 3년에 걸친 작업 끝에 그림이 완성됩니다.

나폴레옹 황제는 실제 대관식에서 교황에게 축성받은 왕관을 자신의 손으로 썼고, 이 그림의 초안도 그렇게 그렸습니다. 하지만 후대 사람들이 나폴레옹을 비난할 것을 우려해 결국 원안과 다르게 그립니다. 성스러운 신의 축복을 받는 순종적인 권력자의 모습이 아니라, 스스로를 성스러운 인물로 여기는 듯한 행동은 거만하게 보일 게 뻔하니까요.

나폴레옹의 행동 때문이었는지 작품 속 성직자들은 나폴레옹을 저주하듯 눈을 부릅뜨고 분위기는 무겁습니다. 그에 비하면 그림 중앙의 흰 깃털로 장식한 검은 모자를 쓴 장군들과 같은 나폴레옹 측근들의 얼굴에는 뿌듯함이 묻어나 있습니다.

파리의 노트르담 대성당은 원래 대관식을 하는 곳이 아니었습니다.

왕관을 들고 있는 나폴레옹과
성직자들의 표정.

프랑스 왕의 대관식은 랭스라는 도시의 대성당에서 했는데, 프랑스 최초의 황
제가 된 나폴레옹은 전통을 따르지 않고 새로운 황제의 기준을 만들고 싶어 했
습니다. 그리고 나폴레옹의 의도를 잘 묘사한 다비드가 마음에 들어 황실 전속
작가로 발탁했지요. 다비드는 〈알프스를 넘는 나폴레옹〉, 〈나폴레옹 1세의 독
수리 깃발 수여식〉 등을 그리며 나폴레옹을 영웅으로 각인시키는 데 성공했고,
결국 나폴레옹과 운명을 같이하게 됩니다. 1815년 나폴레옹이 세인트헬레나섬
으로 유배되면서 다비드도 벨기에로 망명을 갔습니다.

 그런데 베르사유 궁전에도 이와 똑같은 그림이 있습니다. 다비드가
벨기에의 망명지에서 두 번째로 의뢰받은 그림입니다. 이 작품은 나폴레옹이

1821년 망명지에서 죽은 다음 해인 1822년에 완성됩니다. 두 부분이 첫 번째 그림과 다른데, 첫 번째 그림에는 왼쪽 뒤 군중 사이에 칼을 들고 있는 사람이 그려져 있으나 베르사유에 있는 그림에는 권력의 상징인 칼이 그려져 있지 않습니다. 나폴레옹이 권력에서 물러난 상태에서 그렸기 때문인 것으로 추정합니다. 그리고 그림 왼쪽 다섯 여인 중 왼쪽에서 두 번째인 폴린 보르게제 Pauline Borghèse, 1780~1825가 첫 번째 그림에서는 다른 여인들과 같은 색 옷을 입은 것으로 표현되었으나, 베르사유의 그림에서는 분홍색 옷을 입은 모습입니다. 작가가 보르게제에게 연심을 품어 그렇게 그렸다는 이야기가 있습니다. 주로 권력자의 마음에 드는 그림을 그리다 말년에는 자신을 위한 위로를 담은 듯, 자신을 위한 표현을 한 것입니다.

다비드는 왕정과 공화정 제정을 다 거치며 권력자의 마음을 정확하게 읽고 자신의 특기를 살려 그들의 권력을 위한 작품을 주로 남겼습니다. 이 시대 그림은 대중을 향한 권력자의 메신저 및 정치 도구로서 대중을 현혹하며 권력자를 위한 기록에만 의미를 두었으나, 20세기를 맞이하며 개인주의의 흐름과 기술의 발전으로 개인의 경험이 중요시되는 인상주의로 변화해갑니다.

작가의 정치 성향이 그림으로 나타나고 그 그림의 영향을 받은 민중이 세상을 바꿔나간 19세기의 프랑스, 혁명가에서 공화국의 적으로 몰락한 변화 과정 등 다비드의 그림과 삶은 19세기 프랑스 회화의 역사를 고스란히 보여줍니다.

루브르 박물관 드농관 내에 있는 19세기 회화관.

어딘가 이상한 아름다움

장 오귀스트 도미니크 앵그르

Jean Auguste Dominique Ingres

고궁이나 박물관에 가면 어진(왕의 얼굴)을 볼 수 있습니다. 어진은 왕궁에 속한 화원에서 그렸는데, 대개 얼굴, 몸, 배경 등을 각각 다른 사람이 그렸습니다. 조선 시대 어진이나 양반의 초상화는 인물의 특징을 털끝 하나라도 다르게 그리면 잘 그리지 못했다는 평가를 받았다고 합니다. 사실적인 묘사는 19세기 프랑스 회화에서 볼 수 있는 그림의 특징인 신고전주의 화풍과 닮았다고 볼 수 있지요. 장 오귀스트 도미니크 앵그르Jean Auguste Dominique Ingres, 1780~1867는 신고전주의의 대가이자 나폴레옹의 초상화를 그린 작가로 유명합니다.

〈옥좌에 앉은 나폴레옹 1세〉는 황제의 권위를 잘 보여주는 작품으로 인물과 주변의 물건들을 아주 사실적으로 묘사했습니다. 이 그림과 더불어 유명한 앵그르의 작품이 루브르 박물관에 있는 〈그랑드 오달리스크〉입니다. 신고전주의 화풍은 아름다운 곡선을 사용하고 색채를 뚜렷하게 구분해 사진처럼 쨍한 느낌을 주는 것이 일반적인 특징이었습니다. 즉, 화가의 관찰로 기록되는 사

**장 오귀스트 도미니크 앵그르,
<옥좌에 앉은 나폴레옹 1세>**

Jean Auguste Dominique Ingres,
Napoléon Ier sur le Trône Impérial
1806년 | 260×163cm | 캔버스에 유채
루브르 박물관(파리 군사 박물관에 장기 대여 중)

물은 형체를 변형하지 않고 그대로 전달하는 것이 기본이었지요. 신고전주의는 1757년 폼페이 유적이 처음 발견되고 프랑스 사람들이 고전의 아름다움을 다시 한번 배우려는 움직임이 생기면서 발현되었습니다. 과거의 유적에서 볼 수 있는 조각과 벽화, 모자이크 타일에 그려진 인물의 세밀한 표현, 인체의 비율과 곡선의 입체감을 추구했지요. 그런데 <그랑드 오달리스크>는 그런 화풍을 지닌 작가가 그렸다고 보기에는 이상한 점이 있었습니다.

장 오귀스트 도미니크 앵그르, <그랑드 오달리스크>

Jean Auguste Dominique Ingres, La Grande Odalisque
1814년 | 91×162cm | 캔버스에 유채 | 루브르 박물관

 인물이 감상자에게 등을 보이며 고개를 돌려 미소 짓고 있습니다. 머리에 쓰고 있는 터번은 앵그르의 다른 그림에서도 볼 수 있는데, 할렘에서 생활하는 여인임을 의미합니다. 그림 제목의 '오달리스크'는 할렘에 속한 술탄의 여인이라는 뜻이지요. 하지만 앵그르는 동양을 여행해본 적이 없어 상상만으로 그렸습니다.

 그림 오른쪽에는 동양풍의 담뱃대가 향로 통과 함께 그려져 있어 이국적인 분위기를 풍기며, 비단으로 만든 화려한 커튼은 동양의 풍요로움을 표현하고 있습니다. 오른손에 든 공작 깃털 부채와 침대에 깔린 동물 가죽, 흐트러진 침대보와 풀린 보석 장식 등은 에로틱한 분위기를 만들고 있지요. 당대 프랑스 사회에서 바라보던 동양의 이국적이고 에로틱한 삶이 잘 표현되어 있습니

다. 감상자의 시선은 곁눈질하는 여인의 눈에서부터 흘러내리듯 그려진 팔 그리고 다시 커튼으로 연결되며 자연스럽게 'U'자 형태로 따라갑니다.

그렇다면 앞서 말한 이상한 점은 무엇일까요? 바로 인체의 비율입니다. 등을 보인 채 감상자를 바라보는 여인의 동작부터가 부자연스럽습니다. 팔은 몸의 전체 길이에 비해 너무 길게 늘어져 있고, 꼬여 있는 다리를 보면 두 다리의 길이도 다른 듯합니다. 게다가 엉덩이도 전체 비율에 맞지 않게 너무 크지요.

실제 인체 비율과는 다르지만 그림을 통해 보니 꽤나 자연스럽고 아름답기까지 합니다. 그림이 이상하다는 걸 깨달은 사람들이 앵그르에게 비율이 왜 맞지 않느냐고 물어보니, 그림이 예쁘면 그만이지 세밀한 게 뭐가 중요하냐는 답이 돌아왔다고 합니다. 의도한 왜곡이 작가의 역량으로 변하는 순간이었습니다. 보이는 것을 그대로 표현하지 않고 작가의 생각대로 표현한 것이지요. 그래서 이 작품이 새로운 시대를 연 앵그르의 대표작으로 꼽히고 있습니다. 조선 시대 어진을 사실적으로 그려낸 화가들과 비슷한 철학을 가지고 있던 신고전주의였지만, 앵그르의 왜곡이 절묘하게 시대를 앞서가며 또 다른 아름다움을 선사했습니다.

프랑스의 상징이 된 그림

외젠 들라크루아

Eugène Delacroix

파리의 거리에는 석회암으로 지은 건물이 많은데, 이런 건물이 미색을 띠고 있어 차분한 느낌을 줍니다. 생활 전반을 보아도 원색보다는 파스텔 톤을 주로 사용하고, 색의 표현은 세밀하고 다양합니다. 과거에도 색을 섞어 사용하긴 했으나 19세기부터 화학 기술과 산업이 발전하면서 물감 기술도 발전했습니다. 이는 그림에도 영향을 주기 시작했지요. 그래서 17세기의 루벤스처럼 색채 표현에 중심을 둔 화가들이 19세기에도 다시 한번 대두되었습니다. 대표적으로 낭만주의 화가들이 있었고, 특히 외젠 들라크루아Eugène Delacroix, 1798-1863가 잘 알려져 있지요. 그는 인상파에게 스승으로 추앙받을 만큼 영향을 주기도 했습니다.

들라크루아의 〈민중을 이끄는 자유의 여신(1830년 7월 28일)〉은 1830년 7월에 일어난 혁명의 가치와 의미를 되새기기 위해 그린 것입니다. 7월 혁명은 성공한 혁명으로 프랑스 국민에게 왕정에서 공화정 국가로의 변화를 선

사했습니다. 샤를 10세를 시민의 봉기로 몰아내고 프랑스의 근대화가 시작되었지요. 자유 프랑스에 바치는 화가의 선물이었던 이 작품은 혁명이 끝난 다음 해인 1831년에 프랑스 국민들에게 공개했습니다.

지난 2022년, 프랑스는 대통령 재임 선거를 실시했습니다. 에마뉘엘 마크롱 대통령의 두 번째 재임 기간을 결정한 선거였지요. 그런데 이 선거 1년 전에 마크롱 대통령은 한 가지 특이한 일을 합니다. 프랑스 국기는 파란색, 흰색, 빨간색으로 이루어져 있는데, 그중 파란색을 기존의 코발트블루에서 〈민중을 이끄는 자유의 여신(1830년 7월 28일)〉에 사용한 군청색으로 변경한 것입니다. 의회의 승인을 거치지 않고 대통령이 단독으로 결정했습니다. 색에 대한 표현이 얼마나 다양하고 세밀한지를 선진국의 척도로 보기도 하는데, 프랑스는 파란색을 표현하는 단어가 왕정 파란색bleu royal, 짙은 파란색bleu foncé, 군청색 bleu marine, 밝은 파란색bleu claire 등 무척 많습니다.

색채 표현에 뛰어난 들라크루아는 그림에 프랑스 국기의 3가지 색을 절묘하게 사용했습니다. 파란색은 자유, 흰색은 평등, 빨간색은 박애를 상징하며 프랑스 혁명의 기조를 나타냈지요. 오른쪽 아래 죽어 있는 병사는 어깨에 흰색 견장을 단 것으로 보아 왕의 근위병이었으며, 왼쪽 아래에는 흰 셔츠에 귀족이 입는 퀼로트 팬츠culotte, 몸에 폭 맞는 바지가 벗겨진 채로 죽어 있는 왕당파 사람을 그렸습니다. 왕을 보호하는 자들과 왕을 찬동하는 자들의 죽음을 그려 프랑스가 왕정을 버렸음을 나타낸 것입니다.

왼쪽 중앙에 있는 인물은 상공인 계층이 입는 헐렁한 흰 바지sans-culottes를 입고 권력을 상징하는 긴 칼을 들어 민중이 새로운 권력을 쥐었음을 상징합니다. 흰색 옷은 모든 민중이 자유를 누릴 평등함을 상징하지요.

그 옆 검은 모자를 쓰고 서 있는 사람은 '지식인'을 상징하는 총을 들

외젠 들라크루아, <민중을 이끄는 자유의 여신(1830년 7월 28일)>

Eugéne Delacroix, La Liberté Guidant le Peuple(28 juillet 1830)
1830년 | 260×325cm | 캔버스에 유채 | 루브르 박물관

고 있으며, 민중과 같은 선상에 위치함으로써 '형제애'를 나타냅니다. 또한 그림을 그린 들라크루아 자신을 뜻하기도 하지요. 자신이 혁명에 직접 참여하진 않았으나 혁명에 찬동한다는 표현이었습니다.

그림 중앙에는 '자유'를 여신의 모습으로 의인화해 그렸습니다. 프랑스인들은 이 여신을 '마리안느'Marianne라 부르는데, 프랑스 혁명 때 가장 평범하게 쓰인 여자 이름입니다. 과거 로마에서 자유를 되찾은 노예가 머리에 쓰고 다녔던 붉은 프리지아 모자Phrygian Cap*를 쓰고 있고, 가슴을 드러내 자유가 민중을 풍요롭게 함을 나타냈습니다. 허리에 묶은 붉은 띠는 단결된 민중들의 힘을 상징합니다.

자유 앞에 선 아이는 손에 권총을 들고 있습니다. 아이는 미래의 권력을 쥔, 아직은 어리숙한 민중을 상징합니다. 걸음마 수준의 민중이 자유의 보호 아래 힘차게 앞서 나가는 모습으로 표현했습니다. 그림 왼쪽의 얼굴을 내밀고 놀란 표정을 짓는 아이와 상반된 모습입니다. 놀란 표정의 아이는 옛 권력의 상징인 군사학교 생시르Saint cyr**의 모자를 쓰고 있습니다. 견고해 보였던 절대 권력이 무너지는 것을 직접 목격하며 넋이 나간 모습입니다. 얼마나 큰 충격을 받았을까요? 하지만 새로운 세상이 펼쳐지는 모습은 두 눈 크게 뜨고 봐야겠지요.

자유, 프랑스 민중이 누릴 자유는 민중의 피로 얻은 값진 것입니다. 요즘 정치적, 경제적으로 국가의 위상이 큰 위기를 직면한 프랑스는 내부적으로도 이민자, 난민, 종교, 인종, 빈부 격차 등 많은 문제를 안고 있습니다. 마크롱

* 2024년 7월 프랑스 파리에서 개막하는 하계 올림픽과 패럴림픽(장애인 올림픽)의 마스코트 '프리주'는 '프리지아 모자'를 모티프로 만들었다.

** 에두아르 마네의 〈피리 부는 소년〉에 등장하는 소년이 이 학교의 옷을 입고 있다.

대통령이 국가를 결속하고 함께 나아가고자 하는 바람을 옛 그림에서 찾은 것을 보면, 한 영화의 제목처럼 여전히 박물관은 살아 숨 쉬며 우리 삶에 영향을 주고 있는 듯합니다.

권력욕이 낳은 대작

페테르 파울 루벤스
Peter Paul Rubens

이탈리아는 유럽의 어떤 나라보다 매력적인 도시가 많아 여행을 한다면 어디를 먼저 가야 할지 고민에 빠지는 경우가 많습니다. 그중 피렌체도 빼놓을 수 없지요. 소설《냉정과 열정 사이》로 더욱 유명해진 두오모 성당은 물론 '길리'Gilli 커피와 숙성된 티본스테이크를 맛보기 위해 많은 여행객이 방문합니다. 그리고 이탈리아 르네상스의 영광을 간직하고 있는 우피치 미술관Galleria degli Uffizi도 있습니다. 이곳은 이탈리아 메디치Medici, 프랑스어로는 메디시스Médicis 가문의 후원을 받았던 예술가들의 작품을 전시하고 있지요. 메디치 가문은 프랑스와의 혈연관계를 통해 양국의 문화 발전에도 큰 영향을 끼쳤습니다.

16세기 프랑스에 르네상스의 출발을 가져다준 인물은 프랑수아 1세의 둘째 아들과 결혼한 메디치 가문의 카트린 드 메디시스Catherine de Médicis, 1519~1589*입니다. 돈 많은 상인 집안으로만 불리던 메디치 가문은 이 결혼 덕분에 남부럽지 않은 명문가로 등극했지요. 그리고 앙리 4세는 마리 드 메디시

스Marie de Médicis, 1573~1642와 결혼했습니다. 앙리 4세는 카트린 드 메디시스의 딸 마르그리트 드 발루아**와 먼저 결혼했으나 자식이 없어 이혼했습니다. 프랑스 왕가는 가톨릭의 수호자로서 이혼이 허락되지 않았지만, 위정자에게 후사가 없는 것은 간단한 문제가 아니었기 때문에 예외적으로 교권에서 이혼을 허락했지요.

루브르 박물관의 리슐리외관에는 마리 드 메디시스의 일대기로 채운 방이 있습니다. 1622년부터 1625년까지 약 3년에 걸쳐 당시 최고의 화가였던 페테르 파울 루벤스Peter Paul Rubens, 1577~1640가 그린 작품 24점으로 구성되어 있습니다. 제우스와 헤라 그리고 생과 사를 결정하는 모이라이Moirai***들이 마리 드 메디시스의 운명을 정하고 있는 첫 번째 그림부터 탄생, 성장, 결혼 등의 일생을 순서대로 그렸지요. 그림은 대부분 가로 3m, 세로 4m 정도의 크기이며 가로 7m, 세로 4m 크기 그림도 있습니다. 각 그림은 그녀의 일생에서 중요한 순간을 주제로 그렸는데 그 내용에 따라 크기를 달리했습니다.

1610년 5월 13일 왕비 마리 드 메디시스가 여왕 대관식을 하는 모습은 크게 그린 그림 중 하나입니다. 〈생드니 수도원에서 여왕의 대관식, 1610년 5월 13일〉을 보세요. 남편 앙리 4세가 발코니에서 왕비의 여왕 대관식을 지켜보고 있습니다. 주교들이 예식을 주관하고 있으며, 마리는 그들 앞에 무릎을 꿇은 채 왕관을 받고 있고, 그 옆에는 미래의 루이 13세인 아들이 있습니다. 그림의 전면 오른쪽에는 그녀의 두 강아지, 여왕 뒤에는 왕가의 가족들과 귀빈들이

*　　이 책에서는 인명을 프랑스식인 메디시스로 표기한다.
**　　애칭인 '마르고'(Margot, 영어식으로는 마고)로 유명하다.
***그리스 로마 신화에서 인간의 운명을 결정하는 세 자매 여신들이다.

루브르 박물관 리슐리외관에 있는 메디시스 갤러리.

페테르 파울 루벤스,
<생드니 수도원에서 여왕의 대관식, 1610년 5월 13일>

Peter Paul Rubens, Le Couronnement de la reine à l'abbaye de Saint-Denis, le 13 mai 1610
1600~1625년 | 394×727cm | 캔버스에 유채 | 루브르 박물관

페테르 파울 루벤스,
〈앙리 4세의 신격화와 여왕의 섭정 선포, 1610년 5월 14일〉

Peter Paul Rubens, L'Apothéose de Henri IV et la proclamation
de la régence de la reine, le 14 mai 1610
1600~1625년 | 394×727cm | 캔버스에 유채 | 루브르 박물관

있습니다. 국가의 권력이 왕과 왕비에게 동등하게 있음을 표현하고 있는 그림
입니다.

　　　이번엔 〈앙리 4세의 신격화와 여왕의 섭정 선포, 1610년 5월 14일〉
을 보겠습니다. 왼쪽에 죽은 앙리 4세가 신들의 왕인 제우스와 소멸의 상징인
크로노스에게 들려 신계로 올라가는 장면을 묘사했습니다. 왕의 장수를 뜻하는
뱀의 몸통에 화살이 꽂힌 모습은 왕의 죽음을 의미하지요. 바로 옆에는 승천하
는 왕을 보며 울고 있는 여인과 신들께 간청하는 여인이 있습니다. 흰옷을 입고
우는 여인은 왕의 죽음을 비통해하고 있으며, 황금색 옷을 입고 종려나무 가지
를 든 여인은 영광스러운 삶을 누린 왕이 신들의 세계로 입성하길 기원하고 있

습니다.

　　오른쪽의 유일하게 검은 상복을 입고 있는 여인이 여왕 마리 드 메디시스이며, 이 그림에서는 섭정 통치의 시작을 알리는 듯 권력의 상징인 보주寶珠, Orbe를 마지못해 받아들이는 모습으로 그려져 있습니다. 이 그림에는 아들 루이 13세가 등장하지 않습니다. 여왕의 권력이 전통성을 부여받았음을 보여주기 위한 의도로 해석할 수 있지요.

　　마리 드 메디시스의 영광을 보여주는 그림으로는 〈줄리에 승리, 1610년 9월 1일〉이 있습니다. 개신교 독일 제후들에게 반환되었던 독일의 전략 요충지 줄리에를 다시 점령한 모습입니다. 하얀 말 위에 마리 디 메디시스가 앉아 있고, 날개를 단 승리의 여신은 월계수관을 들고 있습니다. 프랑스의 영광과 풍요, 승리를 상징하는 여왕으로 그려졌습니다.

　　24개 연작은 마리 디 메디시스의 권력에 대한 욕망을 잘 드러내고 있습니다. 그녀는 결혼한 지 1년 만에 프랑스 왕가에서 기다리던 왕세자를 출산했습니다. 왕비의 출산은 프랑스에 새 희망을 안겨줬고, 귀족들은 왕비를 축복하며 파티에 초대했지요. 그녀는 진주 장식이 2만 5000개나 달린 옷을 입고 나갔다가 무거워서 잘 걷지도 못하고 결국 2층 발코니에 앉아 얼굴을 비췄습니다. 그녀의 사치와 과시욕 또한 대단했음을 알 수 있는 대목입니다.

　　루벤스는 여왕의 성향을 정확하게 이해하고 그녀의 욕망을 충족시킬 수 있는 내용으로 연작을 그렸습니다. 그러다 보니 사실과 다른 내용을 작가의 재량으로 각색해 표현한 그림도 있습니다. 루벤스는 당대 유럽 각국의 귀족과 왕족에게 주문을 받아 그림을 그렸지요. 많은 주문량은 그에게 부를 안겨주었지만 혼자 많은 작업을 해결하기엔 벅찼습니다. 그래서 자신만의 공장식 도제를 운영했던 것으로도 유명합니다. 공방에서는 각자 맡은 분야가 따로 있는 화

페테르 파울 루벤스, <줄리에 승리, 1610년 9월 1일>

Peter Paul Rubens, La Prise de Juliers, le 1er septembre 1610
1600~1625년 | 394×295cm | 캔버스에 유채 | 루브르 박물관

가들이 그림을 분업화해 루벤스의 감독하에 공동 작업을 했고, 마리 드 메디시스의 24개 연작도 만 2년 만에 완성할 수 있었습니다.

　　마리 드 메디시스는 이 그림들이 완성되고 얼마 되지 않아 아들에 의해 망명길에 올랐습니다. 루벤스의 도움을 받아 독일 쾰른에 거처를 마련한 뒤 프랑스로 돌아가 다시 권력을 찾고 싶어 했으나 결국 돌아가지 못하고 그곳에서 생을 마감했지요. 자신의 모습을 신격화해 그림으로 남겨놓았으나 결국 그 그림들이 그녀의 인생을 더 쓸쓸하게 보여주고 있습니다. 게다가 그녀 이후 새로운 권력자가 된 리슐리외의 이름을 딴 전시관에 자리 잡고 있지요. 프랑스는 '살리카 법전'Salic Law*에 따라 왕가의 권력은 남자에게만 계승했습니다. 그래서 프랑스 왕가에는 여왕이 없습니다. 만약 프랑스에 여왕이 있었다면? 아마 메디치 가문의 여왕이 이탈리아와 프랑스를 함께 통치하지 않았을까 하는 엉뚱한 생각도 해봅니다.

＊　프랑크 왕국의 메로빙거 왕조 시대에 만든 법전으로, 이 법전에 따라 프랑스와 독일을 중심으로 아들 및 장자 계승의 원칙이 세워졌다. 영국은 대륙법의 체계를 따르지 않아 아들이 없을 경우 딸에게 왕위를 물려주었다.

당신의 지식 수준을 보여주세요

니콜라 푸생

Nicolas Poussin

조선 시대 양반들은 자신의 집에서 숙식을 해결하던 객들을 문간방에 머물게 하며 대접했습니다. 그러면서 가끔 집안 행사가 있거나 할 때 객들을 초청해 흥을 돋우게 했지요. 이른바 예술가들을 손님으로 거느리고 있었던 양반들의 노블레스 오블리주라고 볼 수 있는데, 그중 그림을 잘 그리는 사람은 양반의 초상이나 풍경화를 그리고, 글을 잘 쓰는 사람은 그림 옆에 넣을 시를 지어 선물해 그날의 주인공을 빛냈습니다. 오원 장승업과 같은 조선 시대 예술가들에 대한 기록을 보면 이런 예를 종종 볼 수 있습니다. 그렇다면 이런 예술가들이 대중의 삶에는 어떤 변화를 주었을까요?

니콜라 푸생Nicolas Poussin, 1594-1665은 루이 13세 시대의 대표적인 화가로 프랑스 회화의 전성기를 열었습니다. 이탈리아 르네상스의 도입으로 예술에 심취했던 프랑스 사람들은 이탈리아 대가의 그림을 소유하고 싶어 많은 돈을 들여 사오기도 했습니다. 그러다 자신들이 예술가를 육성하기에 이르렀고,

412

그중 가장 유명한 작가가 푸생이었습니다. 푸생은 프랑스 왕실 화가였으나 서른 살 이후에는 주로 로마에서 활동했습니다. 로마에서 작업해 프랑스로 그림을 보냈는데, 당대 귀족들도 푸생에게 그림을 주문하곤 했습니다.

《사계》는 봄, 여름, 가을, 겨울을 상징하는 4개의 그림으로 이루어져 있습니다. 〈봄〉은 연한 초록색을 많이 사용해 따뜻한 봄의 기운이 느껴집니다. 중앙에는 아담과 이브로 보이는 두 남녀가 있고, 구름 사이에는 흰 수염을 기른 창조주가 있습니다. 이는 성경의 창세기에 해당합니다. 〈여름〉은 밀을 수확하고 있는 풍경입니다. 풍요로움이 느껴지며 하단의 인물들 중심에 있는 남자에게 한 여인이 손을 벌려 간청하는 듯한 행동을 하고 있습니다. 성경의 룻기에 해당하는 내용입니다. 남편을 잃고 힘들게 살아가던 룻이 먹을 것이 떨어지자 베들레헴 사람 보아스의 밀밭으로 찾아가 땅에 떨어진 이삭을 주워가게 해달라고 부탁하는 장면이지요.

〈가을〉은 화면 중앙에 포도 한 송이와 복숭아, 무화과를 들고 가는 두 남자가 있습니다. 과일은 풍성함을 상징합니다. 성경의 민수기에는 하느님이 모세에게 백성들과 가나안으로 가서 살라고 명함에 따라 그곳을 조사하러 간 사람들이 과일을 가져오는 장면이 있습니다. 〈겨울〉은 전체적으로 어둡고 차가운 기운으로 겨울의 홍수를 그려 인생의 말년과 죽음을 의미합니다. 성경의 노아의 방주 이야기이기도 하지요.

네 그림의 내용은 그리스 로마 신화로도 해석할 수 있습니다. 〈봄〉은 아침 햇살이 세상을 비추기 시작할 때 마차에 올라탄 태양신 아폴론(로마 신화의 아폴로)이 동쪽에서 달려오는 모습을 연상할 수 있습니다. 〈여름〉은 수확의 신 데메테르(로마 신화의 케레스)를, 〈가을〉은 포도송이를 통해 술의 신 디오니소스(로마 신화의 바쿠스)를, 〈겨울〉은 저승 세계를 지배하는 하데스(로마 신화의 플루톤)

니콜라 푸생, <봄>

Nicolas Poussin, Le Printemps
1660~1664년 | 118×160cm
캔버스에 유채 | 루브르 박물관

니콜라 푸생, <여름>

Nicolas Poussin, L'Été
1660~1664년 | 118×160cm
캔버스에 유채 | 루브르 박물관

414

니콜라 푸생, <가을>

Nicolas Poussin, L'Automne
1660~1664년 | 117×160cm
캔버스에 유채 | 루브르 박물관

니콜라 푸생, <겨울>

Nicolas Poussin, L'Hiver
1660~1664년 | 118×160cm
캔버스에 유채 | 루브르 박물관

를 떠올릴 수 있지요.

《사계》는 리슐리외 추기경의 조카가 의뢰한 그림으로 성경과 그리스 로마 신화 외에 인간의 인생사를 은유하기도 합니다. 이렇듯 보는 사람의 관점이나 지식 수준에 따라 그림의 내용을 달리 볼 수 있습니다. "아는 만큼 보인다"라는 말처럼요. 그래서 프랑스 귀족들은 이 그림을 두고 어떤 이야기를 읽어냈는지 서로의 생각을 나누곤 했습니다. 귀족들의 모임에서 유흥으로 소비된 것입니다. 유럽에서 토론 좋아하기로 소문난 프랑스 사람들에게 푸생의 그림은 아는 척하기에 좋은 소재였지요. 《사계》를 통해 접하는 인간의 일생은 너무 단순하며, 당시 평민들의 삶과는 전혀 상관없어 보이기도 합니다. 실제와는 동떨어진 신화 속 삶을 그린 것은 신화를 주로 그린 라파엘로의 화풍에서 영향을 받았습니다.

대중적으로 회화가 소비되기 전 푸생의 그림은 귀족들의 전유물이긴 했지만 그의 작품은 후대에 많은 영향을 주었습니다. 밀레의 〈이삭줍기〉도 《사계》의 〈여름〉에서 영향을 받았지요. 자, 여러분은 이 그림을 보니 어떤 이야기가 떠오르나요?

법 앞에 만인은 평등하다

함무라비 법전

Code de Hammurabi

"네 죄를 네가 알렸다!"

암행어사의 말에 지방관이 머리를 조아리며 부들부들 떨고 있습니다. 그동안 그에게 수탈당한 백성들은 드디어 정의가 실현되는 모습을 보고 있습니다. 사극에서 종종 볼 수 있는 장면입니다. 이때 암행어사는 보통 마패를 손에 들어 보이며 등장하는데요, 마패는 암행어사가 지역으로 암행을 떠날 때 필요한 말과 숙박을 해결할 수 있도록 나라에서 발급해준 것으로 신분을 증명하는 수단으로도 사용했습니다. 암행어사는 마패와 함께 유척이라는 물건도 지니고 다녔는데, 유척은 지방 관료가 중앙과 동일한 잣대로 도량형을 사용하는지 확인하는 도구로 관료들의 부정행위를 적발하는 데 사용할 수 있었지요.

〈함무라비 법전〉은 기원전 1700년에 바빌로니아의 왕 함무라비가 법을 제정하고 민중들에게 반포하기 위해 현무암으로 만든 비석에 새긴 것입니다. 법전이 발견된 지역은 화산지대가 아니라 대리석보다는 화산암인 현무암을

귀하게 여겼던 곳입니다. 높이는 2m가 넘고 폭은 70cm가 넘습니다. 이 법전은 지방의 각 도시에 석판이나 점토판 등 여러 형태로 세워졌습니다.

2800여 개의 글자로 가정법, 상법, 민법 등 각 분야에 걸친 282개의 법이 새겨져 있는데, 그중 "눈에는 눈, 이에는 이"라는 문구가 가장 유명합니다. '동해보복법'同害報復法의 대명사로, 자유인이 상대 자유인에게 상해를 입혔으면 똑같은 상해를 입어야 한다는 내용입니다. 〈함무라비 법전〉에서 말하는 평등은 모든 국민을 지역과 상관없이 같은 법으로 다스리는 것이었습니다. 그래서 평민들도 읽을 수 있도록 평민들이 사용하던 아카드어 쐐기문자로 적었습니다.

전면 상단에는 두 인물이 새겨져 있는데, 오른쪽이 법의 원천이자 정의의 신이며 태양신인 샤마시Shamash이고, 왼쪽에 서 있는 사람은 함무라비 왕입니다. 샤마시는 태양신의 상징인 빛나는 광선이 어깨에서 뿜어져 나오고 있지요. 머리에는 신의 상징인 3중 소뿔 관이 있어 최고의 지위를 나타냅니다. 오른손에 함무라비에게 전하는 막대기(척)와 공평함을 상징하는 고리를 들고 있습니다. 결국 이 모습은 왕의 말씀이 곧 신의 말씀이라는 뜻으로 새겨진 법전의 정통성과 절대성을 보여줍니다.

이 법전에는 현재 적용해도 별 문제가 없을 듯한 내용도 있으나, "아들이 아버지를 때리면 아들의 손을 자른다", "의사가 환자를 수술하다 환자를 죽음에 이르게 하면 그 손을 자른다" 등 섬뜩한 내용도 있습니다. 법의 위엄을 보이기에는 충분하지만요.

이 법전은 피해자를 위한 것이기는 하지만 피의자, 즉 상해를 입힌 자에게도 권리를 부여합니다. 피해자가 피의자에게 해를 가하되 받은 피해보다 더 큰 상처를 입히면 안 된다는 의미도 담고 있지요. 죄 지은 만큼만 벌을 받아야 한다는 것입니다. 윌리엄 셰익스피어의 《베니스의 상인》에 나오는 유명한

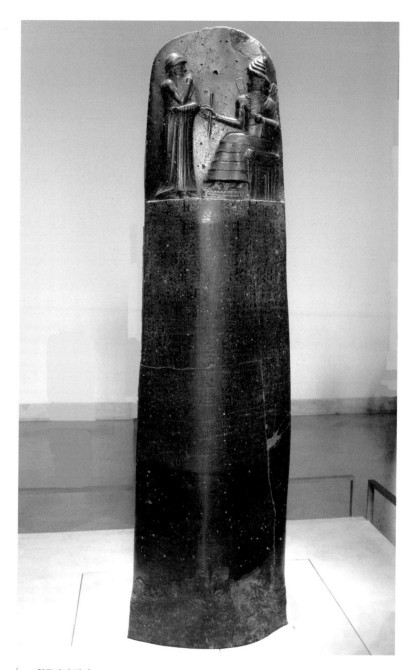

<함무라비 법전>

Code de Hammurabi

기원전 1792~1750년 | 225×79×47m | 현무암 | 루브르 박물관

재판 장면도 생각납니다. 갚지 못한 돈의 가치만큼 살을 취하되 피를 흘리면 안 된다는 변호로 결국 주인공이 위기에서 벗어나지요.

그런데 〈함무라비 법전〉은 국민을 세 계급으로 나누어 동일 계급에서 일어나는 일에 대해서는 서로에게 동등하게 적용하고 있으나, 계급이 높은 이가 피의자인 경우엔 현물이나 돈으로 죗값을 치르게 하고 계급이 낮은 이가 피의자인 경우 목숨으로 죗값을 치른다는 내용이 있습니다. 공평하되 같은 계급에서만 공평함인, 당시 사회의 한계를 보여주는 부분입니다.

경배하라 너희의 왕이시다

사르곤 2세

Sargon II

교과서에서 라스코 동굴 벽화를 본 기억이 있나요? 원형 모습 그대로 발견되어 학계에 큰 충격을 안겨준 원시 시대 크로마뇽인의 동굴 벽화입니다. 회화 역사의 시작으로 보는 견해도 있을 만큼 놀랍도록 사실적이라 벽화에 그려진 동물이 무엇인지 알아보는 데 전혀 문제가 없습니다. 벽화를 보면 초원에서 사냥할 동물들을 관찰하는 고대인의 시선이 느껴지기도 합니다. 화가는 동물들을 숨죽여 지켜보며 특징과 습성을 파악하고 기록해 벽화를 볼 후배들에게 귀한 정보를 전달했습니다. 루브르 박물관 근동(서아시아) 메소포타미아 전시실에서는 자신의 권위를 후대에 길이길이 전하고 싶었던 왕이 남긴 거대한 흔적을 볼 수 있습니다. 왕궁에 방문한 사람들은 신들의 보호 속에서 권력을 누리고 있는 왕을 목격하게 됩니다.

1843년 프랑스에서 모술Mosul로 파견 나가 있던 부영사 폴 에밀 보타 Paul Émile Botta, 1802~1870는 모술과 가까운 코르사바드Khorsabad＊ 지역을 여행하

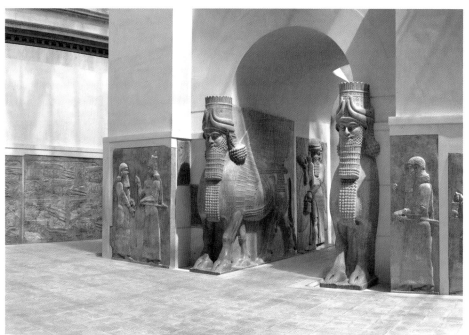

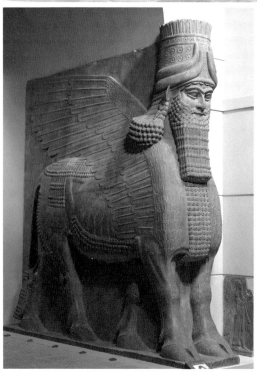

<벽 부조: 라마수>

Relief Mural: Lamassu
기원전 721~705년 | 420×440×100cm
설화석고 | 루브르 박물관

다 땅속에 묻혀 일부만 드러난 유적을 발견했습니다. 아시리아 제국의 왕 사르곤 2세Sargon II, 재위 B.C. 722-705가 만든 왕궁**의 유적이었습니다.

사르곤 2세는 새로운 수도 코르사바드에 왕궁을 세우라고 명령했습니다. 하지만 그가 전쟁에 나갔다가 전사하면서 왕궁 건설이 중단되었지요. 신의 저주로 왕이 죽음을 맞이했다 생각한 아시리아 사람들은 사르곤 2세 이전 시대에 수도였던 니네베Nineveh로 다시 옮겨갔고, 8세기 초부터 10년간 코르사바드에 건설되던 궁전은 그렇게 잊혔습니다.

루브르 박물관 공식 홈페이지의 설명에 따르면, 이 유적의 발견은 메소포타미아와 근동 고고학의 시작이자 잊어버린 인류 역사의 재발견으로 평가됩니다. 더불어 1847년에 루브르 박물관에서 유적의 일부를 전시하면서 세계 최초로 아시리아 전시관이 탄생하는 계기가 되었습니다.

당시 왕궁을 방문하는 사람들은 다양한 색으로 칠한 라마수Lamassus들의 부조가 있는 통로를 먼저 지나야 했을 텐데, 거대한 설화 석고로 만든 부조의 위용을 보면 왕의 권위를 보여주고자 한 사르곤 2세의 의도는 분명 성공하고도 남았으리라 짐작할 수 있습니다. 라마수의 부리부리한 눈은 방문자의 심장을 꿰뚫을 듯 강렬하고, 펼쳐진 날개는 이 세상의 권세를 누리고 있는 듯 화려합니다. 사자의 몸통은 강한 힘을, 당당한 5개의 황소 다리는 사르곤 2세의 굳건함을 보여주고 있습니다. 정면에서 보면 황소의 두 다리가 보이는데 단단히 정렬되어 흐트러짐이 없어 보이며, 측면에서 보면 네 다리가 마치 걷고 있는 듯해 방문자와 동행하는 것처럼 보입니다. 다리를 5개로 표현한 것은 당시 사람들에게 동영상을 보는 듯한 효과를 주기에 충분했을 것입니다.

* 고대명은 두르 샤루킨Dur Sharrukin이다.
** 이라크 북부는 사르곤 2세 재위 당시 아시리아 제국에 속해 있었다.

전시실의 북쪽 면에는 이렇듯 화려한 궁전을 만드는 데 사용한 소재들이 어떻게 공급되었는지 보여주는 장면이 새겨진 부조(426~427쪽)가 있습니다. 배를 이용해 레바논에서 삼나무를 실어 나르고 있는 사람들의 모습인데, 오른쪽에서 출발해 왼쪽으로 도착하는 과정을 보여줍니다. 배에 줄로 연결되어 끌려오는 삼나무는 당시 가장 중요한 건축 자재 중 하나였습니다. 아테네에서 발견된 파르테논 신전도 레바논 지역 삼나무를 이용해 지붕을 올렸지요. 프랑스 대저택의 정원에서는 부의 상징으로 심은 삼나무를 볼 수 있습니다. 이 부조는 사르곤 2세가 어느 정도의 부를 가지고 얼마나 정성 들여 왕궁을 지었는지 보여주고자 한 것입니다.

전시실 서쪽 면에는 사자를 한 손으로 제압한 채 자신의 옆구리에 끼고 있는 길가메시Gilgamesh가 새겨져 있습니다. 높이가 무려 5m가 훌쩍 넘습니다. 오른손에는 왕의 권위를 상징하는 휘어진 의전용 칼 '하프'Harpe를 들고 있습니다. 길가메시는 한때 전설로만 받아들였지만 요즘은 실존했던 것으로 학계에서 인정하고 있지요. 기원전 2600년경에 우르크Uruk라는 도시의 지도자였으며 힘이 남달라 신들도 두려워했다고 합니다. 그가 영생을 찾기 위해 모험한 이야기는 인류 최초의 서사시 〈길가메시 서사시〉로 전해지고 있습니다. 길가메시의 부조는 물론 사르곤 2세의 권위가 길가메시와 비견될 만한 힘을 가지고 있음을 보여주기 위함이었습니다. 나머지 부조에는 4개의 날개를 펼친 채 축복하고 있는 천사와 왕을 보좌하고 있는 귀족들, 긴 의자와 바퀴 달린 왕의 전차를 들고 오는 하인들의 모습이 표현되어 있습니다.

루브르 박물관을 방문하는 관람객들은 보통 〈모나리자〉나 〈사모트라케의 니케〉와 같이 더 유명한 작품들을 보기 위해 드농관으로 먼저 향합니다. 하지만 리슐리외관의 메소포타미아 전시실도 절대 놓치지 않기를 바랍니다. 거

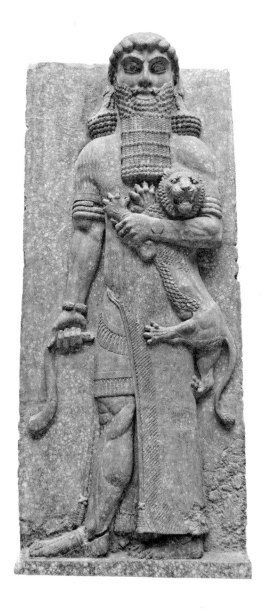

<기립상: 길가메시>
orthostate
기원전 721~705년 | 552×218×63cm
설화석고 | 루브르 박물관

대하고 웅장한 부조로 둘러싸인 공간에서 까마득한 옛날 사람들의 손길을 감상
하는 일은 생각보다 훨씬 근사한 경험이니까요.

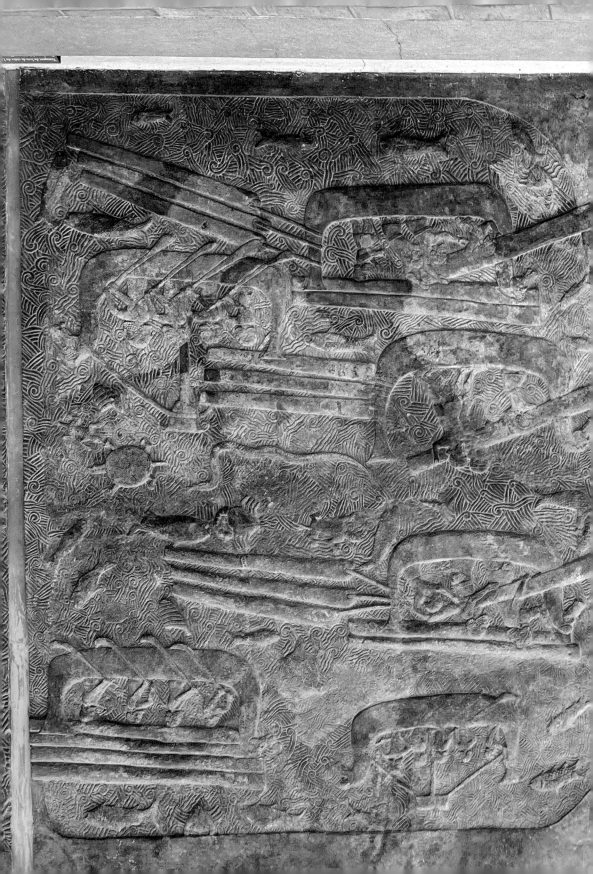

놓치기 아까운 파리의 다른 미술관들

마르모탕 모네 미술관
Musée Marmottan Monet

미술사학자이자 저명한 수집가였던 폴 마르모탕의 저택을 개조해 만든 미술관이다. 모네의 마지막 후손인 미셸이 아버지의 컬렉션을 기증하면서 모네의 이름이 추가되었다. 현존하는 모네의 〈수련〉 연작을 가장 많이 보유하고 있는 곳이다.

주소 2 Rue de Louis Boilly, 75016 Paris
운영시간 오전 10시~오후 6시(매주 목요일은 오후 9시까지), 매주 월요일 휴무
입장료 14.5유로

파리 시립 현대 미술관
Musée de l'art moderne

1937년 만국박람회를 맞이해 건립한 도쿄 궁전Le palais de Tokyo 부속 미술관이다. 만국박람회 이후 오르세 미술관과 퐁피두 센터로 주요 작품이 넘어갔지만, 여전히 방대한 컬렉션을 자랑한다.

주소 11 Avenue du Président Wilson, 75116 Paris
운영시간 오전 10시~오후 6시, 매주 월요일 휴무
입장료 무료, 특별 전시 별도

피카소 미술관
Musée national Picasso-Paris

파리 동부, 마레 지구에 위치한 바로크 양식의 저택을 개조해 만든 미술관이다. 1974년 죽음을 맞이한 피카소의 일부 기증품을 전시하기 위해 지었다.

주소 5 Rue de Thorigny, 75003 Paris
운영시간 오전 10시 30분~오후 6시(토요일, 일요일은 오전 9시 30분부터)
입장료 14유로

몽마르트르 박물관
Musée de Montmartre

몽마르트르에서 가장 오래된 집이자 르누아르, 발라동, 위트릴로 등 몽마르트르에서 이름을 날린 화가들의 아틀리에를 개조해서 만든 몽마르트르 역사 박물관이다. 이 밖에도 포도밭, 카페와 같이 즐길 거리가 많은 장소다.

주소	12 Rue Cortot, 75018 Paris
운영시간	오전 10시~ 오후 7시
입장료	15유로

장식예술 박물관
Musée des Arts décoratifs

루브르 박물관과 함께 루브르 궁전에 부속된 또 하나의 박물관이다. 패션, 광고, 가구 등 일상에서 쓰이는 예술품을 시대에 따라 만나볼 수 있다.

주소	107 Rue de Rivoli, 75001 Paris
운영시간	오전 11시~ 오후 6시, 매주 월요일 휴무
입장료	14유로, 특별 전시 별도

자크마르 앙드레 박물관
Musée Jacquemart-André

19세기 대부호인 자크마르와 앙드레 부부의 저택을 개조한 박물관이다. 현재는 프랑스 학술원 소유로 기존 컬렉션을 포함해 다양한 특별 전시를 선보이고 있다.

주소	158 Boulevard Haussmann, 75008 Paris
운영시간	오전 10시~오후 6시
입장료	12유로, 특별 전시 별도

프티 팔레
Petit-palais

1900년 만국박람회를 기념해 건립한 전시장이다. 박람회 이후 시립 미술관으로 개조했다. 공간이 협소해 대부분의 작품은 퐁피두 센터와 도쿄 궁전에 위치한 또 다른 시립 미술관으로 옮겨갔지만, 남아 있는 일부 작품과 내부 카페만으로도 여전히 많은 방문객을 불러모으고 있다.

주소	Avenue Winston Churchill, 75008 Paris
운영시간	오전 10시~오후 6시, 매주 월요일 휴무
입장료	무료, 특별 전시 별도

그랑 팔레
Grand-palais

프티 팔레와 함께 1900년 만국박람회 전시장으로 건립했다. 여전히 전시장으로 쓰이며 파리 최대 규모의 전시를 선보이고 있다. 현재는 2024년 올림픽을 대비해 태권도 경기장으로 개조 중이며, 에펠탑 근처 가건물Grand Palais ephémère이 그 역할을 대신하고 있다.

주소	3 Avenue Winston Churchill, 75008 Paris (가건물: 2 Place Joffre 75007, Paris)
운영시간	전시별로 상이
입장료	전시별로 상이

아틀리에 데 뤼미에

Atelier des Lumières

150년 된 제련 공장을 개조해서 만든 미디어 아트 전시장. 2018년 오픈해 고흐, 세잔 등 우리에게도 친숙한 거장들의 작품을 거대한 스크린을 이용해 선보인다.

주소 38 Rue Saint-Maur, 75011 Paris
운영시간 오전 10시~오후 6시(금요일, 토요일은 오후 10시, 일요일
 은 오후 7시까지)
입장료 전시별로 상이

루이 비통 재단

Fondation Louis Vuitton

파리 외곽 볼로뉴 숲Bois de Boulogne에 위치한 전시장이다. 루이 비통 그룹LVMH의 든든한 후원으로, 2014년 개관한 이래 사립 미술관 중 최대 규모의 전시를 선보인다. 1989년 퓰리처상을 수상한 프랭크 게리Frank Gehry의 건축물이 매우 인상적이다.

주소 8 Avenue du Mahatma Gandhi, 75116 Paris
운영시간 오전 11시~오후 8시, 매주 화요일 휴무
입장료 16유로

화가별 찾아보기

위 목록에 없는 도판은 public domain이거나 정희태 표기 불가나 저작권 표기 공지를 생략했습니다. 수록된 도판 중 초상이 들어간 사진 등은 노력을 통로 추구하지 저작권 관리 주체를 찾지 못했습니다. 협의되는 대로 적법하였습니다.

- 12~13 © Daniel Vorndran/DXR
- 17 아래, 19, 54~55, 63, 76, 102, 118~119, 148~149, 154~155, 158, 161, 172 © 정희태
- 179, 184, 186, 189, 192, 194, 204, 271 © 이세윤
- 202, 212~213, 214~261 사진 © 정희태
- 223 © Nadar
- 262~263 © Jean-Pierre Dalbéra
- 283 © 1998 Kate Rothko Prizel & Christopher Rothko / Artists Rights Society(ARS), New York
- 291 © René Magritte / ADAGP Paris - SACK, Seoul, 2023
- 297 © Nickolas Muray Photo Archives, 1939
- 301 © Marc Chagall / ADAGP Paris - SACK, Seoul, 2023
- 304 © Marc Chagall / ADAGP Paris - SACK, Seoul, 2023
- 322 © Successió Miró / ADAGP Paris - SACK, Seoul, 2023
- 331 © Pierre Soulages / ADAGP Paris - SACK, Seoul, 2023
- 332 © Pierre Soulages / ADAGP Paris - SACK, Seoul, 2023
- 340 © 2023 - Succession Pablo Picasso - SACK (Korea)
- 345 © Association Marcel Duchamp / ADAGP Paris, 2023
- 348 © 2023 The Andy Warhol Foundation for the Visual Arts, Inc. / Licensed by Artists Rights Society (ARS), New York – SACK, Seoul
- 350~355, 426~427 © 정희태

도판 및 사진 저작권

참고 문헌

| 단행본 |

- 김희균,《마네》, 시공사, 1998
- 스테판 멜시오르 뒤랑 외, 염명순 옮김,《세잔》, 창해, 2000
- 아키타 마사코, 이연식 옮김,《그림을 보는 기술》, 까치, 2020
- 안 디스텔, 송은경 옮김,《르누아르》, 시공사, 1997
- 앙리 루아레트, 김경숙 옮김,《드가》, 시공사, 1998
- 윤운중,《윤운중의 유럽미술관 순례 1》, 모요사, 2013
- 제프리 마이어스, 김현우 옮김,《인상주의자 연인들》, 마음산책, 2007
- 페터 파이스트, 권영진 옮김,《피에르 오귀스트 르누아르》, 마로니에북스, 2005

- Alexandre Grenier, *Le Grand Atlas des Impressionnistes*, Atlas, 1998
- Centre Pompidou, Joan Miro 1917-1934, *La Naissance du monde*, Editions du Centre Pompidou, 2004
- Centre Pompidou, Yves Klein-Corps, *couleur, immatériel*, Editions du Centre Pompidou, 2006
- Christoph Heinrich, Monet, TASCHEN, 2015
- Collectif, Le *musée* d'Orsay À 360 *Degrés*, SKIRA PARIS, 2013
- Cécile Debray, *Le Fauvisme*, Citadelles & Mazenod, 2014
- Evguenia Petrova et al., Malevitch, Flammarion, 1990
- Itzhak Goldberg, *Chagal*, Citadelles & Mazenod, 2019
- Jean Fabris · Cédric Paillier, *L'oeuvre complet de Maurice Utrillo*, Association Maurice Utrillo, 2009
- Jean-Noël von der Weid, *Musée de l'orangerie: Guide de visite*, Artlys, 1949
- Josep Palau i Fabre, Picasso *Cubisme(1907-1917)*, Edition Albin Michel, 1990
- Laurence Madeline, *Musée de l'Orangerie*, SCALA, 2017
- Marc Glimcher · Mark Pollard, *The art of Mark Rothko - into an unknown world*, Barrie & Jenkins, 1992
- Michel Charzat, *André Derain-Le titan foudroyé*, Editions Hazan, 2015
- Musée de Lodève, *UTRILLO*, Electa, 1997
- Musée des Beaux-Arts de Mons, *Joan Miro, L&essence des choses passées et présentes*, Editions Snoeck, 2022

- Musée du Louvre, *Soulages au Louvre*, Gallimard(Louvre Éditions), 2019
- Musée d'art moderne de la ville de Paris, *Derain Balthus Giacometti-Une amitié artistique*, Éditions Paris Musées, 2017
- Musée Marmottan Monet, *Marie Laurencin*, 1883-1956, Éditions Hazan, 2013
- Musée Soulages de Rodez, *Yves Klein - Des cris bleus...*, Musée Soulages de Rodez, 2019
- Paris-Musées, *Frida Kahlo: Au-delà des apparences*, Paris-Musées, 2022
- Pascal Rousseau, Robert Delaunay *L'invention du pop*, Éditions Hazan, 2019
- René Magritte, *Écrits complets*, Flammarion, 2001
- Thierry Dufrêne, *Modigliani*, Citadelle & Mazenod, 2020
- Valérie Bougault, *Les amis artistes de Modigliani*, Connaissance des Arts, 2016
- Vincent Brocvielle, *Pourquoi c'est connu*, Éditions du Centre Pompidou, 2020

| 인터넷 사이트 |
- beauxarts.com
- centrepompidou.fr
- charlottewaligora.com
- connaissancesdesarts.fr
- grandpalais.fr
- maria.catholic.or.kr
- museedemontmartre.fr
- panoramadelart.com
- www.academie-francaise.fr
- www.musee-orangerie.fr
- www.musee-orsay.fr
- www.yvesklein.com

| 도판 및 자료집 |
- GNC media, 〈오르세 미술관〉
- ACADÉMIE DE NANCY-METZ, Œuvres, thèmes, questions de référence baccalauréat spécialité Arts plastiques Claude MONET Cycle des Nymphéas(1897-1926) Musée de l'Orangerie, Paris

파리의 미술관

루브르에서 퐁피두까지 가장 아름다운 파리를 만나는 시간

1판 1쇄 발행 2023년 7월 3일
1판 2쇄 발행 2023년 7월 31일

지은이 이혜준, 임현승, 정희태, 최준호
기획·편집 김지수
디자인 어나더페이퍼
일러스트 욘즈
교정교열 박성숙
인쇄 미래피앤피

펴낸이 김지수
펴낸곳 클로브
출판등록 제2023-000001호
주소 서울시 중구 세종대로 72 대영빌딩 907호
전화 070-8094-0214 **팩스** 02-2179-8327
이메일 clovebooks@naver.com
인스타그램 @clove.books

ⓒ 이혜준·임현승·정희태·최준호, 2023
ISBN 979-11-978805-4-4 03600